ECHTERS WERTE

Herausgegeben von
Stefan Bürger und Iris Palzer

ECHTERS WERTE

Zur Bedeutung der nachgotischen
Baukultur um 1600 unter Fürstbischof
Julius Echter von Mespelbrunn

Herausgegeben von
Stefan Bürger und Iris Palzer

DEUTSCHER KUNSTVERLAG

Umschlaggestaltung
Maria Emilie Bürger, Berlin

Umschlagfotos
Birgit Wörz, Institut für Kunstgeschichte,
Universität Würzburg

Satz und Umbruch, Reproduktionen
Rüdiger Kern, Berlin

Druck und Bindung
Grafisches Centrum Cuno, Calbe

Der Buchdruck wurde finanziell unterstützt durch die
Kulturarbeit und Heimatpflege des Bezirks Unterfranken

und durch den Frankenbund e. V.,
Gruppe Würzburg.

**Bibliografische Information
der Deutschen Nationalbibliothek**
Die Deutsche Nationalbibliothek verzeichnet diese
Publikation in der Deutschen Nationalbibliografie;
detaillierte bibliografische Daten sind im Internet
über http://dnb.dnb.de abrufbar.

© 2019 Deutscher Kunstverlag GmbH Berlin München
Paul-Lincke-Ufer 34
D-10999 Berlin

www.deutscherkunstverlag.de
ISBN 978-3-422-96901-8

INHALT

Regionalität / Kontext der angrenzenden Regionen

Internationalität / Kontext überregionaler Entwicklungen

Zusammenfassendes / Ausblick

DANK

Mit diesem Buchprojekt findet ein langer Prozess seinen Abschluss. Lange vor 2017, dem Jubiläumsjahr zum 400. Todestag des Fürstbischofs Julius Echter von Mespelbrunn, begannen u. a. die Vorbereitungen zur Ausstellung *Julius Echter – Patron der Künste*. Die Hauptlast trugen dabei die Verantwortlichen der Neueren Abteilung des Martin von Wagner Museums, namentlich der Direktor Prof. Dr. Damian Dombrowski und ebenso Dr. Markus Josef Maier, bis hin zu den vielen professionell Beteiligten und ehrenamtlichen Helfern, insbesondere der Museumsinitiative, deren Leistungen, eine solcherart inhaltlich differenzierte und sehenswerte Ausstellung zu konzipieren und gemeinsam ins Werk zu setzten, nicht hoch genug gewürdigt werden kann.

Das Institut für Kunstgeschichte der Julius-Maximilians-Universität Würzburg war in mancherlei Hinsicht involviert. Birgit Wörz, Mitarbeiterin des Instituts, fertigte zahlreiche Fotos für die Schauräume, den Katalog und die Bestände der Mediathek an. Zudem sollte die Vorbereitung der Sektion zur Architektur und Baukunst inhaltlich begleitet werden. Zu diesem Zweck wurde 2015 ein studentisches Lehr-Lern-Projekt zum Thema *Gestaltungsgrundlagen der Architektur in der Echterzeit* initiiert und dankenswerterweise durch den Forschungsfond der Philosophischen Fakultät finanziell unterstützt.

Im Vorfeld war noch nicht abzusehen, dass die Baukunst in der Ausstellung in dieser umfassenden Art sichtbar würde. So lag es nahe, das Rahmenprogramm zur Ausstellung um eine Tagung zu ergänzen, vor allem mit dem Ziel, spezifische Aspekte der Baukunst um 1600 zu thematisieren. Für die Veranstaltung *Echters Werte – Kolloquium zur Bedeutung der nachgotischen Architektur und Baukultur der Echterzeit um 1600* (6./7. Juli 2017) wurden zahlreiche Referentinnen und Referenten gewonnen, für deren Beiträge an dieser Stelle noch einmal herzlich gedankt sei. Dank gebührt auch dem *Universitätsfond* der Julius-Maximilians-Universität Würzburg, der einen Großteil der finanziellen Lasten dieses Kolloquiums trug.

Der vorliegende Band versammelt im Kern die Kolloquiumsbeiträge. Aus der Veranstaltung haben sich darüber hinaus weitere Fragen und Arbeitsaufträge ergeben, die z. T. unverzüglich von weiteren Forschungsteams übernommen wurden. Für das intensive Bearbeiten und zeitnahe Verfassen der Beiträge sei allen Autorinnen und Autoren auf das Herzlichste gedankt.

Die Druckkosten für den Tagungsband, der dankenswerterweise in das Verlagsprogramm des Deutschen Kunstverlags Berlin aufgenommen wurde, konnten zu großen Teilen durch die Kulturarbeit und Heimatpflege des Bezirks Unterfranken und durch den Frankenbund e. V., Gruppe Würzburg, finanziert werden. Namentlich Herrn Prof. Dr. Klaus Reder und Frau Dr. Verena Friedrich sei an dieser Stelle für Ihre Unterstützung sehr herzlich gedankt.

Stefan Bürger / Iris Palzer

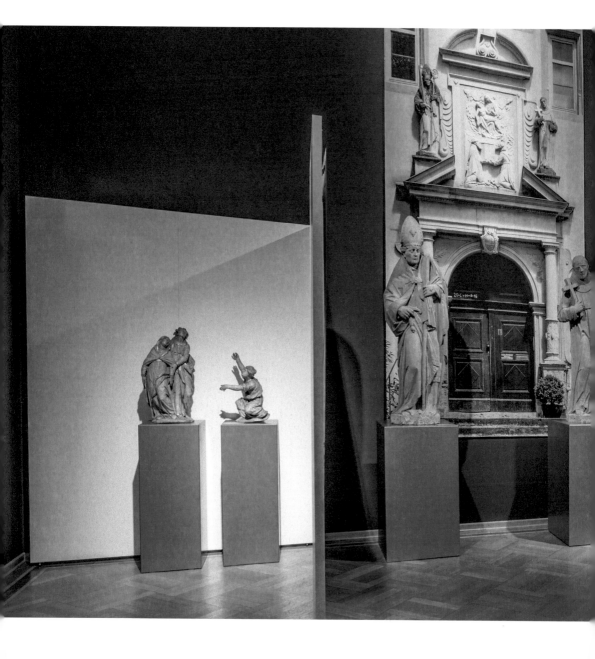

EINFÜHRUNG /
ÜBERBLICK

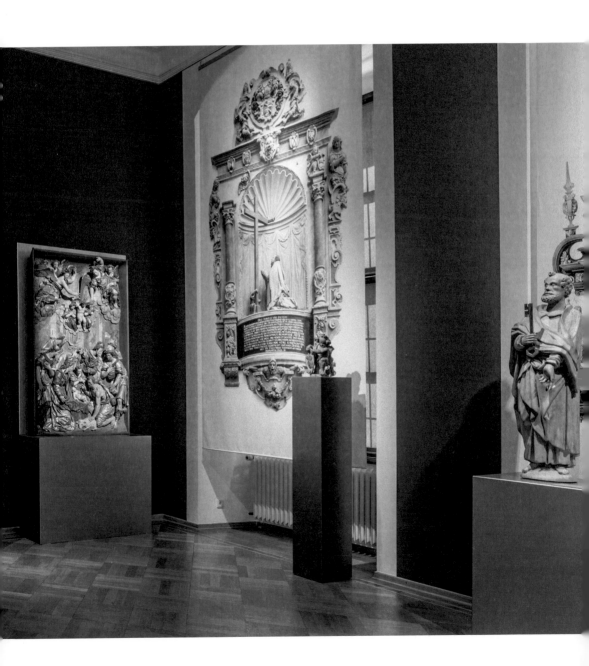

Stefan Bürger / Iris Palzer

ECHTERS WERTE
Einführung in die Problematik

I Vorbedingungen und Vorüberlegungen

Julius Echter von Mespelbrunn lebte von 1545 bis 1617. Sein Todesjahr gab vielfältigen Anlass, im Jahr 2017 nach nunmehr 400 Jahren die historische Rolle dieses für die Würzburger Geschichte bedeutsamen Fürstbischofs neu zu beleuchten. Im Zuge der Erinnerungskultur wurden etliche Ausstellungen veranstaltet und diverse Bücher publiziert, mit dem Ziel, auf unterschiedliche Weise den Besuchern und Lesern die Person Julius Echter als Würzburger Bischof und fränkischen Herzog, als Regenten und Gelehrten, als Hexenverfolger und katholischen Reformer, als Städtebauer, Stifter und Patron der Künste facettenreich nahezubringen.[1]

Für kunsthistorisch Interessierte stellte zweifellos die bereits benannte Ausstellung *Julius Echter – Patron der Künste. Konturen eines Fürsten und Bischofs der Renaissance* im neu gestalteten Martin von Wagner Museum einen herausragenden Höhepunkt dar. Eine Besonderheit dieser Kunstausstellung war, dass vor allem inszenatorisch erheblicher Aufwand betrieben wurde, um zahlreiche Aspekte der Baukunst unter Julius Echter in den Ausstellungsräumen angemessen darzustellen. Mit wandhohen Fotos von Portalarchitekturen wurde eindrucksvoll der mediale Zusammenhang von Bau- und Bildkunst aufgezeigt, neben Originalplänen, architekturbezogenen Quellen und Bildwerken auch digitale Visualisierungen erarbeitet, um zumeist exemplarisch, die wesentlichen Fragen und Sichtweisen zur Architektur um 1600 zu vermitteln.

Auf ganz unterschiedliche Weise waren wir – d. h. einige Autorinnen und Autoren dieses Bandes – an den inhaltlichen Ausarbeitungen dieser bau- und bildkünstlerischen Facetten beteiligt.

Wer sich mit der Baukunst unter Julius Echter befasst, wird feststellen können, was und wieviel der Fürstbischof hat bauen lassen, aber auch wie Forschende vieler Generationen zuvor der Frage nachgingen, wie diese Bauwerke gestalterisch beschaffen sind, welchem ›Stil‹ sie folgen, d. h. welchen konkreten Gestaltungsabsichten. Dabei richtet sich der Fokus je nach Standpunkt mal mehr auf die Gestaltungen, mal mehr auf die Absichten. Besonders spannend an diesem Punkt ist, dass die Bewertungen der Baukunst der Echterzeit zu unterschiedlichen Ergebnissen kommen, weil sich mit der Zeit die Auffassungen von ›Stil‹ als Kategorie für konkrete historische Phänomene der architektonischen Gestaltung auf der einen Seite, ›Stil‹ als individuelles und/oder zeitgemäßes Handeln auf der anderen Seite und darüber hinaus ›Stil‹ bzw. die ›Stilistik‹ als methodisches Instrument der kunsthistorischen Forschung in erheblichem Maße wandelten.

In jedem Fall wurde und wird der durch das Wirken des Fürstbischofs realisierte baukünstlerische Bestand als etwas Besonderes gewürdigt. Diese Würdigung, die Fülle,

Gestalt und Bedeutung betreffend, fiel und fällt sehr unterschiedlich aus.[2] Mal wird der quantitative, statistisch hohe Bestand gewürdigt, mal das für die Region bedeutsame identifikatorische Potential herausgearbeitet, mal die konkrete qualitative Beschaffenheit beschrieben, wobei ein Kulminationspunkt der Betrachtung oftmals die ›Stilmischung‹ ist, das Nebeneinander bzw. Miteinander von Formen der Renaissance italienischer und/oder niederländischer Prägung und Formen der (Spät-)Gotik. Dieses Herausarbeiten der (vermeintlichen?) baukulturellen Besonderheit, die sich auf qualitative und quantitative Beobachtungen stützt, ging unterschiedliche Wege und verfolgte dabei unterschiedliche Ziele:

Als prägendes Charakteristikum der Renaissancebaukunst unter Echter galt der hohe Anteil an gotischen Formen, was unterschiedliche Möglichkeiten bot, das sonderbare Phänomen entweder als Personalstil mit dem Begriff ›Juliusstil‹ oder als »Stil gegen die Zeit« mit dem Begriff ›Echtergotik‹ zu bezeichnen.[3] In jedem Fall wurde angestrebt, das breite Auftreten des *Gotischen* in der Zeit um 1600 als etwas Besonderes darzustellen. Zunächst erfolgte die Wahrnehmung und Würdigung vor dem Hintergrund einer linearen, epochalen Stilentwicklung, bei der die Renaissance vermeintlich die Gotik ablöste. Die Parallelexistenz und hier nun das unmittelbare Aufeinandertreffen und Ineinandergreifen der beiden *Stile* musste – vor dem Hintergrund des älteren Stil- und Epochenmodells – als ungewöhnlich und erklärungsbedürftig erscheinen. Dieses Außergewöhnliche wurde dann Echters Wirken zugeschrieben und mit den Stilbegriffen ›Juliusstyl‹ oder später auch ›Echtergotik‹ personalisiert.[4]

Je mehr die normative Auffassung vom ›Gänsemarsch der Stile‹ an Bedeutung verlor die Synthese von gotischen Formen und Renaissanceformen bis um und nach 1600 als etwas für den nordalpinen Raum durchaus Typisches und Prägendes angesehen wurde, umso mehr wurde Wert darauf gelegt, entweder die Fülle der Bauwerke oder die Spezifik der Mischung als etwas Besonders, als wiederum personalisierte, echtertypische Spielart zu charakterisieren.

Schon Max von Freeden äußerte sich dazu kritisch: »Man hat den Namen des Bischofs benutzt, um den Stil dieser vierundvierzig Jahre seiner Regierung zu kennzeichnen. Es gibt den ›Juliusstil‹ im Sinne einer echten Stilerscheinung allerdings ebensowenig, wie Echter selbst ein leidenschaftlicher Kunstfreund oder Sammler, etwa im Sinne des Kardinals Albrecht von Brandenburg gewesen ist.«[5] Stattdessen urteilte er, um eben doch auch den Versuch zu unternehmen, die Baukunst unter Julius Echter als Einheit und aufgrund dieser Einheitlichkeit als etwas Besonderes auszuzeichnen: »Was die Bauten aus mehr als vier Jahrzehnten über den sich ständig wandelnden Zeitstil und über die persönliche Eigenart der Künstler hinweg untereinander verbindet, ist die sachliche Zweckerfüllung und gemessene Repräsentation, und in diesem Sinne mag man von einem Juliusstil sprechen.«[6] Doch wie lassen sich dann entsprechende Abgrenzungen zu anderen Werken und Stiftern der Baukunst oder zu Bauwerken mit anderen Qualitäten fassen? Was wäre dann im Unterschied dazu eine ›unsachliche Zweckerfüllung‹ oder eine ›unangemessene Repräsentation‹? Von Freedens Begriffe leben von der Unschärfe und sind für eine exakte Analyse ungeeignet. Am Ende versuchte er die Charakteristik und das identifikatorische Potential der Baukunst der Echterzeit auf den Bestand zurückzuführen und bezog sich dabei auf ältere Autoren bzw. Autoritäten: »Sie [die Verwendung gotischer Elemente

im Sinne der mittelalterlichen, hüttengebundenen Steinmetzkunst] ist nun allerdings in Würzburg und am Main dank einer im Dienste der Gegenreformation stehenden, eifrigen Bautätigkeit in auffallender Häufung anzutreffen, während die umliegenden protestantischen Territorien den Kirchenbau zu jener Zeit wenig förderten; so ist es keine billige Lobrede, wenn Professor Marianus beim dreißigsten Regierungsjubiläum des Fürsten sagte, daß der Fremde das würzburgische Land schon von weitem an den spitzen Kirchtürmen erkenne, sind doch diese ›Juliustürme‹ noch heute ein Wahrzeichen der alten Diözese Würzburg.«[7]

Dabei mündeten diese älteren Beobachtungen zur Baukunst um 1600, bei der die Stilentwicklung von der (Spät-)Gotik hin zur Renaissance als Maßstab für eine historisierende Wertvorstellung diente, in der Auffassung und Bewertung, das *Gotische* – also der Rückgriff auf diesen veralteten Stil – würde Altes, Altehrwürdiges, am Ende auch ›Altkatholisches‹ und für die Diözese ›Typisches‹ und wahrzeichenhaft ›Identifikatorisches‹ in sich tragen.[8] Diese Denkmuster passten gut zu dem Bestreben der Historiographie, Fürstbischof Julius Echter als einen Hauptakteur der Gegenreformation, später relativiert als Protagonist der Katholischen Reform, zu fassen.[9] So wie Echter eben als Akteur der katholischer Reformbestrebungen nach dem Tridentinischen Konzil galt, verstand man den unter ihm verwendeten ›gotischen Stil‹ gern als Ausdruck eines ungebrochenen, landesweit sichtbaren und gefestigten Katholizismus. Und diese Wertung und Würdigung Echters als Akteur im konfessionellen Glaubens- und Kulturkampf hielt und hält in die jüngste Zeit – nämlich unsere Publikation – an.[10]

Im Unterschied dazu standen und stehen aber beispielsweise die Studien Hermann Hipps. Hipp untersuchte die *Nachgotik* als überregionales Phänomen und beschrieb die Verwendung von gotischen Formen um 1600 nicht als Besonderheit des Stils, sondern als ›kirchische‹ Form und arbeitete daher die Formen eher hinsichtlich ihrer Trägereigenschaft für den *Typus* und als zeitgemäße, baukünstlerische Gepflogenheit heraus.

Obwohl sich mit der Zeit die Sicht auf den Bedeutungsgehalt bzw. überhaupt die Relevanz der ›Stilmischung‹ veränderte bzw. sich von den Fragen nach dem ›Stil‹ sogar ablösten – d. h. das *Gotische* um 1600 gar keine Kategorie des Stils mehr ist und damit keiner Stilmischung unterliegen kann –, verlor sich doch nicht das Bedürfnis, die ›Baukunst der Echterzeit‹ als besonderen, als regional prägenden, als für Unterfranken mit identifikatorischem Potential ausgestatteten Werkzusammenhang und diesbezüglich als genuinen Beitrag zur Architekturgeschichte stark zu machen. Dabei changiert je nach Ansatz und Interessenlage die Beschreibung und Bewertung auf der Sachlage und der diesbezüglichen Betonung bestimmter Rahmenbedingungen und deren Quantitäts- und Qualitätsmerkmale und anhand der Objekte, oder entlang der historischen Würdigungen durch die Forschungsgeschichte.[11]

Diese spannungsreichen Fragen zur Beschaffenheit und den Bedeutungen der architektonischen Gestaltungen zur Zeit Julius Echters, traten besonders bei der inhaltlichen Vorbereitung jener Ausstellung *Julius Echter Patron der Künste* zu Tage. Die Spannungen konnten zunächst nur wahrgenommen und in einem Beitrag zu *Juliusstil und Echtergotik* thematisiert werden.[12] An dieser Stelle setzten weitere Aktivitäten und Überlegungen an: Mit dem Ziel den offenen Fragen intensiver auf den Grund gehen zu können, veranstaltete das Institut für Kunstgeschichte in Zusammenarbeit mit dem Martin von Wagner Museum, gefördert durch den Universitätsbund der Julius-

Maximilians-Universität Würzburg am 6./7. Juli 2017 ein Kolloquium unter dem Titel: *Echters Werte – Kolloquium zur Bedeutung der nachgotischen Architektur und Baukultur der Echterzeit um 1600.* Dieser hier nun vorliegende Band bündelt die Tagungsbeiträge der damaligen Veranstaltung.

Zuerst war die Veröffentlichung als Zusatzpublikation zum Ausstellungskatalog *Julius Echter Patron der Künste* geplant. Allerdings stand zu befürchten, dass die hochglänzende Erscheinung des dann vorliegenden Buches nicht zum ›Stil‹ bzw. der ›Stillage‹ dieses Sammelbandes passen würde. Aus diesem Grund haben wir uns entschieden, die Ergebnisse als einen Zwischenstand darzustellen, eben mit dem Ziel, die Ergebnisse nicht als Endpunkt aller Überlegungen, sondern ggf. aus Ausgangspunkt für neue Forschungen anzubieten.

Als Herausgeber war uns daran gelegen, die Fragen und Inhalte bestenfalls an unserem Beitrag zum *Juliusstil und Echtergotik – Die Renaissance um 1600* anschließen zu lassen.[13] Wir waren dort zu dem Schluss gekommen bzw. zu der uns antreibenden Prämisse gelangt, dass das einstige Ansinnen Echters anzuerkennen sei, dass er mit seiner Baukunst bewusst etwas auszudrücken gedachte. Wir waren uns bewusst, dass jedoch die fürstbischöflichen Motivationen und die Formbildungsgrundlagen aufgrund fehlender Quellen weitestgehend im Dunkeln liegen. Am Ende hatten wir folgende Fragen formuliert, die vor allem auch bauorganisatorische Konstellationen und baukünstlerische Sonderleistungen betrafen:

— Wenn Julius Echter ein erhöhtes Interesse an architektonischer Gestaltung hatte, war dann die Bauorganisation so beschaffen, dass er Einfluss und Kontrolle ausüben konnte?
— Wenn Echter Wege nach Einfluss und Kontrolle anstrebte, warum fanden gerade jene Wölbformen seinen Zuspruch, die aufgrund des hohen Spezialwissens kaum eigene Zugriffsmöglichkeiten boten?
— Beruhten die artifiziellen Wölbformen überhaupt auf einheimischen Leistungen oder wurden sie als fremd, anders- oder neuartig wahrgenommen?
— Wäre es denkbar, dass sich mit der exklusiven Wölbkunst eher ein elitärer Anspruch verband?
— Warum wurden protestantisch-höfische Baukonzepte adaptiert und welche konkreten konfessionellen Ursachen und machtpolitischen Absichten wären zu berücksichtigen?
— Welche Rolle fiel den innenpolitischen Gegenspielern als Adressaten der Baukunst zu bzw. warum soll die Baukunst nur ein konfessionelles, außenpolitisches Instrument gewesen sein?
— Wie waren innenpolitische Konstellationen beschaffen, um mit der Baukunst im Zuge der katholischen Reform machtpolitische Positionen neu zu besetzen und zu behaupten?

Doch sind es Fragen der historischen Überlieferung und die historisch bedingten Deutungsmuster der architekturhistorischen Forschung, die uns die größten Probleme bereiten?

II Probleme der Wertediskussion

Nehmen wir das Beispiel des Hl. Michael: Beim Bau der sogenannten Echterbastei auf dem Marienberg unter Fürstbischof Julius Echter wurde eine Figur des drachentötenden Erzengels an prominenter Stelle, in einer Nische über dem Portal der wehrhaften Anlage, aufgestellt.[14] Warum entschied sich der Auftraggeber für diese Figur und wie ist diese Motivwahl zu deuten?

Für die Ikonographie, Ikonologie und Ikonik von Bildwerken steht fest, dass die Inhalte und Bedeutungen nicht (nur) fest mit einem Bildmotiv verbunden sind, sondern sich die Bedeutungsdimensionen (auch) aus diversen Beziehungen ergeben: beispielsweise aus der Beziehung diverser Bildelemente zueinander (Komposition), aus der Beziehung des Bildwerkes zur historischen Situation und den Entstehungsumständen (Kontext), aus der Beteiligung diverser Akteure (Konstellation und Interessenlagen der Akteure) usw.

Wenn man nun den Erzengel Michael als eine Schöpfung unter Julius Echter, jenem würzburgischen Fürstbischof im spannungsreichen konfessionellen Zeitalter um 1600 bewertet, dann ergibt sich daraus die Folgerung, dass hier der Hl. Michael allgemein als Krieger gegen das Böse, speziell als Kämpfer gegen die lutherischen Ketzer ins Feld geführt wurde. Der Erzengel trat als Beschützer des Katholizismus, des wahren Glaubens auf und diente offenbar als heiliger Soldat im Zuge der Abwehr und Bekämpfung des Protestantismus. Hier ist nun zu sehen, dass diese (eine) Bewertung aber zu kurz greift. Denn diese eine Wertung unterliegt hier bereits einer vorgefassten Meinung, Julius Echter hätte vornehmlich in der Rolle als ›Gegenreformator‹ agiert. Der Wert der Figur ergibt sich dadurch nicht aus der Figur und ihrem Bezug zum Auftraggeber, sondern vor allem auch aus der meinungsbildenden Rolle eines Kunsthistorikers oder einer Kunsthistorikerin. Die Wertung ist also interessengelenkt und zwar nicht, was die historischen Gründungsumstände anbelangt, sondern den historisierenden Umgang mit diesen Umständen.

Tatsächlich ließe sich die Figur in vielerlei Hinsicht deuten, je nachdem welche Akteure und Orte bzw. Objekte in bestimmten Zeiten und Räumen aufeinander bezogen werden. Würde man Julius Echter als Erbauer der Neubefestigung des Marienbergs bewerten, wäre der Hl. Michael schlicht als ›Namenspatron‹ oder wehrhafter ›Schutzpatron‹ der fortifikatorischen Anlage zu verstehen. In der Umkehrung erhält aber mit der Heiligkeit der Figur, der befestigte Berg eine sakrale Note, so dass sich der Marienberg über den Erzengel als ›himmlischer Ort‹ darstellen würde, hiermit Echter eine ›Sakralisierung‹ der Landesfestung vorgeschwebt haben könnte. Im historischen Kontext ließe sich mutmaßen, dass Julius Echter womöglich dem bayrischen Herzog und den Jesuiten nacheiferte (im Sinne eines Zitats und/oder einer nachahmenden Verhaltensweise) und wie diese in München die Kirche St. Michael und das zugehörige Jesuitenkolleg seinen eigenen neuen landesherrschaftlichen ›Heilsort‹ ebenfalls durch den Hl. Michael schützen lassen wollte. Oder ging es Julius Echter darum, den Hl. Michael vielmehr in Konkurrenz zu den Jesuiten, die bald darauf eine dem Hl. Michael geweihte Kirche in der Stadt bekommen sollten, für seine eigenen Zwecke zu beanspruchen? Oder schaute Fürstbischof Julius eher nach Rom und verstand sich selbst als verlängerter Schwertarm des Papstes im Hochstift Würzburg? Und wäre über den

Hl. Michael dann der Marienberg innerhalb der Papstkirche als ›Engelsburg‹ in Franken, als erzengelbewachte Schutzburg des obersten Hirten des Territoriums und seiner ihm anvertrauten Christengemeinschaft zu verstehen? Oder ist das ›Michaelstor‹ bereits als Himmelstor zu lesen und hat der dort residierende Fürstbischof bildhaft verkörpert in der Gegenwart und symbolisch auf eine ewige Zeitdimension ausgedehnt bereits Aufnahme in die *Civitas Dei* gefunden?

Auf der Innenseite des Tores hat sich eine Inschrift erhalten, die in knapper Form auf mögliche Wertevorstellungen Echters hinweist: »Bischof Julius hat Gott vertraut / Und dieses Vorhaus neu gebaut / Als er in seinem Regiment / Bei drei und dreißig Jahr vollent. / Dem Vaterland zu Nutz und Ziert / Hat er viel solche Beu vollfiert, / Gott geb, das dis alles wird bewacht / Durch seiner heiligen Engel Macht.«[15] Nimmt man diese Aussage als Quelle möglicher Motivationen ernst, zeigt sich, dass sich eben die Bedeutung des Hl. Michaels nicht auf die Person Echters, nicht auf den Ort Marienberg und nicht allein auf die Zeit der Erbauung verkürzen lässt: Die Bezeichnung »dieses Vorhaus« weist zwar auf dieses Bauwerk hin, wohl auf die doppelte lokale Bedeutung dieses Werkes als fortifikatorische Anlage und Gehäuse landesherrlichen Regimentes, aber eben auch auf die Bedeutung über den Ort hinaus für das »Vaterland zu Nutz und Ziert«, also die repräsentativen und militärischen Funktionen als landesherrliche Verteidigungsanlage. Und dabei geht es nicht nur innenpolitisch um das Ringen um die richtigen konfessionellen Werte und Positionen, sondern auch außenpolitisch um die Absicherung des Territorialstaates gegenüber allen fremden Mächten: gegenüber den protestantischen Fürsten, auch gegenüber den katholischen Nachbarn oder vielleicht sogar dem Machtzuwachs der Jesuiten, der Bedrohung des Reiches durch die Türken, usw. Durch die Zierde sollte zudem nicht nur Schönheit als solche vermittelt werden. Die Zierde diente natürlich dazu, den ästhetisch-künstlerischen Anspruch der Anlage zu erhöhen, aber mit dieser Erhöhung ging zu dieser Zeit immer auch ein erhöhter Standes- und Machtanspruch einher, den es – auch und vor allem mit den Mitteln der Bau- und Bildkunst – durchzusetzen galt. Zierde (im Sinne von Verzierung/Kunst und Schönheit/Ästhetik) ist somit nicht per se als neutraler (Mehr-)Wert zu verstehen, sondern als machtpolitische Maßnahme im Bezug zu anderen Akteuren zu werten. Daher ist es dann wichtig, die Konzeption einer bau- und bildkünstlerischen Anlage in all ihren Verknüpfungen dazustellen und zu fragen, in welcher Weise die Formen und Gestaltungen im Zeitkontext *gewirkt* haben könnten. Spätestens in diesem Zusammenhang wird dann nicht nur deutlich, welche Absichten womöglich die einstigen Schöpfer zur Gestaltung bewogen haben, sondern auch, welchen jeweiligen Interessenlagen die heutigen architektur- und kunsthistorischen Interpreten womöglich unterliegen.

Anhand des beschrieben Beispiels werden etliche Probleme offenkundig:

— Die Bedeutungen von Bau- und Bildwerken können in diversen zeitlichen und räumlichen Dimensionen verankert sein: lokale, regionale und überregionale Räume durchdringen sich mit Dimensionen der Vergangenheit (dynastische Bedeutung oder Symbolik des Ortes), mit Motivationen der Gegenwart (z. B. Repräsentation, Schutzfunktion, Ästhetik), mit in die Zukunft gerichteten Absichten (z. B. Dauerhaftigkeit, Verewigung, Memoria) bis hin zu Verarbeitung überzeitlicher Vorstellung (z. B. Gottesnähe, Himmelsmetaphorik).

— Die Bedeutungen, bzw. die Analysen von Bedeutungen, müssen in diverse Richtungen erfolgen; sie dürfen nicht (nur) von der lokalen Beschaffenheit des Ortes oder der gegenwärtigen Position des Betrachters und Interpreten ausgehen; sie haben zumeist multiperspektivische Wirkungszusammenhänge zu berücksichtigen, da sich bestimmte Bedeutungen womöglich erst im Zusammenspiel von bestimmten Facetten in diversen Räumen und Zeiten ergeben.

— Die Bedeutungsdimensionen betrifft daher immer auch Fragen nach der Durchmischung von Werten: Die Durchmischung von Wertvorstellungen unterschiedlicher Akteure, die Verschiebung von Werten gegenüber unterschiedlichen Rezipientenkreisen zu einer bestimmten Zeit, auch die Verschiebung von Wertvorstellungen in zeitlich diversen, zumeist aufeinanderfolgenden historischen Kontexten.

— Wertverschiebungen, die den Forschungsstand kennzeichnen, geben daher keine objektive Auskunft zu bestimmten ›absoluten Werten‹, sondern sind als historisierende Ergebnisse jeweils zeitgenössischer und damit unmittelbar zeitbezogener Aneignungen durch Rezipienten, als ›relative und relationale Wertegefüge‹ zu lesen. Wertverschiebungen im Zuge wissenschaftlicher Beschäftigungen können dabei auf diversen vorgefassten Thesen und übergeordneten Denkmodellen beruhen.

III Chancen der Wertediskussion und vorläufiges Fazit

In dieser Weise sind auch die folgenden Beiträge zu lesen und zu verstehen: Die Beiträge können in der Zusammenschau kein objektives Bild zu *Echters Werten* zeichnen. Die Wertediskussion beruht auf Interpretationen, die einer jeweils (auch) subjektiven Wahrnehmung und historischen bis historisierenden Aneignung und Einschätzung unterliegen.[16] Die jeweiligen Wertediskussionen sind daher von Ihnen als Leserinnen und Leser dahingehend aufmerksam zu lesen, nicht nur welche Interessen Echter verfolgt haben mag, sondern auch welche Interessen womöglich die Autoren mit Ihren Beiträgen verfolgen. Zu sehen ist, dass die Werteanalysen auf höchst unterschiedlichen Methoden basieren, auf stilistischen und/oder typologischen Beobachtungen, auch kunsthistorischen Kontextualisierungen, auf Sprach- und auf Bauanalysen, auf quellenkundlichen Forschungen u. v. m. In der Zusammenschau ergibt sich dann – obwohl der unter Julius Echter errichtete Baubestand vergleichsweise homogen erscheint – ein überaus heterogenes Bild hinsichtlich des zugrundeliegenden Wertegefüges. Es ist nicht möglich und sinnvoll, diese Heterogenität künstlich zu nivellieren, zu versuchen, diese reichhaltigen Phänomene und Bedeutungsdimensionen in wenige Schlagworte und Begriffe zu prägen. Stattdessen ist es wesentlich und zielführend, diese Heterogenität als reichhaltigen Bestand und Forschungsangebot zunächst anzuerkennen und diesen dann ggf. auch hinsichtlich der Rollen Julius Echters und seiner weiter auszudifferenzierenden Interessenlage zu würdigen. In dieser Weise haben die jüngsten Ausstellungen und Publikationen sehr zielführend versucht, die verschiedenen Rollen Julius Echters als Fürst und Landesherr, als Bischof und Kirchenoberhaupt, als Privatperson und Familienmitglied, als Richter und Katholik, als Mitglied der Papstkirche und Teil der Reichselite, u. v. m. adäquat darzustellen. Diese unterschiedlichen Rollen

nahm Echter jeweils ein, wenn er seine Bau- und Bildprojekte in Auftrag gab, wobei er sich nur selten auf eine Rolle beschränkt hat.

Insofern haben die jüngsten Forschungen, die Ausstellungen und Publikationen, das erwähnte Kolloquium, nachfolgende Workshops usw. jeweils neue Facetten hervorgebracht. Jüngere und jüngste Forschungsergebnisse widersprechen nicht selten älteren Vorstellungen. Für die Frage nach ›konkreten und heute gültigen Wertvorstellungen‹ mag das auf den ersten Blick ungünstig sein, weil nicht sicher ist, ob mit ›neuer Forschung‹ immer auch ein ›richtiges oder verbessertes Ergebnis‹ verbunden ist. Ungeachtet dieser wissenschaftlichen Schwierigkeit ergibt sich aber für die Diskussion um *Echters Werte* eine zusätzliche Wertdimension: Der sich wandelnde Diskurs im Umfeld der Bau- und Bildkunst der Echterzeit ist in selten günstiger Weise geeignet, die historischen Bedingtheiten der Lokal- und Geschichtsforschung, die historischen Wandlungen der Architektur- und Kunstgeschichte und die jeweils zu historisierende kulturelle und politische Aneignung der Person Julius Echter nachzuvollziehen. Insofern ist auch dieser Band nicht als Abschluss und Ergebnis einer auf die Person Julius Echter bezogenen Wertediskussion zu verstehen, sondern gerade im Gegenteil, als zeitgebundene Bestandsaufnahme und weiterführend als Aufforderung gedacht, in inhaltlicher, methodischer und jeweils neuer historisch bedingter Weise, über die (bau)künstlerischen Aktivitäten des Würzburger Fürstbischofs und ebenso über die historischen bzw. historisierenden Aneignungen nachzudenken.

Anmerkungen

1 Z. B. div. Ausstellungskataloge, wissenschaftliche und biographische Publikationen: Markus Josef Maier, *Würzburg zur Zeit des Fürstbischofs Julius Echter von Mespelbrunn (1570–1617). Neue Beiträge zu Baugeschichte und Stadtbild* (Veröffentlichungen des Stadtarchivs Würzburg, 20), Würzburg 2016; *Julius Echter. Der umstrittene Fürstbischof. Eine Ausstellung nach 400 Jahren*, Ausstellungskatalog Würzburg 2017, hrsg. von Rainer Leng, Wolfgang Schneider und Stefanie Weidmann, Würzburg 2017; *Julius Echter Patron der Künste. Konturen eines Fürsten und Bischofs der Renaissance*, Ausstellungskatalog Würzburg 2017, hrsg. von Damian Dombrowski, Markus Josef Maier und Fabian Müller, Berlin/München 2017; *Echters Protestanten – Ein überraschendes Phänomen*, Ausstellungskatalog Würzburg 2017, hrsg. von der Julius-Maximilians-Universität Würzburg, Autor: Stefan W. Römmelt, Würzburg 2017; *Fürstbischof Julius Echter († 1617) – verehrt, verflucht, verkannt. Aspekte seines Lebens und Wirkens anlässlich des 400. Todestages* (Quellen und Forschungen zur Geschichte des Bistums und Hochstifts Würzburg, 75), hrsg. von Wolfgang Weiß, Würzburg 2017; Robert Meier, *Julius Echter: 1545–1617*, Würzburg 2017; Andreas Flurschütz da Cruz, *Hexenbrenner, Seelenretter. Fürstbischof Julius Echter von Mespelbrunn (1573–1617) und die Hexenverfolgungen im Hochstift Würzburg* (Hexenforschung, 16), Bielefeld 2017.

2 Vgl. Andreas Niedermayer, *Kunstgeschichte der Stadt Wirzburg*, Würzburg 1860; vgl. Gisela Herbst, *Die Bautätigkeit des Fürstbischofs Julius Echter von Mespelbrunn: 1573–1617*, Dissertation, Innsbruck 1967; vgl. Wolfgang Müller, Beobachtungen zum Bau der Dorfkirchen zur Zeit des Fürstbischof Julius Echter von Mespelbrunn, in: *Würzburger Diözesangeschichtsblätter. Aus Reformation und Gegenreformation*, Bd. 35/36, hrsg. von Theodor Kramer, Alfred Wendehorst, Würzburg 1974, S. 331–347; vgl. Stefan Kummer, Die Kunst der Echterzeit, in: *Unterfränkische Geschichte*, hrsg. von Peter Kolb, Würzburg 1995, S. 663–716; vgl. Stefan Kummer, Das Würzburger Stadtbild im Wandel, in: *Mainfränkisches Jahrbuch für Geschichte und Kunst*, hrsg. von Freunde Mainfränkischer Kunst und Geschichte e. V., Würzburg 2004, S. 112–129; vgl. Barbara Schock-Werner, *Die Bauten im Fürstbistum Würzburg unter Julius Echter von Mespelbrunn 1573–1617. Struktur, Organisation, Finanzierung und künstlerische Bewertung*, Regensburg 2005.

3 Vgl. Engelbert Kirschbaum, *Deutsche Nachgotik. Ein Beitrag zur Geschichte der Kirchlichen Architektur von 1550–1800*, Augsburg 1930; vgl. Hilde Roesch, *Gotik in Mainfranken. Ein Beitrag zur Geschichte der Baukunst im Fürstbistum Würzburg zur Regierungszeit Julius Echters von Mespelbrunn (1573–1617)*, Dissertation, Würzburg 1938; vgl. Hermann Hipp, *Studien zur ›Nachgotik‹ im 16. und 17. Jahrhundert in Deutschland, Böhmen, Österreich und der Schweiz*, Dissertation, Tübingen 1979; vgl. Ludger J. Sutthoff, *Gotik im Barock. Zur Frage der Kontinuität des Stiles außerhalb seiner Epoche. Möglichkeiten der Motivation bei der Stilwahl* (Kunstgeschichte. Form und Interesse, 31), Münster 1989; vgl. Schock-Werner, *Bauten* (wie Anm. 2), S. 17–27; vgl. Stefan Kummer, *Kunstgeschichte der Stadt Würzburg. 800–1945*, Regensburg 2011, S. 89. Beide Termini beschreiben die gleichen Bauten, werden allerdings verschieden eingesetzt, je nachdem was betont werden soll: Betonung auf Fortschrittlichkeit/Renaissancebaukunst = ›Juliusstil‹; Betonung Gegenreformation/Gotik = ›Echtergotik‹.

4 Vgl. Niedermayer, *Wirzburg* (wie Anm. 2), S. 271. Zur Bedeutung und Problematik des Stils: Stephan Hoppe, Architekturstil als Träger von Bedeutung, in: *Geschichte der bildenden Kunst in Deutschland, Bd. 4: Spätgotik und Renaissance*, hrsg. von Katharina Krause, München u. a. 2007, S. 244–249; *Stil als Bedeutung in der nordalpinen Renaissance – Wiederentdeckung einer methodischen Nachbarschaft*, hrsg. von Stephan Hoppe, Matthias Müller und Norbert Nußbaum, Regensburg 2008; bes. Stephan Hoppe, Stil als Dünne oder Dichte Beschreibung – Eine konstruktivistische Perspektive auf kunstbezogene Stilbeobachtungen unter Berücksichtigung der Bedeutungsdimension, in: ebd., S. 48–104.

5 Max H. von Freeden, Wilhelm Engel, *Fürstbischof Julius Echter als Bauherr* (Mainfränkische Hefte, 9), Würzburg 1951, S. 5–111, hier: S. 8f.

6 Ebd., S. 9.

7 Ebd., S. 9.

8 Zu historisierenden Effekten: Wolfgang Götz, Historismus-Phrasen Möglichkeiten und Motivationen, in: *Wiener Jahrbuch für Kunstgeschichte* 38, 1985.

9 Zu den Wertungen und diesbezüglichen forschungsgeschichtlichen Facetten: Wolfgang Weiß, Linien der Echter-Forschung – Historiographische (Re-)Konstruktion und Dekonstruktion, in: *Fürstbischof Julius Echter – verehrt, ver-*

flucht, verkannt (wie Anm. 2), Würzburg 2017, S. 23 – 60.

10 Vgl. Beiträge u. a. von Barbara Schock-Werner und Fabian Müller in diesem Band.

11 Vgl. Epilog am Ende des Bandes.

12 Stefan Bürger, Iris Palzer, ›Juliusstil‹ und ›Echtergotik‹ – Die Renaissance um 1600, in: *Julius Echter Patron der Künste* (wie Anm. 1), S. 271 – 277.

13 Ebd.

14 Zur Echterbastei mit weiterführender Literatur: Stefan Bürger, Die Würzburger Festung Marien- berg als fortifikatorische Anlage um 1600, in: *Landesherrschaft und Konfession – Fürstbischof Ju- lius Echter von Mespelbrunn (reg. 1573–1617) und seine Zeit* (Quellen und Forschungen zur Ge- schichte des Bistums und Hochstifts Würzburg, 76), hrsg. von Wolfgang Weiß, Würzburg 2018, S. 187 – 213.

15 Nach: Max H. von Freeden, *Festung Marienberg zu Würzburg*, Würzburg 1952, S. 139f.

16 Vgl. Epilog am Ende dieses Bandes.

Damian Dombrowski

DIE LEGENDE VON DER NÜCHTERNHEIT

Nachgedanken zur Ausstellung *Julius Echter Patron der Künste* aus architekturgeschichtlicher Perspektive*

Für das Martin von Wagner Museum der Universität Würzburg bedeutete das Jahr 2017 in doppelter Hinsicht eine tiefgreifende Zäsur. Zum einen wären die Mittel für die durchgreifende Modernisierung der Gemäldegalerie des Universitätsmuseums ohne den Zielhorizont einer großangelegten Ausstellung zum 400-Jahr-Gedenken des Gründers der Würzburger *Alma Julia* mit Sicherheit nicht in ausreichender Höhe zur Verfügung gestellt worden. Zum anderen hatte es in diesem Museum nie zuvor eine Ausstellung von nur annähernd vergleichbarem Umfang gegeben. Die zehn weitläufigen und hohen Säle des ehemaligen fürstbischöflichen Appartements wurden – nach den Renovierungsarbeiten und vor der Rückkehr der dauerhaft zu präsentierenden Ge-

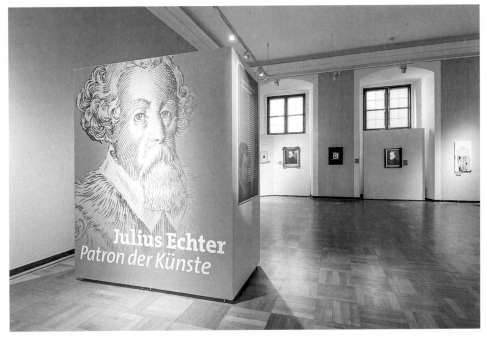

Abb. 1: Ausstellung *Julius Echter Patron der Künste*, Eingangssituation mit Blick zur Sektion 3 (»Bild und Selbstbild – Julius Echter im Porträt«)

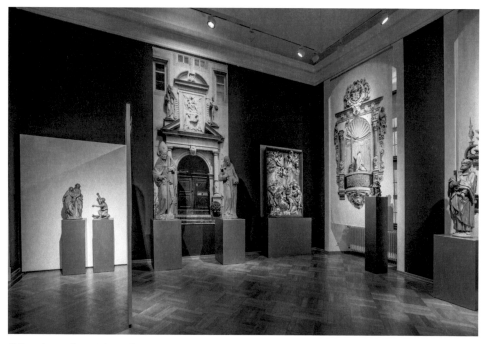

Abb. 2: Ausstellung *Julius Echter Patron der Künste*, Sektion 20 (»Gräber und Altäre – Julius Echter und die Skulptur«)

mälde – sämtlich von den 21 Sektionen der Ausstellung *Julius Echter Patron der Künste. Konturen eines Fürsten und Bischofs der Renaissance* bespielt (Abb. 1, 2).

In das kollektive Gedächtnis der unterfränkischen Kulturlandschaft hat sich Julius Echter von Mespelbrunn vor allem als Bauherr eingeschrieben. Auf der einen Seite hat die Ausstellung versucht, dieser einseitigen Wahrnehmung gegenzusteuern und dem gesamten Spektrum seines mäzenatischen Wirkens gerecht zu werden: der Ausstattung der zahlreichen neuen Sakralräume, aber auch seines in Renaissanceformen wiederaufgebauten Regierungssitzes Schloss Marienberg; dem Ausbau und Neuaufbau der fürstbischöflichen Bibliothek; der Sammeltätigkeit für seine Kunstkammer; der Förderung von Musik, Literatur und Wissenschaft, letzteres insbesondere mit der Gründung der Universität; der Darstellung und Selbstdarstellung im Porträt; dem Aufschwung der Druckgraphik; der auffallenden Bevorzugung des plastischen Mediums gegenüber der Malerei; der Vorsorge für die eigene *memoria* in den verschiedensten Medien. Kurzum, dem ungeheuren kulturellen Aufschwung, den Stadt und Hochstift Würzburg unter Julius Echter erlebten – erst jetzt hielt die Renaissance flächendeckend Einzug ins Denken und Gestalten –, sollte in seiner ganzen Breite Rechnung getragen werden.

Auf der anderen Seite ließen schon die ersten Planungen keinen Zweifel daran, dass die Baukunst die entscheidende Gattung zu sein habe, wenn ein historisch gerechtes Bild von Echter als ›Patron der Künste‹ gezeichnet werden soll. Die Fülle seiner archi-

tektonischen Unternehmungen stellten den in Stadt und Land gleichermaßen unübersehbaren Rahmen dar, in den sich die übrigen Künste einzufügen hatten: keine Bildteppiche ohne neue Repräsentationsräume, keine Altarbilder ohne neue Kirchenräume, keine Freiplastik ohne Giebel und Portale, keine Universität ohne Kollegiengebäude. Es war nur naheliegend, dass die Abbildungen der Festschrift zum dreißigjährigen Regierungsjubiläum Julius Echters nicht den Fürstbischof selbst zeigen, sondern ihn in seinen Bauprojekten vergegenwärtigen – sogar in zweifacher Weise, nämlich als Tugendspiegel im Widmungsblatt einerseits, als Dokumentation der Gebäude in den Klapptafeln des Textteils andererseits.[1]

Die Herausforderung bestand also darin, in Sammlungsräumen, die *kein* Architekturmuseum sind, die vielfältigen Aspekte der echterzeitlichen Baukunst – neben den übrigen kulturellen Aktivitäten, die auf Initiative dieses Fürstbischofs erblühten – zu veranschaulichen, wenn nicht sogar erlebbar zu machen. Wie dieser Herausforderung begegnet wurde, welche Erkenntnisse dabei auch über den Katalog hinaus gewonnen wurden und welche über die Ausstellung hinausführenden Fragen und Aufgaben sich daraus ergaben, ist das Thema des vorliegenden Essays. Er resultiert aus der Vorbereitung und Begleitung der Ausstellung und versucht, die Balance zwischen Erlebnisbericht und wissenschaftlichem Beitrag zu halten.

I Keine (Staats-)Ethik ohne Ästhetik

Die zahllosen Initiativen und Phänomene *in artibus*, die mit dem Namen Julius Echters verbunden sind und die in ihrer ganzen Fülle in der Ausstellung erstmals besichtigt werden konnten, lassen nur einen Schluss zu: Der Fürstbischof muss von seiner kulturellen Sendung restlos überzeugt gewesen sein. Was hat ihn zu der Einschätzung gebracht, dass nur eine Breitenförderung der Künste und eine langfristig angelegte Kulturpolitik sich auf Dauer auszahlen würden? Natürlich gibt es die religiösen Begründungen, und sie sind nicht von der Hand zu weisen: Die künstlerischen Medien standen im Dienst am Seelenheil der Untertanen. Aber Echter war eben nicht nur geistlicher Oberhirte, sondern auch weltlicher Fürst – »genauso sehr weltlicher Fürst«, wie noch in der Eröffnungsrede die Formulierung lautete.

Im Verlauf der Ausstellung – gerade auch durch das Säurebad unzähliger Führungen, die immer zur schärferen Wahrnehmung auch des Führenden beitragen – hat sich der Blickwinkel graduell verändert. Der geistliche Herrscher trat in seiner Bedeutung zurück, der weltliche stärker in den Vordergrund. Was sich immer klarer abzeichnete, war das Bild eines pragmatisch handelnden, klar kalkulierenden, systematisch planenden Politikers. In fast allem, was Echter der Nachwelt hinterlassen hat, sehen wir mehr den Fürsten als den Bischof vor uns. Seine Handlungen folgten den Geboten der Realpolitik. Selbst die Ausweisung der Protestanten dürfte weniger religiös motiviert als vielmehr ein Ergebnis der Staatsräson gewesen sein – konfessionelle Gegensätze in der Bevölkerung waren eine Quelle des Unfriedens. Wie hart die Einzelschicksale auch waren, die fürstbischöfliche Katholisierungspolitik stimmte vom rechtlichen Standpunkt mit dem Augsburger Religionsfrieden überein, verdichtet in der Formel »cuius regio, eius religio«.[2] Ohne Frage war Echter ein Autokrat. Gerade darin aber zeigt sich seine

Modernität; sein Herrschaftsverständnis stand in völligem Einklang mit den überall in Europa vernehmlichen Bestrebungen des frühen Absolutismus.

In der Ausstellung war es frappierend zu beobachten, wie die vielfältigsten Erscheinungsformen des geistigen und künstlerischen Lebens immer wieder zu Julius Echter selbst zurückführten – wie sehr er selbst der Motor der kulturellen Erneuerung war. Was trieb ihn an? Als Fürstbischof hatte er ein in jeder Hinsicht heruntergekommenes Herrschaftsgebiet übernommen; selbst sein Regierungssitz Schloss Marienberg lag in Trümmern, wegen des großen Schadenfeuers im Jahr vor seinem Regierungsantritt. Echters Aufgabe bestand in nichts weniger als darin, ein Staatswesen neu zu begründen. Macht und Ordnung aber sind seit der Frühen Neuzeit auf ein ethisches Fundament angewiesen, das nicht ohne metaphysische Letztbegründungen tragen muss, aber tragen könnte.

Genau hier kommen die Künste ins Spiel. »Nulla ethica sine aesthetica«:[3] Echter hat offenbar früh erkannt, dass es für ein ›staatstragendes‹ Verhalten seiner Untertanen nicht ausreichte, wenn Juristen Regeln erließen – es mussten *Formen* hinzukommen: überzeugende Formen, die den Geist durch Anregung nähren, den Körper durch Entspannung stärken und die Seele durch Bewusstwerdung erheben. Julius Echter wusste offenbar sehr genau, dass sein Sparwille nicht auf Kosten der Kultur gehen durfte, wenn seine Politik auf lange Sicht erfolgreich sein wollte – nach innen, aber auch nach außen. Seine Baupolitik war dafür das erste Mittel der Wahl.

Als Gesandte des Großherzogs von Toskana im Oktober 1609 in Würzburg Station machten, waren sie von Julius Echter so beeindruckt, dass sich ihr Bericht an dieser Stelle wie ein einziges Preislied liest.[4] Ihre positive Darstellung ist umso ernster zu nehmen, als sämtliche anderen besuchten Herrscher erheblich schlechter wegkommen. Ein großer Teil dieser Schilderung ist auf den Patron der Künste gerichtet: den Sammler von Kunst und Büchern, den Universitätsgründer, vor allem aber den Bauherrn und Urbanisten. Diesen Punkt empfanden die Gäste aus Florenz offenbar als neuralgisch: Echter hatte es vermocht, seiner Herrschaft ein ästhetisches Gesicht zu geben. Wer aus dem wichtigsten Kunstzentrum der Renaissance kam, wo das Regieren schon viel länger nach ästhetischen Formen verlangte, dessen Ansprüche waren sicherlich nicht eben gering. Was die Florentiner Legaten zu sehen bekamen, konnte vor ihren Augen offenbar bestehen.

II Die Würzburger Projekte – Würzburg als Projekt

Dass im Zeitalter des beginnenden Absolutismus der Fürst bestrebt ist, seinen personalen Leib auf den *body politic* auszudehnen, ist ein Gemeinplatz der historischen Forschung. In Würzburg prägte Echter sich zuerst mit dem Juliusspital (1576–1585) seiner Residenzstadt ein. Zusammen mit dem Universitätsgebäude (1583–1591) sowie dem Neu- und Umbau der mittelalterlichen Burg zu einem modernen Herrschaftszentrum in den Formen der Renaissance (1575–1579/1600–1607) wurde innerhalb weniger Jahrzehnte eine Trias des Gedenkens ausgebildet, die den Fürstbischof in architektonischer Form gegenwärtig hielt. Durch diese städtebaulichen Dominanten dehnte sich der Körper des Fürsten auf den Stadtkörper aus und verleibte ihn sich gleichsam ein.

Abb. 3: Ausstellung *Julius Echter Patron der Künste*, Sektion 5 (»Verdichten und Verklammern – Ein Stadt-bild im Wandel«) mit Würzburg-Vedute und Multitouch-Tisch sowie Sektion 6 (»Giebel und Portale«) mit Kapitellen vom Nordportal der Universitätskirche

Juliusspital, Kolleggebäude und Schloss Marienberg waren in der Ausstellung je eigene Sektionen gewidmet, was vom Katalog in separaten Kapiteln gespiegelt wird.[5] In einer weiteren Sektion stand das Stadtbild im Mittelpunkt, das Echter so nachdrück-lich umgestaltete, dass es einer Verwandlung gleichkam.[6] Damit der Besucher dieses im wahrsten Sinne umwälzenden Prozesses inne werden konnte, wurde eine Vedute von 1623 aus dem Museum für Franken entliehen.[7] Sie zeigt die Stadt so, wie Echter sie 1617 hinterlassen hatte; nach Ausbruch des Dreißigjährigen Krieges kam die Bau-tätigkeit auf Jahrzehnte hinaus praktisch zum Erliegen. Zugleich ist es die genaueste Ansicht Würzburgs vor der Mitte des 18. Jahrhunderts. Ihre stattliche Größe erlaubte eine Detailliertheit der Wiedergabe, die freilich jedem unzugänglich bleibt, der mit den stadttopographischen Verhältnisse um 1600 nicht vertraut ist.

Zur Unterstützung stand vor dem Gemälde ein Multitouch-Tisch, auf dem die An-sicht von 1623 interaktiv erkundet werden konnte (Abb. 3). Markiert wurden insgesamt 33 einzelne Bauten oder urbanistische Komplexe, die sich unmittelbar den Eingriffen des Fürstbischofs verdankten. Wurden die markierten Gebäude angetippt, so öffneten sich wahlweise Felder mit schriftlichen Erläuterungen (Abb. 4a), einer kartographischen Erklärung der Lage im Stadtgefüge, historischen Ansichten (Abb. 4b) und zum Ver-gleich dem Zustand, in dem sich der jeweilige Ort heute präsentiert. Kein gedruckter

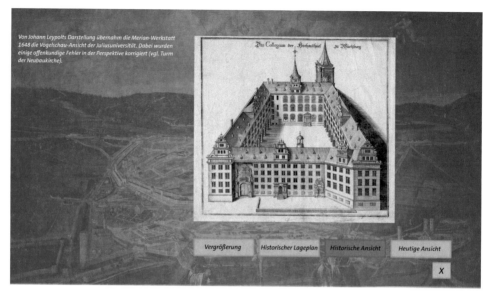

Abb. 4a: Oberfläche des Multitouch-Tisches nach Antippen des Buttons »Historische Ansicht« für das Objekt »Alte Universität«

Katalog kann diese Art der Wissensvermittlung auf so vielschichtige Weise leisten wie diese variabel handhabbare Datenquelle, die dauerhaft vom Museum für Franken übernommen werden soll.

Das erste Profanbauprojekt, das Echter praktisch direkt nach seiner Regierungsübernahme in Angriff nahm, war das Juliusspital, das ihm auch als Stadtresidenz diente. Mithilfe von Druckgraphik aus dem 17. und 18. Jahrhundert konnte aufgezeigt werden, dass neben die Funktion als karitative Einrichtung zunehmend auch die eines fürstlichen Schlosses trat, bis hin zu Ansichten von der Gartenseite aus, die mit höfischer Gesellschaft als Bildpersonal den sozialen Ausgangsgedanken komplett zum Verschwinden bringen. Sowohl durch seine Größe als auch durch seine Lage zum Stadtgefüge scheint dem Juliusspital für die Verlegung der fürstbischöflichen Residenz eine wichtige Vorreiterrolle zugekommen zu sein. Das Hauptargument für diese These war die Zusammenschau der Bilddokumente aus über zwei Jahrhunderten.

Für Echter selbst standen unzweifelhaft die originären Aufgaben des Bauwerks im Mittelpunkt; nicht die Praktikabilität der Amtsführung motivierte ihn zum zeitweisen Residieren im Juliusspital, sondern der Wille, unter den Armen zu wohnen. Auf sämtlichen anderen Gebieten fällt es schwer, Aussagen über den ›Charakter‹ dieses Fürstbischofs zu treffen, fast überall geht die Person vollständig in der Rolle auf. Was er wirklich dachte, behielt er für sich, was er an Kunst sammelte, entsprach einem normierten Anspruchsniveau. Allein der hohe Stellenwert, den er der *Caritas* einräumte, lässt einen Spaltbreit in seine Seele blicken. Die Fürsorge für die Armen, Kranken und Bedrängten hat ihn offenbar im Innersten umgetrieben und muss in diesem Umfang einem individuellen Bedürfnis entsprochen haben.

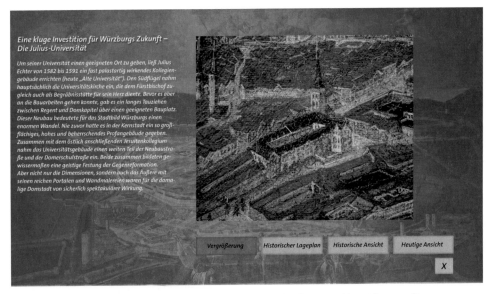

*Eine kluge Investition für Würzburgs Zukunft –
Die Julius-Universität*

*Um seiner Universität einen geeigneten Ort zu geben, ließ Julius
Echter von 1582 bis 1591 ein fast palastartig wirkendes Kollegien-
gebäude errichten (heute „Alte Universität"). Den Südflügel nahm
hauptsächlich die Universitätskirche ein, die dem Fürstbischof zu-
gleich auch als Begräbnisstätte für sein Herz diente. Bevor es aber
an die Bauarbeiten gehen konnte, gab es ein langes Tauziehen
zwischen Regent und Domkapitel über einen geeigneten Bauplatz.
Dieser Neubau bedeutete für das Stadtbild Würzburgs einen
enormen Wandel. Nie zuvor hatte es in der Kernstadt ein so groß-
flächiges, hohes und beherrschendes Profangebäude gegeben.
Zusammen mit dem östlich anschließenden Jesuitenkollegium
nahm das Universitätsgebäude einen weiten Teil der Neubaustra-
ße und der Domerschulstraße ein. Beide zusammen bildeten ge-
wissermaßen eine geistige Festung der Gegenreformation.
Aber nicht nur die Dimensionen, sondern auch das Äußere mit
seinen reichen Portalen und Wandmalereien waren für die dama-
lige Domstadt von sicherlich spektakulärer Wirkung.*

| Vergrößerung | Historischer Lageplan | Historische Ansicht | Heutige Ansicht |

Abb. 4b: Oberfläche des Multitouch-Tisches nach Antippen des Buttons »Vergrößerung« für
das Objekt »Alte Universität«

III Architektur, Ornament, Figur – die neue Rolle des Bauschmucks

Das Juliusspital war auch das erste von Echter in Auftrag gegebene Gebäude, wo dem
bildkünstlerischen Bauschmuck eine herausgehobene Rolle zugewiesen wurde, was
im weiteren Verlauf seiner Bautätigkeit zu einem hervorstechenden Merkmal werden
sollte; dementsprechend lenkte die Ausstellung an vielen Stellen die Aufmerksamkeit
der Besucher darauf. Für das fast drei Meter breite, ehemals mit einer viel kräftigeren
farbigen Fassung versehene Sandsteinrelief über dem Hauptportal, der ›Steinernen
Stiftungsurkunde‹[8] konnte nicht nur eine Fülle bisher unbekannter Anregungen er-
mittelt werden, die sich sowohl aus der lokalen Überlieferung als auch aus italienischen
Bildquellen speisten.[9]

Darüber hinaus konnte das Relief zum ersten Mal seit dem Abbruch des Süd-
flügels und damit auch des Portalturms 1785 wieder in Untersicht betrachtet werden.
Im heutigen Juliusspital ist es auf Augenhöhe in die Wand eingemauert, ursprünglich
aber musste der Betrachter seinen Kopf in den Nacken legen: Der Anbringungsort lag
hoch, der Platz vor dem Haupteingang war jedoch schmal bemessen. Zur Visualisierung
der originalen Situation wurde ein 3D-Scan von dem Relief angefertigt, der an einem
Touchscreen in die ursprüngliche Untersicht gedreht werden konnte (Abb. 5). Wer ge-
hofft hatte, das künstlerisch nicht sonderlich überzeugende Werk von Hans Rodlein
würde an Qualität gewinnen, sah sich eines Besseren belehrt. Diesem zünftigen Bild-
hauer standen ganz offensichtlich nicht die Mittel zu Gebote, die es erlaubt hätten, bei
der Konzeption einer Skulptur den Standort des Betrachters zu berücksichtigen. Auch
diese negative Erkenntnis war ein Resultat der 3D-Visualisierung.

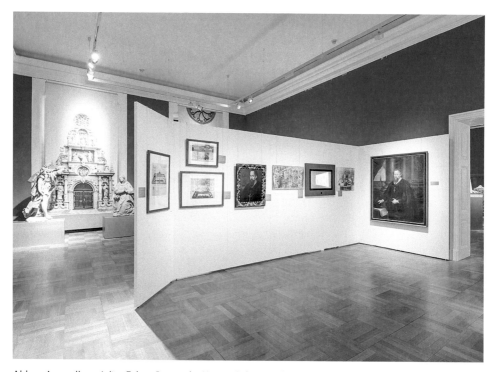

Abb. 5: Ausstellung *Julius Echter Patron der Künste*, Sektion 4 (»Fürsorge und Repräsentation – Das Juliusspital«) mit Touchscreen für 3D-Scan der ›Steinernen Stiftungsurkunde‹ und Sektion 6 (»Giebel und Portale – Die Öffnung der Architektur«) mit der *Verkündigung* vom Hauptportal der Wallfahrtskirche Dettelbach

Vom Stifterrelief ausgehend gerieten weitere Bekräftigungen der katholischen Werkgerechtigkeit in den Blick. Deutlicher als zuvor zeichnete sich ab, wie die ›Werke der Barmherzigkeit‹ ein begrifflicher Kristallisationspunkt der fürstbischöflichen Agenda waren – nicht nur in baupolitischer Hinsicht (neben dem Juliusspital wurde auf dem Land und in den kleineren Städten eine Fülle weiterer Spitäler errichtet),[10] sondern auch in Form ikonographischer Programme, die in dieser Häufigkeit nur in der posttridentinischen Epoche auftreten. Das bis dahin kaum beachtete Relief mit den *Werken der Barmherzigkeit*, das Hans Juncker 1603 für das Ehehaltenhaus schuf,[11] ist in der Ausstellung sowohl in seiner künstlerischen Qualität gewürdigt als auch in seinen programmatischen Kontext eingeordnet worden. Die Stuckreliefs mit den *Sieben Werken der Barmherzigkeit* im Tambour der ehemaligen Hofkirche auf Schloss Marienberg (Marienkirche) wurden zum ersten Mal fotografisch dokumentiert und kunsthistorisch beschrieben;[12] ihre genauere stilistische und ikonographische Einordnung steht noch aus. In der Kuppelschale erscheint der Schmerzensmann und Engel mit den *arma Christi*,[13] wie im Tambour als Stuckreliefs vor (echter-)blauem Grund und somit als zusammengehörig erkennbar. Das theologische Bindeglied zwischen beiden Zyklen könnte in der Endzeitrede Jesu bestehen: An die letzten Worte auf dem Ölberg, aus denen die ›Werke der Barmherzigkeit‹ abgeleitet

wurden (Mt 25, 35–46), schließt unmittelbar das Passionsgeschehen an. – Bezogen auf das Hochstift Würzburg ergibt sich aus dieser Sachlage die Forschungsaufgabe, die dortigen Darstellungen der *opera misericordiae* einem internationalen Diskurs innerhalb der Katholischen Reform einzustellen.[14]

Indem sie als bildkünstlerische ›Auszeichnung‹ von Gebäuden mit sozialer oder sakraler Funktion in Erscheinung treten, bekräftigen sie deren Status als Ausdruck der *caritas publica*, wie sie seit der zweiten Hälfte des 16. Jahrhunderts zum Selbstverständnis römischer Kardinäle und Päpste gehörte.[15] Die Gleichsetzung des Bauens mit dieser spezifischen Tugend könnte auf Seherfahrungen rekurrieren, die der junge Echter in der Ewigen Stadt gesammelt hatte. Im Widmungsblatt der *Encaenia et tricennalia* von 1603/04[16] findet diese Identifikation ihre anschaulichste Form dort, wo das Juliusspital auf dem Wappenschild der Misericordia-Personifikation wiedergegeben ist.

Im frühesten datierten Porträt Julius Echters nach seiner Bischofswahl kommt es möglicherweise sogar zur Personifi-

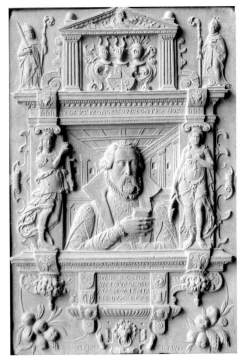

Abb. 6: Hans van (der) Mulen, Miniaturepitaph mit Porträt Julius Echters von Mespelbrunn, Würzburg, Martin von Wagner Museum der Universität Würzburg, 1576

kation der *Caritas* in der Person des Fürsten. Der 1576 von dem sonst unbekannten, aber überaus versierten Hans van der Mulen geschaffene Miniaturepitaph (Abb. 6)[17] zeigt, gerahmt von antikischer Architektur, Roll- und Beschlagwerk, Heiligen und Personifikationen sowie üppiger Ornamentik, das Bildnis des knapp über dreißigjährigen Fürsten als Zentrum eines ausgeklügelten Figurenprogramms. Seine Halbfigur vor der Wiedergabe eines Innenraums antikisierenden Zuschnitts rahmen die Personifikationen von *Fides* und *Spes*, was unwillkürlich die dritte theologische Tugend herbeiruft, die nicht dargestellte *Caritas*. Sollte Echter im Jahr der Grundsteinlegung des Juliusspitals *sous entendu* als Verkörperung der tätigen Liebe gefeiert werden? Dann wäre es vielsagend, dass er hier nicht als Bischof erscheint, sondern in weltlicher Tracht: Der Fürst nimmt seine obrigkeitliche Rolle als Fürsorger war.

Der dekorative Apparat des Echter-Reliefs reflektiert die niederländische (Bau-)Ornamentik, die der Fürstbischof in den ersten zwanzig Jahren seiner langen Herrschaft favorisierte, vermutlich erneut als Frucht von Seheindrücken, die er als Student in Flandern empfangen hatte.[18] Diese geschmackliche Prägung führte dazu, dass Echter sich schon kurz nach Amtsantritt der Dienste flämischer Bildhauer und Baumeister versicherte. Joris Robijn (Georg Robin) wurde 1575 für die Wiederherstellung des durch

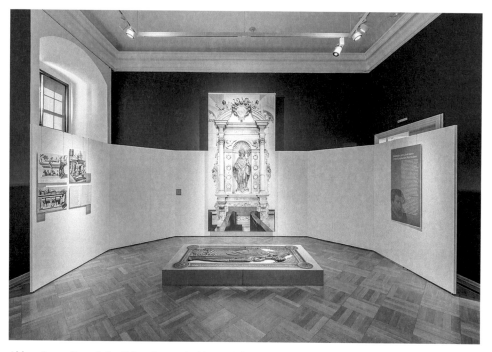

Abb. 7: Ausstellung *Julius Echter Patron der Künste*, Sektion 21 (»Strategien des Gedenkens – Echters geplantes Nachleben«) mit Grabplatte und Fotobanner des Grabdenkmals Julius Echters

Brand teilweise zerstörten Schlosses Marienberg herangezogen, leitete zwischen 1576 und 1580 den Bau des Juliusspitals und ist zwischen 1583 und 1591 als Architekt der Julius-Universität namhaft zu machen. Robijn war der Onkel von Peter Osten, der 1577/78 das Grabdenkmal für Echters frühverstorbenen Bruder Sebastian schuf; zwischen 1578 und 1581 war er für die – komplett verlorene – bildhauerische Ausstattung des Juliusspitals zuständig. Einem weiteren nahen Verwandten, seinem Bruder Jan Robijn, fiel die aus Hochaltar, Kanzel und Herzgrabmal des Stifters bestehende Ausstattung der Universitätskirche zu. Sie fiel schon im frühen 17. Jahrhundert dem Einsturz des Gewölbes und der anschließenden jahrzehntelangen Verwahrlosung des Kirchenraums zum Opfer.[19]

Der Hochaltar war sicherlich die großartigste Schöpfung niederländischer Plastik in Würzburg und wohl auch das umfangreichste bildhauerische Werk, das dort jemals entstanden ist. Wobei ›bildhauerisch‹ keine ganz korrekte Wortwahl ist, denn jene großen Retabel – das Aussehen der Hochaltäre in Universitätskirche und Spitalkirche überliefern sehr genaue Beschreibungen[20] – waren Mischwesen durch und durch, an denen Architektur und Bildwerke gleichen Anteil hatten. Dasselbe darf für Jan Robijns Kanzel in der Universitätskirche angenommen werden, erst recht aber für das Herzgrabmal Julius Echters in der Mitte des Kirchenraums, das sich offenbar sehr eng an die Sepulkralplastik der Floris-Schule anlehnte. Die materielle Grundlage für diese

Annahme bilden gestochene Grabmalentwürfe von Hans Vredeman de Vries und eine ekphrastische Schilderung von 1591, die in der Ausstellung miteinander abgeglichen werden konnten.[21]

Für das Grabmal, das Julius Echter im Dom erhielt, wurde die seit dem 18. Jahrhundert verlorene Gesamtsituation rekonstruiert (Abb. 7): Vor einem großen Fotobanner des Pfeilermonuments lag die – normalerweise im südlichen Seitenschiff an die Wand geschraubte – bronzene Grabplatte auf Bodenniveau; für die Ausrichtung der *effigies* lieferte die Innenansicht des Würzburger Domes von Hans Ulrich Bühler (Würzburg, Martin von Wagner Museum) eindeutige Hinweise. Im Zusammenwirken von stehender und liegender Grabfigur konnte im musealen Raum die gemeinsame Richtungsbeziehung dieses Ensembles vermittelt werden, die in der Ausstellung als Folge der reformkatholischen Zentrierung auf das Altarsakrament interpretiert wurde.[22]

Dort wurde auch ein Satz von bisher unbekannten Zeichnungen aus der Graphischen Sammlung des Martin von Wagner Museums präsentiert, die vermutlich auf den verlorenen Hochaltar der Universitätskirche zu beziehen sind.[23] Teilweise enthalten sie eindeutige Indizien dafür, dass sie für eine architektonische Umgebung gedacht waren. Jan Robijn ist nur als Bildhauer dokumentiert, sein Bruder Joris war Bildhauer *und* Architekt. Dieser Umstand legt die Vermutung nahe, dass der Gesamtentwurf von ihm stammt, möglicherweise aber auch die Zeichnungen, die Jan in diesem Fall nur in den Alabaster übersetzt hätte – hier wie dann wohl auch im Falle der Kanzel und des Herzgrabmals.

Die vorübergehende Präsenz niederländischer Künstler in Würzburg war für den Fortgang nicht nur der örtlichen Skulptur, sondern auch der echterzeitlichen Architektur von Bedeutung. Schon das Rahmenwerk des Porträtreliefs von 1576 (Abb. 6) weist ein charakteristisches Merkmal auf, das die Baukunst auf breite Sicht prägte: die Vitalisierung der Architektur durch Figuren. An den Portalen geht nicht das Einspielen von narrativen Reliefs auf das Konto der Flamen (die ›Steinerne Stiftungsurkunde‹ von 1576 hatte einen Vorläufer in dem 1565 datierten Portal der ehemaligen Würzburger Domschule).[24] Wohl aber scheinen sie die Praxis eingeführt zu haben, dass Rundfiguren sich vergleichsweise unabhängig, d. h. auch ohne von Nischen angewiesenen Ort, über die Portalarchitektur verteilen, wie wir es auch von anderen Formgelegenheiten kennen, etwa dem Grabmal für Sebastian Echter oder auch wieder von den verlorenen Hochaltären des Juliusspitals und der Universitätskirche.

Durch diese relative Autonomie der Figur kann sich am Hauptportal der Wallfahrtskirche Dettelbach[25] die Szene der Verkündigung über die gesamte Breite der Fassade hinweg entfalten. Im oberen Register des Portals können die Hll. Kilian und Burkard sich wie Vasallen ihrer Gebieterin Maria zuwenden, weil alle drei Figuren in einer Flucht auf demselben Gesims platziert sind. In der Dettelbacher Konfiguration von 1612/13 findet somit seinen Höhepunkt, was 1576 am Portalturm des Juliusspitals mit den beiden lagernden Tugenden (?) neben dem Echter-Wappen in der Zone über dem Stifterrelief begonnen hatte (Abb. 8). Ihr Dienst als anthropomorphe Stützen verbindet sie mit den Tugenden in dem Porträtrelief aus dem gleichen Jahr (Abb. 6). Wohl schon während seines Studiums in Löwen und Douai hatte sich Echters Geschmack an den Formen der Floris-Schule gebildet, wo die Ersetzung von Baugliedern durch Figuren – und umgekehrt – mit größter Selbstverständlichkeit gehandhabt wurde. Ein typisches

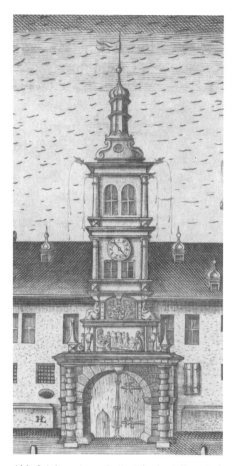

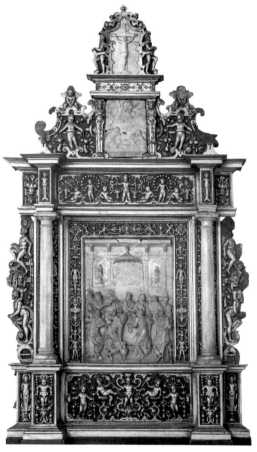

Abb. 8: Johann Leypolt, Ansicht des Juliusspitals von Süden, in: Christoph Marianus, *Encaenia et tricennalia Iuliana*, 1603/04, Detail: Torturm

Abb. 9: Unbekannter Bildschnitzer (Mecheln), Altaraufsatz mit Abendmahl-Relief, um 1550, Schloss Mespelbrunn, Privatbesitz Familie Ingelheim

Werk dieses Stils ist der heute auf Schloss Mespelbrunn befindliche Altaraufsatz, den Echter in den südlichen Niederlanden erworben haben dürfte (Abb. 9).[26]

An analoger Stelle wie am Portalturm, jetzt aber schon frei aufragend, standen Statuen der Hll. Kilian und Katharina von Alexandrien neben dem ›Giebel‹ der triumphtorartigen Portalanlage des neuen Universitätsgebäudes (Abb. 10). Für das Geschoss darunter schufen Johann von Beundum und Paulus Michel 1585 bis 1587 das Stifterrelief.[27] Anders als in Rodleins Relief ist die Figur des Stifters in dem jüngeren Werk nicht unmittelbarer Teil der Bildrealität. Der kniende Julius Echter nimmt nicht am Pfingstwunder teil, sondern schaut es als ›Bild‹, weil er sich außerhalb des Geschehens befindet. Infolge der plastischen Vollkraft dieser Statue konnte der Fürstbischof neben Kilian und Katharina als ‹Dritter im Bunde› inszeniert werden. (in ähnlicher Weise, wie im Echter-Relief das Bildnis zwischen *Spes* und *Fides* die ›fehlende‹ *Caritas* ersetzt).[28]

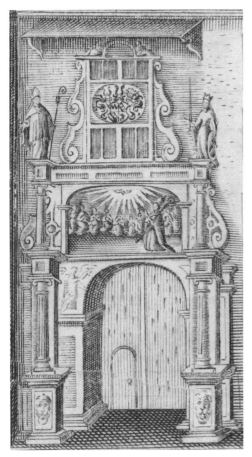

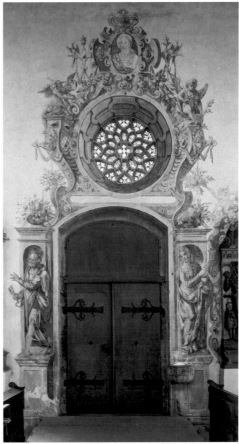

Abb. 10: Johann Leypolt, Ansicht des Kollegiengebäu-
des von Norden, in: Christoph Marianus, *Encaenia et
tricennalia Iuliana*, 1603/04, Detail: Hauptportal

Abb. 11: Unbekannter Künstler, Südportal der
Pfarrkirche St. Maria Magdalena in Münnerstadt,
um 1610

Am Portal der Marienkirche auf Schloss Marienberg[29] ragen der Verkündigungs-
engel und die *Annunziata* auch schon, wie später in Dettelbach, frei vor der Architektur
auf, desgleichen die bekrönenden Figuren der Hll. Kilian und Burkard sowie Maria in
der nochmals erhöhten Mitte zwischen ihnen. Ungebunden stehen Petrus und Paulus
neben den Säulen der Ädikula an den Portalen der Kartause Astheim[30] – wie ursprüng-
lich auch an der Würzburger Pfarrkirche St. Gertrud[31] –, *Temperantia* und *Prudentia*
neben Wappen und Inschrift am hofseitigen Portal von Schloss Grumbach,[32] Kilian und
Franziskus am Portal des ehemaligen Franziskanerklosters Dettelbach.[33]

Werden die Figuren doch mit Nischen in Verbindung gesetzt, so befinden sie sich
jetzt regelmäßig davor, in einer vorgeschalteten Raumebene. Die in die Wand zurück-
sinkende Nische ist somit nicht mehr ›Lebensraum‹ der Statue, sondern nur mehr Aus-
zeichnung, so geschehen am Tor der Echterbastei mit dem Erzengel Michael[34] oder am

Portal der Kartäuserkirche Tückelhausen mit dem Hl. Georg;[35] beide Portale wurden, wie auch dasjenige in Dettelbach (Abb. 5), auf vier Meter hohen Fotobannern in die Ausstellungsräume getragen. In Grisaillemalerei übersetzt, treffen wir auf das nämliche Phänomen in der Pfarrkirche von Münnerstadt (Abb. 11), wo ein Scheinportal den südlichen Ausgang umfasst; die Apostel Petrus und Johannes stehen dabei auf eigenen Podesten vor ihren Nischen.[36]

In allen diesen Fällen wird die Architektur, im Einklang mit dem Aufschwung des Theaterwesens unter Julius Echter,[37] gewissermaßen zur *scenae frons*, also viel mehr als früher zum Schauplatz für figürliches Geschehen, mit Folgen auch für die Druckgraphik des frühen 17. Jahrhunderts, die in Würzburg fest mit dem Namen Johann Leypolt verbunden ist. Seine Bedeutung wurde in der Ausstellung, die einen Großteil seiner Produktion versammelte, erstmals umfassend dargestellt.[38] Im Widmungsblatt der *Encaenia*[39] sind sowohl die beiden Bistumsheiligen als auch die vier geflügelten Tugenden aus ihren Nischen herausgetreten. Leypolts vor 1610 entstandener *Hl. Kilian*[40] steht vollends vor der Nische, der eine nur mehr hinterfangende Funktion zukommt. Die Illustrationen der liturgischen Drucke aus der frühen Echterzeit hatten noch keinerlei Anzeichen einer ›Befreiung‹ der Figur aus dem architektonischen Verbund erkennen lassen.

In Leypolts späteren Blättern, etwa dem *Huldigungsbild auf Johann Gottfried von Aschhausen* oder seinem Titelblatt zu den *Opera mathematica* von Christoph Clavius[41] stehen die Figuren hingegen so frei vor der Architektur, wie man es von den Portalen schon lange gewöhnt war. Auch mit seinem besonders qualitätsvollen Kupferstich, der den greisen Julius Echter thronend im Kreis der Freien Künste zeigt,[42] greift Leypolt am Ende des Echter-Pontifikats in seinem Medium auf, was sich im Zusammenspiel von Architektur und Figur an den Portalen schon dreißig Jahre früher angekündigt hatte. Für deren performative Aufladung setzten, wenn die Überlieferung nicht trügt, die von Echter berufenen niederländischen Bildhauer-Architekten die maßgeblichen Impulse.

Die Bereicherung der Portale durch figürliche Plastik wurde in der Ausstellung durch die schon genannten Fotobanner mit den davor gesetzten Originalskulpturen vergegenwärtigt (Abb. 5).[43] Den Vergleich von Einzelstatue und Gesamtanlage vor Augen, wurde ein normalerweise übersehenes Faktum manifest: Michael Kern, der tonangebende Bildhauer der späten Echterzeit, war zur Ausbildung echter Monumentalität nur in eingeschränktem Maße in der Lage. Was auf dem Sockel in musealer Präsentation so groß und beherrschend daher kam, büßt am Portal einen großen Teil seines optischen Gewichts ein. Auch hierfür ist Dettelbach das vollständigste Beispiel, wo die Figuren trotz ihres bühnenhaften Agierens und trotz ihres überlebensgroßen Maßstabs in einem ornamental-architektonischen Teppich aufgehen.

Aus der Nähe betrachtet, wie es im Martin von Wagner Museum vorübergehend möglich war, erweist sich diese Einbuße als ein Qualitätsproblem, gerade in Gegenüberstellung mit den Werken der italienerfahrenen Niederländer. Von deren Portalplastik hat sich zwar nichts erhalten, doch mögen die *Ecce homo*-Figur von Paulus Michel[44] oder der neu in die Forschung eingeführte, in der Ausstellung Jan Robijn zugeschriebene *Salvator*[45] einen gewissen Ersatz für das Verlorene liefern. Beide sind mit einem expansiven Pathos ausgestattet, das sich in seiner Wirksamkeit von keinem architektonischen Rahmen einschränken ließe; beide verfügen über eine Gründung in sich selbst, die für das Streben nach monumentaler Wirkung die Voraussetzung ist; beide beziehen daraus

eine Selbstherrlichkeit, die den Dettelbacher Skulpturen Michael Kerns trotz ihrer Größe ermangelt.

IV Sachlichkeit und Konfessionalität: Relativierungen

Figürlicher Schmuck an Portalen war kein flächendeckendes Phänomen; wenn er vorkommt, dann an Bauten, die engstens an die Person des Fürstbischofs geknüpft waren. Die ›Öffnung‹ der Architektur durch Giebel und Portale indessen wird auch in der Breite ein unübersehbares Merkmal, das bisweilen das Erscheinungsbild ganzer Ortschaften prägte, speziell das Würzburger Stadtbild. Hier ging besonders viel verloren, weshalb in der Ausstellung, wo die Giebelformen erstmals überhaupt systematisiert wurden,[46] neben Fotografien auch Ansichten des 19. Jahrhunderts als Bildquellen aufgerufen wurden.[47]

In auffälliger Weise kontrastierten die meist schlichten Wandflächen und die teils sehr üppig bestückten Giebelfelder. Schon dadurch wird die angebliche Nüchternheit der echterzeitlichen Architektur teilweise relativiert.[48] Es ist richtig, dass die Kubatur der Würzburger Großbauten wenig gliedernde Elemente aufwies; von einer organischen Durchbildung im Sinne der orthodoxen Renaissancebaukunst sind diese stereometrischen Blöcke weit entfernt. Unlebendig wirkten sie dennoch nicht. Dafür sorgte schon die besagte Akzentuierung durch die reich ornamentierten Giebel, die das Stadtbild in viel größerem Umfang prägte als nach den Überformungen der nachfolgenden Epochen und den Zerstörungen des Zweiten Weltkriegs.

Das Residenzschloss auf dem Marienberg erlangte durch die Ziergiebel der Zwerchhäuser in dichtem Rapport den optischen Wert einer Stadtkrone, was in der Ausstellung besonders von der kleinen Zeichnung Valentin Wagners bestätigt wurde[49] – eine Semantisierung von Architektur, mit der man in der Frühen Neuzeit wohl rechnen darf. Der Effekt blieb solange bestehen, wie diese für die Fernwirkung so ungemein wichtigen Zwerchhäuser noch nicht ›abrasiert‹ waren. Dies geschah erst, als das fürstbischöfliche Schloss Anfang des 19. Jahrhunderts in eine königlich-bayerische Kaserne umgewandelt wurde. Seither bieten die langen, ununterbrochenen Dachflächen einen monotonen Anblick, der den ursprünglichen Effekt – das Schloss als Kostbarkeit, dazu trugen neben den Zwerchhäusern sicherlich auch Vergoldungen der Giebelornamente bei – jedoch in hohem Maße verfälscht.

Nicht nur hier entspricht das heutige Aussehen nicht dem Zustand, in dem sich die Gebäude nach den Intentionen ihrer Erbauer ursprünglich darboten. Die Austerität der Echter-Bauten wurde teilweise nämlich auch an den Wandflächen konterkariert. Zumindest für das Universitätsgebäude wissen wir, dass auf sämtlichen Außenseiten (bis auf den östlichen Risalit der Hauptfassade) ein umfangreiches Freskenprogramm verwirklicht wurde; üppige Scheinarchitektur bildete den Rahmen für Darstellungen von Tugenden, Gestalten aus der Kirchengeschichte und antike Geistesgrößen, dazu Rollwerk, Groteskenmotive, Figurenornament. Dieses Wissen basiert auf fünf detaillierten Bauaufnahmen, die der künstlerisch begabte Konservator des Martin von Wagner Museums Albrecht Rabus 1897 anfertigte; in der Ausstellung wurden diese Blätter, in denen Reste der einstigen Bemalung deutlich zu erkennen sind, erstmals öffentlich gezeigt.[50]

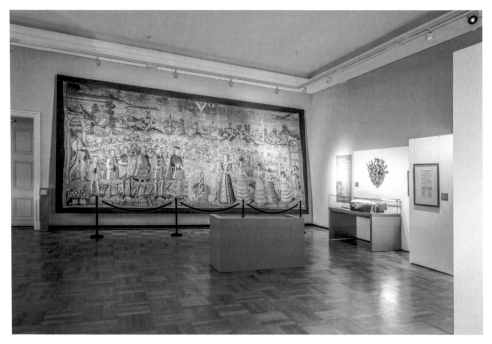

Abb. 12: Ausstellung *Julius Echter Patron der Künste*, Sektion 2 (»Erziehung und Reisen – Die Bildung eines Geschmacks«) mit dem ›Echterteppich‹ von 1564

Es ist unwahrscheinlich, dass die prächtigen Schauseiten der Universität in Würzburg ein isolierter Einzelfall waren. Immerhin wissen wir von buntem Rollwerk mit Grotesken und von weiteren farbig-ornamentalen Akzenten am Hof Grünbaum.[51] Dekor mit vegetabilen Motiven zeigten auch die Fassaden des Hofes zum kleinen Heuslein (›Bauernhof‹), dessen Innenhofseiten sogar mit einem allegorischen Bildprogramm versehen waren.[52] Sollten künftige Forschungen das Vorhandensein weiterer Fassadenmalereien bestätigen, so könnten sie die Vorstellung von der herb-nüchternen Architektur dieser Zeit in Würzburg so verändern wie einst die Entdeckung der Polychromie das Bild der antiken Architektur und Skulptur.

Am Universitätsgebäude jedenfalls wurde der ungegliederten Wand eine Scheinarchitektur gleichsam vorgehängt. Dieser Sachverhalt findet eine materielle Entsprechung in den Tapisserien, die Julius Echter in Brüssel bestellte – vermutlich für neuerrichtete Räume in Schloss Marienberg, doch auch eine zeitweise Aufhängung im Fürstenbau des Juliusspitals wäre denkbar.[53] In der Ausstellung wurde, erstmals seit seiner Verschleppung 1631, ein Bildteppich aus dem einstigen *David-Zyklus* mit eingewebtem Echter-Wappen präsentiert.[54] Bekanntlich gehörte das Dekorieren einer Residenz mit Tapisserien im fortgeschrittenen 16. Jahrhundert bereits zu den festen Usancen fürstlicher Repräsentation. In der Ausstellung indessen wurde auch demonstriert, wie früh Julius Echter Geschmack an dieser Kunstform finden konnte: Im ersten

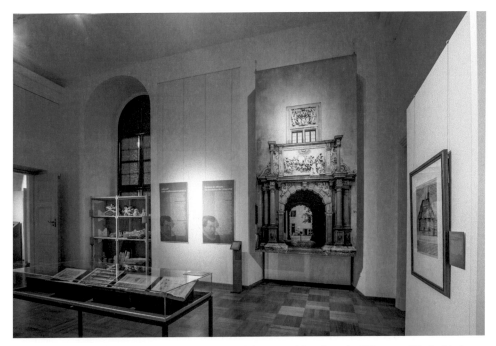

Abb. 13: Ausstellung *Julius Echter Patron der Künste*, Sektion 12 (»Residenz des Wissens – Die Architektur der Universität«) und Sektion 14 (»›Juliusstil‹ – Gotik und Renaissance um 1600«) mit Regal zur Präsentation von bauplastischen Fragmenten aus dem Bauschutt der ersten Universitätskirche

Raum war der acht Meter breite, für die Ausstellung restaurierte Familienteppich aus Schloss Mespelbrunn (Abb. 12)[55] der zentrale Blickfang. Beide Werke ließen erahnen, wie machtvoll diese textilen Kunstwerke einen Raum verwandeln können – eben so, wie Fassadenmalereien eine reale Gebäudewand zum Verschwinden bringen können.

Zu der einseitigen Einschätzung, dass Echter dem Bauen im Hochstift einen ›rigorosen‹ Baustil verordnet hätte, der seinem Reformkatholizismus die architektonische Entsprechung geliefert habe, trug nicht zuletzt der Innenraum der Universitätskirche bei. In seiner heutigen Form reflektiert er nicht das Erscheinungsbild der Erbauungszeit (1583–1591), sondern den Zustand des frühen 18. Jahrhunderts. Beim Wiederaufbau der 1626/27 teils eingestürzten, teils abgetragenen Kirche (1696–1703) fand das echterzeitliche Schlingrippengewölbe keine Berücksichtigung, wohl aus Mangel an bautechnischer und bauhandwerklicher Fertigkeit; stattdessen wurde eine tonnenartige Wölbung aus einer durch Gurtbögen getrennten Abfolge von Kreuzgratgewölben aufgesetzt. Die Rekonstruktion und Kontextualisierung des ursprünglichen Gewölbes empfand die Mehrzahl der Ausstellungsbesucher als Überraschung.[56] Den materiellen Beweis lieferten Fragmente aus dem Bauschutt des Ursprungsbaus, die beim ersten Wiederaufbau um 1700 als Füllmaterial genutzt und beim zweiten Wiederaufbau (1970–1985) geborgen worden waren; nun wurden sie als Fundstücke präsentiert (Abb. 13). Für das Niveau der beteiligten Werkmeister bürgten nicht nur die fünf- und sechsstrahligen Schlusssteine

Abb. 14: Ausstellung *Julius Echter Patron der Künste*, Sektion 16 (»›De propaganda fide‹ – Julius Echter und die Jesuiten«) mit Kisten zur Präsentation von bauplastischen Fragmenten aus dem Bauschutt der ersten Jesuitenkirche und Originalplänen für das Jesuitenkolleg

sowie die doppelkehligen Rippensteine aus dem Gewölbe, sondern auch Fragmente aus den Balustraden der Emporen und dem Maßwerk der Fenster.[57]

An die Sektion zur Architektur der Universitätsbauten grenzte diejenige zur Präsenz der Jesuiten in Würzburg. Im Mittelpunkt stand das unter Julius Echter errichtete Kolleg der Gesellschaft Jesu, und auch hier erlaubte die Präsentation von bauplastischen Fragmenten aus der ersten, ab 1765 in neuen Formen errichteten Jesuitenkirche (die bei Grabungen 1988/89 ans Licht gekommen, diesem aber durch Verbringung ins Depot sogleich wieder entzogen worden waren)[58] das Studium der handwerklichen Qualität (Abb. 14). Wegen der räumlichen Nähe zu den Überresten aus der Universitätskirche trat insbesondere die Ähnlichkeit der Rippenbildung mit doppelter Kehlung anschaulich hervor.

Ein weiteres Mal war hier die ungebrochen fortbestehende Tradition der Steinmetzkunst zu besichtigen, die auf der morphologischen Ebene offenbar weniger in die ›Jesuitengotik‹ denn in das überregionale Netzwerk des Bauhandwerks der Echterzeit einzuordnen ist.[59] Zugleich war dies eine Bestätigung der zuletzt mehrfach vertretenen Position, dass die Weiterführung gotisierender Bauformen auch von den Akteuren auf der Produzentenebene abhing, namentlich den Werkmeistern und Bauleuten.[60] Die Annahme, die echterzeitliche Stilmischung aus Gotik und Renaissance sei ein Aus-

druck des Willens gewesen, mittelalterliche Formen und humanistische Baugesinnung im Sinne einer Verschmelzung von vorreformatorischer Tradition und reformkatholischer Innovation zu kombinieren, kann somit als teilweise entkräftet gelten. Freilich: die Kombination als solche gab es und war in der Universitätskirche, als sie noch vom Schlingrippengewölbe geschlossen wurde, in ihrer zugespitztesten Form zu erleben; aber auch heute noch bilden die ›kirchischen‹ Maßwerkfenster hinter den vitruvianisch durchdeklinierten Emporenwänden einen ästhetisch höchst reizvollen Kontrast aus. Nur war der Grund dafür wohl nicht der Wunsch nach einem konfessionspolitischen Brückenschlag, sondern allein nach Modernität und Bildhaftigkeit, die sich im wichtigsten Kirchenbau Julius Echters konkretisieren sollten.

Der Rombezug in der Gestaltung der Emporenwände ist unübersehbar; ob damit gleich auch ein Bekenntnis zur tridentinischen Kirche abgelegt werden sollte, ist dagegen zweifelhaft. Gliederung und Wandrelief gemahnen an römische Theaterbauten und qualifizieren den Raum zur Bühne.[61] Darin scheint der Sinn des Antikenrekurses bestanden zu haben: nicht so sehr ein Monument der *Catholica* zu schaffen als vielmehr eine Schauarchitektur, die nur in den Formen der Renaissance verwirklicht werden konnte, wenn sie auf der Höhe der Zeit sein wollte. Hätte Echter wirklich nach einer ›katholischen‹ Einkleidung des Raumes gestrebt (wie es bei der Münchner Jesuitenkirche mit Sicherheit das leitende Prinzip war), so wäre das Einziehen eines Schlingrippengewölbes kaum zu erklären. Diese Wölbform war nicht nur die modernste und kunstvollste der Epoche, sondern durch die Verwendung in protestantischen Schlosskapellen[62] alles andere als katholisch konnotiert.

Die Universitätskirche war der Ort, wo die Erinnerung an Julius Echter ihren monumentalsten Ort finden sollte. Als er entschied, dass sein Herzgrabmal von einem flirrend-filigranen Himmel überspannt und von prunkend-logenhaften Wänden flankiert werden sollte, dürften nicht Stilfragen den Ausschlag gegeben haben, sondern das Streben nach Prachtwirkung durch die Betonung des Bildhaften. Die semantische Leistungsfähigkeit von Architektur wird überschätzt, wenn sie vom Stilbegriff ausgeht, und sie wird unterschätzt, wenn die grundsätzliche Verfügbarkeit und bedürfnisbezogene Adaptierbarkeit vermeintlich konkurrierender Systeme übersehen wird. Durch die ingeniöse Verbindung von klassischen Säulenordnungen und ›spätgotischen‹ Schlingrippen – durchaus erwartbar im Anschluss an zeit- und bautypische Entwicklungen der höfisch geprägten Kirchenbaukunst – wurde ein überwältigendes Raum-Bild erzeugt, um das es dem Bauherrn allem Anschein nach getan war.[63]

Noch ein drittes Mal ließen sich Anspruch und Qualität der Steinmetzkunst in der Ausstellung überprüfen: Als Beispiel für die Vielgestaltigkeit der Portalgestaltung im echterzeitlichen Würzburg repräsentierte das Nordportal der Universitätskirche die klassizistische Lösung. Das heutige Portal entstand im Zuge des Wiederaufbaus 1973 – 1985 und entspricht in Proportionen und Motiven völlig dem zerstörten Vorbild.[64] Nur dessen Qualität erreicht es nicht. Eine Fotografie des Portals konnte mit einem Säulen- und einem Pilasterkapitell verglichen werden, die wie die übrigen bauplastischen Fragmente der Universitätskirche aus dem Depot unter der Alten Universität ins Martin von Wagner Museum gebracht worden waren (Abb. 3).[65] Der Abstand zwischen den Werken des 16. Jahrhunderts und der modernen Nachbildung ist frappierend, insbesondere bei dem korinthischen Säulenkapitell sticht die Bearbeitung *à jour* ins Auge.

Auch die virtuose Meisterschaft bei der plastischen Durchbildung des Blattwerks steht *pars pro toto* für den hohen Standard, der für das Bauornament zumindest der frühen Echterzeit verpflichtend war.

Wolf Beringer, in dessen Werkstatt die Kapitelle entstanden, war seinem Bruder Georg 1577 nach Würzburg gefolgt, als dieser leitender Werkmeister am Juliusspital wurde, und wirkte viele Jahre in Würzburg. Die Feinheit und Sauberkeit des bauplastischen Details, aber auch die antikische Noblesse des gesamten Nordportals der Universitätskirche – ebenso wie die der beiden Nebenportale am Nordflügel des Kollegiengebäudes[66] – werden an dem Gebäude konzentriert, dessen Funktion die Vermittlung der *humaniora* war. Das prächtigste Exemplar dieses Portaltyps *all'antica*, dessen Wirkung maßgeblich von den Säulenstellungen abhängt, dürfte das Hauptportal der Universitätskirche gewesen sein. Es wurde schon im 17. Jahrhundert ersetzt; das einzige Bilddokument ist die – allerdings winzige – Wiedergabe in Johann Leypolts Titelblatt der *Encaenia et tricennalia*.[67] Geht man davon aus, so führte eine nach außen gerundete Freitreppe zu einer breitgelagerten Portalanlage, die sich mächtig vor den dahinterliegenden Turm schob und angesichts ihrer triumphal-gravitätischen Wirkung der Aufgabe gewachsen war, als Prospekt für die auf die Kirche zufluchtende Neubaustraße zu dienen.[68]

Am Regierungssitz, auf Schloss Marienberg, finden wir erneut mehrere Portale in diesem antikisierenden Gewand, sowohl mit als auch ohne Giebel, aber stets mit kanellierten Säulen.[69] Möglicherweise wurde ihr Gebrauch für besonders geeignet gehalten, die landesherrliche Sphäre auszuzeichnen; zu ihr gehörte ja auch die Academia Juliana, wie schon das Stifterrelief suggeriert. Doch auch jenseits dieser Sphäre lassen sich in Würzburg einige wenige Beispiele des Typs der ›rudimentären Ädikula‹ (Markus Josef Maier) namhaft machen.[70] Ein frühes und besonders feinliniges Exemplar aus der Werkstatt Wolf Beringers befindet sich außerhalb der Residenzstadt: Es handelt sich um das – in der Ausstellung wiederum als großformatige Fotografie anwesende – Portal für die Pflegamtsstube des Hl.-Geist-Spitals in Rothenburg ob der Tauber.[71] Die Bravour der Ausführung lässt abermals darauf schließen, dass von der Erbauung des Juliusspitals (ab 1576) bis zum Abschluss der Arbeiten auf Schloss Marienberg (1607), also über den größten Teil der Regierungszeit Julius Echters hinweg, der Baudekor einen sehr hohen qualitativen Rang besaß, die für die Gesamterscheinung der Echterbauten nicht ohne Auswirkung blieb. Das festliche Gepräge, das die Portale ihnen einst verliehen, steht im Widerspruch zu der strengen Sachlichkeit oder sogar formalen Askese, die ihnen landläufig zugesprochen werden.

Noch in anderer Hinsicht bot das Säulenkapitell vom Nordportal der Universitätskirche einen Zugang zur Würzburger Steinmetzkunst der Echterzeit. Die Ritzungen auf der Oberseite, die normalerweise vom Abakus verdeckt ist, verschafften den Ausstellungsbesuchern einen Einblick in das praktische Vorgehen bei der Steinbearbeitung. Die Ähnlichkeiten mit den geometrischen Zeichnungen in illustrierten Architekturtraktaten der Epoche sind so substanziell, dass von einem Arbeiten nach einer graphischen Vorlage ausgegangen werden kann. An diesem Detail kristallisierte sich heraus, dass der theoretische Anspruch dieser Schriften hinter der praktischen Verwertbarkeit zurückstand; mehrere davon waren in der Sektion zur Architektur der Universität ausgestellt (Ryff 1548, Vredeman de Vries 1581, Blum 1596, Serlio 1609).[72]

V ›Echterkirchen‹ ausstellen – digital und analog

Jedes der drei Geschosse der Empore im Innenraum der Universitätskirche empfängt Licht über hohe, aber auch sehr breite Fenster, die nach oben teils mit Rund- und teils mit flachen Spitzbögen abschließen. Sie sind gefüllt mit Maßwerk von phantastischer Formenvielfalt, das für die sakrale Baukunst unter Julius Echter ein wesentliches Charakteristikum ist. Dabei geht der Erfindungsreichtum über das tradierte Motivrepertoire spätgotischer Fenster der regionalen Baukunst weit hinaus.[73] Das Maßwerk prägt das Innere wie das Äußere der zahllosen von Echter errichteten Kirchen in einem solchen Maße, dass erneut Zweifel an der angeblichen Schlichtheit der mit seinem Namen verbundenen Baukunst angebracht sind. Wieder freilich treffen wir auf das Phänomen, dass der Baukörper kaum gegliedert ist, durch das Bauornament aber seine Würde und Weihe erhält – und, im Sinne des *decorum*, einen unmissverständlichen Hinweis auf seine sakrale Funktion.

À la longue war Julius Echter äußerst erfolgreich darin, sein Territorium mit seinem Namen gleichsam zu imprägnieren: Noch immer ist von den ›Echterkirchen‹ die Rede, die das Gebiet des ehemaligen Hochstifts bis heute prägen. Dieser Erfolg hängt nicht nur von der schieren Zahl der Neubauten ab, sondern ebenso sehr von der Tatsache, dass der Baugestalt dieser Kirchen ein hohes Maß an Wiedererkennbarkeit gesichert wurde. Entscheidend dafür war eine Grundform, die mit der Effektivität eines Marken-Brandings von Ort zu Ort nur variiert, nicht aber verändert wurde. Von Nahem oder aus der Ferne gesehen, von außen wie von innen war und ist diese ikonische Form unverwechselbar. Dasselbe gilt für die Farbgebung, die außen wie innen fast immer dem Dreiklang Rot-Weiß-Grau verpflichtet ist.

Neben den allgegenwärtigen Echter-Wappen – nie zuvor und niemals danach hat ein Fürstbischof so viele heraldische Selbstverweise über Stadt und Land ausgestreut – waren die Kirchtürme mit ihrer charakteristischen Spitzform die wichtigsten Träger eines Corporate Designs, das über das gesamte Hochstift verbreitet wurde. Auf diese Weise wurde, nachdem die memoriale Vereinnahmung der Residenzstadt gesichert war, im nächsten Schritt das gesamte Territorium zu einer Erweiterung des Fürstenkörpers. Die einheitlich spitzen Turmnadeln der unter Echter errichteten oder erneuerten Kirchen bürgten für seine Präsenz und Herrschaft allerorten und formten das Hochstift in eine Erinnerungslandschaft um.

Die schwach differenzierte Morphologie der ›Echterkirchen‹ wurde in der Ausstellung als Chance zur Vermittlung begriffen. Ein Ingenieur- und Architekturbüro (Lengyel-Toulouse, Berlin) hat nach einer speziellen Fotokampagne aus einer Vielzahl von Bauten eine Art Durchschnittswert ermittelt und in Form eines 3D-Renderings visualisiert, das einen virtuellen Zugang sowohl zur äußeren Baugestalt als auch zum Innenraum und seiner – ebenfalls weitgehend standardisierten – Ausstattung erlaubt.[74] Dieser Idealtypus wurde in zweifacher Form vorgestellt, als animierter Film[75] an einem autostereoskopischen Monitor und als 3D-Ausdruck im Maßstab 1:86 (Abb. 15).

Daneben konnten die Besucher selbst versuchen, die hypothetische Idealkirche nachzubauen. Mit Hilfe einer Datenbrille und Controllern für beide Hände konnten die Gebäudeteile ausgewählt und zusammengefügt werden. Dabei wurde einerseits die Modulbauweise der Echterbauten auf spielerisch-experimentelle Weise zu Bewusstsein

Abb. 15: Ausstellung *Julius Echter Patron der Künste*, Sektion 7 (»Masse und Charakter – Das Bauprogramm im Hochstift«) mit der interaktiven Medienstation zur echterschen ›Idealkirche‹ und dem Modell eines typischen Dachstuhls eines ›Echterturms‹

gebracht. Andererseits kam es zu einem Lerneffekt, auf den die Nutzer (besonders die jugendlichen) zumeist nicht vorbereitet waren – dann nämlich, wenn ihnen Anweisungen erteilt wurden, welche Schritte sie als nächstes auszuführen hatten. Nicht nur Langhaus, Chor, Sakristei und Turm galt es ineinander zu fügen, auch der Innenraum sollte ausgestattet werden. Eine Hürde stellten dabei schon Begriffe wie Hoch- und Seitenaltar, Empore, Beichtstuhl, Sakramentsnische oder Kanzel dar. Was Kirchgängern und Kunsthistorikern völlig geläufig sein mag, findet im Wortschatz der säkularen Allgemeinheit häufig keine Entsprechung mehr. Wie eine echterzeitliche Kirchenausstattung *en detail* aussah, konnte eine Sektion weiter, aber noch im selben Raum in Augenschein genommen werden. Vor den Gemälden und Skulpturen, dem Altargerät und einem liturgischen Gewand konnten die Besucher einen Eindruck von der realen Einrichtung dessen gewinnen, was sie gerade als virtuelle Baulichkeit erlebt hatten.

Über die symbolische Kommunikation der ›Echtertürme‹ wurde deren konkrete Materialität nicht übersehen. In derselben Architektur-Sektion wurden sie, auch dies zum ersten Mal, auch auf ihre Bauweise hin befragt. Direkt neben der Einladung in die digitale Welt des Bauens bildete das Eichenholzmodell vom Skelett einer charakteristischen Turmhaube im Maßstab 1:10 einen analogen Kontrapunkt (Abb. 15).[76] Der Weg zu seiner Realisierung verlief ähnlich wie im Falle des 3D-Renderings: Der Würzburger Ingenieur Bernd Hußenöder hatte jahrelang Bauaufnahmen von den Dachstühlen zahl-

reicher Echterkirchen angefertigt; aus diesem Spezialwissen heraus zeichnete er die Pläne – erneut wurde von einem Mittelwert ausgegangen –, die von der Ausbildungswerkstatt der Würzburger Zimmererinnung ausgeführt wurden.

Die Komplexität der Sparrenkonstruktion, die aus der einzigen bekannten, ebenfalls ausgestellten Bauzeichnung der Echterzeit nicht annähernd ersichtlich wird,[77] stellte hohe Anforderungen an das heutige Zimmermannshandwerk. Bei der Übertragung der Pläne mussten gerade bei Details authentische Lösungen gefunden werden und zugleich die historischen Balkenstärken beachtet werden. In beiderlei Hinsicht fiel das erste Modell nicht befriedigend aus, sodass für die Ausstellung ein zweites erstellt werden musste. Das Endprodukt strahlte, gerade neben der multimedialen Technik in seiner Nachbarschaft, einen hohen ästhetischen Reiz aus.

Mit einer Reihe anderer Echteriana wird das Modell in Zukunft auch dauerhaft präsentiert werden: In der neu geordneten Gemäldegalerie wurde ein Saal eingerichtet, der die Erinnerung an diese für das Museum – und hoffentlich auch für die Echter-Forschung – wegweisende Ausstellung bewahren soll.

Anmerkungen

* In den vorliegenden Essay sind zahllose Gespräche mit Markus Josef Maier eingegangen, dem Mitkurator der Ausstellung (25. Juni bis 24. September 2017) und Mitherausgeber des Ausstellungskatalogs. Dass aus dem Echter-Projekt schließlich Realität wurde, hing wesentlich von seinem Ideenreichtum, fachmännischen Urteil und praktischen Geschick ab. Dafür, aber auch für die gemeinsamen Entdeckungen vor und in der Ausstellung, sei ihm an dieser Stelle noch einmal sehr herzlich gedankt.

1 Abb. in: *Julius Echter Patron der Künste. Konturen eines Fürsten und Bischofs der Renaissance*, Ausstellungskatalog, Würzburg 2017, hrsg. von Damian Dombrowski, Markus Josef Maier und Fabian Müller, Berlin 2017, S. 91, 346 und 361 (Widmungsblatt), S. 72, 347 (Juliusspital), 249 (Universität) und 177 (Schloss Marienberg).

2 Echters Sachlichkeit mag späteren Generationen kalt oder gar unbarmherzig erschienen sein.

Immerhin bewahrte sie ihn davor, sich von einer immer stärker fanatisierten Stimmung anstecken zu lassen, die sich in Europa wie ein Flächenbrand ausbreitete. Seit kurzem erst ist bekannt, dass unter dem angeblichen ›Hexenbrenner‹ Julius Echter in vierundvierzig Jahren in Würzburg nicht eine einzige Hexe verbrannt worden ist; auf dem Land griff Echter in viele Prozesse zugunsten der Beschuldigten ein. Sich den Hexenwahn zueigen zu machen, hätte im Übrigen auch gar nicht zu seiner rationalen Persönlichkeit gepasst. Zum Thema siehe Robert Meier, Julius Echter als Hexenretter. Eine Polemik anhand von Prozessen aus Neubrunn, in: *Würzburger Diözesangeschichtsblätter* 77, 2014, S. 287 – 296; ders., Alles anders als gedacht? Bischof Julius Echter und die Hexenverfolgung, in: *Historisches Jahrbuch* 135, 2015, S. 559 – 568; ders., Die frühen Hexenprozesse des Fürstbischofs Julius Echter. Mit einer Kritik an Lyndal Ropers

›Hexenwahn‹, in: *Würzburger Diözesangeschichts-blätter* 79, 2016, S. 145–156; Damian Dombrowski, Der verkannte Reformator, in: *vatican-magazin* 6/7, 2017, S. 6–14; Andreas Flurschütz da Cruz, »damit Sie Ihnen nicht etwan schaden fuegen mögen«. Julius Echter von Mespelbrunn und die Hexenverfolgungen im Hochstift Würzburg, in: *Fürstbischof Julius Echter – verehrt, verflucht, verkannt. Aspekte seines Lebens und Wirkens anlässlich des 400. Todestages*, Kongressakten Würzburg 2016, hrsg. von Wolfgang Weiß, Würzburg 2017, S. 363–384; ders., *Hexenbrenner, Seelenretter. Fürstbischof Julius Echter von Mespelbrunn (1573–1617) und die Hexenverfolgungen im Hochstift Würzburg* (Hexenforschung, 16), Bielefeld 2017; Robert Meier, *Julius Echter von Mespelbrunn (1545–1617)*, Würzburg 2017, S. 133–146; vgl. außerdem ders., *Hexenprozesse im Hochstift Würzburg. Von Julius Echter (1573–1617) bis Philipp von Ehrenberg*, Würzburg 2019, S. 9–152, 187–190, 211–279. Die zweite große, historisch ausgerichtete Echter-Ausstellung des Jahres im Würzburger Museum am Dom hat es vermieden, sich vor dem Hintergrund der erdrückenden Faktenlage, die mit den Forschungen von Robert Meier und Andreas Flurschütz entstanden ist, eindeutig zu positionieren; siehe Rainer Leng, Vertreibung und Verfolgung, in: *Julius Echter. Der umstrittene Fürstbischof. Eine Ausstellung nach 400 Jahren*, Ausstellungskatalog Würzburg 2017, hrsg. von Rainer Leng, Wolfgang Schneider und Stefanie Weidmann, Würzburg 2017, S. 172–181. Die Berichterstattung der *Süddeutschen Zeitung* schließlich war von keinerlei Sachkenntnis getrübt und unterstrich nur, wie schwierig es ist, sich von den Bequemlichkeiten einer ›Schwarzen Legende‹ zu trennen; siehe Olaf Przybilla, Der teuflische Fürstbischof, in: *Süddeutsche Zeitung*, Nr. 161, 15./16. Juli 2017, S. 78.

3 Zitat nach einem Schriftzug an der Fassade der Anfang der 1990er Jahre errichteten Escuela Superior de Musica Reina Sofia in Madrid. Die Rückführung dieses Epigramms auf eine literarische Vorlage ist mir nicht gelungen, seine Worte scheinen für diesen Ort ersonnen worden zu sein. Sie rufen einen gesellschaftlichen Auftrag von Kunst und Architektur ins Gedächtnis, der heute eine Randposition markieren mag, in der Frühen Neuzeit aber das schlechthin Gegebene war.

4 Damian Dombrowski, Katalogeintrag in: *Julius Echter Patron der Künste* (wie Anm. 1), S. 62f.; vgl. Stefanie Weidmann, Katalogeintrag in: *Julius Echter. Der umstrittene Fürstbischof* (wie Anm. 2), S. 120f.

5 Kuno Mieskes, Fürsorge und Repräsentation. Das Juliusspital, in: *Julius Echter Patron der Künste* (wie Anm. 1), S. 68–71, sowie die zugehörigen Katalogeinträge auf S. 72–81; Stefan Kummer, Von der Burg zum Schloss. Die Residenz auf dem Marienberg, in: ebd., S. 164–174, sowie die zugehörigen Katalogeinträge auf S. 175–187; Stefan Bürger, Residenz des Wissens. Die Architektur des Kollegiengebäudes, in: ebd., S. 242–248, sowie die zugehörigen Katalogeinträge auf S. 249–253.

6 Markus Josef Maier, Verdichten, verfestigen, verklammern. Städtebauliche Tendenzen im Würzburg der Echterzeit, in: ebd., S. 82–88, sowie die zugehörigen Katalogeinträge auf S. 89–93.

7 Abb. ebd., S. 90.

8 Abb. ebd., S. 76.

9 Andreas Mettenleiter, Katalogeintrag in: ebd., S. 75–77.

10 Vgl. Peter Kolb, Das Spitalwesen, in: *Unterfränkische Geschichte, Bd. 3: Vom Beginn des konfessionellen Zeitalters bis zum Ende des Dreißigjährigen Krieges*, hrsg. von Peter Kolb und Ernst-Günther Krenig, Würzburg 1995, S. 627–661; Andreas Mettenleiter, Das Juliusspital und die Würzburger Landspitäler als sozial-caritatives Gesamtkonzept, in: *Fürstbischof Julius Echter* (wie Anm. 2), S. 601–624, bes. 608–614.

11 Abb. in: *Julius Echter Patron der Künste* (wie Anm. 1), S. 79.

12 Kummer, Katalogeintrag in: ebd., S. 183f.; Abb. ebd. Der Fotokampagne im Innern der Marienkirche kam der Zeitplan der Renovierungsarbeiten entgegen: Im Sommer 2016 wurde das Netz entfernt, das bis dahin sichtbehindernd über den kompletten Raum gespannt war. In den wenigen Tagen, bevor der Raum eingerüstet wurde, war erstmals seit Jahrzehnten der freie Blick in die Kuppel möglich, der dank des freundlichen Entgegenkommens der Bayerischen Schlösserverwaltung für die fotografische Dokumentation sowohl des Tambours als auch der Kuppelschale genutzt wurde.

13 Kummer, Katalogeintrag in: ebd., S. 185f.; Abb. ebd.

14 Zu den Anfängen dieses Bildthemas und zu seiner Aktualisierung in der Katholischen Reform siehe die Überblicksdarstellungen von Ralf van Bühren, *Die Werke der Barmherzigkeit in der Kunst des 12.–18. Jahrhunderts. Zum Wandel eines Bildmotivs vor dem Hintergrund neuzeitlicher Rhetorikrezeption* (Studien zur Kunstgeschichte, 115), Hildesheim u. a. 1998; Albert Dietl, Die

Kunst der praktizierten Caritas. Bilder der Werke der Barmherzigkeit, in: *Caritas. Nächstenliebe von den frühen Christen bis zur Gegenwart*, Ausstellungskatalog Paderborn 2015, hrsg. von Christoph Stiegemann, Petersberg 2015, S. 180–193. Dass die echterzeitlichen Darstellungen zu den frühesten gehören, die ein gewandeltes Verständnis der *opera misericordiae* im Sinne der katholischen Werkegerechtigkeit signalisieren, ist in der Forschung bisher unbemerkt geblieben. Ihre systematische Aufarbeitung wäre gewiss eine lohnende Beschäftigung.

15 Vgl. Sebastian Schütze, *Kardinal Maffeo Barberini und die Entstehung des römischen Hochbarock*, München 2007, S. 50–55; bezogen auf die Bautätigkeit Papst Gregors XIII. (1572–1585) vgl. Neela Struck, *Römische Bauprojekte im Bild. Studien zur medialen Vermittlung der Bautätigkeit Papst Pauls V. Borghese (1605–1621)* (Römische Studien der Bibliotheca Hertziana, 39), München 2017, S. 130–134.

16 Siehe oben, Anm. 1.

17 Maier, Katalogeintrag in: *Julius Echter Patron der Künste* (wie Anm. 1), S. 59f.

18 Siehe den Beitrag von Fabian Müller im vorliegenden Band; vgl. ders., Seherfahrungen und Geschmacksbildung. Erziehung und Reisen, in: *Julius Echter Patron der Künste* (wie Anm. 1), S. 34–41.

19 Zu den flämischen Bildhauern in Diensten Julius Echters siehe: Damian Dombrowski, Brabantia in Franconia. Julius Echter von Mespelbrunn und die niederländische Skulptur, in: *Mainfränkisches Jahrbuch für Geschichte und Kunst 70*, 2018, S. 11–49.

20 Martinus Lochander, *Iulianum hospitale, arte rara, singulari pietate, immensoq. sumtu a Reverendissimo et Illustrissimo Principe ac Domino, Domino Iulio [...] carmine adumbratum [...]*, Würzburg 1585, S. 13–15, vv. 441–510 (Hochaltar Juliusspital); Anonym: *Novae apud Herbipolense Apostolorum aedis adumbratio*, in: *Encaenistica poematia [...]*, Würzburg 1591, unpag.; neu ediert von Ulrich Schlegelmilch, *Descriptio Templi. Architektur und Fest in der lateinischen Dichtung des konfessionellen Zeitalters* (Jesuitica. Quellen und Studien zu Geschichte, Kunst und Literatur der Gesellschaft Jesu im deutschsprachigen Raum, 5), Regensburg 2003, S. 591–594, vv. 395–537 (Hochaltar Universitätskirche).

21 Außer Katalog; siehe aber Damian Dombrowski, Die vielen Formen der Memoria. Echters geplantes Nachleben, in: *Julius Echter Patron der Künste* (wie Anm. 1), S. 376–389, hier: S. 381f.

22 Vgl. ebd., S. 386f. sowie die Katalogeinträge in: ebd., S. 395–398. Vgl. auch Damian Dombrowski, Träumerei und Scharfblick. Die Grabmäler für Sebastian und Julius Echter im Dom zu Würzburg, in: *Landesherrschaft und Konfession. Fürstbischof Julius Echter von Mespelbrunn (reg. 1573–1617) und seine Zeit* (Quellen und Forschungen zur Geschichte des Hochstifts Würzburg, 76), hrsg. von Wolfgang Weiß, Würzburg 2018, S. 109–148.

23 Dombrowski, Katalogeintrag in: *Julius Echter Patron der Künste* (wie Anm. 1), S. 267–269; Abb. ebd.

24 Maier, Katalogeintrag in: ebd., S. 109; Abb. ebd.

25 Abb. ebd., S. 106, 366 und 367.

26 Vgl. Dombrowski, *Brabantia in Franconia* (wie Anm. 19). Die Entstehung des integrierten Alabasterreliefs mit dem *Letzten Abendmahl* kann mit großer Sicherheit nach Mecheln lokalisiert und um 1550 datiert werden; vgl. das dort zur selben Zeit entstandene Pendant in einem sehr ähnlichen Altärchen des Amsterdamer Rijksmuseums. Zu letzterem Werk siehe Aleksandra Lipinska, *Moving Sculptures. Southern Netherlandish Alabasters from the 16th to 17th Centuries in Central and Northern Europe* (Studies in Netherlandish Art and Cultural History, 2), Leiden 2015, S. 108–110.

27 Abb. in: *Julius Echter Patron der Künste* (wie Anm. 1), S. 363 und 378.

28 Nicht ohne Reiz ist die Frage, ob die beiden lagernden Figuren am Portalturm des Juliusspitals im Zusammenspiel mit dem von ihnen gerahmten großen Echterwappen (als Surrogat des Fürsten) eine analoge Denkfigur vorstellen sollten. Bis zum Auftauchen neuer Bildquellen muss diese Frage offen bleiben – weder die gemalte Ansicht von Georg Rudolf Hennenberger (Würzburg, Juliusspital) noch die Stichvedute von Johann Leypolt geben dieses Detail mit einer Genauigkeit wieder, die eine Identifizierung der Figuren erlauben würde; nur ihr Geschlecht lässt sich mit einiger Sicherheit als weiblich bestimmen.

29 Abb. in: *Julius Echter Patron der Künste* (wie Anm. 1), S. 365.

30 Abb. ebd., S. 104. Siehe Claudia F. Albrecht, Die Architektur der fränkischen Kartausen, in: *Kartäuser in Franken*, hrsg. von Michael Koller, Würzburg 1996, S. 48–78, hier: S. 65.

31 Abb. in: Wolfgang Schneider, *Aspectus Populi. Kirchenräume der Katholischen Reform und ihre Bildordnungen im Bistum Würzburg* (Kirche, Kunst und Kultur in Franken, 8), Regensburg 1999, S. 165f. Die Statuen der Apostel Petrus

und Paulus, die Zacharias Juncker d. Ä. 1612/13 für dieses Portal gefertigt hat, sind heute der Fassade der Pfarrkirche Stadelschwarzach eingefügt (frdl. Mitteilung von Diözesankonservator Wolfgang Schneider). Vgl. Hans Karlinger, *Die Kunstdenkmäler von Unterfranken und Aschaffenburg, Heft VIII: Bezirksamt Gerolzhofen* (Die Kunstdenkmäler des Königreichs Bayern, 3), München 1913, S. 212.

32 MAIER, Katalogeintrag in: *Julius Echter Patron der Künste* (wie Anm. 1), S. 110f.; Abb. S. 110.

33 MAIER, Katalogeintrag in: ebd., S. 112; Abb. ebd.

34 Vgl. Jeffrey Chipps Smith, »... den Hauptalthar von Alabaster zu verfertigen«. Julius Echter und die Skulptur, in: ebd., S. 360–368, hier: S. 365f.; Abb. ebd., S. 102, 172 und 365.

35 MAIER, Katalogeintrag in: *Julius Echter Patron der Künste* (wie Anm. 1), S. 111; Abb. von Portal und Statue ebd.

36 SCHNEIDER, *Aspectus Populi* (wie Anm. 31), S. 105.

37 Mit der italienisch inspirierten *Sing-Comedie* über die Bekehrung des Hl. Ignatius (1617) entstand am Würzburger Jesuitenkolleg sogar eine der ersten ›echten‹ Opern nördlich der Alpen. Siehe Irmgard Scheitler, Würzburg, der Jesuitenorden und die Anfänge der Oper, in: *Schütz-Jahrbuch* 37, 2015, S. 39–62; vgl. Alexander Fisher, Katalogeintrag in: *Julius Echter Patron der Künste* (wie Anm. 1), S. 327.

38 Siehe Helmut Engelhart, Kunst für Bücher. Holzschneider, Kupferstecher, Drucker, Buchmaler, in: ebd., S. 328–341, hier: S. 328–339, sowie die Katalogeinträge zur Druckgraphik auf S. 342–355. Kurz nach der Ausstellung erschien vom selben Autor die Monographie: *Die liturgischen Drucke für Fürstbischof Julius Echter*, Würzburg 2017.

39 Siehe oben, Anm. 1.

40 ENGELHART, Katalogeintrag in: *Julius Echter Patron der Künste* (wie Anm. 1), S. 348f.; Abb. ebd., S. 349.

41 ENGELHART, Katalogeinträge in: ebd., S. 349f. und 351; Abb. ebd., S. 350 und 351.

42 ENGELHART, Katalogeintrag in: ebd., S. 284f.; Abb. ebd., S. 285.

43 Beim Transport und bei der Aufstellung der tonnenschweren Skulpturen im zweiten Stock des Residenz-Südflügels kam es zu einem unvorhersehbaren Nebeneffekt: Der Respekt vor der technisch-logistischen Leistung, die eine Aufstellung in den verschiedenen Registern eines Portals wie dem der Wallfahrtskirche Dettelbach erforderte, wuchs in dem Maße, wie der beauftragte Spezialbetrieb für Steinbearbeitung

und -konservierung an den Rand seiner Möglichkeiten geriet. In einem Fall stieß er sogar an seine Grenzen: Es gelang nicht, die 239 cm hohe *Ecce homo*-Statue von Paulus Michel (siehe dazu die folgende Anm.) in die Gemäldegalerie zu bringen. Deshalb wurde *ad hoc* entschieden, sie am Fuß des Treppenaufgangs aufzustellen, wo sie als ›Botschafter‹ der Ausstellung diente.

44 DOMBROWSKI, Katalogeintrag in: *Julius Echter Patron der Künste* (wie Anm. 1), S. 266; Abb. ebd.

45 Abb. in: DOMBROWSKI, *Brabantia in Franconia* (wie Anm. 19). Die mehrfach überfasste, leicht überlebensgroße Statue wurde außer Katalog gezeigt, weil sie erst wenige Tage vor Ausstellungsbeginn mit der Figur im Würzburger Dom (Zugang zur Krypta) identifiziert worden war. Die Christusfigur des Hochaltars der Universitätskirche wurde bei der Einweihung der Kirche 1591 genau so beschrieben, wie diese Statue sie wiedergibt: mit der Weltkugel im linken Arm, die rechte Hand zum Segen erhoben; vgl. Schlegelmilch, *Descriptio Templi* (wie Anm. 20), S. 594 (Vers 523). Wenn die Statue vom Hochaltar der Universitätskirche stammt, so hat sie die prekären Verhältnisse nach dem Einsturz 1626 überlebt, vielleicht weil sie knapp unterhalb des Apsisscheitels besser vor Verwitterung geschützt war als der Rest des Altars. Beim Wiederaufbau der Neubaukirche um 1700 wurde sie in eine Nische an der Außenwand der Domsepultur versetzt und in den 1960er Jahren an ihren jetzigen Standort übertragen (frdl. Mitteilung von Diözesankonservator Wolfgang Schneider). Wegen der späteren Farbschichten sind freilich bis auf Weiteres nur vorläufige Urteile über die Figur und ihre Provenienz aus der Universitätskirche möglich. Einer Erklärung harrt etwa der Umstand, dass die Christusfigur nicht aus Alabaster besteht wie andere Teile des figürlichen Schmucks.

46 Markus Josef Maier, Von »Gesimbsen, Schnirckeln und Muscheln«. Giebel und Portale in der echterzeitlichen Baukunst, in: *Julius Echter Patron der Künste* (wie Anm. 1), S. 94–108, sowie die zughörigen Katalogeinträge auf S. 109–113.

47 Vgl. ebd., S. 113; vgl. S. 96 und 100.

48 Forschungsüberblick in: Damian Dombrowski und Markus Josef Maier, Julius Echter von Mespelbrunn. Ruhm und Grenzen eines Patrons der Künste, in: ebd., S. 12–18, bes. S. 14.

49 KUMMER, Katalogeintrag in: ebd., S. 179; Abb. ebd.

50 DOMBROWSKI, Katalogeintrag in: ebd., S. 252f.; Abb. ebd. Die Zeichnungen waren kurz zuvor erstmals analysiert worden von Markus Josef

Maier, *Würzburg zur Zeit des Fürstbischofs Julius Echter von Mespelbrunn (1570–1617). Neue Beiträge zu Baugeschichte und Stadtbild* (Veröffentlichungen des Stadtarchivs Würzburg, 20), Würzburg 2016, S. 166–170.

51 Vgl. ebd., S. 207–209, unter Rekurs auf die Untersuchungen von Otto Rückert, Das farbige Antlitz einer alten Stadt, Würzburg o. J. (1914 oder später), Typoskript in der Städtischen Galerie im Kulturspeicher Würzburg.

52 MAIER, *Stadtbild* (wie Anm. 50), S. 237.

53 Mitte des 18. Jahrhunderts erwähnt der Reiseschriftsteller Carl Christian Schramm dort »zwey über die massen prächtige Säle«; einer davon sei so groß, dass der Fürstbischof darin »das Dom-Capitel und den ganzen Hof« bewirten könne (Neues Europäisches Historisches Reise-Lexicon, Leipzig 1744, Sp. 2400; zit. nach METTENLEITER, *Juliusspital* [wie Anm. 10], S. 616). Dieser Raum wäre folglich groß genug gewesen, um die großformatigen David-Tapisserien aufzunehmen.

54 Wolfgang Brassat, Katalogeintrag in: *Julius Echter Patron der Künste* (wie Anm. 1), S. 202–205; Abb. ebd., S. 202.

55 Enno Bünz, Katalogeintrag in: ebd., S. 42f.

56 Außer Katalog war ein fünfteiliges Gipsmodell ausgestellt, das im Umfeld des Wiederaufbaus der Neubaukirche entstanden ist. Sein Verfertiger Reinhard Helm ist 1976 mit einer Monographie über die Universitätskirche promoviert worden (*Die Würzburger Universitätskirche 1583–1973. Zur Geschichte des Baues und seiner Ausstattung* (Quellen und Beiträge zur [Geschichte der Universität Würzburg, 5], Neustadt a. d. Aisch 1976). Helm ging noch davon aus, dass das Hauptschiff von einer Tonne mit Stichkappen und einer aufgelegten Rippenkonfiguration überwölbt worden sei (analog zu der von Julius Echter veranlassten Lösung im Kiliansdom). Eine tonnenartige Wölbung erhielt die Neubaukirche aber erst, als ab 1696 die Schäden des Einsturzes von 1627 beseitigt wurden. Unter Julius Echter hingegen war der Raum nach oben mit einem sehr viel aufwendigeren Schlingrippengewölbe geschlossen worden, wie Stefan Bürger nachweisen konnte: Stefan Bürger, Tempel des Herzens. Die Universitätskirche, in: *Julius Echter Patron der Künste* (wie Anm. 1), S. 254–261, hier: S. 256f. Das Modell von Helm zeigt folglich einen Zustand, den es so nie gegeben hat. Vgl. die Beiträge von Stefan Bürger, Thomas Bauer und Jörg Lauterbach in diesem Band.

57 BÜRGER, Katalogeintrag in: ebd., S. 276f.

58 Herbert Karner, Katalogeintrag in: ebd., S. 314f.

59 Herbert Karner, De Propaganda Fide. Julius Echter und das Würzburger Jesuiten-Kolleg, in: ebd., S. 302–309, hier: S. 307, sieht im Baudekor ein *tertium comparationis*, das die Jesuitenkirche an die Würzburger Baukunst der Echterzeit bindet.

60 Neben den Beiträgen im vorliegenden Band siehe: Stefan Bürger, Iris Palzer, ›Juliusstil‹ und ›Echtergotik‹. Die Renaissance um 1600, in: ebd., S. 270–274.

61 Stefan Kummer, Die Kunst der Echterzeit, in: *Unterfränkische Geschichte* (wie Anm. 10), S. 670; ders., Architektur und bildende Kunst von den Anfängen der Renaissance bis zum Ausgang des Barocks, in: *Geschichte der Stadt Würzburg, Bd. 2: Vom Bauernkrieg 1525 bis zum Übergang an das Königreich Bayern 1814*, hrsg. von Ulrich Wagner, Stuttgart 2004, S. 595f.; Stefan W. Römmelt, Späthumanistisches Herrscherlob zwischen *ratio* und *religio*. Das »CARMEN HEROICUM« des Johannes Posthius (Würzburg 1573) und die jesuitische »Elegia« in den »Trophaea Bavarica«, in: *Justus Lipsius und der europäische Späthumanismus in Oberdeutschland* (Zeitschrift für Bayerische Landesgeschichte, Beiheft 33), hrsg. von Alois Schmid, München 2008, S. 419; Stefan Kummer, *Kunstgeschichte Würzburgs 800–1945*, Regensburg 2011, S. 98; DOMBROWSKI, Memoria (wie Anm. 21), S. 381.

62 BÜRGER, Tempel des Herzens (wie Anm. 56), S. 256.

63 Ders., Raumbilder und Bildräume als Qualitäten sozialen Handelns, in: *Bildräume / Raumbilder* (Regensburger Studien zur Kunstgeschichte, 26), hrsg. von Dominic E. Delarue und Thomas Kaffenberger, Regensburg 2017, S. 187–224.

64 MAIER, *Giebel und Portale* (wie Anm. 46), S. 100f.; Abb. in: *Julius Echter Patron der Künste* (wie Anm. 1), S. 110.

65 Zu den Kapitellen siehe BÜRGER und MAIER, Katalogeintrag in: *Julius Echter Patron der Künste* (wie Anm. 1), S. 109f.; Abb. ebd., S. 109.

66 Siehe: *Julius Echter Patron der Künste* (wie Anm. 1), S. 104; Abb. des rechten Portals ebd.

67 Siehe oben, Anm. 1.

68 Siehe *Julius Echter Patron der Künste* (wie Anm. 1), S. 105, 107; vgl. MAIER, *Stadtbild* (wie Anm. 50), S. 164.

69 Am Treppenturm des Alten Zeughauses; am westlichen Treppenturm des Nordflügels; an der Hoffassade des Marstalls im Nordflügel; am Treppenturm der westlichen Vorburg (Echter-

bastei). Abb. in: *Julius Echter Patron der Künste* (wie Anm. 1), S. 170 (außer Portal am Torturm der Echterbastei). Die hofseitige Marstallfassade schmückten einst zwei Portale mit freistehenden Säulen, von denen sich nur das östliche erhalten hat. Siehe Barbara Schock-Werner, *Die Bauten im Fürstbistum Würzburg unter Julius Echter von Mespelbrunn. Struktur, Organisation, Finanzierung und künstlerische Bewertung*, Regensburg 2005, S. 320 und 322f.; Stefan Kummer, Das Schloss *Unser Lieben Frauen Berg* als Residenz der Würzburger Fürstbischöfe, in: *Mainfränkisches Jahrbuch für Geschichte und Kunst* 65, 2013, S. 83–130, hier: S. 104. Neben den genannten Portalen des antikisierenden Typs, die ihrerseits schon erheblich variieren (einfaches Gebälk; gesprengter Giebel; Volutengiebel) werden auf Schloss Marienberg sämtliche verfügbaren Portallösungen durchgespielt; nirgendwo in Würzburg und Umgebung ist ihre typologische Vielfalt so groß wie an den vielen mit Echter-Wappen ausgezeichneten Eingängen des Schlosses Marienberg, was angesichts der Rede von der Sachlichkeit und Nüchternheit der Echter-Architektur erneut erstaunen muss. Es ist schwer vorstellbar, dass dieser Abwechslungsreichtum an seiner eigenen Residenz nicht vom Bauherrn persönlich approbiert worden wäre; wenn Echter schon bei

räumlich entlegenen Projekten zur engen Kontrolle neigte, so dürfen wir dies erst recht bei einem Baugeschehen voraussetzen, was sich tagtäglich unter seinen Augen abspielte.

70 MAIER, *Giebel und Portale* (wie Anm. 46), S. 101. Die Beispiele bei MAIER, *Stadtbild* (wie Anm. 50), S. 203.

71 Das Werk trägt Beringers Steinmetzzeichen, die Entstehung ist für 1577 archivalisch gesichert; siehe MAIER, Katalogeintrag in: *Julius Echter Patron der Künste* (wie Anm. 1), S. 109; Abb. ebd.

72 Siehe BÜRGER, Katalogeinträge in: ebd., S. 262–265; vgl. BÜRGER, *Tempel des Herzens* (wie Anm. 56), S. 255.

73 Siehe Barbara Schock-Werner, Katalogbeitrag in: *Julius Echter Patron der Künste* (wie Anm. 1), S. 131f.; und vor allem den Beitrag von Iris Palzer im vorliegenden Band.

74 Siehe Dominik Lengyel, Catherine Toulouse, Die echtersche ›Idealkirche‹. Eine interaktive Annäherung, in: *Julius Echter Patron der Künste* (wie Anm. 1), S. 127–129; Abb. ebd.

75 Abrufbar unter: www.youtube.com/watch?v=MH2UFGYyQFo (letzter Zugriff: 17.06.2019).

76 Vgl. MAIER, Katalogeintrag, in: *Julius Echter Patron der Künste* (wie Anm. 1), S. 131.

77 SCHOCK-WERNER, Katalogbeiträge, in: ebd., S. 130f.

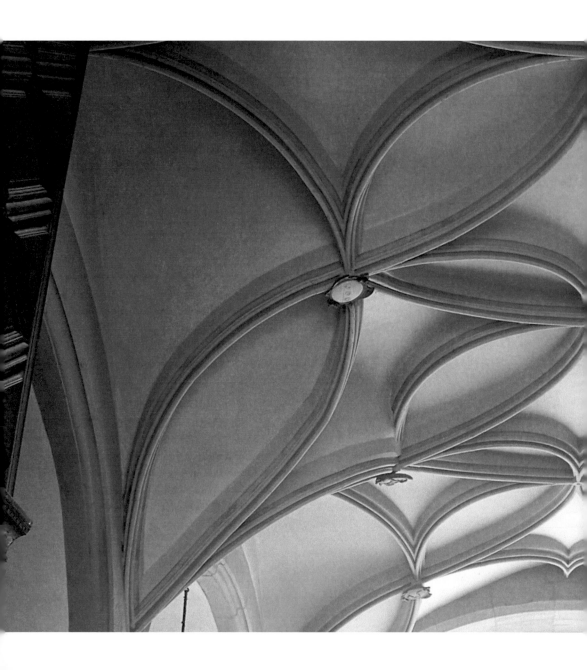

ZUR BAUKULTUR
UNTER JULIUS ECHTER
VON MESPELBRUNN

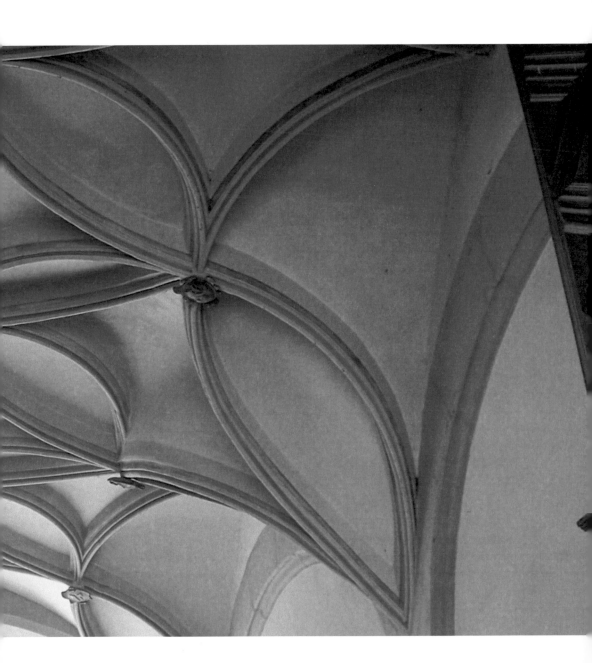

Barbara Schock-Werner

DAS BESONDERE IM ALLGEMEINEN
Die Kirchengebäude des Fürstbischofs Julius Echter von Mespelbrunn

Noch heute, fährt man durch Unterfranken, fallen sie auf, die mittelgroßen Kirchen mit den spitzbehelmten Türmen und den gotisierenden Fenstern. Hat man sich deren Form eingeprägt, erkennt man sie sofort. Trotzdem gab es beim Würzburger Kolloquium die Diskussion über die Frage, ob dies überhaupt eine besondere Gebäudegruppe ist oder ob solche Kirchen überall stehen könnten. Nicht der Bischof hätte ihre Form bestimmt, sondern die Steinmetzen, weil sie ihre Prägung in der Straßburger Bauhütte gehabt hätten.[1] Diese Handwerker, die über eine fünfjährige traditionelle Ausbildung erfahren hätten, würden auch noch am Ende des 16. und zu Beginn des 17. Jahrhunderts die Kirchenarchitektur bestimmen, es gäbe also keine spezielle ›Echter-Gotik‹.

Wenn auch im Lauf des Kolloquiums einmal mehr deutlich wurde, dass es eine scharfe Trennung zwischen Gotik und Renaissance in der Baukunst dieser Zeit gar nicht geben kann, bleibt die Frage, wieso die Kirchen dieser Zeit in Unterfranken aussehen, wie sie es tun. Hat der Fürstbischof die Bauleute bauen lassen, was sie wollten und konnten oder hat er selbst bestimmt, was sie zu bauen hätten?

Auf die spezielle, zentral gelenkte Art der Bauorganisation und Baufinanzierung konnte ich in meiner Untersuchung über die Bautätigkeit Julius Echter von Mespelbrunn hinweisen.[2] Ein Blick in die Quellen soll insbesondere die Frage beantworten, ob auch in der Würzburger Verwaltung dieser Zeit Wert daraufgelegt wurde, dass nur fünfjährige Steinmetzen beschäftigt wurden. Ganz allgemein lässt sich die Aussage treffen, dass bei der intensiven Bautätigkeit, die vor allem nach 1600 einsetzte, stets ein Mangel an Handwerkern herrschte und dass man schon damals auf ›welsche‹, meist aus Graubünden stammende Maurer und Steinmetzen zurückgreifen musste. Die Beschäftigung solcher ›Gastarbeiter‹ führte schon damals zu Missstimmungen unter den Handwerkern.[3]

Was sagen die zeitgenössischen Quellen aus?

Die ausführlichste Quelle zum Baugeschehen ist das *Dettelbacher Memorial*.[4] Mit den Meistern Jobst Pfaff und Adam Zwinger wurde im Jahre 1611 ein Vertrag geschlossen, in dem unter anderem vermerkt ist, dass sie »16 gute, versuchte und im Handwerk gewanderte Gesellen« anstellen sollen.[5] Den deutlichsten Eintrag zu der Zahl der geforderten Lehrjahre findet sich im Dettelbacher Ratsprotokoll: Im März 1610 kam es zu einer Auseinandersetzung mit dem Steinmetz Hans von Andernach, der fünf Jahre zuvor bei Meister Adam Zwinger gearbeitet hatte, dann aber ohne Wissen dieses Meisters weggegangen war. Der Keller, ein Amtmann, von Dettelbach bezweifelte die ordnungsgemäße Ausbildung dieses fremden Steinmetzes. Meister Adam Zwinger aber wies daraufhin, dass er und seine Gesellen gleichfalls nur drei Jahre gelernt hätten.[6] Damit wird klar, dass Adam Zwinger, ein vom Fürstbischof immer wieder beschäftigter

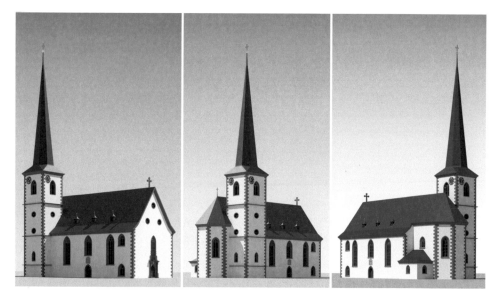

Abb. 1–3: Die Echtersche Idealkirche, Modell Außenansichten (Lengyel Toulouse Architekten), 2017

Meister und zudem der Entwerfer besonders schöner, phantasievoller Maßwerkfenster, eben nicht fünf, sondern nur drei Jahre gelernt hatte. Dies war für die fürstbischöfliche Kammer offenbar kein Hinderungsgrund ihn zu beschäftigen. Einzig in dem Rechnungsbuch zum Bau des Klosters Himmelspforten[7] taucht die Unterscheidung in Steinmetzen unterschiedlicher Ausbildung noch einmal auf. Bei den Ausgaben zu den Fenstern steht, dass sie von den sechs fünfjährigen Steinmetzen geschlagen wurden. Die sechs auch namentlich genannten Steinmetzen hatten 1588 und 1589 auch an der Würzburger Universität gearbeitet und wurden als Gruppe entlohnt.[8] Ansonsten wird auf das Problem der Ausbildung an keiner Stelle mehr eingegangen. Es ergehen zwar wiederholte Mahnungen an die Meister, mit mehr Gesellen zu arbeiten, das wird manchmal zu guten Gesellen[9] oder ›wohlgewanderten‹ Gesellen erweitert, aber Bedingungen, was ihre Ausbildungsdauer anbelangt, werden nicht genannt. Das hätte die an sich schon schwierige Suche nach fähigen Werkleuten nochmals erschwert. Als für die anspruchsvollen Arbeiten an den Ziergiebeln der Dettelbacher Wallfahrtskirche der Steinmetzmeister Peter Meurer verpflichtet wird, wird weder bei ihm noch bei den Gesellen, die er zu stellen hat, die Anzahl ihrer Ausbildungsjahre erwähnt und vermerkt. Lediglich die schon von Peter Meurer gelistete Arbeit wird als Referenz angeführt: »Meister Petter meürer, bürger undt steinmetzen zue Kizingen, der verschienen jahr die pfarkirchen zue Rottenfells[10] vom grundt new verführt hat, ist der giebel gegen Sontheimb nach außweisung der visierung mit 10 gesellen ihn 6 oder lengst 7 wochen zuverfertigen, für 90 fl. an gelldt, undt 1 malter korn«.[11] Die Länge der Ausbildung ist ganz offensichtlich kein oder wenigstens kein entscheidendes Kriterium bei der Wahl der ausführenden Meister und ihrer Gesellen, die der Fürstbischof für seine zahlreichen Kirchenbauten wählte.

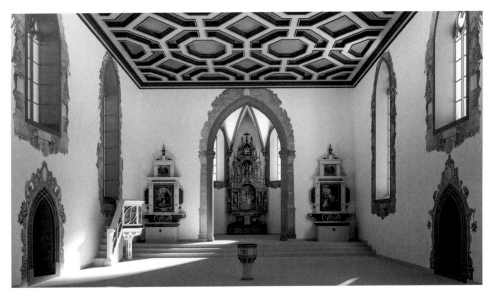

Abb. 4: Die Echtersche Idealkirche, Modell Innenraum (Lengyel Toulouse Architekten), 2017

Was aber bei der Beschäftigung mit den zeitgenössischen Quellen überdeutlich wird, ist die entschiedene Rolle, die die fürstbischöfliche Kammer und der Fürstbischof selbst bei der Planung und der Organisation des Bauwesens, insbesondere des Kirchenbaus spielen. Es gibt sehr genaue Vorstellungen von der Größe und dem Aussehen der zu errichteten Kirchen (Abb. 1, 2).[12] Man ist aber flexibel genug, diese Vorstellung den jeweiligen örtlichen Gegebenheiten anzupassen. Die Anpassung erfordern kann ein noch vorhandener älterer Turm, manchmal auch ein Chor, in einigen Fällen sogar ein Portal (Oberleinach). Eine Anpassung erfordern kann aber auch die finanzielle Situation der Gemeinde. Trotzdem bleiben die Kriterien für den Kirchenbau wie angemessene Höhe und Breite, eine ausreichend belüftete Sakristei, Taufstein und Kanzel und – das war ganz und gar unumgänglich – Fenster mit Maßwerk. An den Portalen konnten Formen verwendet werden, deren Herkunft eher der Renaissance zuzuordnen sind, für die Kirchenfenster war die ›gotische Form‹, für die Zeit um und nach 1600 oft als ›nachgotisch‹ bezeichnet, unumgänglich. Selbst die anspruchsvollsten Kirchenbauten der Universität und des Juliusspitals, die formal völlig anders waren, wiesen Maßwerkfenster auf.[13] Für alle Kirchen und viele Details mussten Visierungen, auch der fürstbischöflichen Kammer abgeholt werden. Bei neu zu entwerfenden Teilen mussten die Zeichnungen erst einmal auf der Kammer, zum Teil sogar dem Fürstbischof selbst vorgelegt werden.[14]

Natürlich lassen sich diese Kirchenbauten in ein sehr viel umfangreicheres Nachleben mittelalterlicher Formen im Bauwesen einschreiben und es ist keinesfalls die einzige Region, in der sich ähnliche Bauten finden. In ihrer Einheitlichkeit und ihrer großen Zahl sind sie doch ein sehr spezielles Phänomen. Was der Kirchenfürst mit dieser Baupolitik beabsichtigte, hat er in den unzähligen Bauinschriften, die ebenfalls von der fürstbischöflichen Kammer ausgegeben wurden, darlegen lassen.[15] Ein immer wieder-

kehrendes Element ist der Hinweis auf die alte Religion, die er wieder ›eingepflanzt‹ habe. Damit ist der Zusammenhang zwischen Formen der Kirche und ihrer Aussage sehr deutlich. Die gotisierenden Formen an den Kirchenbauten des Fürstbischofs Julius Echter von Mespelbrunn waren nicht nur gewählt, weil die Steinmetzen das eben konnten, sie standen vielmehr und deutlich für die ›alte Religion‹.[16]

Anmerkungen

1 Bezogen auf den Vortrag von Herrmann Hipp »Der Beitrag der Steinmetzen und ihrer Wanderverbände zur ›Echter-Gotik‹ – und was ›Nachgotik‹ alles bedeuten könnte.«, gehalten am 06.07.2017 auf dieser Tagung.

2 Barbara Schock-Werner, *Die Bauten im Fürstbistum Würzburg unter Julius Echter von Mespelbrunn 1573–1617. Struktur, Organisation, Finanzierung und künstlerische Bewertung*, Regensburg 2005; dies., Bauen in der Fläche, in: *Julius Echter Patron der Künste. Konturen eines Fürsten und Bischofs der Renaissance*, Ausstellungskatalog Würzburg 2017, hrsg. von Damian Dombrowski, Markus Josef Maier und Fabian Müller, Berlin 2017, S. 115–126.

3 SCHOCK-WERNER, *Bauten* (wie Anm. 2), S. 117, 159.

4 Staatsarchiv Würzburg, Bestand HV, Ms.f.47, *Dettelbacher Memorial*. Eine vollständige Transkription dieses wichtigen ›Bautagebuchs‹ findet sich in SCHOCK-WERNER, *Bauten* (wie Anm. 2) S. 358–449; vgl. Kat.Nr. 7.1. in: *Julius Echter Patron der Künste* (wie Anm. 2), S. 130.

5 *Dettelbacher Memorial* (wie Anm. 4), fol. 4–4v;

6 Stadtarchiv Dettelbach, Ratsprotokoll vom 20. März 1610, II/13 D.

7 Staatsarchiv Würzburg, Rechnungen, Nr. 8072. Das umfangreiche Rechnungsbuch hat keine Seitenzählung.

8 SCHOCK-WERNER, *Bauten* (wie Anm. 2), S. 162.

9 Z. B. *Dettelbacher Memorial* (wie Anm. 4), fol. 42v: »...sollent beede meister mehr undt guete gesellen anstellen«.

10 Rottenfels = Rothenfels. Die dortige Pfarrkirche wurde 1610–1621 neu gebaut.

11 *Dettelbacher Memorial* (wie Anm. 4), fol. 67r, Nr. 52.

12 Diese Vorstellung, die sich aus den immerhin über dreihundert Kirchen ermitteln ließ, war so exakt, dass sie daraus mittels Computer eine ›Idealkirche‹ konstruieren lies. Dazu: Dominik Lengyel, Catherine Toulouse: Die Echtersche Idealkirche. Eine interaktive Annäherung, in: *Julius Echter Patron der Künste* (wie Anm. 2), S. 127.

13 Vgl. den Beitrag von Iris Palzer in diesem Band.

14 SCHOCK-WERNER, *Bauten* (wie Anm. 2), dazu Kap.: Die Rolle der fürstbischöflichen Kammer bei den Bauunternehmungen des Fürstbischofs, S. 201.

15 SCHOCK-WERNER, *Bauten* (wie Anm. 2), Katalog der Baugedichte S. 449–456. Vgl. dazu den Beitrag von Matthias Schulz und Luisa Macharowsky in diesem Band.

16 SCHOCK-WERNER, *Bauten* (wie Anm. 2), dazu Kap: Die Bauten innerhalb der deutschen Baukunst um 1600, Versuch einer kunstgeschichtlichen Wertung, S. 212.

Matthias Schulz / Luisa Macharowsky

ECHTER-WERTE
Sprachliche Konstruktion und Inszenierung in den Inschriften

I Fragestellung

Weltliche und geistliche Fürsten der Frühen Neuzeit wurden literarisch gepriesen. Die spezifischen Formen dieses Fürstenlobs stehen im Kontext von Panegyrik und Fürstenspiegelliteratur.[1] Das gilt auch für Lobreden auf den Würzburger Fürstbischof Julius Echter. So rühmte Johannes Posthius[2] den Fürstbischof zur Wahl 1573 mit einem *Carmen Heroicvm*[3]. In der zum dreißigjährigen Regierungsjubiläum verfassten panegyrischen Festschrift *Encaenia et tricennalia Ivliana*[4] und ihrer deutschsprachigen Übersetzung[5] *Christlicher Fränckischer Ehrenpreiß*[6] pries der Würzburger Kanoniker Christophorus Marianus (Daniel Mattsperger)[7] Julius Echter in einem Bild- und Textprogramm »als vorbildlichen Fürsten des konfessionellen Zeitalters«.[8] Stefan W. Römmelt spricht mit Bezug auf solche Texte von »Erfolgs-Inszenierungen«.[9]

Als *Inszenierungen* werden in der Forschungsliteratur auch die volkssprachigen (und lateinischen) Inschriften, die zu Lebzeiten Julius Echters flächendeckend im Fürstbistum an Kirchen, Spitälern, Schulen, Rathäusern, Amtshäusern und Zehntscheunen angebracht wurden, verortet. Es wurde betont, diese Inschriften dienten »der programmatischen Verankerung der Memoria Echters als Bauherr«.[10] Sie vermittelten »ein Bild des fürstbischöflichen Willens und seiner Selbstdarstellung«[11], sie bewegten sich »zwischen Res gestae und Seelgerät, Propaganda und Epitaph, hoheitlicher Markierung und väterlichem Ermahnen, Gratulationsformular und Selbstreflexion des Fürsten«.[12] Es handele sich insofern auch um ein »Mittel fürstbischöflicher Propaganda«.[13] Sogar als »PR-Gag« wurden die echterschen Inschriften zuletzt in der Literatur bezeichnet.[14]

Die genannten Einschätzungen stehen – zumindest aus sprachwissenschaftlicher Sicht – in einem auffälligen Kontrast zum gesicherten Forschungsstand zu den *sprachlichen* Strukturen der Texte selbst. Inwieweit *sprachlich* mit den Inschriftentexten ein Bild des Fürstbischofs vermittelt werden konnte oder sollte, welches Bild sich tatsächlich *sprachlich* nachweisen lässt, wie und mit welchen sprachlichen Mitteln es konstruiert wurde und inwiefern dabei von Propaganda oder sogar von Formen frühneuzeitlicher PR gesprochen werden kann, ist – in sprachlicher Hinsicht – weitgehend unerforscht. Eine lexikologische und textuelle Analyse des Materials fehlt.[15] Diese ist jedoch die Voraussetzung dafür, dass Fragen nach den *sprachgebunden* erkennbaren Intentionen und Funktionen der Texte überhaupt materialgestützt beantwortet werden können. Eine solche Analyse ist der Gegenstand dieses Aufsatzes. Es soll hier nach den sprachlichen Strukturen und Mustern der Inschriften-Texte gefragt werden: Welche Lexeme werden häufig verwendet? Welche über den Einzeltext hinausreichenden

thematischen Schwerpunkte sind dadurch erkennbar und wie werden sie sprachlich konstituiert? Welche argumentativen Muster und Strategien finden in den Texten Anwendung? Welche über den Einzeltext hinausreichenden Textintentionen können dadurch wahrscheinlich gemacht werden? Die sprachliche Auswertung des Materials unter solchen Fragestellungen soll schließlich eine Antwort darauf ermöglichen, wie der Fürstbischof, sein Wirken (und die ihm zugeschriebenen Werte) in den Inschriftentexten *sprachlich* konstruiert (und inszeniert) werden.

II Materialgrundlage und Korpusbildung

Inschriften an Bauwerken, die Julius Echter nennen, werden seit dem 18. Jahrhundert immer wieder zitiert, transkribiert und auch ediert.[16] Die Transkriptionen und Editionen der Inschriftentexte weichen allerdings häufig voneinander ab. Es ist zu vermuten, dass nicht nur – in der Regel nicht offengelegte – unterschiedliche Transkriptionsgrundsätze, sondern auch die Verwendung beziehungsweise Nicht-Verwendung unterschiedlicher Referenzwerke hier eine Rolle spielen.[17] Am vollständigsten in Hinblick auf die Anzahl der aufgenommenen Inschriften ist die jüngste Publikation (und zugleich die einzige Monographie) zu den echterschen Inschriften.[18] Einen großen Wert stellen darin neben den Transkriptionen die fast durchgängig als Beleg angeführten Fotografie der Inschriftentafeln dar. Sie zeigen allerdings auch, dass die Lesungen graphematisch bisweilen von den auf den Fotos dokumentierten Texten abweichen, ohne dass dafür (z. B. editorische) Gründe erkennbar wären.[19]

Vor dem geschilderten Hintergrund war zunächst nicht nur eine zusammenführende Sichtung des Bestandes, sondern auch eine so umfassend wie mögliche Überprüfung und erneute Lesung aller verfügbaren Texte erforderlich. Als Ergebnis dieses Arbeitsschrittes kann festgehalten werden: Insgesamt sind die Texte von 149 deutschsprachigen Inschriften an Kirchen, Spitälern, Schulen, Rathäusern, Amtshäusern und Zehntscheunen bekannt, die den Namen Julius Echters enthalten und die ihn als Stifter oder Initiator von Renovierungen oder Neubauten erwähnen.

Unter diesen 149 Texten befinden sich nun erwartbar auch solche, die entweder durch vollständige Zerstörung nicht mehr materiell erhalten oder aber zumindest (etwa durch Verwitterung) unlesbar geworden sind.[20] Für eine empirische sprachliche Analyse ist es allerdings unabdingbar, von gesicherten und überprüfbaren Textgrundlagen auszugehen. Wir schließen daher in einem ersten Schritt der Korpusbildung diejenigen Inschriftentexte aus der weiteren Analyse aus, die nur durch Zitation in der älteren Literatur bekannt sind, deren textuelle Gestalt aber nicht mehr durch Autopsie am Original und auch nicht durch Autopsie anhand einer (gegebenenfalls älteren) Fotografie überprüft werden kann. Es handelt sich bei dieser Gruppe um 22 Inschriftentexte, die hier nicht weiter berücksichtigt werden können.[21]

Eine erste Sortierung der verbleibenden 127 Inschriftentexte nach den in den Texten selbst genannten Jahreszahlen lässt deutliche Schwerpunkte erkennen: In 72 Inschriften werden im Text selbst die Zahlen 1613 oder 1614 (als Datum der Inschriftensetzung beziehungsweise der Anbringung der Tafel) genannt. In weiteren 16 Inschriften wird mit Syntagmen wie »Löblich daß virzigst Jhar vollent« (Hofheim, 1615) explizit auf das

vierzigste Regierungsjubiläum Julius Echters, das auf das Jahr 1613 fiel, verwiesen. Der Kern des Bestands der bekannten Inschriften (88 von 149 Inschriften) und – noch deutlicher – der Kern der heute noch textuell überprüfbaren und datierbaren Inschriftenproduktion (88 von 127 Inschriften, also fast 70%) weist damit einen direkten textuellen Bezug zum echterschen Regierungsjubiläum 1613 auf.

Dieser Befund ist der Forschung freilich längst aufgefallen. Wolfgang Müller hob die »Inschriftentafeln [...] anläßlich des vierzigjährigen ›Regierungsjubiläums‹« auf der Grundlage einer Zusammenstellung der echterschen Bautätigkeiten außerhalb Würzburgs besonders hervor.[22] Er wies dabei auch darauf hin, dass sich die Jahreszahlen 1613 oder 1614 »nicht als Baudatum zu nehmen sind«, sondern vielmehr »das Jahr der Anbringung der Tafel« dokumentieren.[23] Auch Rainer Leng hat kürzlich darauf hingewiesen, dass die Exemplare der »besonders umfangreiche[n] Serie von Inschriften«[24] zum vierzigjährigen Regierungsjubiläum offenbar an bereits seit einiger Zeit abgeschlossenen Bau- oder Renovierungsprojekten angebracht werden konnten.[25] In der Forschung wurde dieser Befund als Indiz für eine geplante, übergreifend verfolgte Intention der Inschriftensetzung und der Anbringung von Inschriftentafeln gedeutet. Wolfgang Müller spricht in diesem Zusammenhang von der »Frucht einer zentral gesteuerten Aktion«[26].

Für eine Analyse der sprachlichen Gestaltung der Echter-Inschriften (in Bezug auf Lexik, Semantik, Argumentationsmuster und sprachliche Serialität) bietet es sich vor diesem Hintergrund in doppelter Weise an, diejenigen Inschriften zu untersuchen, die auf die Jahre 1613 und 1614 datiert sind oder die das vierzigjährige Jubiläum explizit erwähnen: Es handelt sich zum einen quantitativ ganz deutlich um den Kernbestand der erhaltenen Inschriften, zum anderen liegen Indizien vor, die gerade für diese Gruppe auf übergreifende Planungen verweisen. Diese 88 Inschriften mit Bezug auf das Regierungsjubiläum 1613 bilden daher das Korpus für unsere Analysen. Sie können auf einen Zeitraum von wenigen Jahren datiert werden.[27] Sie sind an insgesamt 82 Ortspunkten überliefert. Mit 77 Vertretern stellen die Inschriften an Kirchen und Kapellen die größte Gruppe dar.

Schon auf den ersten Blick ist erkennbar, dass die Inschriftentexte diverse übereinstimmende Formulierungen enthalten, z. B.:

›Bischof Julius im Regiment / löblich das 40. Jahr vollendt / Bringt wieder die alt Religion‹ (vereinheitlicht, in graphematischer Variation in 14 Texten).

›Bischof Julius hat regiert / 40 Jahr und die Pfarr dotiert‹ (vereinheitlicht, in graphematischer Variation in 6 Texten).

›Freu dich du alte schwache Schar‹ (vereinheitlicht, in graphematischer Variation in 4 Texten).

Auch die hier erkennbare partielle Serialität solcher Formulare wurde bereits mehrfach in der kunsthistorischen Literatur thematisiert.[28] Sie wurde zum Anlass genommen, eine einheitliche Verfasserschaft der Texte zu postulieren. Die Verfasserfrage der Inschriften selbst ist allerdings ungeklärt; in der Literatur wurde für Jesuiten im Umkreis des Fürstbischofs[29], bisweilen sogar für diesen selbst plädiert.[30] Einigkeit besteht hingegen darüber, dass die Inschriftentexte zentral (in Würzburg) erstellt wurden. Als mögliche Entstehungsorte der Texte werden in der Forschungsliteratur der bischöfliche Hof beziehungsweise die Kanzlei diskutiert.[31]

III Datenaufbereitung

Die 88 Inschriftentexte unseres Korpus wurden zunächst erfasst und nach Möglichkeit erneut transkribiert. In 75 Fällen (85%) erfolgte die zeichengetreue Neutranskription nach Fotografien.[32] In 11 weiteren Fällen orientierten sich die Transkriptionen an der Studie von Schock-Werner[33], in zwei weiteren Fällen an der Arbeit von Eberth.[34]

Eine übergreifende sprachliche Analyse der Texte setzt ihre Lemmatisierung voraus. Unterschiedliche Flexionsformen von Textwörtern wie etwa das Partizip Präteritum eines Verbs (wie *genommen*), die Form der 3. Person Singular Indikativ Präsens (wie *nimmt*) oder die Form der 3. Person Singular Indikativ Präteritum (wie *nahm*) müssen schließlich auf eine einheitliche Form (im Beispiel auf den Infinitiv *nehmen*) beziehbar sein, damit alle Formen im Korpus gemeinsam gesucht, aufgefunden und sodann ausgewertet werden können. Für historische Texte ist eine Lemmatisierung zudem bereits aufgrund der graphematischen Varianz der einzelnen Textvorkommen unerlässlich. Die frühneuhochdeutschen Inschriftentexte wurden daher neuhochdeutsch lemmatisiert.[35] Die Lemmatisierung der Texte erfolgte manuell. Als Referenz wurden etablierte lexikographische Grundlagenwerke verwendet.[36] Die Wortartenzuweisung zu den Wortformen (Part-of-Speech-Tagging) erfolgte halbautomatisch.[37]

Als Ergebnis der Datenaufbereitung der 88 Inschriftentexte des Korpus kann festgehalten werden: Die 88 Texte weisen 4036 Token (Wortformen) und 404 Types (lemmatisierte Wörter) auf. Das ist für eine korpusbezogene Analyse insgesamt nicht besonders viel sprachliches Material; die Relation ist auch Ausdruck der Serialität der Texte. Es können gleichwohl aufschlussreiche Befunde erhoben werden, wie im Folgenden zu zeigen sein wird.

IV Analyse: Lexikologische und textuelle Befunde

Die Untersuchung setzt mit einer quantitativen Analyse hochfrequenter Substantive und ihrer Textkontexte ein. Dieser Schritt lässt erste Befunde zu relevanten Themen der Texte und damit auch zu den mit den Texten verfolgten Intentionen erwarten.

1. Substantive

Die 16 häufigsten Substantive der Inschriftentexte sind:

Types	Token-Anzahl (Frequenz)
Kirche	93
Bischof	79
Gott	76
Pfarrhaus	62
Jahr	61
Untertan	52
Religion	47

Types	Token-Anzahl (Frequenz)
Fürst	32
Segen	31
Treue	29
Vater	25
Regiment	24
Schule	23
Herde	23
Volk	20
Hilfe	18

Es fällt zunächst auf, dass die Hälfte der genannten Lexeme zu drei Gruppen zusammengestellt werden kann, nämlich zu Gebäudebezeichnungen (*Kirche, Pfarrhaus, Schule*), zu Personenbezeichnungen (*Fürst, Bischof, Untertan* sowie – berücksichtigt man neben Appellativa auch Onyme – der in der Tabelle nicht aufgeführte Personenname *Julius* [89 Token]) sowie zu Kollektiva (*Herde, Volk*).

Mit den genannten Gebäudebezeichnungen werden in den Texten die Objekte des baulichen Handelns bezeichnet:
»Baut Kirchen Pfarr und Schulhauß neu« (Großeibstadt, 1614).
»Auch diese kirch erbauen Thut« (Rieden, 1614).
»Zirt dise Kirch vnd baut sie new« (Randersacker, 1614).

Die Personenbezeichnungen verweisen – mit Ausnahme des Lexems *Untertan* – auf Julius Echter und auf dessen Rolle als religiöser und weltlicher Herrscher:
»BISCHOFF IVLIVS IM REGIMENT« (Oberbach, 1613).
»Bischoff Julius auß Vatters Treuw / Dotirt die Pfarr« (Marktheidenfeld, 1613).
»Ach Gott was mühe der fürst ufwant« (Wittershausen, 1613).

Die Kollektiva und auch das Lexem *Untertan* referieren auf die Bevölkerung, der die Rolle des Adressaten der echterschen Bemühungen zugewiesen wird:
»Und zur Seel seins Underthon / Restituirt d' Religion« (Laudenbach, 1613).
»Und mit Hülff seiner Underthon / Thut er die Kirchen Restaurirn« (Hofheim, 1615).

Diese ersten Ergebnisse sind freilich noch nicht sehr überraschend. Aufschlussreich ist allerdings ihre Verknüpfung mit weiteren Befunden zu hochfrequenten Substantiven (und in der Folge auch mit solchen zu Verben und Adjektiven), denn mit deren textuellen Verwendungen werden die den Objekten und den Akteuren sprachlich zugewiesenen Rollen und Eigenschaften konturiert. So ergibt die Analyse der Textkontexte zu den Lexemen *Gott, Religion, Treue, Vater* und *Segen*, dass das Bild Julius Echters in einer charakteristischen Weise sprachlich konstruiert wird.

Das Lexem *Gott* wird in den Texten häufig in syntaktischer Nähe zu auf den Fürstbischof referierenden Wortformen (z. B. den Personennamen *Julius*, Pronomen wie *ihm, er*) verwendet:
»Bischoff Julius von Gott gesant« (Bolzhausen, 1614).
»Gott öffne Jhm des himels thür« (Ballingshausen, 1614).

Die besondere Nähe des Bischofs zu Gott ist theologisch natürlich auf die Lehre der apostolischen Sukzession beziehbar; als sprachliche Konstruktion erfüllt sie in den Inschriftentexten daraus ableitbar jedoch zugleich auch die Funktion einer religiösen Legitimation des Handelns Julius Echters.

Die bereits zitierten Textausschnitte zeigen deutlich, dass mit dem Werk des Fürst-bischofs vordergründig die baulichen Aktivitäten angesprochen werden (*die Kirchen Restaurirn*); zugleich werden sie sprachlich jedoch als sichtbares Zeichen der Rekatho-lisierungsmaßnahmen (*Restituirt d' Religion*) verortet. Das zeigt besonders deutlich die hochfrequente Verwendung des Lexems *Religion*, mit dem in den Textkontexten auf das gegenreformatorische Wirken Echters rekurriert wird. Die Aktivitäten werden dabei uneingeschränkt positiv konnotiert: Die *alte* und *wahre Religion* wird durch das Wirken des Bischofs *wiedergebracht, eingeführt, eingepflanzt, ergänzt, restituiert, erholt, erstattet*:

»Pflanzt ein die alt Religion« (Bühler, 1614).

»Fuhret ein die wahre Religion« (Hofstetten, 1614).

Die Rekatholisierung wird damit auch sprachlich als Begründung für die baulichen Aktivitäten festgestellt.

Alle Belege des Lexems *Vater* und nahezu alle Belege des Lexems *Treue* werden in den Texten zum Syntagma *aus vaters treu* verbunden:

»Bischoff Julius auß Vatters Treuw / Dotirt die Pfarr« (Marktheidenfeld, 1613).

Dem Bischof wird damit als Motivation der Bautätigkeiten zusätzlich zu der religiösen Legitimation auch eine liebende Gesinnung gegenüber den Untertanen zu-gesprochen.[38] Beim Bild des Herrschers als eines (milden, liebenden, gütigen) *Vaters* handelt es sich um einen auch zeitgenössisch usuellen Topos.[39]

Mit dem Lexem *Segen* wird in den Textkontexten das Resultat der baulichen Ak-tivitäten des Fürstbischofs thematisiert:

»Wundscht derwegen nun dießen Segen« (Steinfeld, 1614).

»DAS ALLES NUN ZUM GLÜK UND SEGEN / DER TREUE FURST THUET GOTT ERGEBEN« (Wegfurt, 1614).

Der Abschluss der Baumaßnahmen wird damit sprachlich als heilsbringend für die *Untertanen* konstruiert: Er steht für Wohlergehen und – im religiösen Sinne – auch für Erlösung.

Der Fürstbischof steht schließlich auch dann im Zentrum der Texte, wenn es thematisch um die *Untertanen* und das *Volk* geht. Das zeigt die Verknüpfung dieser Lexeme mit dem Lexem *Hilfe*, das in den Texten überwiegend in Verknüpfung mit auf die Bevölkerung referierenden Genitivattributen verwendet wird:

»mitt Hilff Seiner Vnderthon / Dhut er die Kirchen Restauriren« (Wettringen, o. J.).

»Bringt wider die Religion / vnd mit Hülff seiner Underthon / Kirch Pfarr Schul-haus fast neu volfirt« (Stadtschwarzach, 1614).

Die Auswertung der 16 höchstfrequenten Substantive in ihren textuellen Verwen-dungen verweist damit als Erstbefund auf eine übergreifende sprachliche Konstruktion und argumentative Struktur der Inschriftentexte:

1. Julius Echter wird in jeder Inschrift als Akteur genannt. Im Mittelpunkt der In-schriftentexte steht thematisch der Fürstbischof selbst, nicht das jeweilige bauliche Objekt.

2. Das Wirken des Fürstbischofs wird in den Texten als gegenreformatorische Aktivität identifiziert, legitimiert und gerühmt.

3. In der sprachlichen Konstruktion der Texte erhalten die Untertanen durch die baulichen Aktivitäten Echters im Kontext gegenreformatorischer Intentionen die Zusage für Wohlergehen und Erlösung.

Weitere quantitative und qualitative Analysen müssen nun zeigen, wie dieser Erstbefund erweitert und präzisiert werden kann. Gerade der Aspekt der Verortung der Bautätigkeit im Kontext gegenreformatorischen Handelns wird durch die Analyse von Verben und Adjektiven noch deutlicher, wie die folgenden Analyseschritte zeigen können.

2. Verben

Die 16 häufigsten Verben in den Texten sind:

Types	Token-Anzahl (Frequenz)
bauen	54
tun	36
einpflanzen	35
wiederbringen	33
sein	31
regieren	27
restaurieren	25
haben	24
dotieren	20
bleiben	19
folgen	19
vollenden	18
ergeben	17
werden	15
erkennen	14
kommen	13

Die Verben *sein, haben, werden, kommen* und *bleiben* erscheinen für die Auswertung als unspezifisch. Sie gehören bis heute zu den höchstfrequenten Verben in Texten.[40] Für die frühe Neuzeit gilt dieser Befund auch für das Verb *tun*, das in den Inschriftentexten in charakteristischen *tun*-Periphrasen verwendet wird:

»thut er die Kirchen Restaurirn« (Hofheim, 1615).

»Auch diese Kirche er bauen thut« (Iphofen, 1613).

Solche Konstruktionen sind nicht als übermäßig unbeholfen oder holperig einzuschätzen.[41] Sie waren vielmehr im Frühneuhochdeutschen, besonders im oberdeutschen Raum, gebräuchlich.[42] Im Gegensatz zur heutigen Sprachsituation[43] sind sie

im 17. Jahrhundert noch nicht stilistisch markiert oder auf sprechsprachliche Kontexte beschränkt. Dieser Gebrauch von *tun* ist vielmehr bis ins 17. Jahrhundert auch kanzleisprachlich bezeugt.[44] Der sprachliche Stil der Inschriften kann gleichwohl insgesamt fraglos als ›nicht-gelehrt‹ bezeichnet werden. Das ist aber eher eine Aussage über den intendierten Adressatenkreis als über die Qualität und die Relevanz der Inschriften.

Die weiteren hochfrequenten Verben lassen sich zum einen auf die Aktivitäten Echters beziehen, und zwar sowohl auf das Bauen selbst als auch auf dessen Intention. So referieren die Verben *bauen* und *restaurieren* in den Textkontexten auf die Bautätigkeit, Textbelege des Verbs *dotieren* referieren auf die Ausstattung der Kirchen mit Einkünften:[45]

»thut er die Kirchen Restaurirn« (Hofheim, 1615).

»Dotirt die pfarr baut die kirche new« (Prosselsheim, 1614).

»BISCHOF JULIUS HAT REGIRT / VIERZIG JAR UND DIE PFARR DOTIERT« (Wegfurt, 1614).

Weitere, in den Texten weniger häufig auftretende Verben weisen ebenfalls in diese Richtung, nämlich unter anderem *aufführen* (13), *aufwenden* (9), *erbauen* (6), *renovieren* (4), *restituieren* (2) sowie *fundieren* (2). Zum anderen referieren die hochfrequenten Verben *einpflanzen* und *wiederbringen* auf die gegenreformatorisch ordnende Intention und das Resultat dieses fürstbischöflichen Handelns:

»Pflanzt ein die alt Religion« (Marktsteinach, 1614).

»Bringt Wieder Die Religion« (Ebertshausen, 1614).

Auch zu dieser Gruppe lassen sich weitere, weniger frequente Verben stellen, die auf dieses Handeln referieren, etwa *vornehmen* (1), *erhalten* (9), *erstatten* (4), *ergänzen* (3):

»Nimbt für die Reformation« (Schwanfeld, 1613).

Das Textwort *Reformation* kann hier auf die im 17. Jahrhundert usuelle Verwendung ›Wiederherstellung von Bewährtem‹ bezogen werden.[46]

Eine eingehendere Analyse des Verbs *ergeben* ist in den gegebenen Textkontexten nicht möglich.[47]

Das Verb *erkennen* kann in den Inschriftentexten mit ›anerkennen‹ und ›als bindend, gültig ansehen‹ paraphrasiert werden.[48] Es tritt in den Inschriftentexten stets in der Wendung *frei erkennen* auf:

»ER ERHOLT DIE RELIGION / DIE ERKANTH FREI DER VNTERTHAN« (Hendungen, 1617).

»Fürt ein die alt Religion / Die erkhent frey sein Vnderthan« (Saal, 1614).

Diskutabel ist hier vor allem die semantische Analyse des Adjektivs *frei*, die bei der Behandlung der Adjektive erfolgen soll.

Die Textverwendung des Verbs *folgen* konstruiert schließlich sprachlich Ansprüche Echters an seine Untertanen, die als Resultat seines Handelns einzufordern sind:

»Deß Volgt Jm sein Trew Vnterthan« (Marktheidenfeld, 1613).

Das Handeln des Fürstbischofs und die Botmäßigkeit der Untertanen werden zudem sprachlich als sich wechselseitig bedingendes Gefüge dargestellt. Mit der Verwendung der Konjunktion *weil* wird ein Kausalzusammenhang konstruiert:

»und weil im volgt sein underthon / Dotiert er Pfarrn baut kirchen new« (Lengfurt, 1613).

Wer folgt, dem geschieht Gutes. Auch wenn es nicht explizit versprachlicht wird, so steht damit in den Inschriftentexten doch auch im Raum: Wer nicht folgt, der hat

Konsequenzen zu tragen. Hier werden argumentative Verbindungen von Rekonfessionalisierung und Sozialdisziplinierung erkennbar. Diese werden noch deutlicher, wenn auch die Verwendung der Adjektive, insbesondere des Lexems *frei*, ausgewertet wird.

3. Adjektive

Die 13 häufigsten Adjektive in den Texten sind:

Types	Token-Anzahl (Frequenz)
neu	59
alt	33
treu	28
löblich	19
groß	15
unverkehrt	15
frei	14
recht	14
fleißig	13
edel	10
ewig	9
unsträflich	9
dankbar	6

Wie bei den Verben gibt es auch bei den hochfrequenten Adjektiven eine Gruppe wenig spezifischer Lexeme. Es handelt sich dabei um solche Adjektive, die im Rahmen des zeitgenössischen Herrscherlobs übergreifend verwendet wurden und mit denen auch Julius Echter und seine Taten charakterisiert werden. In den Korpustexten sind dies *löblich, edel, groß* sowie *treu* und *ewig*. So handelt es sich bei dem Lexem *löblich* um eine zeitgenössisch ganz gebräuchliche Zuschreibung für Herrscher und ihre Taten:[49]

»Bischoff Julius im Regiment / Löblich dz vierzig Jar vollend« (Greßthal, 1614).

»Bischoff Juli der Löblich herr« (Lauda, 1613).

»Was Er sonsten löblichs mer vericht / Jm gantzen land man hörtz od sicht« (Hundsbach, o. J.).

Das gilt auch für die Lexeme *groß* und *edel*:

»Mit großem Eifer Hat bekhehrd / Zum Alten glauben Seine hert« (Bolzhausen, 1614).

»Julius von Edlem Echters Stam« (Röttingen, 1614).

Beim Adjektiv *edel* handelt es sich um eine typische Adelszuschreibung. Das in den Texten vorkommende Syntagma *von edlem Stamm* war sogar so gebräuchlich, dass es in zeitgenössischen Auflistungen geführt wird.[50]

Die gleichermaßen verbreiteten Adjektive *treu* und *ewig* verweisen zusätzlich auf einen religiösen Sprachgebrauch. So werden in den Inschriftentexten mit dem Lexem *treu* Substantive wie *Hirt* und *Herde* attribuiert. Beim Substantiv *Hirt* handelt es sich nicht nur um eine gebräuchliche Herrscherzuschreibung[51], sondern (mit Bezug auf lat.

pastor) auch zeitgenössisch um eine Bischofsbezeichnung.[52] *Herde* wird auch in anderen zeitgleichen Texten als Synonym zu *Gemeinde* verwendet:[53]

>»Ein treuer hirth ist er gewesen« (Heugrumbach, 1614).
>»Auch Zur Seelenheil der treue Herd« (Margetshöchheim, 1614).

Mit dem in den Inschriftentexten ebenfalls religiös motivierten Adjektiv *ewig* werden Substantive wie *(Gottes) Lohn* und *Schutz* attribuiert:

>»DESSEN GOTT EWIG LOHN [ER SEI]« (Oberbach, 1613).
>»Wessen Gott ewig schützer seye« (Lengfurt, 1613).

Die Adjektive *dankbar, recht* und *fleißig*, mit denen auf die Untertanen verwiesen wird, sind ebenfalls zeitgenössisch usuell. Mit dem Adjektiv *dankbar* wird die erwartete Haltung der Untertanen gegenüber Gott und dem Herrscher bezeichnet:

>»Sey Danckbar vnd gehe dahinein / Bitt Gott für den Wolthäter Dein« (Herbstadt, 1613).

Das gilt auch für weitere Aufforderungen zu Dankbarkeit und Fürbitte, die mit Lexemen wie *bitten, (niemals) vergessen* und *Wohltäter* versprachlicht werden:

>»Bitt, daß er komm in Himmelssaal« (Bad Königshofen, 1616).
>»Des Fürsten Treu nimmer vergiss« (Wernfeld, 1614).
>»Bitt Gott für den Wolthäter Dein« (Herbstadt, 1613).

Die Verwendung der Adjektive *recht* und *fleißig* ist in den Inschriftentexten zeitgenössisch usuell und insofern unspezifisch (etwa: *mit rechtem Eifer, das fleißige Volk).*

Jenseits des Gebrauchs *üblicher* Zuschreibungen des Herrscherlobs und des Untertanenverhaltens sind in den Texten des Korpus die Verwendungen der Adjektive *alt* und *neu, frei* sowie *unverkehrt* und *unsträflich* aufschlussreich. So ist die Verwendung der Lexeme *alt* und *neu* in den Inschriftentexten mit zentralen Argumentationen verbunden. Auffällig ist dabei, dass beide Lexeme in den Textkontexten semantisch in dieselbe Richtung weisen. Die Adjektive werden nicht primär antonymisch verwendet, sie sind vielmehr gleichermaßen positiv konnotiert, denn gemeinsam mit den durch sie attribuierten Substantiven wie etwa *Religion, Lehre, Sitte* auf der einen und Verbindungen mit Verben wie *bauen* auf der anderen Seite werden die Rekatholisierung und die Bautätigkeit auch sprachlich miteinander verknüpft:

>»Pflantzt Ein die Alt Religion« (Hilders, 1614).
>»Pflantzt alte Lehr und Sitten gut« (Iphofen, 1613).
>»Durch vierzig Jahr und baut gantz neu / Viel Kirchen Schul und andre Bau« (Bad Königshofen, 1616).

Der argumentative Zusammenhang wird sprachlich besonders deutlich, wenn die Adjektive *alt* und *neu* gemeinsam in Texten verwendet werden:

>»Dotirt die Pfarr Baut di kirchen Neuw / Pflantzt ein die Alt Religion« (Marktheidenfeld, 1613).
>»BAUT DIE KIRCH UND PFARRHAUS NEU / NACHFOLGET MEHR AUS VATERS TREU / FURT EIN DIE ALT RELGION« (Wegfurt, 1614).

Die (Wieder-)Einführung der *alten Religion*[54] bewirkt also in dieser Argumentation Positives, nämlich *neue Bauten* als Ordnung schaffende Investitionen.

Auch das Adjektiv *frei* wird in den Texten im Rahmen einer zentralen Argumentation verwendet. Die Analyse der Textkontexte des Lexems, das – wie bereits ausgeführt – in den Inschriftentexten stets in der Wendung *frei erkennen* auftritt, erweist sich gleichwohl als problematisch:

»ER ERHOLT DIE RELIGION / DIE ERKANTH FREI DER VNTERTHAN« (Hendungen, 1617).

Es wäre sicher ahistorisch, *frei* im neuzeitlichen Sinne einer unabhängigen und uneingeschränkten Entscheidung eines Individuums (z. B. für oder gegen die altgläubige Religionsausübung am Ort) zu verstehen. Die einzelnen Untertanen waren durch die Rekatholisierungsmaßnahmen Echters bekanntlich vor eine andere Alternative gestellt: Wer sich nicht sichtbar (etwa durch das Ablegen der Beichte und den Empfang der Osterkommunion) zur *alten Religion* bekennen wollte, der hatte als Konsequenzen den Ausschluss aus dem Untertanenverband, den Zwangsverkauf des Besitzes mit steuerlichen Nachteilen und letztlich die eigene konfessionell bedingte Migration zu ertragen.[55] Eine persönliche *Freiheit* des Untertanen bestand also allenfalls in Hinblick auf das *ius emigrandi*, das »lediglich die Wahl zwischen Konversion oder Auswanderung andersgläubiger Minderheiten vor[sah]«.[56] *Ius reformandi* des Landesherrn und *ius emigrandi* für die Untertanen hingen insofern zusammen, es handelt sich um »zwei Seiten ein und derselben Medaille«.[57] Für die sprachliche Analyse der Inschriftentexte heißt das nun, dass es als unangemessen erscheinen muss, aus der Verwendung des Adjektivs *frei* in der Wendung *frei erkennen* auf die Versprachlichung einer in einem neuzeitlichen Sinne spezifischen Intention zu schließen (und in den Texten zum Beispiel entweder die Favorisierung eines freien Willens, der hinter der Rekatholisierung stand, oder eine zynische Argumentation über die nur vermeintliche Freiheit der Untertanen sehen zu wollen). Die Untertanen hatten sich, das scheint viel eher in den Inschriftentexten mit der Verwendung des Adjektivs *frei* deutlich gemacht zu werden, als Reaktion auf die Rekatholisierungsmaßnahmen positionieren müssen. Festgestellt wird in den Texten, dass die Untertanen – sofern sie zum Zeitpunkt der Anbringung der Inschriftentafeln an den jeweiligen Orten ansässig waren – dem Ordnungswillen des Fürstbischofs, der von seinem Recht auf Herstellung konfessioneller Einigkeit Gebrauch gemacht hatte, gefolgt sind.

Bemerkenswert ist schließlich auch die Verwendung der Adjektive *unverkehrt* und *unsträflich*, denn mit diesen werden in den Inschriftentexten Forderungen an die Bevölkerung versprachlicht. Unter den hochfrequenten Adjektiven sind *unverkehrt* und *unsträflich* die einzigen mit Negationspräfix gebildeten Lexeme. Wer sich oder etwas *verkehrt*, der wendet sich (von dem als richtig Erkannten) ab.[58] Wer hingegen *unverkehrt* bleibt, der weicht nicht (mehr) vom Richtigen ab:[59]

»Das treue volg bleib unverkhert« (Mellrichstadt, 1614).

»Bleib bei diser gantzen Herd / Mit rechtem Eifer unverkherd« (Thüngersheim, 1614).

Mit dem Gebrauch des Adjektivs *unverkehrt* wird insofern in den Inschriftentexten sprachlich die Erwartung konstruiert, die Untertanen mögen in Bezug auf die Religionsausübung nicht rückfällig werden.

Auch die Verwendung des Adjektivs *unsträflich* bezieht sich auf Erwartungen und Forderungen an die Lebensweise der Untertanen:

»Das vleissig volg ohnsträfflich leben« (Randersacker, 1614).

»das vleißig volg unsträfflich Leben« (Thüngersheim, 1614).

Ein *unsträfliches Verhalten* bezeichnet in rechtlicher Verwendung ein Verhalten, das »nicht zu strafen« ist.[60] Das in den Inschriftentexten genannte *unsträfflich Leben* soll innerhalb der *Herde* geführt werden, wie es in den folgenden Zeilen der Inschriften heißt:

»Das vleissig volg ohnsträflich leben / Bleibe bei dieser ganzten Härdt / Mit rechtem eiffer vnuerkhärdt« (Trennfeld, 1614).

Auch mit diesem Adjektiv werden also Forderungen an die Lebensweise und damit vor allem auch an die Konfessionstreue versprachlicht. Als *unsträflich* gilt, sich in dem durch den Fürstbischof gesetzten Ordnungsrahmen zu bewegen. Das heißt natürlich auch: *Sträflich* wäre es hingegen, nicht bei der *Herde* und der ihr gegebenen Ordnung zu verbleiben.

Insgesamt erweist sich die Analyse der hochfrequent in den Texten vorkommenden Adjektive also dann als unspezifisch, wenn zeittypische Formen des Herrscherlobes, zum Teil mit religiöser Aufladung, versprachlicht werden. Einige weitere Adjektive, die auf die Untertanen und ihr Verhalten verweisen, werden hingegen (zum Teil in appellierenden imperativischen Konstruktionen) in argumentativen Forderungen verwendet, die deutlich im Kontext von Konfessionstreue und Sozialdisziplinierung verortet werden können.

4. Weitere religiöse Zuschreibungen

Bemerkenswert sind schließlich auch – jenseits hochfrequenter Vorkommen – sprachliche Identifikationen Echters in den Inschriftentexten. So wird Julius Echter gemeinsam mit dem Hl. Kilian genannt und mit diesem durch die verwendeten Verben (*pflanzen – ergänzen*) sprachlich in eine Abfolge gesetzt:

»Gott halt vns bei dem glauben Rein / Welchen sanct Kilian gepflanzt / vnd Julius widerumb erganzt« (Himmelstadt, 1614).

Das Werk des Fürstbischofs wird so historisch nicht nur in der Sukzession verankert, sondern auch hier zusätzlich als Aufgabe und rechtmäßige Weiterführung gemäß göttlichen Willens konstruiert. Eine solche Darstellung Echters als ›neuer Kilian‹ ist nicht nur in Texten, sondern auch in Bildprogrammen präsent.[61] Die Inschriftentexte greifen damit einen zeitgenössisch bekannten Topos auf.

In zwei Inschriften an Zehntscheuern (Gössenheim, Homburg) ist zudem eine biblisch motivierte Gleichsetzung Echters mit der alttestamentarischen Josefsgestalt auffällig:[62] Julius, der sich um Getreidespeicher kümmert, wird darin sprachlich als der neue Josef konstruiert:

»Joseph erhöcht zu Fürsten stand / Bauet Scheuren in Egiptenland« (Gössenheim, 1614).

»Gott hatt diesn [gemeint ist Echter, Anm. d. Verf.] Joseph in seim Schutz« (Gössenheim, 1614).

V Fazit: Echter-Werte?

In den sprachlichen Analysen sind wir von hochfrequenten Substantiven, Verben und Adjektiven ausgegangen und haben die jeweiligen textuellen Kontexte untersucht. Damit sollte erhoben werden, durch welche sprachlichen Konstruktionen die Texte bestimmt sind, auf welche Weise thematische Schwerpunkte sprachlich gesetzt werden und welche Textintentionen dabei versprachlicht werden. Das Interesse richtete sich auf empirische Befunde, die Aussagen darüber zulassen, wie der Fürstbischof, sein Wirken und die ihm zugeschriebenen Werte in den Inschriftentexten sprachlich konstruiert (und inszeniert) werden.

Es wurde zunächst deutlich, dass mit Substantiven häufig der Fürstbischof selbst in den Mittelpunkt der Texte gestellt wird. Mit Adjektiven werden hingegen Forderungen und Erwartungen der Obrigkeit an die Untertanen versprachlicht. Im Fokus der Texte stehen damit offenbar weniger diejenigen Bautätigkeiten, die den Anlass zur Inschriftensetzung lieferten und die Bauwerke, an denen die Inschriften angebracht wurden, sondern das Werk des Herrschers, als dessen materieller Ausdruck sie gedeutet werden. Der eigentliche Werte-Komplex, der in den Texten sprachlich konstruiert und dargestellt wird, liegt insofern in der Manifestation der erfolgreich durchgeführten Rekatholisierung durch Julius Echter.

Diese Rekatholisierung war zum Zeitpunkt des Regierungsjubiläums bereits seit einer knappen Generation weitgehend abgeschlossen: Während die gegenreformatorischen Maßnahmen unter Echters Vorgänger Friedrich von Wirsberg am Ende von dessen Amtszeit noch »in der Breite ohne durchschlagenden Erfolg«[63] verliefen, kann der Beginn der planmäßigen Rekatholisierung durch Echter auf der Grundlage des Augsburger Religionsfriedens 1555 mit den Visitationen und dem Wirken des Geistlichen Rates im Jahr 1585 datiert werden.[64] Schon zu Beginn der 1590er Jahre war die »äußerliche Rekatholisierung« dann »weitgehend abgeschlossen«.[65] Bereits seit der mittleren Regierungsphase bildete das Hochstift daher »in durchaus vorbildhafter Weise einen sicheren Stütz- und Angelpunkt des altgläubigen Bekenntnisses im süddeutschen Raum«.[66]

Die Jubiläumsinschriften konstruieren Echters Intention der Rekatholisierung als eingetretenen Erfolg, der durch die jeweiligen Bauwerke sozusagen materiell belegt wird. Mit dieser Würdigung und Ehrung haben sie auch die Funktion eines Rückblicks und sind insofern – in zum Teil religiöser Überhöhung – auch Ausdruck der Memoria des Fürsten. Echters Ziel des »sozial und konfessionell diszipliniert[en], homogene[n] Untertanenverband[s]«[67] und dessen erfolgreiche Durchführung wird in den Inschriftentexten preisend verkündet. In Bezug auf die Untertanen werden aber auch in die Zukunft gerichtete Forderungen und Erwartungen versprachlicht. Es ist insofern eine doppelte Inszenierung erkennbar, die mit den volkssprachigen Inschriftentafeln zum Regierungsjubiläum in die Fläche (des Bistums) transportiert und eingeschrieben wird.

Das in den Inschriftentexten sprachlich konstruierte erfolgreiche ›Programm‹ der Regierungszeit Echters wird mit der Anbringung der Inschriftentafeln an baulichen Objekten lesbar in die Fläche transportiert und soll den gegenreformatorischen Erfolg damit auch textuell in der Fläche sichtbar machen. Der Einflussbereich Echters wird somit auch sprachlich gegenüber den Untertanen, an die sich die volkssprachigen Texte richten, manifestiert. Das in der neueren Linguistik häufig diskutierte Verfahren des *Place-Makings*, mit dem Raum durch Sprache belegt und konstituiert wird[68], lässt sich insofern auch an den Jubiläumsinschriften gut erkennen.

Anmerkungen

1 Stefan W. Römmelt, Theatrum Gloriae. Zur (be-grenzten) Karriere einer Metapher im frühneu-zeitlichen Fürstenlob, in: *Dimensionen der Thea-trum-Metapher in der Frühen Neuzeit. Ordnung und Repräsentation von Wissen*, hrsg. von Fleming Schock, Oswald Bauer und Ariane Koller, Han-nover 2008, S. 409; ders., Späthumanistisches Herrscherlob zwischen *ratio* und *religio*: Das »CARMEN HEROICVM« des Johannes Posthius (Würzburg 1573) und die jesuitische »Elegia« in den »Trophaea Bavarica« (München 1597), in: *Justus Lipsius und der europäische Späthumanismus in Oberdeutschland*, hrsg. von Alois Schmid, Mün-chen 2008, S. 127.

2 John L. Flood, *Poets laureate in the Holy Roman Empire – A Bio-Bibliographical Handbook*, III, Ber-lin 2006, S. 1585–1589; Klaus Karrer, ›Posthius, Johannes‹, in: *Neue Deutsche Biographie*, 20, 2001, S. 656–658.

3 RÖMMELT, *Theatrum Gloriae* (wie Anm. 1), S. 410–412; RÖMMELT, *Herrscherlob* (wie Anm. 1), S. 125–141.

4 Christophorus Marianus, *Encænia Et Tricennalia Ivliana: Siue Panegyricus; Dicatvs Honori, Memori-æqve Reverendissimi Et Illvstrissimi Principis Ac Do-mini, Domini Ivlii, [...]*, Würzburg 1604.

5 Vgl. Alfred Wendehorst, *Das Bistum Würzburg, III. Die Bischofsreihe von 1455 bis 1617* (Germania Sacra, Neue Folge 13), Berlin / New York 1978, S. 229.

6 Christophorus Marianus, *Christlicher Fräncki-scher Ehrenpreiß: Zu Löblicher Gedächtnus/ Der Schloß- unnd Kirchweyhung/ uff unser lieben Frau-wen Berg zu Würtzburg. [et]c. ... Durch Den Hoch-wirdigen Fürsten un[d] Herrn/ Herrn Iulium, Bischo-fen zu Würtzburg [...]*, Würzburg 1604.

7 Vgl. Ulrich Schlegelmilch, *Descriptio templi. Ar-chitektur und Fest in der lateinischen Dichtung des konfessionellen Zeitalters* (Jesuitica. Quellen und Studien zu Geschichte, Kunst und Literatur der Gesellschaft Jesu im deutschsprachigen Raum, 5), Regensburg 2003, S. 187–190; zum Werk: Bayerische Staatsbibliothek, 4 Germ.sp. 211 m (VD17 23:230399Q); Digitalisat: http://www. mdz-nbn-resolving.de/urn/resolver.pl?urn=urn:nbn:de:bvb:12-bsb10002997-3 (letzter Zu-griff: 06.02.2018).

8 RÖMMELT, *Theatrum Gloriae* (wie Anm. 1), S. 414; Stefanie Weidmann, Der Titelkupferstich der Festschrift zum 30-jährigen Regierungsjubiläum zeigt das verdichtete Regierungsprogramm Ech-ters, in: *Julius Echter. Der umstrittene Fürstbischof.*

Eine Ausstellung nach 400 Jahren, hrsg. von Rainer Leng, Wolfgang Schneider und Stefanie Weid-mann, Würzburg 2017, S. 329.

9 RÖMMELT, *Theatrum Gloriae* (wie Anm. 1), S. 414; weitere panegyrische Texte bereits bei J. N. Bu-chinger: Johann Nepomuk Buchinger, *Julius Echter von Mespelbrunn, Bischof von Würzburg und Herzog von Franken*, Würzburg 1843, S. 346–348.

10 Rainer Leng, Eine steinerne Inschriftentafel weist auf Julius Echter als Bauherr der Kirche in Prosselsheim hin, in: *Julius Echter. Der umstrit-tene Fürstbischof* (wie Anm. 8), S. 330.

11 Barbara Schock-Werner, *Die Bauten im Fürstbis-tum Würzburg unter Julius Echter von Mespelbrunn 1573–1617. Struktur, Organisation, Finanzierung und künstlerische Bewertung*, Regensburg 2005, S. 92.

12 Wolfgang Schneider, *Aspectus Populi: Kirchen-räume der katholischen Reform und ihre Bildord-nungen im Bistum Würzburg* (Kirche, Kunst und Kultur in Franken, 8), Regensburg 1999, S. 40.

13 SCHOCK-WERNER, *Bauten* (wie Anm. 11), S. 92.

14 Werner Eberth, *Fürstbischof Julius Echter und seine Bauinschriften. Ein PR-Gag des 17. Jahrhun-derts*, Bad Kissingen 2017, S. 27 und Untertitel. Eberth begründet diese Behauptung nicht nä-her.

15 Am ausführlichsten zur Sprache der Inschrif-ten: SCHOCK-WERNER, *Bauten* (wie Anm. 11), S. 91–95; Götz von Pölnitz, *Julius Echter von Mespelbrunn. Fürstbischof von Würzburg und Her-zog von Franken (1573–1617)* (Schriftenreihe zur bayerischen Landesgeschichte, 17), Mün-chen 1934, S. 421; EBERTH, *Bauinschriften* (wie Anm. 14), S. 27–28; LENG, *Inschriftentafel* (wie Anm. 10), S. 330.

16 Vgl. unter anderem (in chronologischer Reihen-folge) Ignatius Gropp, *Collectio novissima scrip-torum et rerum Wirceburgensium a saeculo XVI, XVII et XVIII hactenus gestarum*, 4. Bde., Frank-furt 1741-1750; BUCHINGER, *Julius Echter* (wie Anm. 9), S. 344–346; August Amrhein, Fürstbi-schof Julius Echter von Mespelbrunn als Refor-mator der Pfarreien, in: *Julius Echter von Mespel-brunn – Fürstbischof von Würzburg und Herzog von Franken (1573–1617)*, hrsg. von Clemens V. Heß-dörfer, Würzburg 1917, S. 127–152; einzelne Bände der Reihen *Die Kunstdenkmäler von Bay-ern* sowie *Deutsche Inschriften*; u. a.: Georg Lill, Felix Mader (Bearb.), *Die Kunstdenkmäler von Un-terfranken und Aschaffenburg, Heft VI: Bezirksamt Hofheim* (Die Kunstdenkmäler des Königreichs

Bayern, 3), München 1912; Karl Gröber (Bearb.), *Die Kunstdenkmäler von Unterfranken und Aschaffenburg, Heft XXI: Bezirksamt Mellrichstadt* (Die Kunstdenkmäler von Bayern, 3), München 1921; Karl Gröber (Bearb.), *Die Kunstdenkmäler von Unterfranken und Aschaffenburg, Heft XXII: Bezirksamt Neustadt a. S.* (Die Kunstdenkmäler von Unterfranken, 3), München 1922; Hans Karlinger (Bearb.), *Die Kunstdenkmäler von Unterfranken und Aschaffenburg, Heft I: Bezirksamt Ochsenfurt* (Die Kunstdenkmäler des Königreichs Bayern, 3), München 1911; Karl Gröber (Bearb.), *Die Kunstdenkmäler von Unterfranken und Aschaffenburg, Heft X: Stadt Bad Kissingen und Bezirksamt Kissingen* (Die Kunstdenkmäler von Bayern, 3), München 1914; *Die Inschriften der Landkreise Mosbach, Buchen und Miltenberg,* auf Grund der Vorarbeit von Ernst Cucuel gesammelt und bearbeitet von Heinrich Köllenberger (Deutsche Inschriften, 8), Stuttgart 1964; *Die Inschriften des Landkreises Haßberge,* gesammelt und bearbeitet von Isolde Maierhöfer (Deutsche Inschriften, 17), München 1979, SCHOCK-WERNER, *Bauten* (wie Anm. 11); dort auch weitere Hinweise auf verstreute Nennungen der älteren Forschung; sowie die kürzlich erschienene Arbeit von EBERTH, *Bauinschriften* (wie Anm. 14). Eberth hatte bereits 1964 und 1977 in Zeitungsartikeln Bauinschriften behandelt: ebd. S. 12.

17 So nimmt SCHOCK-WERNER, *Bauten* (wie Anm. 11) zum Teil – aber nicht vollständig – auf GROPP, *Collectio* (wie Anm. 16) und AMRHEIN, *Julius Echter* (wie Anm. 16) Bezug, zum Teil auch auf die Darstellung in den Reihen *Deutsche Inschriften* und *Die Kunstdenkmäler Bayerns.* EBERTH, *Bauinschriften* (wie Anm. 14) nimmt hingegen auf GROPP, *Collectio* (wie Anm. 16), AMRHEIN, *Julius Echter* (wie Anm. 16), einen einzelnen Band aus der Reihe *Die Kunstdenkmäler Bayerns Heft X: Bad Kissingen,* EBERTH, *Bauinschriften* (wie Anm. 14), S. 33 und SCHOCK-WERNER, *Bauten* (wie Anm. 11) Bezug, nicht aber auf Bände der Reihe *Deutsche Inschriften.* Als Beispiel für die insgesamt verwickelten Verhältnisse sei hier die Transkription der Inschrift aus Großeibstadt genannt. Sie wird bei Amrhein 1917 genannt: AMRHEIN, *Julius Echter* (wie Anm. 16), S. 147f. SCHOCK-WERNER, *Bauten* (wie Anm. 11) führt sie als ›literarisch‹ auf, vgl. S. 450f. In dieser Transkription fehlen allerdings sprachliche Einheiten, die Amrhein noch aufgelistet hatte. Eberth publiziert sodann ein Foto und eine erneute Transkription; EBERTH, *Bauinschriften* (wie Anm. 14), S. 145f.). Er hat

dabei den bei Schock-Werner fehlenden, bei Amrhein 1917 noch transkribierten Satz wieder aufgenommen, weicht aber der Lesung nach ab.

18 EBERTH, *Bauinschriften* (wie Anm. 14). Eberth verzeichnet darin auch Inschriften, die Schock-Werner nicht erfasst hat, etwa Herbstadt (Pfarrhaus), 1613; ebd., S. 128. Er behauptet allerdings auch, Schock-Werner habe Inschriften nicht erfasst, obwohl diese dort aufgeführt werden (etwa für Oberpleichfeld; ebd., S. 195).

19 Vgl. die Inschrift aus Großeibstadt, für die ein Vergleich zwischen Foto und Transkription Fehllesungen zeigt (etwa *onstrefflich* ohne <h>) EBERTH, *Bauinschriften* (wie Anm. 14), 145f. Eberth führt zudem dieselbe Inschrift doppelt auf; ebd. S. 176 und 179).

20 Etwa: Frankenwinheim. Foto unter: http://www.frankenwinheim.de/images/kirche/pfarrhaus.jpg (letzter Zugriff: 06.02.18).

21 Es handelt sich um Inschriften aus folgenden Ortspunkten: Albertshausen, Althausen bei Königshofen, Burghausen, Eßfeld, Eußenhausen, Großbarsdorf, Grumbach, Güntersleben, Hardheim, Haßfurt, Hendungen, Heustreu, Laudenbach Kreis Mergentheim, Mellrichstadt, Obersfeld, Oberthulba, Prappach, Röttingen (2), Thüngersheim, Wipfeld, Zellingen.

22 Wolfgang Müller, Beobachtungen zum Bau der Dorfkirchen zur Zeit des Bischofs Julius Echter von Mespelbrunn, in: *Aus Reformation und Gegenreformation,* Festschrift für Theobald Freudenberger, hrsg. von Theodor Kramer und Alfred Wendehorst (Würzburger Diözesangeschichtsblätter, 35/36), Würzburg 1974, S. 335.

23 Ebd., S. 335.

24 LENG, *Inschriftentafel* (wie Anm. 10), S. 330; Leng spricht von »über 60 noch erhaltene[n] Inschriften ähnlicher Art«.

25 Leng nennt als Beispiel die Inschrift an der Prosselsheimer Kirche: »Die auf 1614 datierte Inschrift wurde offenbar nachträglich angefertigt«; LENG, *Inschriftentafel* (wie Anm. 10), S. 330.

26 MÜLLER, *Dorfkirchen* (wie Anm. 22), S. 335.

27 Die Jahreszahl 1609 am Torbogen der Pfarrkirche St. Peter und Paul in Rimpar bezieht sich auf die Fertigstellung der Kirche, nicht auf die darüber angebrachte Inschriftentafel und die Inschriftensetzung, die sich inhaltlich auf das vierzigjährige Regierungsjubiläum bezieht und daher später zu datieren ist.

28 Vgl. SCHNEIDER, *Aspectus Populi* (wie Anm. 12), S. 41f. (mit weiteren Formularen und zum Teil abweichenden Zählungen).

29 Pölnitz, *Julius Echter* (wie Anm. 15), S. 421; ihm folgend: Schock-Werner, *Bauten* (wie Anm. 11), S. 91.

30 Anton Kittel, *Beiträge zur Geschichte der Freiherren Echter von Mespelbrunn*, Würzburg 1882, S. 32; ihm folgend: Schneider, *Aspectus Populi* (wie Anm. 12), S. 41.

31 Schock-Werner, *Bauten* (wie Anm. 11), S. 92; Leng, *Inschriftentafel* (wie Anm. 10), S. 330.

32 Die Fotografien entstammen Eberth, *Bauinschriften* (wie Anm. 14).

33 Das ist etwa bei der Inschrift aus Mellrichstadt der Fall, für die die Auflösung der vorhandenen Abbildungen keine verlässliche erneute Lesung zuließ. Schock-Werner, *Bauten* (wie Anm. 11).

34 Es handelt sich um Inschriften, die nicht bei Schock-Werner, *Bauten* (wie Anm. 11) aufgeführt werden und bei denen die Fotografie nicht lesbar war: Opferbaum, Simmershausen. Eberth, *Bauinschriften* (wie Anm. 14).

35 Es handelt sich dabei um ein etabliertes Verfahren der Aufbereitung sprachhistorischer Texte; vgl. dazu z. B. die Vorgehensweise der Referenzkorpora: https://vs1.corpora.uni-hamburg.de/ren/media/pdf/lemmahb1.pdf (letzter Zugriff: 26.02.18).

36 *Duden. Deutsches Universalwörterbuch.* 8., überarbeitete und erweiterte Auflage, Mannheim 2015 (= DUW.); bei historischen, nicht mehr im DUW. gebuchten Lexemen (z. B. *weislich, benebst*) *Deutsches Wörterbuch von Jacob Grimm und Wilhelm Grimm*, I – XVI, Leipzig 1854 – 1960 (= ¹DWB.).

37 Treetagger (http://www.cis.uni-muenchen. de/~schmid/tools/TreeTagger/ (26.02.18) mit manueller Nachbearbeitung.

38 Vgl. ¹DWB. (wie Anm. 36), s. v. VATERTREUE: »zuverlässige, liebende gesinnung« (¹DWB. XII, I, Sp. 39) sowie (mit Beleg zum Syntagma) TREUE II, 1 (¹DWB. XI, I, 2, Sp. 267).

39 Vgl. Kristin Heldt, *Der vollkommene Regent: Studien zur panegyrischen Casuallyrik am Beispiel des Dresdner Hofes Augusts des Starken*, Tübingen 1997.

40 Für die Auflistung der höchstfrequenten Verben der Gegenwartssprache vgl. DUW. (wie Anm. 36), S. 2125.

41 Zu dieser Einschätzung der sprachlichen Qualität der Inschriften vgl. Schock-Werner, *Bauten* (wie Anm. 11), S. 91 – 92, die die Texte zudem – unter Verweis auf V. Marschall – als ›Knittelverse‹ bezeichnet; ebd. S. 91.

42 Robert Peter Ebert, Oskar Reichmann, Hans-Joachim Solms, Klaus-Peter Wegera, *Frühneuhochdeutsche Grammatik, Sammlung kurzer Grammatiken germanischer Dialekte. A: Hauptreihe 12*, Tübingen 1993, § S 175, S. 395 f.

43 Zur heutigen Verbreitung und Markiertheit vgl.: Carmen Brinkmann, Noah Bubenhofer, »Sagen kann man's schon, nur schreiben tut man's selten« – Die *tun*-Periphrase: http://hypermedia.ids-mannheim.de/call/public/fragen. ansicht?v_id=4533 (letzter Zugriff: 06.02.18).

44 Ebert u. a., *Grammatik* (wie Anm. 42), § S 175, S. 395 f.

45 Vgl. *Deutsches Rechtswörterbuch. Wörterbuch der älteren deutschen Rechtssprache*, Iff., Weimar 1914 ff. (= DRW.) s. v. DOTIEREN: »mit Einkünften ausstatten« (DRW. II, Sp. 1075).

46 DRW. (wie Anm. 45), XI, Sp. 487: »Wiederherstellung von Bewährtem; [...] Reform von Gewohnheiten, Gesetzen oder Institutionen mit der Intention der Verbesserung oder der Abstellung von Mißbräuchen«.

47 Das Verb *ergeben* kommt stets in Syntagmen wie den folgenden vor: *Der treue Fürst thut Gott ergeben* (Baldersheim, 1614). DER TREVE FVRST THVT GOTT ERGEWEN (Hendungen, 1617). In solchen Fällen ist unklar, ob eine Konstruktion mit dem Verb *ergeben* im Infinitiv vorliegt oder ob es sich um ein graphematisch in Distanzstellung stehendes Adjektiv *gottergeben* handelt. Dieses Adjektiv ist bereits seit dem 15. Jahrhundert bezeugt; vgl.: ¹DWB IV, I, 5, Sp. 1162.

48 Vgl. DRW. (wie Anm. 45), s. v. ERKENNEN I 6 b; DRW. III, Sp. 213.

49 Vgl. Johann Christoph Adelung, *Grammatisch-kritisches Wörterbuch der hochdeutschen Mundart*, Leipzig 1811, II, Sp. 2084, der diesen Gebrauch für frühere Zeiten anführt: »ob man gleich noch zuweilen höret, ein löblicher König, ein löblicher Fürst. Wohl aber wird es als ein Ehrennahme gewisser Collegiorum und Ämter und der denselben vorgesetzten Personen gebraucht«.

50 Vgl. Cyriacus Spangenberg, *Adels Spiegel. Historischer Ausführlicher Bericht: Was Adel sey vnd heisse / Woher er komme / Wie mancherley er sey [...]*, Schmalkalden 1591, fol. 11r: »edler Stamm / alt / ehrlich / wol hergebracht Geschlechte«.

51 Vgl.: ¹DWB. (wie Anm. 36), s. v. HIRT: »den herrscher eines volks seinen hirten zu nennen, ist alter brauch« (¹DWB. IV, II, Sp. 1572 – 1575).

52 Vgl. Christian Adolph, *Himmlischer Hochzeit-Schatz/ und geistlicher Braut-Schmuck der gläubigen und seligen Kinder Gottes*, Zittau 1664, S. 28: »Er / als der treue Hirt und Bischoff unser Seelen / (i) wird seine gläubige Lämmlein / in seine Arme samlen / und in seinem Bosen tragen«,

verfügbar unter http://www.deutschestextarchiv.de/354532/28 (letzter Zugriff: 25.02.18).

53 Vgl. Cundisius Gottfried, *Der Geistreiche Prophet Haggaj*, Leipzig 1648, S. 142: »Jst das nicht Schande/ ist das nicht ein Vbelstand/ daß die Prediger/ die ein Fürbild der Herde seyn sollen/ ihr hohes Ampt nicht besser bedencken?«.

54 Von der *alten wahren Catholischen Religion* ist in dieser Formulierung auch bereits in der Kirchenordnung von 1589 die Rede; vgl. zum Zitat Wolfgang Schneider, Frömmigkeit und Ritus, in: *Julius Echter. Der umstrittene Fürstbischof* (wie Anm. 8), Würzburg 2017, S. 225.

55 Vgl. Rainer Leng, Vertreibung und Verfolgung, in: *Julius Echter. Der umstrittene Fürstbischof* (wie Anm. 8), S. 175; Johannes Merz, Etappen und Strategien der Rekatholisierung im Bistum Würzburg, in: *Fürstbischof Julius Echter († 1617) – verehrt, verflucht, verkannt. Aspekte seines Lebens und Wirkens anlässlich des 400. Todestages*, hrsg. von Wolfgang Weiß (Quellen und Forschungen zur Geschichte des Bistums und Hochstifts Würzburg, 75), Würzburg 2017, S. 387.

56 Matthias Asche, Auswanderungsrecht und Migration aus Glaubensgründen – Kenntnisstand und Forschungsperspektiven zur *ius emigrandi* Regelung des Augsburger Religionsfriedens, in: *Der Augsburger Religionsfrieden 1555*, Wissenschaftliches Symposium aus Anlaß des 450. Jahrestages des Friedensschlusses, Augsburg 21. bis 25. September 2005, hrsg. von Heinz Schilling und Heribert Smolinsky, Münster 2007, S. 84f.

57 Ebd., S. 81.

58 Vgl.: ¹DWB. (wie Anm. 36), s. v. VERKEHREN, 13: »sich abwenden« (¹DWB. XII, I, Sp. 632).

59 Vgl.: ¹DWB. (wie Anm. 36), s. v. UNVERKEHRT: »gs. zu verkehrt ›vom richtigen abweichend‹« (¹DWB. XI, III, Sp. 2050).

60 Vgl. ¹DWB. (wie Anm. 36), s. v. UNSTRÄFLICH: »nicht zu strafen« (¹DWB. XI, III, Sp. 1437).

61 Vgl. die Abbildung im Graduale Herbipolense, Frankfurt am Main 1583 (Österreichische Nationalbibliothek Wien, S.A.25.As.11), die Echter anstelle des Hl. Kilian zwischen den irischen Wandermönchen Kolonat und Totnan zeigt. Abbildung in: Wolfgang Weiß, Winfried Rom-berg, Julius Echter – Bischof seiner Diözese Würzburg, in: *Julius Echter. Der umstrittene Fürstbischof* (wie Anm. 8), S. 47; vgl. die (kopial überlieferte) Figurengruppe von Kolonat, Kilian und Totnan im Würzburger Neumünster. Zum Bildprogramm des Graduale vgl. Ulrich Konrad, Das Bildprogramm auf dem Titel des Graduale Herbipolense (1583), in: *Kirchenmusikalisches Jahrbuch*, 88, 2004, S. 31 – 40.

62 Vgl. Genesis, Kapitel 41.

63 Merz, *Rekatholisierung* (wie Anm. 55), S. 387.

64 Ebd., S. 396.

65 Ebd., S. 398f.

66 Weiß/Romberg, *Julius Echter* (wie Anm. 61), S. 41. Auch die Kirchenordnung von 1589 weist bereits auf die Phase der Stabilisierung und der Einzelfallregelungen hin; vgl. Merz, *Rekatholisierung* (wie Anm. 55), S. 399 sowie Sabine Arend, Julius Echters Kirchenordnung von 1589. Rückgriff auf ein Herrschaftsinstrument evangelischer Fürsten?, in: *Fürstbischof Julius Echter († 1617)* (wie Anm. 55) S. 401 – 428.

67 Leng, *Vertreibung* (wie Anm. 55), S. 173.

68 Vgl. Ingo H. Warnke, Beatrix Busse, Ortsherstellung als sprachliche Praxis – sprachliche Praxis als Ortsherstellung, in: *Place-Making in urbanen Diskursen*, hrsg. von Ingo H. Warnke und Beatrix Busse, Berlin 2014, S. 2: »Raum existiert nicht unabhängig von sprachlichen Kategoriensystemen, Raum ist kein fixiertes materielles Denotat – das zeigen gerade kognitionslinguistische Arbeiten sehr deutlich (vgl. Pederson et al. 1998) –, sondern wird durch diese überhaupt erst in spezifischer Weise wahrnehmbar und hervorgebracht. Sprache verweist also nicht nur auf Raum, sondern bringt diesen zugleich hervor. Und es ist nicht nur der Raum, der hervorgebracht wird durch Sprache, sondern es sind vor allem auch Orte im Raum, die erst durch sprachliche Praktiken und sprachliche Interaktionen von Akteuren identifizierbar und erinnerbar bzw. als solche kreiert werden. Wir gehen deshalb davon aus, dass Raum nicht nur benannt werden kann, sondern dass insbesondere Orte in sprachlichen Praktiken überhaupt erst als solche deklariert werden (vgl. Searle 1976: 13)«.

Iris Palzer

DAS FENSTERMAßWERK DER ECHTERZEIT

I Einleitung

Die Fenstermaßwerke der Echterbauten[1] werden in der Literatur als »die Hauptvertreter der Nachgotik«[2] bezeichnet.[3] Trotz dieser Distinktion waren sie bisher noch nicht Gegenstand einer genaueren Untersuchung, sondern haben lediglich Eingang in Publikationen gefunden, welche sich mit den Echterbauten in ihrer Gesamtheit oder der Nachgotik allgemein beschäftigen. Auch behandelt die Forschung die Maßwerkfenster der Nachgotik (1550–1750)[4] eher stiefmütterlich, da sich ihr Maßwerk stark von den zumeist symmetrischen Konstruktionen der Gotik bzw. der Spätgotik unterscheidet und sich mehr durch eine Formenreduktion auszeichnet.[5] Überdies schwingt in der älteren Kunstgeschichtsschreibung mit, dass die Nachgotik vielmehr als ein Verfallsstil bzw. als ein Festhalten an alten Traditionen betrachtet wird.[6] So hält z. B. Kamphausen in seiner Publikation aus dem Jahr 1952 fest: »In der Nachgotik lebt sich das mittelalterliche Formgut abseitig zu Ende«.[7] Glücklicherweise konnte diese Ansicht einer Verfallsgeschichte überwunden werden, dennoch hat sich die jüngere Forschung noch nicht dezidiert diesem Phänomen und Themenkomplex zugewandt.

Ansätze zu einer solchen Untersuchung gab und gibt es bereits – nicht zuletzt auch von in diesem Band vertretenen Autoren.[8] Allerdings wurde das Thema der Formenfülle solcher Maßwerke hier nur gestreift, weil natürlich andere Bereiche im Fokus standen. Wie lohnend es ist, sich diesem Phänomen zu widmen und den Themenkomplex intensiver zu bearbeiten, sollen die folgenden Ausführungen zeigen. Das grundlegende Ziel meiner Arbeiten und dieses Beitrags war es daher, die Maßwerkfigurationen heute noch erhaltener Bauten mit Fenstermaßwerk erstmals in einer Art Formensammlung zu erfassen und sie dann genauer stilistisch sowie statistisch zu untersuchen. Dabei orientieren sich die Analysen der Maßwerkfigurationen weniger an den konstruktiven oder baulichen Ausführungen der Fenstermaßwerke, als an deren Motiven und ihrer Gestaltung. Beteiligte Handwerker oder Werkmeister auszumachen, erweist sich aufgrund fehlender Quellen als nicht möglich, sodass Zuschreibungen rein formal und stilkritisch gebildet wurden. Weiterhin muss an dieser Stelle erwähnt werden, dass eine Schwierigkeit des Vorhabens darin lag, dass nur noch ein Bruchteil der Maßwerke von den ehemals über 300 Bauten, an denen Julius Echter sich engagierte, erhalten ist.[9] Der heutige Bestand, ca. 100 Bauten im Bezirk Unterfranken, Teilen von Baden Württemberg und Thüringen[10], bildet die Grundlage der Untersuchung und es wurde weitgehend davon abgesehen, verlorene Befunde zu rekonstruieren.

Mit folgenden Leitfragen habe ich mich dem heutigen Baubestand genähert:

1. Befinden sich an bestimmten Bautypen den Bau charakterisierende Maßwerk-formen?

 Wird eine Pfarr-, Kloster- oder Wallfahrtskirche durch ein besondere Figurations-gruppe ausgezeichnet oder existiert ein Zusammenhang zwischen Motivvielfalt und Anbringungsort?

2. Werden Figurationen standortbezogen reicher oder schlichter gehalten?

 Prägende Standortfaktoren konnten sowohl die räumliche Nähe zu einem protes-tantischen Gebiet, als auch eine fürstbischöfliche Residenzsituation an diesem Ort sein. Gerade die Kumulation mehrerer Bauwerke in einer Ortschaft gibt Aufschluss dahingehend, wie strategisch wichtig diese Orte innerhalb des fürstbischöflichen Herrschaftsgebietes waren. Bei den betreffenden Bauwerken kann es sich um Spitä-ler, Pfarr-, Rats-, Amts- und Schulhäuser sowie Schlossanlagen handeln.

3. Heben sich die echterschen Maßwerke vor einem Prospekt der protestantischen Baukunst im Bistum Würzburg formal ab? Welche Fensterformen bzw. Maßwerke werden von Bauherren, die in keinem direkten Verhältnis zu Fürstbischof Julius Echter stehen, verwendet?

4. Inwiefern lassen sich die Maßwerke der Echterzeit in den Zeitstil eingliedern?

 Die zu untersuchende Zeitspanne, von 1570 bis 1625, orientiert sich dabei etwa an der Regierungszeit von Julius Echter (1573–1617).

5. Welche Figurationen lassen sich speziell im Herrschaftsgebiet von Fürstbischof Julius Echter ausmachen?

 Bei all den Zielsetzungen und Fragen an den Bestand schwang in der Untersuchung stets der von der älteren Forschung gepflegte Gedanke mit, eine bauliche oder formale Besonderheit für die Bauten Echters finden zu wollen.[11]

Nachfolgend soll zunächst das vorgefundene Formgut überblicksartig aufgezeigt werden, um dieses im Nachgang systematisch anhand der aufgestellten Fragen zu analysieren.

II Das Formgut

Charakteristisch für das Fenstermaßwerk der Echterzeit ist, dass es sich, bis auf einige wenige Ausnahmen[12], nur auf Kirchenfenster beschränkt. Sie alle sind meist ein- oder mehrpfostig, d. h. zwei oder mehrbahnig, und spitzbogig mit glatten oder profilierten Gewänden gestaltet. Die Bahnabschlüsse sind in der Mehrzahl rundbogig und zweifach genast, können aber auch spitz- oder kielbogig enden. Einige Ausnahmen bilden Fenster mit sehr flachen Spitzbögen oder Rund- bzw. Radfenster.[13]

Betrachtet man das heute noch in den Fenstercouronnements erhaltene Formgut in seiner Gesamtheit, muss konstatiert werden, dass es entsprechend der ersten Fragestel-lung keine typbestimmenden Figurationen gibt, welche einen spezifischen Sakralbau, sei es Pfarr-, Kloster- oder Wallfahrtskirche, charakterisieren noch eine Korrelation zwischen einem bestimmten Motiv und einem Baukörper auszumachen ist. Vielmehr muss man die erhaltenen Figurationen in zwei Gruppen teilen: konventionelles, all-gemein gebräuchliches nachgotisches Maßwerk und spezifische, zumeist artifiziellere Figurationen.[14] Diesbezüglich muss erwähnt werden, dass die Häufigkeit bzw. Dichte

Tafel 1

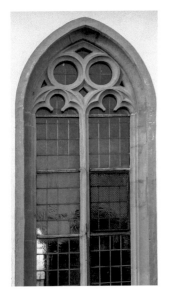

Abb. 1: Würzburg, Pfarrkirche
St. Gertrudis N-V, 1612

Abb. 2: Karbach, Pfarrkirche
St. Vitus N-I, 1615

Abb. 3: Iphofen, Pfarrkirche
St. Veit N-V, 1612

Abb. 4: Hofstetten, Pfarrkirche
St. Michael N-II, 1606–1610

Abb. 5: Dettelbach, Wallfahrts-
kirche Maria im Sand S-IV, 1613

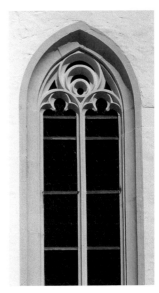

Abb. 6: Ailringen, Pfarrkirche
St. Martin S-I, 1621

spezifischer Figurationen an den kleinen Pfarrkirchen in der Peripherie um Würzburg sehr viel geringer ist als an Standorten, an denen ein schon von der baulichen Ausrichtung repräsentativerer Bau (mehrere Schiffe, Gewölbe etc.) vorhanden ist.[15]

Mit konventionellen Formen sind diejenigen gemeint, welche sehr häufig vorkommen und deren Figuren sich aus einfachen und wenigen Grundformen ableiten lassen. In diese Gruppe fallen Wirbel-, Pass-, Herz-, Tropfen- und Kreisformen. All diese Motive verteilen sich sehr gleichmäßig über alle Kirchen der Region. Die Figurationen selbst können in verschiedenen Größen und Ausdehnungen, mit oder ohne Nasen[16], auf dem Kopf stehend oder eingebunden in variierende Motivkombinationen vorkommen. Dabei können die Grundmotive von Kreisen, Tropfen oder Fischblasen flankiert werden. Ferner kommt es gerade bei dreibahnigen Fenstern zur Verdoppelung der Motive (Tafel 1/Abb. 1).

Diesen Grundformen gegenüberzustellen sind jene Maßwerke, welche aufwändiger gestaltet wurden und deren Figurationen sehr viel seltener in Erscheinung treten. Dabei handelt es sich um Bogenfeldgestaltungen, die nur in äußerst seltenen Fällen auftreten oder sich in der Qualität der Ausführung abheben. Auch hier kann natürlich nur mit dem heutigen Bestand gearbeitet werden, sodass die heute nur noch selten vorkommenden Motive zu den spezifischen Figurationen gezählt werden können und müssen. Einige der spezifischen Figurationen sollen nun genannt und an konkreten Beispielen deren Gestaltungen aufgezeigt werden.

Dazu zählt z. B. das Stabmaßwerk, welches an einigen Bauten über das ganze Gebiet verteilt auftritt. Wie der Name impliziert, handelt es sich um Maßwerke, die auf linearen Formen d. h. geraden, scheitrechten Maßwerkstäben basieren. Zu diesen Formen zählen Diagonalen und Vertikalen, die sich zu meist innerhalb der Motive schneiden. Auch die Teilungen sind besonders, da sie triangelförmig enden und genast bzw. ungenast sein können. Beispiele dafür lassen sich in St. Vitus in Karbach und St. Veit in Iphofen finden:

Die Teilungen des Fensters Karbach-N-I[17] (Tafel 1/Abb. 2) sind dreiecksförmig, der Teilungsstab läuft hinauf in das Bogenfeld, endet knapp unter dem Bogenscheitel und um den Teilungsstab herum ordnen sich senkrechte und diagonale Stäbe zu einer M-Form an, welche in die Bahnenden kreuzt.

Auch im Fenster Iphofen-N-V (Tafel 1/Abb. 3) ist Stabmaßwerk zu erkennen. Die Bahnenden sind dreiecksförmig und die Stabswerkspfosten steigen über die Teilung hinaus bis zur Bogenlaibung. Parallel dazu laufen aus der Bogenlaibung Stäbe in die Dreieckspitzen der Bahnabschlüsse. Von all diesen Berührungspunkten strahlen Diagonalen aus und teilen das Bogenfeld in Rauten- und Dreiecksformen. Über alle Schnittpunkte der Figuration gehen die Stäbe hinaus und werden dann gekappt.

Eine Variante ist die Kombination des Stabmaßwerks mit Kreisen und geschwungenen Bogensegmenten: Sie werden im Folgenden als ›lineare Figuren‹ bezeichnet. Dieser Variante können auch Hauptmotive der Maßwerkgestaltung in abstrahierter Form beigefügt sein, z. B. ein Zweischneuß in St. Michael in Hofstetten (Tafel 1/Abb. 4). Das Fenster Dettelbach-S-IV (Tafel 1/Abb. 5) an der Wallfahrtskirche Maria im Sand kann ebenso als Beispiel herangezogen werden. Es ist dreibahnig und hat runde Bahnenden. Die beiden Äußeren sind genast, die mittlere Bahn schließt einfach rund ab, wird aber durch einen Stab aus dem Bogenfeld überschnitten. Dieser teilt sich kurz vor dem Scheitel in zwei Rundbögen und formt dort eine Raute. Der Stab mit Rundbögen

Tafel 2

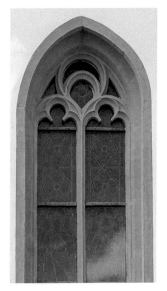

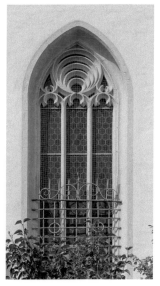

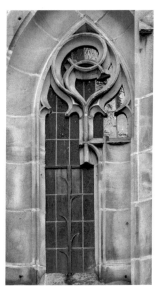

Abb. 7: Altbessingen, Pfarrkirche
St. Maria Himmelfahrt und
St. Ägidius S-I, 1617

Abb. 8: Dettelbach, Wallfahrts-
kirche Maria im Sand S-XII, 1613

Abb. 9: Kronach, St. Anna
Kapelle W-I, 1513–1514

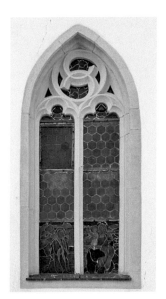

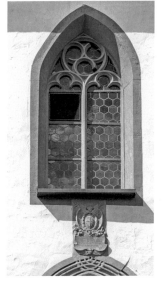

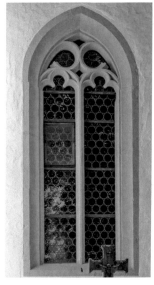

Abb. 10: Prosselsheim,
Pfarrkirche St. Bartholomäus
S-II, 1605

Abb. 11: Stalldorf, Pfarrkirche
St. Laurentius S-III, 1617

Abb. 12: Ailringen, Pfarrkirche
St. Martin S-II, 1621

wird in gegenläufiger und verdoppelter Form über den Bahnenden wiederholt, sodass sich zwischen ihnen und den Bahnabschlüssen ebenfalls Rauten bilden. Alle Stäbe mit Rundbögen überschneiden sich.

Ferner ist eine weitere Motivgruppe den linearen Formen zuzuordnen, die ›exzentrischen Kreise, die sich in einem gemeinsamen Tangentialpunkt schneiden‹. Es handelt sich dabei um mehrere Kreisformen in unterschiedlicher Größe, die ineinander angeordnet sind und sich in einem Punkt zwischen den Bahnenden oder aber dem Bogenscheitel schneiden (Tafel 1/Abb. 6). Meist ist der kleinere Kreis voll ausgearbeitet, die anderen hingegen deuten sich nur als Dreiviertelkreise an. Jedoch können auch beide Kreise als Dreiviertelkreise auf die Bahnmitte gestülpt sein wie z. B. in Altbessingen-S-I (Tafel 2/Abb. 7 und Abb. 8) an St. Maria Himmelfahrt und St. Ägidius. Die häufigste Form besteht aus zwei Kreisen. An drei Kirchen findet man das Motiv dezidiert nur auf der Fensterposition S-I, wobei es auch vereinzelt am Langhaus auftreten kann.[18]

Als »abstrakte, offene Fischblase«[19] bezeichnete Rolf Zethmeyer eine geschwungene Form, wie einen Schneuß, welche jedoch nicht geschlossen, sondern an einem Ende eingerollt ist. Ihm zufolge entwickelte sich diese um 1512/13 in Kronach an der St. Anna Kapelle (Tafel 2/Abb. 9).[20] An den Echterbauten tritt sie in einer größeren Variationsbreite und Formfülle auf. Die vergleichsweise häufigste Version ist die, zweier abstrakter, offener Fischblasen, angeordnet in einem Kreis, welche sich berühren oder aber teilweise durchdringen (Tafel 2 /Abb. 10). Auch diese Fischblasenvariante kann in stehender oder liegender Form auftreten sowie in dreibahnigen Maßwerken von weiteren Fischblasen flankiert werden. Eine Variation bildet Stalldorf-S-III (Tafel 2/Abb. 11) an St. Laurentius, da hier drei offene Fischblasen in einem Kreis als Dreischneuß angeordnet sind. Doch auch klassische Hauptfiguren wie z. B. ›zwei aus den Bogenzwickeln aufsteigende Fischblasen‹ können mit der abstrakten, offenen Fischblase gestaltet werden (Tafel 2/Abb. 12). Eine weitere Variante dieses Motivs ist die Anordnung mehrerer abstrakter, offener Fischblasen, die sich in die gleiche Richtung bewegen, um einen mittigen Kreis, wiederum gerahmt von einem Kreis, z. B. an dem Fenster Markt-Bibart-S-III (Tafel 3/Abb. 13) an St. Marien.

Die ›geschnittenen Motive‹ erscheinen als weitere Sonderlösungen jenseits der Hauptmotive wie Fischblasen- oder Kreisformen. Vielfach handelt es sich um Kreise, die durch die Verlängerungen der Stabwerkpfosten bis in den Scheitel in zwei Hälften geteilt werden. Der Stabwerkspfosten wiederum wird jeweils in der Mitte des Kreises durch einen gewellten, horizontal angeordneten Stab geschnitten (Tafel 3/Abb. 14).[21] Mit einer Fischblasenformation als Grundfigur aber ähnlich gestaltet sind die Fenster der Kirche Mariä Geburt in Amrichshausen. Am Fenster Amrichshausen-S-III (Tafel 3/ Abb. 15) finden sich zwei ungenaste Fischblasen im Bogenfeld. Eine von ihnen steigt aus dem linken Bogenzwickel zur Mitte, die andere hängt aus dem Bogenscheitel herab. An ihrem Berührungspunkt werden beide durch einen waagrechten Steg gekreuzt. Auch Amrichshausen-S-IV (Tafel 3/Abb. 16) ist in dieser Art gestaltet: zwei aus den Bogenzwickeln aufsteigende Fischblasen, die sich über der Bahnenmitte treffen, werden durch einen waagrechten gewellten Steg geschnitten. Als letztes zu dieser Gruppe gehöriges Motiv soll das Fenster Estenfeld-S-I (Tafel 3/Abb. 17) an St. Mauritius vorgestellt werden: Seine Grundform ist die zweier aus dem Scheitel hängender Tropfen, die kurz über dem Ende ihres gemeinsamen Profils von einem waagrechten Steg

Tafel 3

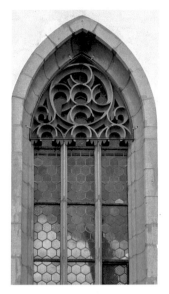

Abb. 13: Markt Bibart,
Pfarrkirche St. Marien S-III, 1616

Abb. 14: Großeibstadt,
Pfarrkirche St. Johannes
d. Täufer S-V, 1614

Abb. 15: Amrichshausen,
Maria Geburt S-III, 1614

Abb. 16: Amrichshausen,
Mariä Geburt S-IV, 1614

Abb. 17: Estenfeld, Pfarrkirche
St. Mauritius I, 1605

Abb. 18: Bischofsheim,
Pfarrkirche St. Georg n-IV, 1609

geschnitten werden. Diese Fenster sind an den Echterbauten die einzigen mit geschnittenen Motiven.

Zuletzt wäre auf die ›geschwungenen Flächen‹ mit Passnasen hinzuweisen. Dabei handelt es sich um verschiedenartig, durch Linienschwünge geformte Flächen innerhalb der Couronnements. Ein solches Fenster ist Bischofsheim-n-IV (Tafel 3/Abb. 18) an St. Georg bei dem das Bogenfeld durch einen Stab von dem mittleren Bahnende bis zum Scheitel geteilt wird. In den Bogenzwickeln sind zwei Nasen platziert, die das Feld gliedern. Auch in Thüngersheim an St. Michael und Eussenheim an St. Petrus und Marcellinus ist diese Art der Bogenfeldgestaltung anzutreffen.

III Werte und Programmatik

Durch die Analysen des Formgutes wird einmal mehr deutlich, dass für das Bistum Würzburg um 1600 nur ein ›spitzbogiges Maßwerkfenster‹ der adäquate Typus für ein ›Kirchenfenster‹ ist. Doch nicht nur im Bistum Würzburg besteht ein solcher typologischer Zusammenhang zwischen Form und Gebäudetyp, sondern wie Hermann Hipp zeigen konnte[22] in weiten Teilen des nordalpinen Raumes. Dabei zeichnen unter anderem Maßwerkfenster einen Sakralbau eindeutig als ›kirchisch‹ aus. Bis ins 18. Jahrhundert jedenfalls wurden Maßwerkfenster gewissermaßen typenbildend als Kirchenfenster betrachtet und folgerichtig als typisch ›kirchische‹ Bauglieder verwendet.

In der älteren Literatur wurde dagegen Fürstbischof Julius Echter ein gestalterischer Impetus nachgesagt,[23] dass die Verwendung spätgotischer Baumotive eine beabsichtigte Formgebung gewesen sein soll, um die religiöse Motivation sowie den Rang des Gebäudes zu verdeutlichen und die Formwahl auch als ein adäquates Mittel diente, die vom katholischen Glauben abgekommenen Untertanen womöglich zu bekehren bzw. für die altkatholischen Gemeinden Sakralräume mit altertümlichen Formen zu schaffen, um durch den Rückbezug Kontinuität und Stabilität im Glauben zu manifestieren und mit dieser sichtbaren Festigkeit im Glauben ggf. Protestanten für den ›wahren Glauben‹ zurückzugewinnen. Allerdings gibt es keine schriftlichen Belege für solche Zielsetzungen oder Wirkungsabsichten.

Doch die dezidierte Verwendung der spätgotischen Baumotive könnte auch aus Fürstbischof Julius Echters Sehgewohnheiten entsprungen sein, denn bei der Betrachtung der Grabkapelle der Familie Echter in Hessenthal und der Schlossanlage in Mespelbrunn wird bewusst, welches Verständnis von Architektur Fürstbischof Julius Echter vorgelebt wurde. Die Kirche in Hessenthal, gleichzeitig Grablege der Echter, ist ein einheitlich spätgotischer Bau mit zweibahnigen Maßwerkfenstern und Rippengewölbe. Sie entstand um 1450. Im Kontrast dazu steht die repräsentative neuzeitliche Schlossanlage, bei der sich die Schlosskapelle ebenfalls durch einpfostige Maßwerkfenster mit Wirbel- und Herzformen an der Fassade absetzt. Wiederum hebt diese Formgebung die Funktion von Maßwerken hervor, Kirchenräume nach außen hin sichtbar als Sakralgebäude darzustellen.

Bei den Echterbauten sind es überwiegend die Türme, Rippengewölbe und Maßwerkfenster, die dieser ›kirchischen Typologie‹ entsprechen. Und durch das vielerorts wiederholte Bauprogramm der ›Echterkirchen‹ sollte die Architektur vermutlich weniger

Tafel 4

Abb. 19: Buchbrunn, Ev. Kirche
S II, 1600

Abb. 20: Ostheim v.d. Rhön,
Ev. Kirche St. Michael W I,
1614–1618

Abb. 21: Fulda, Severikirche S-I,
1623

Abb. 22: Asperg, Ev. Kirche St.
Michael N-I, 1591

Abb. 23: Gochsen, Ev. Kirche
S-III, 1608

Abb. 24: Stockstadt a. Rhein,
Ev. Kirche I, 1608

vorbestimmt einen ›regionalen Typus‹ ausprägen, als dass sich vielmehr erst im Laufe der Zeit etwas für die Region ›Typisches‹ herausbildete und als identitätsstiftend verfestigte.[24]

Viel interessanter als dieses verallgemeinernde ›Typische‹, dessen Betrachtung eher zur Nivellierung des Bestandes beiträgt, sind lokale Abweichungen: das Untypische. Zumeist durch ihre exponierte Lage sind es die Fenstermaßwerke, die eine besondere Stellung einnehmen und ein spezifisches gestalterisches Prinzip nach außen tragen können. So scheint es möglich, dass durch die Ausformung der Maßwerke eine bestimmte Aussage – zum Beispiel territorialpolitischer Natur oder die Ausweisung eines Amtssitzes im Ort – transportiert werden konnte, wenn diese ggf. phantasievoller bzw. reicher gestaltet wurden. Der Eigen- und Mehrwert der Gestaltung stünde dann im Spannungsverhältnis sowohl zur Typik regionaler Baukultur als auch zur beabsichtigten Aussagekraft, bspw. der Stärke und Repräsentanz eines lokalen Machtanspruchs. Auch ist vorstellbar, dass durch das Medium Maßwerk und dessen Motivvarianz ein bestimmter Personenkreis angesprochen werden konnte.

Wie in der an Beispielen gezeigten Beschreibung des Formguts bereits angedeutet, ist eine Einteilung in Bautengruppen mit spezifischen Figurationen nicht zu leisten. Ungeachtet dessen entstand so aber die Möglichkeit, durch die genaue Figurationsanalyse und die Verbreitung der Figurationen an unterschiedlichen Bautypen eine eindeutige Gebietseinteilung zu schaffen. So zeigt sich, dass jede Region innerhalb des ehemaligen Bistums, was das Maßwerk anbelangt, eine eigene Formensprache besitzt bzw. bestimmte Motive signifikant häufiger auftauchen. Diesbezüglich kann durch die regionale Verteilung auf vorbestimmte Absichten und/oder bestimmte Akteure geschlossen werden. Bezogen auf das Bauprogramm nutzte Echter sicher die vor Ort vorhandenen handwerklichen Strukturen und Kapazitäten, sodass gewisse Bauteile in den für die Region typischen Ausführungen bzw. Innovationen realisiert wurden.

Dem gegenüber steht die Beobachtung, dass sich territorial-politische bzw. religiösmotivierte Umstände in der Qualität der Maßwerke niederschlugen. Dies kann insofern bestätigt werden, da durchaus eine Unterscheidung der Maßwerke zwischen einer in einem katholisch geprägten Gebiet befindlichen Kirche und einer in einer Grenzregion liegenden Kirche getroffen werden kann. Die Ausführungen der Kirchen unterscheiden sich deutlich. Die Gestaltungen katholischer Sakralbauten können zum Teil durch die Nähe zu protestantischen Gebieten beeinflusst sein. Als konkrete Beispiele wären die Kirchen um die protestantische Reichstadt Schweinfurt zu nennen: Es handelt sich um die echterschen Kirchen St. Batholomäus und St. Dionysius in Ballingshausen, St. Bartholomäus in Marktsteinach und St. Nikolaus in Geldersheim. Sie erhielten durchweg aufwändigere Gestaltungen mit dreibahnigen Maßwerkfenstern, die sehr sorgfältig ausgearbeitetes Maßwerk aufweisen. Als Gegenprobe wäre auf das Main-Spessart-Gebiet zwischen Pflochsbach und Trennfeld hinzuweisen, welches an das katholische Erzbistum Mainz angrenzt und offenbar wenig protestantischen Einflüssen ausgesetzt war. Dort wurden die Kirchen zumeist mit zweibahnigen Maßwerken und einfachen Figurationen ausgestaltet.

Ferner kann das Wechselverhältnis zwischen einer aufwendigeren Gestaltung und einer Residenzsituation an jenen Orten untersucht werden. Dazu zählen Ortschaften, die mit mehr als nur einer Echterkirche, z. B. wie in Iphofen mit drei Kirchen, oder einem weiteren Echterbau, etwa einem Schloss, Spital, Schul-, Amts- oder Pfarrhaus,

Tafel 5

Abb. 25: Rothenfels, Pfarrkirche
Mariae Himmelfahrt N-V, 1612

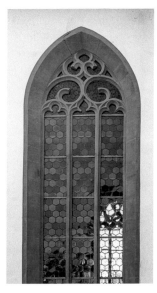

Abb. 26: Traustadt, Pfarrkirche
St. Kilian N-IV, ab 1616

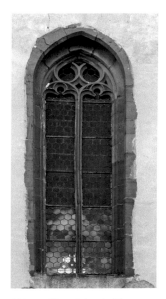

Abb. 27: Unterleinach, Pfarr-
kirche Allerheiligen N-II, 1609

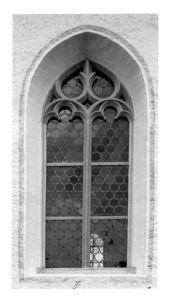

Abb. 28: Stein a. Rhein, Ev. Ref.
Kirche Burg S-III, 1671

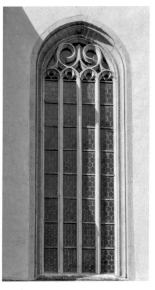

Abb. 29: Würzburg, Pfarrkirche
St. Burkhard I, 1663-1667

Abb. 30: Rechtenbach, Maria
Heimsuchung N-II, 1913

ausgestattet wurden. Nur bedingt kann man diese Hypothese am Bestand festmachen. Es gibt zwar Beispiele für die Wechselwirkung zwischen der Residenzsituation und der formalen Gestaltung der Kirchenbauwerke, wie Aschach und Aub[25] oder aber zwischen mehreren Echtergebäuden im Ort und der Gestaltung, etwa Bischofsheim, Iphofen, Rothenfels, Münnerstadt und Röttingen[26]. Gleichwohl fällt auf, dass zwischen Anzahl und Rang der weiteren Gebäude unterschieden werden muss, da Orte wie Baldersheim oder Erlenbach ebenfalls ein weiteres Echtergebäude im Ortsbild[27] haben, die Gestaltung und Vielfalt ihrer Maßwerke jedoch von den oben genannten Kirchen qualitativ abweicht. Um wiederum die Gegenprobe zu machen, wäre auf Bauwerke mit aufwendiger ausgestalteten Maßwerken in Ortschaften ohne weiteren echterschen Bau zu schauen, wie z. B. die Maßwerke der Kirchen Eußenheim, Thüngersheim und Altbessingen. So lautet das Fazit hier, dass eine Kumulation von Echterbauten bzw. eine Residenzsituation durchaus eine reichere Gestaltung der Bauten bedingen konnte – dies aber nicht zwingend war.

Weiterhin gibt es Beispiele, an denen die Grenzregion mit dem Bau einer besonders aufwendigen Kirche markiert wurde: so z. B. in St. Marien in Markt Bibart, St. Ägidius in Wolfmannshausen und Mariä Geburt in Amrichshausen. Diese drei Kirchen zeichnen sich durch besonders reiche und sorgfältig gestaltete Maßwerke aus, deren Formen im Bestand der Echterbauten hervorzuheben sind.

IV Vergleich und Innovation

Die Vielzahl und Vielfalt nachgotischer Maßwerke im Bistum Würzburg um 1600 sucht ihresgleichen. Erstaunlich ist diese Quantität und Qualität auch vor dem Hintergrund, dass es zuvor keine nennenswerten nachgotischen Bauten im Bistum gegeben hat und auch von keinem Fürstbischof zuvor so viele Bauten mit so mannigfaltigen Maßwerken geschaffen wurden. Dabei muss erwähnt werden, dass ältere Kirchengebäude vorheriger Fürstbischöfe im Bistum Würzburg durch das Bauprogramm von Julius Echter verändert wurden.

An den Echterbauten zeigt sich exemplarisch, abgesehen von den konventionellen Maßwerkmotiven, dass an größeren bzw. repräsentativeren Bauten die Motivvielfalt und eine Fortentwicklung von den traditionellen Fischblasenformationen der Spätgotik sichtbar wird. Um die Erscheinungsformen und Entwicklungsstufen der Fenstermaßwerke der Echterzeit besser zu charakterisieren, werden im nächsten Schritt die nachgotischen Maßwerkmotive im Bistum Würzburg betrachtet, welche unabhängig von Fürstbischof Julius Echter entstanden. Im Anschluss sollen auch die überregionalen Figurationen in den Vergleich einbezogen werden. Für die Gegenüberstellung wird die zeitliche Eingrenzung von 1570–1625 gesetzt. Da die Einteilung in Bautypen für die Klassifizierung der Fenstermaßwerke der Echterbauten aufgegeben wurde, sollen auch im Folgenden, den Bautyp übergreifend, Vergleiche angestellt werden.

V Die Maßwerke der Vergleichsbauten

In der Region Unterfranken entstanden in der abgesteckten Zeit sehr wenige Kirchen, welche nicht in das Bauprogramm des Fürstbischofs Julius Echter fallen. Es sind vierzehn erhaltene Bauwerke, ebenfalls ausschließlich Kirchen. Es handelt sich meist um kleinere Pfarrkirchen, deren Maßwerkmotive denen der Echterkirchen ähneln. Es waren meist protestantische Auftraggeber, welche den Bau veranlassten.

Obwohl sie aus religiöser Sicht anderen Zielsetzungen ent- bzw. einen anderen Personenkreis ansprachen, wurden gleichwohl nachgotische Maßwerkfigurationen zur Fenstergestaltung verwendet. Entsprechend konnten sich die Echterbauten nicht von einer protestantischen Baukunst im Bistum Würzburg abheben. Außerdem wurde keine Kirche durch das Bauprogramm von Fürstbischof Julius Echter errichtet und dann umgewidmet.

Die Maßwerke dieser regionalen Vergleichsbauten lassen sich, genau wie bei den Echterkirchen, in die gleichen Grundformen, aber auch in ›spezifische Figurationen‹ unterteilen. In der direkten Gegenüberstellung soll nicht erneut die Aufzählung der Hauptmotive stattfinden, sondern gezielt einige Grundformen gezeigt bzw. die besonderen Figuren eben dieser Kirchen genannt werden.

Durch den Vergleich innerhalb der Region lässt sich verdeutlichen, dass die Fenstermaßwerke der Echterbauten durch bestimmte Figurationen hervorstechen, auch bedingt durch die hohe noch erhaltene Anzahl sowie die Varianz an Baugruppen und -typen. Einerseits verdeutlicht die Gegenüberstellung, dass reiche Maßwerkgestaltungen auch außerhalb des fürstbischöflichen Bauprogramms realisiert wurden, andererseits lassen sich Aussagen zu Einfluss, Rezeption und Weiterentwicklungen treffen (Tafel 3/ Abb. 19, Abb. 20).

Betrachtet man dagegen die Ausbreitung der nachgotischen Maßwerke zwischen 1570 und 1625 im deutschsprachigen Raum sind noch ca. 45 Gebäude – wiederum ausschließlich Kirchen – erhalten. Bei diesen handelt es sich hauptsächlich um Pfarr-, Ordens- oder Wallfahrtskirchen. Auffällig ist, dass es wenige Großbauten sind, sondern mehrere kleinere Kirchen, was einer Gegenüberstellung entgegenkommt. Das Gros der Gebäude konzentriert sich hauptsächlich auf den südwestlichen Raum Deutschlands mit Vertretern in der Schweiz und im Elsass. Für den Vergleich werden nur einzelne Fenstermotive herangezogen, da die ausführliche Behandlung aller Fensterensemble zu weit führen würde.[28]

Auch überregional im deutschsprachigen Gebiet zählen Herz-, Pass- und Kreisformen sowie Fischblasenformationen zu den Hauptmotiven. Sie sind, wie an den Echterkirchen, in verschiedenen Ausführungen zu sehen, beispielsweise genaste oder ungenaste Fischblasen, ob in schmaler oder blasiger Form oder aber mit Stegen innerhalb der Figurationen (Tafel 4/Abb. 21, Abb. 22).

Zuletzt soll noch ein Motiv herausgestellt werden, das an nachgotischen Kirchen vorkommt, dabei aber die Maßwerke der Echterbauten ausschließt. Es handelt sich um eine Herzform, die meist stehend dargestellt ist und deren Herzbögen über den Schnittpunkt weiterlaufen, was zunächst auch an den Echterbauten auftritt. Jedoch wurden die Bögen verlängert und schneiden sich dadurch ein weiteres Mal. In ihrer Mitte entsteht dadurch ein sehr schmales Oval. Diese Form findet sich in Baden-Württemberg und im Rheinland (Tafel 4/Abb. 23, Abb. 24).

VI Zusammenfassung

Durch den Vergleich mit Kirchen, die nicht innerhalb des Bauprogramms von Fürstbischof Julius Echter entstanden sind, kann die Formenvielfalt der Fenstermaßwerke der Echterzeit betont werden. Allerdings müssen die ca. 90 zum Vergleich herangezogenen Echterbauten in Relation zu den ca. 14 regionalen und ca. 45 überregionalen Beispielen gesetzt werden. So wird deutlich, dass ein derart breites Formenrepertoire, wie es in Unterfranken mehr als 40 Jahre lang entwickelt wurde, an Kirchenbauten, die an unterschiedlichsten Stellen im deutschsprachigen Gebiet durch unterschiedliche Auftraggeber gebaut wurden, nicht nachgewiesen werden kann. Da das Fenstermaßwerk der Echterzeit nicht isoliert entstanden ist, gibt es innerhalb aller nachgotischen Bauten dieser Zeit Kongruenzen. Zu ihnen gehören die Grundformen, welche auch im Übrigen deutschsprachigen Gebiet genast oder ungenast auftreten können. Bei den spezifischen Figurationen bleiben die Maßwerke der meisten Vergleichsbauten im Gegensatz zu der reichen und phantasievollen Gestaltung einiger Fenstermaßwerke der Echterzeit zurück. Zwar gibt es in dieser Hinsicht Ausnahmen, aber auf das Gros der Bauten trifft diese Aussage zu (Tafel 5/Abb. 25, Abb. 26).

Letztlich macht es der Vergleich möglich, regional gebräuchliche bzw. ›typisch echtersche‹ Fenstermaßwerke herauszukristallisieren, die an keinem weiteren Bauwerk der abgesteckten Zeit anzutreffen sind. Dabei handelt es sich konkret um die Form der ›exzentrischen Kreise mit Tangentialschnittpunkt‹. Sie treten nur bei jenen von Fürstbischof Julius Echter initiierten oder geplanten Bauten auf. Ob sie eine Art Sonnenikonographie in sich tragen, da, bis auf zwei[29], alle an der Südseite der Kirchen oder gezielt auf Fenster SI platziert sind[30], kann allenfalls vermutet, nicht jedoch geklärt werden (Tafel 1/Abb. 6 und Tafel 2/Abb. 7 und Abb. 8). Weiterhin ist auch die Figur der ›zwei nebeneinanderliegenden Kreise ohne Binnenzeichnung‹ (Tafel 1/Abb. 1). genau wie die der ›zwei offenen, aus dem Scheitel hängenden Fischblasen‹ (Tafel 5/Abb. 27). über die Region Unterfranken hinaus an keiner der Kirchen anzutreffen. Letztere kann man nur in Stein am Rhein in der Schweiz wiederfinden, jedoch entstand diese fast fünfzig Jahre später (Tafel 5/Abb. 28).

Die Errichtung von ca. 300 Kirchenbauten um 1600 als Auftragsvolumen nur eines einzelnen Auftraggebers ist ein Sonderfall der Kunst- und Architekturgeschichte. Obwohl viele der ursprünglichen Bauten nicht mehr erhalten sind, kann die heute noch bestehende Anzahl Aufschluss darüber geben, wie vielgestaltig die einzelnen Bauteile und im Detail die Fenstermaßwerke gewesen sein müssen. Heute lässt uns die eine oder andere besondere Figuration bzw. ein ganzes Fensterensemble den Formen- und Ideenreichtum der damaligen Maßwerke nur erahnen. Durch den Vergleich mit den nachgotischen Maßwerken der Region und denen im gesamten deutschsprachigen Raum kann die kunsthistorische Relevanz dieser Bauten verdeutlicht werden, da bestimmte Maßwerkfigurationen nur in diesem regionalen Kontext existieren.[31]

Unter dem Fürstbischof manifestierte sich ein spezielles Erscheinungsbild der Kirchenbauten im Bistum Würzburg, sodass selbst nach seinem Ableben entstandene Kirchen, z. B. St. Burkhard in Würzburg (Tafel 5/Abb. 28) oder St. Andreas in Erlabrunn, in ihrer Fasson der Bau- bzw. Fenstergestaltung an die Echterkirchen erinnern. Ferner erstreckte sich der Einfluss der Echterbauten offenbar bis in das 20. Jahrhundert, denn

in Rechtenbach wurde beispielsweise 1913 eine Kirche errichtet, die nicht nur mit Maßwerkfenstern ausgestattet wurde, sondern sich das Maßwerk mit seinen spiraligen, herzförmigen sowie typisch nachgotischen Figurationen gezielt an das Maßwerk der Echterbauten anlehnt (Tafel 5/Abb. 30). Vor dem Hintergrund der identitätsstiftenden Wirkung und der historischen Ausdeutung bis hin zur Vereinnahmung der Echterbaukunst wäre ggf. die historistische Spezifik einer unterfränkischen ›Neu-Nachgotik‹ gesondert zu untersuchen.

Anmerkungen

1 Siehe Einleitung in diesem Band.

2 Hermann Hipp, *Studien zur Nachgotik im 16. und 17. Jahrhundert in Deutschland, Böhmen, Österreich und der Schweiz*, Dissertation, Tübingen 1979, S. 161. Zusammen mit den Jesuitenkirchen.

3 Vgl. ebd.

4 Vgl. Hipp, *Studien zur Nachgotik* (wie Anm. 1), S. 1125–1148.

5 Günther Binding, *Masswerk*, Darmstadt 1989, S. 362.

6 Vgl. Rudolf Pfister, *Das Würzburger Wohnhaus im XVI. Jahrhundert, mit einer Abhandlung über den sogenannten Juliusstil*, Heidelberg 1915, S. 6.

7 Vgl. Alfred Kamphausen, *Gotik ohne Gott, Ein Beitrag zur Deutung der Neugotik und des 19. Jahrhunderts*, Tübingen 1952, S. 45.

8 Hermann Hipp und Barbara Schock-Werner.

9 Vgl. Wolfgang Müller, Beobachtungen zum Bau der Dorfkirchen zur Zeit des Fürstbischof Julius Echter von Mespelbrunn, in: *Würzburger Diözesangeschichtsblätter. Aus Reformation und Gegenreformation*, Bd. 35/36, hrsg. von Theodor Kramer und Alfred Wendehorst, Würzburg 1974, S. 331–347.

10 Vgl. ebd.; vgl. Hipp, *Studien zur Nachgotik* (wie Anm. 1), S. 1125–1148.

11 Vgl. Andreas Niedermayer, *Kunstgeschichte der Stadt Wirzburg*, Würzburg 1860; Fritz Knapp, *Mainfranken. Bamberg, Würzburg, Aschaffenburg. Eine fränkische Kunstgeschichte*, Würzburg 1928; Hilde Roesch, *Gotik in Mainfranken. Ein Beitrag zur Geschichte der Baukunst im Fürstbistum Würz-*burg zur Regierungszeit Julius Echters von Mespelbrunn (1573–1617), Dissertation, Würzburg 1938.

12 Den Kreuzgang in Himmelspforten.

13 An der Neubaukirche, dem Würzburger Dom und Valentinuskapelle in Würzburg.

14 Diese Zweiteilung beruht auf der rein quantitativen und qualitativen Auswertung der noch erhaltenen Fenster.

15 Z. B. St. Georg in Bischofsheim, Mariä Himmelfahrt in Aub oder in Hl. Dreifaltigkeit in Aschach.

16 Zum Teil gleichzeitig an einem Bauwerk.

17 Benennung der Fenster nach dem Ort und deren Platzierung vom Chorscheitel (I) ausgehend nach Norden und Süden, z. B. Amrichshausen-S-I, ist das erste südliche Chorfenster. Die Fenster im Langhaus werden mit Großbuchstaben (N oder S) gekennzeichnet, diejenigen in den Seitenschiffen mit Kleinschreibung (n oder s).

18 Wie bei St. Martin in Ailringen, St. Burkhard in Erlenbach, der Laurentiuskapelle in Bütthardt. Am Langhaus: Maria im Sand in Dettelbach S-VII und St. Gertrudis in Würzburg -S-V.

19 Vgl. Rolf Zethmeyer, *Das Maßwerk in der baulichen Gesamterscheinung der ehemaligen Landkreise Scheinfeld – Kitzingen (altes Gebiet) – Ochsenfurt. Zusammenfassende Übersicht der Studien, Gedanken und Betrachtungen*, Nürnberg 1985, S. 93.

20 Siehe ebd.

21 Ein Fenster und zwei Schallöffnungen tragen heute noch diese Form: Großeibstadt-S-V (Ta-

fcl 3/Abb. 14) an St. Johannes der Täufer, Weg-furt-Turm-N an St. Petrus und St. Paulus und Saal-an-der-Saale-Turm-W an Hl. Dreifaltigkeit.

22 Vgl. HIPP, *Studien zur Nachgotik* (wie Anm. 1), S. 192.

23 Vgl. NIEDERMAYER, *Kunstgeschichte Wirzburg* (wie Anm. 11); vgl. KNAPP, *Mainfranken* (wie Anm. 11).

24 Vgl. Dominik Lengyel, Catherine Toulouse, Die Echtersche Idealkirche. Eine interaktive Annä-herung, in: *Julius Echter Patron der Künste* (wie Anm. 2), S. 127.

25 Beide Ortschaften haben einen Schlossbau.

26 Alle genannten Orte haben zwei oder mehr Echterbauten, z. B. Rats- bzw. Amtshäuser und Spitäler.

27 Gemeint sind Schulhäuser oder Pfarrhäuser.

28 Vgl. HIPP *Studien zur Nachgotik* (wie Anm. 1), S. 1125 f.; vgl. Engelbert Kirschbaum, *Deutsche Nachgotik. Ein Beitrag zur Geschichte der Kirchli-chen Architektur von 1550–1800*, Augsburg 1930.

29 An den Pfarrkirchen St. Gertrudis in Würzburg N-IV und an St. Burkhard in Erlenbach an N-V.

30 Auf S I an St. Martin in Ailringen, der Lauren-tiuskapelle in Bütthardt, St. Burkhard in Erlen-bach/Marktheidenfeld, St. Maria Himmelfahrt und St. Ägidius in Altbessingen.

31 Bsp. die Figuration der ›exzentrischen Kreise mit Tangentialschnittpunkt‹ siehe Tafel 1/Abb. 5 und Tafel 5/Abb. 30.

Stefan Bürger

DIE ALTE UNIVERSITÄT UND IHRE NEUBAUKIRCHE IN DER STADT WÜRZBURG ALS TUGENDPROGRAMM

Der Stadtumbau unter Julius Echter von Mespelbrunn als wertsteigernde Alternative zur formalen Idealstadt

Das historische Stadtbild Würzburgs wurde entscheidend durch die Aktivitäten des Fürstbischofs Julius Echter von Mespelbrunn geformt und gestaltet.[1] Die Maßnahmen in seiner Amtszeit von 1473 bis 1617 waren von gewaltigem Umfang. Dabei handelte es sich offenbar nicht bloß um eine punktuelle Modernisierung, sondern um eine programmatische Neugestaltung der Stadt. Diese Programmatik verfolgte allerdings nicht das Ziel, eine neuzeitliche Idealstadt planmäßig umzusetzen und in dieser Planstadt den Herrscher als Ausgangs- und Zielpunkt gesellschaftlicher Ordnung zu fokussieren. Der Umbau Würzburgs zielte dennoch auf eine lokale Wertsteigerung, die den Herrscher – jedoch mit anderen Mitteln – als Haupt der sozialen Ordnung heraushob. Doch mit welchen Mitteln gelang dies? Zunächst ist zu bemerken, dass die Baumaßnahmen eine flächendeckende Verdichtung und Verfestigung des Stadtbildes mit neuen Polen und Magistralen bewirkte, mit neuen Sichtachsen und Blickbeziehungen, mit neuen Einfassungen und Inszenierungen innerstädtischer Plätze und mit neu gesäumten Straßenräumen, wobei den Stadtpalais mit ihren Prunkgiebeln und -erkern eine wesentliche Rolle zufiel.[2] Die Maßnahmen betrafen somit nicht die konzeptionelle Übertragung eines Idealbildes auf die Stadtanlage und damit ein intellektuelles, theoretisch fundiertes Raumkonzept, sondern es handelte sich um eine gestalterische Komposition als Raumbild, die Vorhandenes motivisch und symbolisch ebenso einbezog, wie sie mit neuen Maßnahmen neue kompositorische Akzente setzte und damit neue Bedeutungszusammenhänge erzeugte.[3]

Innerhalb der Stadtneugestaltung gehörte neben dem Schlossumbau und dem Neubau des Juliusspitals die Errichtung der Alten Universität zu den herausragenden Bauprojekten. Auffallend ist, dass die Innenhöfe dieser drei Hauptobjekte wie öffentliche Plätze gestaltet wurden, vergleichbar den neuzeitlichen Platzanlagen wie beispielsweise in Perugia, Pienza, Brügge oder Brüssel. Dabei spielten Türme als städtebauliche Dominanten, die als Kirchtürme, Kastellleckbollwerke oder Belfriede Räume kirchlicher oder weltlicher Macht markierten ebenso eine Rolle, wie die stadttorartig gestalteten Portale und vor allem auch die Brunnen, die die Plätze als öffentliche Räume auszeichneten, das hoheitliche Wirken am Ort bezeugten und ggf. ikonographisch verstärkten. Für die Wahrnehmbarkeit des Raumbildes war von Belang, dass sich der städtische Organismus sowohl von oben her, vom Marienberg aus betrachten ließ, aber insbesondere darauf

geachtet wurde, dass die neuen Kompositionen und deren Bedeutungszusammenhänge im Stadtraum selbst sichtbar wurden.

Für das Lesen solch programmatischer, stadträumlicher Inszenierungen fällt der Alten Universität eine besondere Bedeutung zu. Im Unterschied zum Juliusspital hat sich im Wesentlichen der bauliche Zustand bzw. das Bild der Echterzeit erhalten. Und im Unterschied zur Festung Marienberg musste sich bautechnisch und symbolisch nicht auf einen älteren baulichen Bestand bezogen werden, so dass unterstellt werden kann, dass sich heute an der Alten Universität eine programmatische Idee des Fürstbischofs am ehesten ablesen lassen müsste. Es muss also nicht verwundern, dass das Ensemble von Universitätsgebäude und Neubaukirche ein Hauptgegenstand der Forschung war, ist und sicher auch bleiben wird.

Die Würdigung, die Beschreibung und Wertung der Alten Universität und ihrer Neubaukirche durch die Kunst- und Architekturgeschichte erfolgte vorzugsweise hinsichtlich ihres Typus und Stils im Verhältnis zu den regionalen, überregionalen und internationalen Entwicklungen der Zeit.[4] (Abb. 1) Gesucht wurde danach, welche Modelle sich erkennen lassen, welche Ideale sie verkörperten, worin die Ideale wurzelten, welchen Aneignungen sie im Laufe der Zeit unterlagen, woher dann die konkreten Gestaltungen stammten und wie die Transfers nach Würzburg erfolgten. Diesbezüglich wird auch dieser Beitrag keine neuen Erkenntnisse liefern.

Doch es lassen sich neue Beobachtungen machen und neue Fragen stellen:[5]

Erstens ließe sich fragen, *wie* die Formen in ein Bauwerk gelangten, d. h. welche absichtsvollen Handlungen und Prozesse notwendig waren, damit die Gestaltung zu dem wurde, was sie ist. Es geht im Weitesten dabei auch um Bauorganisation und Bautechnik, um die Praktiken der Teilhabe und Gestaltung, die sowohl die Beteiligten als auch ihr gemeinsames Bauprojekt betreffen: Wie liefen die Formbildungsprozesse ab und wer war in den einzelnen Phasen beteiligt?

Zweitens ließe sich fragen, *wie* die Formen wirkten, um das Verhältnis von Bauwerk und Betrachter zu untersuchen. Was lösten die Formen aus und wie waren einst die Rezeptionsbedingungen zwischen Bauwerken und Betrachtern beschaffen? Für die Beantwortung solcher Fragen stehen leider kaum schriftliche Quellen zur Verfügung. Die Bauwerke selbst können aber als historische Quellen befragt werden, um ehemalige *Prozesse* und *Handlungen* soweit als möglich – hypothetisch – zu rekonstruieren. Es geht also nicht um die Suche nach typischen Mustern, nach stilistischen Analogien und dem Kanon der Formen: Das würde lediglich ein allgemeines Ausdrucksvermögen erklären. Ganz im Gegenteil bedeutet es, um die lokalen Bedeutungen der Gestaltungen besser zu verstehen, jene Formen zu untersuchen, die *ungewöhnlich* und *unüblich* sind. Im Umgang mit der Baukunst der sogenannten Nachgotik forderte Herrmann Hipp: »Als Bedeutungsträger sollten merkwürdige Bauwerke untersucht werden, mit denen sich die Stilgeschichte eh und je schwer getan hatte, weil sie gegen dieses erhabene Denkmuster der Kunstgeschichte offensichtlich provokant verstoßen. Aus der Unlösbarkeit der Frage nach dem Stil sollte die nach der Bedeutung herausführen.«[6] Denn: Warum wurde sich einst genau für diese seltsamen Formen entschieden, wenn es doch vor und um 1600 einen stilistischen Hauptstrom und architektonischen Regelkanon gegeben haben soll?

Abb. 1: Johann Leypolt, Ansicht der Alten Universität von Norden, 1604

I Einführung

Wenden wir uns am Anfang zunächst noch einmal dem ›Stil‹ der Neubaukirche zu. Als größte Abweichung vom Kanon der Renaissancearchitektur erscheint das spätgotische Schlingrippengewölbe. (Abb. 2, 3) Architekturhistorisch wurde versucht, es mit Begriffen wie ›Echtergotik‹ oder ›Juliusstil‹ in normative Auffassungen der älteren Stilgeschichte einzugliedern und zu historisieren.[7] Entlang der inzwischen infrage stehenden Entwicklung, Abfolge und Verhältnismäßigkeit der Stilepochen Spätgotik/ Renaissance wurde mehr oder weniger vorsichtig die Rolle des Gotischen neu bewertet. So urteilt z. B. Reinhard Helm: »Im Innenraum halten sich jedoch gotische Stiltendenzen (schmalhohes Mittelschiff, bemaltes Netzgewölbe und Kreuzrippengewölbe) mit der ›modernen‹ Bauweise eben die Waage (Kolosseumsordnung als ›Schauwand‹ vor den Emporen, Triumphbogenarchitektur, Apsiden). Ein Übergewicht zugunsten der Renaissance-Elemente entsteht aber schließlich durch die Inneneinrichtung (Altäre, Kanzel, Grabmal). Von diesen Gegebenheiten ist auszugehen, wenn man das Entstehen dieser Universitäts- und Grabeskirche des Bauherrn als gleichzeitiges Hauptwerk des Baumeisters G. Robin einerseits aus der ortsbedingten, konfessionell-politischen Lage im Fürstbistum und Herzogtum Franken unter Julius Echter verdeutlichen will.«[8]

Und innerhalb dieses Spektrums der unter Julius Echter – zeitgemäß und angemessen – verwendeten gotischen Formen, stellt die Gewölbeform einen Sonderfall dar, ohne dass dies bislang besonders gewürdigt wurde; wohl auch deshalb, weil die Wölbung seit dem Einsturz 1627 verloren ist.[9] Dieses Gewölbe soll den Einstieg in das Thema bilden.

Forschung und Öffentlichkeit betonen die besondere Rolle des Fürstbischofs Julius Echter. Festung, Juliusspital und Alte Universität werden als Teile eines großartigen reformkatholischen Bauprogramms gewürdigt. Und innerhalb dieses konfessionellen Programms gilt die Universitätskirche als *der* herausragende baukünstlerische Akzent. Die Wertschätzung umfasst mehrere Facetten:

Aus stadtgeschichtlicher und städtebaulicher Perspektive stechen Julius Echters enorme Stiftungstätigkeiten und Bauaktivitäten hervor, die zu einer prägenden Neugestaltung des Stadtbildes führte, zu einer Neufassung der Bischofsstadt und des darin eingebetteten Kiliansdomes – letztlich auch zu einer Neuordnung der katholischen Sozialgemeinschaft und ihrer Institutionen. Aus historischer Perspektive werden die entscheidenden Maßnahmen, v. a. die Wiedergründung der Universität 1582, diesbezüglich der Stellenwert der Bildung und im Speziellen die Rollen der beteiligten Akteure hervorgehoben: bspw. die Reibungen zwischen Fürstbischof und Domkapitel oder die Rolle der Jesuiten. Aus reformationsgeschichtlicher Sicht interessiert besonders, welche Motivationen hinter der Wiedergründung der Universität standen, um zu verstehen, mit welchen Mitteln Julius Echter versuchte, reformkatholische Positionen zu festigen: Bspw. mussten alle Professoren im Zuge ihrer Berufung einen Eid auf das Tridentinische Glaubensbekenntnis ablegen.

Die Kunst- und Architekturgeschichte half, diese konfessionellen Aspekte zu untermauern.[10] Die kirchenpolitische Dimension ließ sich besonders gut anhand der Universitätskirche darstellen: Betont wurde der römisch anmutende Innenraum und damit das enge Verhältnis zur Zentralgewalt der päpstlichen Kurie in Rom.[11] So fällt die prägnante Gestaltung der Universitätskirche mit jener Superposition der drei Säulen-

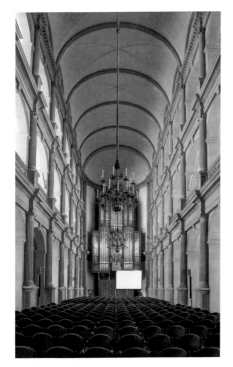

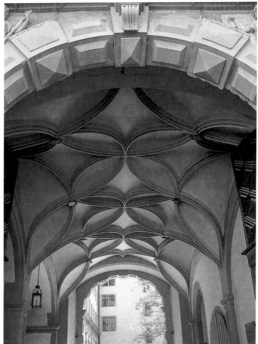

Abb. 2: Würzburg, Universitätskirche, Neu-
baukirche heute ohne Schlingrippenwölbung
im Mittelschiff; der Raum war einst von
einem gold- und buntfarbigen Rippenwerk
überspannt, 1582–1591

Abb. 3: Würzburg, Alte Universität, Gewölbe der
Durchfahrt mit Schlingrippengewölbe, 1582–1591

ordnungen ins Auge. Dagegen folgte das äußere Erscheinungsbild der Alten Universität
viel eher nordalpinen Gepflogenheiten. Die Alte Universität übernahm in allgemeiner
Weise den Typus eines Kollegiengebäudes, orientierte sich in der Stillage und im Stil-
modus eher an neu gestalteten Residenzen des 16. Jahrhunderts im Alten Reich, weshalb
stets betont wurde, die Universität würde so einen territorialherrschaftlichen Anspruch
vermitteln.[12]

Bautypologische Analogien verstärken diese Sichtweise, weil sich u. a. anhand der Em-
poren zeigen lässt, wie eng die Neubaukirche mit dem höfischen, territorialherrschaftlich
ausgeprägten Schlosskapellentypus verbunden war.[13] Das bedeutet: Für die Lesart
der kirchenpolitischen Dimension sollte der in der Sakralraumarchitektur angelegte
Rombezug eine wichtige Facette bilden: Dieser wurde im späten 16. Jh. besonders durch
die Bauaktivitäten der Jesuiten und die Leistungsfähigkeit italienischer Architekten be-
stimmt und verstärkt. Die Neubaukirche erscheint vor diesem Hintergrund als integra-
ler Teil dieses neuen globalen Katholizismus. Doch muss man kritisch anmerken, dass
gerade die gewählte Superposition der Säulenordnungen für die römische Baukultur
wenig normativ war. Ohnehin: Für die regionale, territorialpolitische Dimension wird

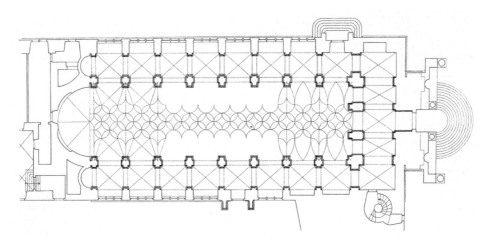

Abb. 4: Würzburg, Universitätskirche, Grundriss mit einem von Reinhard Helm rekonstruierten Wölbriss zum ehemaligen Schlingrippengewölbe der Neubaukirche

eher die schlosshafte Ausstrahlung der Universität maßgeblich gewesen sein: Denn die Anlage brachte mit der gewählten höfischen Stillage das Selbstverständnis Julius Echters als Landesherr und Patron zum Ausdruck.

Zudem wurde für den Bau der Würzburger Universitätskirche mit Joris Robijn (Georg Robin) ein niederländischer Architekt verpflichtet. Dessen nordalpine bzw. niederländische Gestaltungsmittel umfassten wiederum nur wenige, vereinzelte Fassadenelemente wie bspw. die Portale und Giebel der Kollegiengebäude. Die Baugliederung im Sakralraum orientierte sich an den architektonischen Gepflogenheiten der italienischen Renaissance, um eine moderne, sakrale und prächtige Wirkung zu erzeugen.

Doch dazu scheinen die Maßwerkfenster und vor allem das Gewölbe nicht zu passen, weil sie spätgotisch sind und altertümlich erscheinen. Die ›Vermischung‹ bzw. bewusste Kombination der beiden Formensprachen, Renaissance und Spätgotik, wurde vor dem Hintergrund der Reformation bzw. der innerkatholischen Reform als Brückenschlag zwischen altkatholischer Tradition und nachtridentinischer Moderne gedeutet.[14] Die Tradition äußere sich dabei im Festhalten an alten spätgotischen Formen. So wie der neue Katholizismus die Gewohnheiten der Menschen vor Ort berücksichtigen musste, erfolgte die Tradierung auf der Basis der handwerklichen Gepflogenheiten, um so die Sehgewohnheiten der Menschen in die Gestaltungsprozesse der anstehenden Bauaufgaben miteinzubeziehen. So lauten gültige – doch höchst problematische – Auffassungen.

Denn, und das ist zu betonen, solche Schlingrippengewölbe gehörten weder zum Formrepertoire der niederländischen Baukunst, noch war diese spezifische Wölbart Allgemeingut in der spätgotischen Handwerkskunst oder gar in der lokalen Bautradition des Hochstifts Franken. Gewölbe, wie jenes der Empore der Stadtkirche in Bad Königshofen im Grabfeld, waren im Fürstbistum eine Ausnahme. Zudem gehört es mit seinen langen, geradlinigen Rippenzügen eher einer älteren baukünstlerischen Generation an.

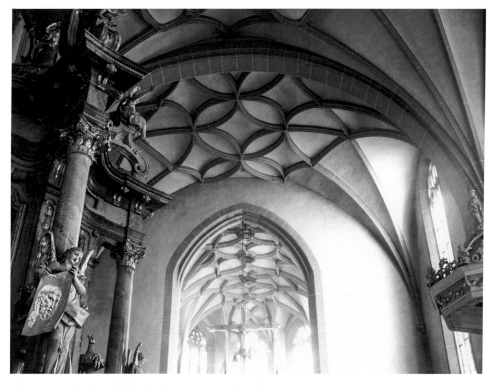

Abb. 5: Dettelbach, Wallfahrtskirche Maria im Sand, Schlingrippenwölbung im Vorjoch des Chorraumes, bis 1613

Dagegen fußte das Schlingrippengewölbe der Neubaukirche, wie Reinhard Helm es rekonstruierte, auf jüngeren, hochmodernen Entwicklungen, besaß allenfalls mit dem Gewölbe in der Durchfahrt der Alten Universität eine unmittelbare Analogie (Abb. 4; vgl. Abb. 3) und mit dem Chorjochgewölbe der Dettelbacher Wallfahrtskirche einen frühen Vorläufer (Abb. 5).[15] Erst nach der Mitte des 16. Jahrhunderts erhielten drei Schlösser Kapellen mit ähnlichen Schlingrippengewölben – und bei allen Anlagen handelte es sich um protestantische Fürstensitze: der Grimmenstein in Gotha, das Berliner Stadtschloss und das Residenzschloss in Dresden (Abb. 6, 7).[16] Keines dieser Gewölbe ist erhalten: das Gothaer Gewölbe lediglich durch eine Visierung bekannt,[17] das Berliner durch Vorkriegsfotos und das Dresdner durch Kupferstiche.[18] Solche innovativen und damals baukünstlerisch aktuellen Schlingrippen- und Schleifensternwölbungen gehörten im 16. Jahrhundert der obersten fürstlich-höfischen Stillage an und wurden oft von nachrangigen Eliten adaptiert. Jüngere Forschungen konnten nachweisen, welch enormes baukünstlerisches Vermögen notwendig war, um ein solches Gewölbe überhaupt herzustellen. Entscheidenden Anteil an diesem Erkenntnisgewinn hatte u. a. die Neuwölbung der Dresdner Schlosskapelle zwischen 2009 und 2013 (Abb. 8).[19]

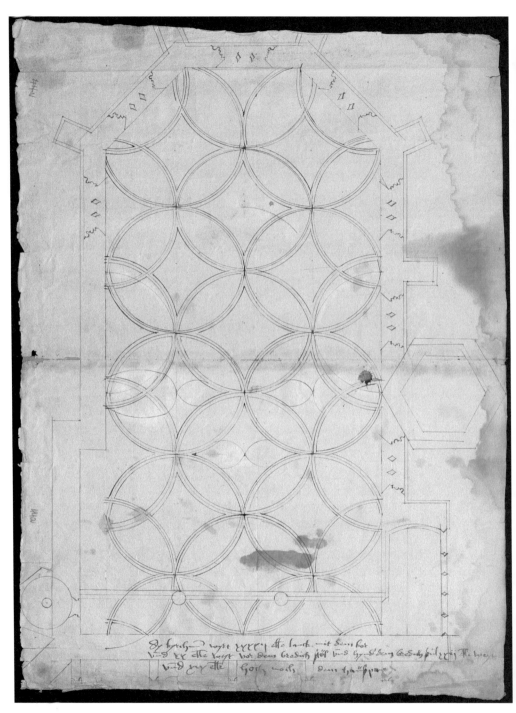

Abb. 6: Gotha, Schloss Grimmenstein, Gewölbevisierung zur ehem. Schlosskapelle, Nickel Hofmann zugeschrieben, 1552

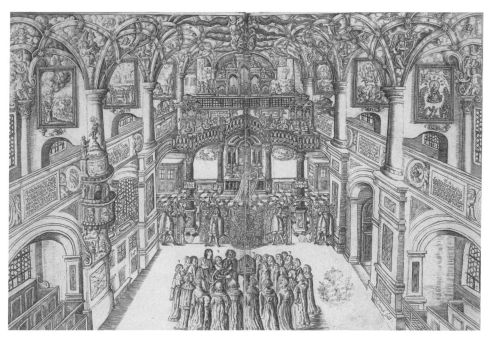

Abb. 7: David Conrad, Schlosskapelle Dresden, Ansicht des schlingrippengewölbten Kapellenraumes mit applizierten Schlangenleibern, Engeln, Sternen und Bemalung, Kupferstich, 1676

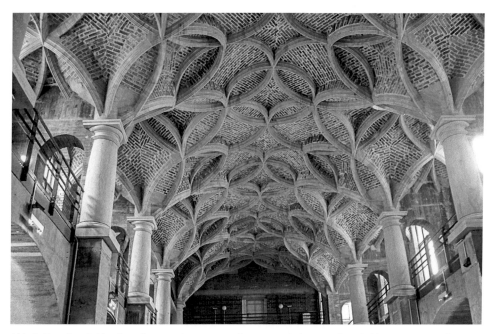

Abb. 8: Dresden, Schlosskapelle, zwischen 2009 und 2013 wiederhergestelltes Schlingrippengewölbe mit Sandsteinrippen und Backsteinkappen

II Überlegungen zur Bautechnik

Jenes Vorhaben, die Dresdner Schlosskapelle in der kriegszerstörten Ruine nachbilden zu lassen, fußt auf Entscheidungen der 1980er Jahre. Die Schlosskapelle des Dresdner Residenzschlosses selbst war kein Kriegsverlust, sondern bereits 1737 abgerissen worden. Das polnisch-sächsische Königshaus war zum Katholizismus konvertiert und man ließ die Kapelle entfernen.

Der erste Vorstoß zur Wiederherstellung des Gewölbes nahm sich vor, das Erscheinungsbild des Sakraltraums nachzubilden – gewissermaßen mit bildkünstlerischen Mitteln, so wie man eine Stuckdecke nachbilden würde und dabei anstrebt, soweit möglich, sich dem Vorbild und Stil der ehemaligen Gestalt anzunähern. Ein Kupferstich sollte dafür die entscheidende Grundlage bilden. Im Zuge des Schlossaufbaus in den Jahren nach 2000 wurden andere Wege gegangen. Am Ende entschied man sich für ein Verfahren, bei dem nicht das Bild nachgebildet wurde, um das Gewölbe zu rekonstruieren. Sondern es wurde ein Prozess rekonstruiert, auf jüngsten Forschungen zu den Entwurfs- und Wölbverfahren des 15. und 16. Jahrhunderts basierend, wobei eine Schlingrippenfiguration und eine Gewölbekonstruktion entstehen sollte, die die größtmöglichen Übereinstimmungen zur Bildvorlage besaßen.[20] Bei der Neueinwölbung wurden hinsichtlich der Entwurfsprinzipien, der Anpassungsfähigkeiten der Figurationen an räumliche Gegebenheiten, der Beschaffenheit und Anforderungen an die Lehrgerüstkonstruktionen, der Technologien und Reihenfolge des Rippenversatzes (hierbei zuerst die »slosssteine«, d. h. die Schlusssteine, und dann die Rippenbögen dazwischen), der Ausbildung eines freihändig aufgemauerten Kappenwerks als Tragwerk oberhalb des Rippenwerkes und den dafür notwendigen statischen Vorüberlegungen zahlreiche neue Erkenntnisse gewonnen.

Was bedeutet dieses neu gewonnene bautechnische Wissen für die Neubaukirche? Der Bau eines solchen Schlingrippengewölbes verlangte enormes Spezialwissen: Über dieses spezielle Wissen verfügten niederländische oder italienische Architekten nicht. D. h. neben Joris Robijn waren womöglich in Würzburg ein oder mehrere weitere Meister am Bau des Universitätskomplexes beteiligt.

Wenn in einem solchen Baukomplex, wie der bestehend aus Universität und Neubaukirche, derart viel Spezialwissen konzentriert wurde, bedeutet dies, dass der Formenreichtum nur auf einen besonderen Bauherrenwunsch gründen kann. Es ist davon auszugehen, dass Julius Echter vergleichsweise genaue Vorstellungen hatte, wie seine Universitätskirche aussehen sollte. Dafür musste er geeignete Fachleute finden, bestallen und instruieren. Zwei Aspekte sind für die Neubaukirche hervorzuheben: 1. Das Gewölbe war keine schlichte bauliche Maßnahme, die vom regionalen Handwerk hätte erledigt werden können. 2. Die spezielle Wölbtechnik war im 16. Jahrhundert aktuell und modern, so dass das vermeintlich ›Spätgotische‹ eines solchen Schlingrippengewölbes keinesfalls traditionell oder retrospektiv gewirkt haben kann.

Betrachter im späten 16. Jahrhundert werden eher über die bautechnische Leistung und artifizielle Gestaltung gestaunt haben. Und tatsächlich wurden in Chroniken und vor allem der Festschrift (*Ehrenpreiß*) zur Neubaukirche »die mehrmals mit halbmondförmigen Krümmungen aufgelegten Rippen« und »eine wohlgeordnete Aufeinanderfolge ineinander verschlungener Steine« lobend erwähnt und besonders

herausgestellt.[21] »Diese – sie sind kreuzweise abgeteilt, vielfältig in Verbindungen und Ausladungen, sind prächtig gefügt, eingefaßt und vergoldet – blitzen und glänzen, so daß man mit Recht von einem ›Goldenen Tempel‹ sprechen kann.«[22] Dieses Lob entkräftet die Bedeutung des ›Gotischen‹ als historisierendes Stilphänomen und als etwaiges Amalgam altkatholischer Tradition und nachtridentinischer Innovation, gemäß eines reformierten Katholizismus.

Dennoch bleibt der formale Befund bedeutsam; doch es ist weniger zu betonen, dass sich die *Welsche Manier* der Renaissance mit der Spätgotik, der sog. *Teutschen Manier*, verbindet, sondern danach zu fragen, welche Bedeutungen mit einer solchen, sehr spezifischen gestalterischen Lösung transportiert werden sollten. Das Bauwerk hatte jedenfalls nicht zum Ziel, einen ›gegenreformatorischen Stil‹ zu etablieren, sondern entweder mit Formpluralität (div. Manieren) einen zeitgemäßen/universalen Anspruch zu formulieren, der einen Rombezug mit einschloss, oder aber überhaupt keinen ›Stil‹ im kunsthistorischen Sinn zu etablieren: So beschreibt Herrmann Hipp: »Zusammengefasst kann das damalige Ergebnis dahin pointiert werden, daß die sogenannte Nachgotik als integrierender Teil der sogenannten deutschen Renaissance weder ein instrumentaler Historismus noch ein bewußtloser Traditionalismus ist. Vielmehr handelt es sich bei den nachgotischen Gebäudetypen und nachgotischen Architekturelementen in ihrer Verbindung mit antikischer Zier um etwas, was man – es sei riskiert – als das System der Architektur der Frühen Neuzeit im Heiligen Römischen Reich Deutscher Nation bezeichnen könnte.« Und: »Es geht eben nicht um zwei konkurrierende, irgendwie gleichzeitig hantierte Epochenstile, sondern um ein schlüssiges, systematisches Bauen nach festen typologischen und semantischen Regeln, das die Architektur der Zeit um 1600 und die einzelnen Gebäude mit Bedeutung ausstattet.«[23]

III Zur Ikonik der Baukunst Echters

Wir müssen vielmehr von einer tiefgründigen, lokalen Bedeutung programmatischer Bauwerke ausgehen. Allerdings äußert sich der Sinn eben nicht in einer plakativen Verwendung von Stil, sondern vielmehr in einem bildhaft-narrativen Aufbau der Architekturen. Einen ersten Anfangsverdacht liefert der Bildaufbau der sogenannten Steinernen Stiftungsurkunde des Juliusspitals (Abb. 9).

Die Komposition und die architektonischen Versatzstücke der Stiftungsurkunde sind bemerkenswert:[24] Die Erzählrichtung verläuft von links nach rechts, folgt der Blickrichtung des Bischofs, führt nach oben bis ins Jenseits. Sieben horizontale Linien verstärken die Narration. Wir können keinen perspektivischen Bildraum erkennen; sollen wir auch nicht, denn zum einen unterstützen solche Strukturen die Handlungen, zum anderen wurde der Bildraum für die Betrachter auf extreme Untersicht gearbeitet.

Höchst bemerkenswert ist die programmatische Verwendung von Bauformen. Links ist neben einem Tempietto ein Kirchturm mit sogenannter Echterspitze zu sehen; rechts zwei Fensterformen: ein Kreuzstockfenster und ein Biforium. Erstaunlich ist, dass beide Hauptakteure auf diesen Turm bzw. das Fenster schauen oder zeigen. Nicht der Tempietto, sondern die Turmspitze berührt den Himmel und leitet den Blick des Fürstbischofs zum jenseitigen Raum. Rechts ist diese Bildfunktion noch deutlicher: Der

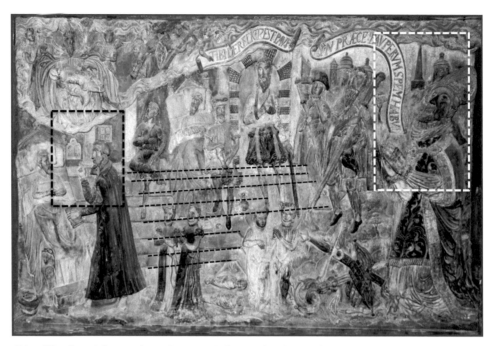

Abb. 9: Würzburg, Juliusspital, sog. Steinerne Stiftungsurkunde, 1576/78

Priester zeigt auf das Fenster, dass die Trinität zu verkörpern scheint. Dieses Fenster leitet den Blick zu einem Gnadenstuhl. Ziel sämtlicher Handlungen, wie auch der Armen- und Krankenfürsorge, war der Himmel. Im Bild repräsentieren Bauformen solche Handlungen. So sind die Fenster- und Turmformen nicht ihrem Typus und Stil nach zu beurteilen, vielmehr als Gesten zu verstehen. Julius Echter verstand seine Spitalgründung zweifellos als heilsbringende Handlung, und entsprechend gestenreich ließ er das Spital auch errichten.

Ohne auf das Juliusspital im Einzelnen einzugehen: Bislang wurde und wird der Baukörper als Vierflügelanlage gelesen, doch als solche war er wohl nicht gemeint.[25] Auffallend sind die Zweiteilung der Anlage und die Betonung ihrer beiden Hauptbauten mit Türmen. Der vordere, längliche Spitalbau wurde von einer schlosshaften Dreiflügelanlage eingefasst, in deren Hauptbau Julius Echter seine Stadtresidenz einrichten ließ. Übersetzt bedeutet diese Komposition für den Betrachter: Julius Echter umfing als fürsorglicher Landesherr die Armen und Kranken genau so, wie Gottvater seinen Sohn auf dem Schoß trägt und schützend seinem Mantel ausbreitet.

Diese Geste der Architektur mittels agierender Baukörper war vermutlich vom Stadtraum aus so nicht zu sehen, so dass es eines weiteren Mediums bedurfte, um diese sinnstiftende Bedeutung der Anlage sichtbar zu machen. Dafür schuf Johannes Leypolt 1603 die Ansichten zur Universität, zur Festung Marienberg und eben zum Juliusspital (Abb. 10).[26] Alle Gebäude sind in etwa vom Kiliansdom aus gesehen dargestellt. Der Blick des Betrachters entsprach jeweils den Blicken Gottvaters vom Himmel aus auf das

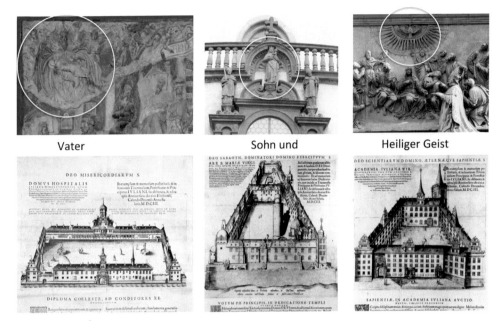

Abb. 10: Schema bzw. Zuordnung der drei Würzburger Hauptbauwerken Julius Echters zur Trinität

Juliusspital oder dem Blick der Gottesmutter auf den Marienberg oder des Hl. Geistes auf die Alte Universität. Dies unterstreicht die absichtsvolle mediale Wirkung der Bauwerke, die weniger auf eine Wirkung nach außen, mit außenpolitischer d. h. gegenreformatorischer Aussage abzielte. Vielmehr scheint die Neufassung der Stadt darauf angelegt, einer innenpolitischen, innerkonfessionellen Neuordnung des Fürstbistums Gestalt zu verleihen.

IV Überlegungen zur Beschaffenheit und Programmatik der Neubaukirche

Was bedeutet dies nun für die Würzburger Universitätskirche? Um zum Kern vordringen zu können muss zunächst auf das Problem des Bestandes eingegangen werden. Max H. von Freeden beschrieb nach der Kriegszerstörung: »Diese großartige Hallenkirche besticht durch ihre noble, einfache Größe, ja, diese kommt nach dem Verlust der verschiedenen Dekorationen noch eindrucksvoller zur Wirkung, und das ›Antikische‹ wirkt im ruinösen Zustand fast noch imposanter in seiner Überschaubarkeit; nach der Wiederherstellung wird die festliche Einheit des Ganzen noch mehr erweisen, daß es hier für Süddeutschland um den bedeutendsten Kirchenbau der ganzen Epoche neben der Münchner Michaelskirche geht.«[27]

Zerstörung und Wiederaufbau waren genutzt worden, um in Form und Sprache das ›Antikisch-Römische‹ stärker hervorzukehren. Doch nicht einmal die absichtsvolle stilistische Säuberung kann darüber hinwegtäuschen, dass das Antikische der Neubau-

Abb. 11: Würzburg, Universitätskirche, Innenraum der Neubaukirche mit flankierenden Fassaden des inszenierten Prozessionsweges nach Osten

kirche anders beschaffen ist, als die Renaissancearchitektur anderer nordalpiner Bauten, wie beispielsweise St. Michael in München.[28] Dort wurde das typenbildende Konzept der römischen Jesuitenkirche Il Gesù rezipiert: ein tonnengewölbter Saal mit Querhaus und Vierungskuppel. Schon hier weicht die gestenreiche Gestaltung der Neubaukirche von der vermeintlichen Norm ab. Zu Hauf können Form- und Regelabweichungen beobachtet werden.

So ist ein Wandaufbau mit mehrgeschossigem Tabulariums-Aufriss und fast vollplastischer Säulenstellung für Innenräume durchaus bemerkenswert und ungewöhnlich. Ungewöhnlich sind auch die Verkröpfungen der Gebälke über den Säulen. Dadurch sollte der Eindruck entstehen, als stünden die Vertikalen als eigenständiges Architektur- und Gliederungssystem vor einer hinteren Wandebene. Zudem sind die Säulenabstände nicht wohl proportioniert, sondern zu weit, so dass der Eindruck durchlaufender Kolonnaden nur in extremer Schrägansicht entsteht. Die Arkaden wurden deshalb mit überdehnten Korbbögen ausgestattet. Bei genauem Hinschauen ist außerdem zu bemerken, dass die Säulen nicht exakt übereinanderstehen. Die Spannweiten zwischen den Säulen vergrößern sich nach oben, damit auch die statischen Probleme der Einwölbung. Doch dadurch erschien der Raum oben weiter, lichter, letztlich auch erhabener

und entrückter. Auch die Arkadenpfeiler weichen in den oberen Bereichen nach außen. Dabei ist besonders raffiniert, dass die Pfeiler scheinbar hinter den Balustraden stehen. Säulen, Brüstungen und Arkaden bilden drei Ebenen, verbunden nur durch die Vexierwirkung des Gebälks, das sich als Teil entweder der Kolonnade, der Arkade oder der durchlaufenden Emporenbrüstung lesen lässt.

Was hat das zu bedeuten? Es ist wichtig zu verstehen, dass die Raumkunst darauf abzielte, das Tabularium-Motiv zu sezieren. Die vordere Säulenstellung und hintere Arkadenebene sind als getrennte Ordnungen zu lesen: Die Wände und Arkaden gehören räumlich zu den Seitenschiffen. Die Säulen dagegen erzeugen die eigenständige Wirkung einer frei in den Saal eingestellten Kolonnade. In der Neubaukirche ging es darum, einen Weg von Westen nach Osten, von außen nach innen zu formen und zu dynamisieren. Aus dem Stadtraum kommend betrat die Hauptperson, nämlich Julius Echter von Mespelbrunn höchstselbst, diesen Bühnenraum: So beschreibt es die Festschrift anlässlich der Kirchweihe im Jahre 1591:[29] Der Fürstbischof durchschritt das Triumphtor und trat in den Innenraum ein. Das Langhaus ist somit nicht als Gemeindesaal und dreischiffiger Raum zu lesen, sondern als Prozessionsstraße. Die säulengefassten Scheidwände erscheinen als Außenfassaden von Gebäuden, die diesen Weg säumen (Abb. 11). Die Menschen, die über die Brüstungen zuschauen konnten, waren als Beobachter vom herrschaftlichen Zeremoniell der Prozession aus- bzw. abgegrenzt.[30] Aus diesem Grund wurde eine eigene Gliederung der Seitenschiffe unterdrückt und die recht formlose Gestaltung in keiner Weise mit dem Saalraum verknüpft.

Dass die Mittelschiffarchitektur als Weg und Straße gemeint war, wird durch mehrere Beobachtungen untermauert: Bspw. regen die alternierenden Kapitellformen eine sanfte longitudinale Bewegung durch diese Prozessionsstraße an. Dieses gestalterische Verspringen ist ein Motiv, dass schon im 15. Jahrhundert für Prozessionswege genutzt wurde, so bspw. beim Springgewölbe im Kreuzgang des Würzburger Domes.[31] Zudem besaß der Raum kein Tonnengewölbe. Der Raum sollte oben eben nicht abschließen, sondern den Blick auf einen geöffneten Himmel preisgeben. Das Schlingrippengewölbe war dafür die geeignete Form. Es war golden und farbig gefasst und mit Engeln, die Passionswerkzeuge hielten, ausgestaltet.[32]

Am Ende des Weges befand sich der Chor- und Altarraum, später auf diesem Weg die Alabastertumba mit dem Herz des Fürstbischofs. Das Grab wurde von vier Engeln bewacht und war von Tugendpersonifikationen umgeben.[33] Eine vergoldete Inschrift begann mit den Worten: »Frankens Fürst und Bischof Julius hat diese Kirche in frommer Gesinnung zu seinen Lebzeiten erbaut und zur Grabstätte seines Herzens in der Todesstunde bestimmt.«[34] Das Konzept der Neubaukirche als Memorialbau kulminierte im Zentrum des Handlungs- und Zuschauerraumes in einer monumentalen Grabanlage. Die Mitte bildete das Herzgrab. Diese Grabrotunde, die sich von der Hauptgliederung abhob und als freistehend und zentral im Schiff zu denken ist, war als neuer bedeutungs- und heilsperspektivischer Fluchtpunkt angelegt, auf den alles hinführte: Dahinter lag in einem besonderen Spannungsverhältnis zur Herzgrabanlage der Chorraum mit seinem Hochaltar als zweites Zentrum des Raumes. Zwölf Apostel umstanden diesen Altarraum, empfingen den Hl. Geist und zogen von hier aus erneut in die Welt, um das (katholische) Evangelium zu verkünden. Weil das Herzgrab recht niedrig war, konnte der vom Hauptportal Eintretende Besucher über das Grabmal hinweg auf den Hoch-

altaı schauen. Die beiden hintereinander auf der Wegeachse angeordneten Monumente (flankiert von der Kanzel) müssen zusammen einen hinreißenden Eindruck hinterlassen haben.[35]

V Fazit und Ausblick

Die spezifische Bedeutung der Architektur der Neubaukirche erschließt sich nicht über typologische Vergleiche mit Schlosskapellen oder die stilistischen Ähnlichkeiten zu römischen Vorbildern. Typus- und Stilvergleiche verstellen eher den Blick auf das Spezifische und Wesentliche. Aber auch Vergleiche mit anderen memorialen Konzeptionen helfen nur bedingt weiter: Das Würzburger Bau- und Bildprogramm ist nicht wie bei anderen fürstlichen Grablegen im Freiberger Dom oder im Münchner Jesuitenkolleg allein auf einen inneren Kern, bspw. die Dynastie, hin konzipiert.[36] Julius Echter ging es vielmehr darum, vom wirkmächtigen Kern der Anlage aus vielfältige Bedeutungen ausstrahlen zu lassen. Daher beschränkte sich das Bildprogramm der Neubaukirche nicht auf den Ort. Denn über dem Herzgrab Julius Echters war der Himmel geöffnet. Die Architektur, als bemerkenswert eigenwillige Lösung auf den Ort hin konzipiert, eröffnete neue machtpolitische und memoriale Denk- und Handlungsräume, um von hier in die Stadt und das Land hinauszuwirken.[37]

So überspannte in einmaliger Weise ein universales Tugendprogramm des Fürstbischofs die Stadt (Abb. 12):[38] Marienberg und Marienkirche verkörperten die Religion und den Glauben (*Religio* und *Fides*). Dafür ließ Julius Echter den altehrwürdigen Bau mit Portal und Chor neu fassen. Die Barmherzigkeit und Nächstenliebe (*Misericordia* und *Caritas*) nahm mit dem Juliusspital Gestalt an. Weisheit trat er mit der Neugründung der Universität zu Tage (*Sapientia*). So verband er Pfingsten, die Ausgießung des Hl. Geistes und die Aussendung der Apostel wohl sinnbildlich mit dem Ziel, die Professoren seiner Universität mit der landesweiten Verbreitung der katholischen Lehre zu beauftragen. Obwohl Echter der Gerechtigkeit (*Iustitia*) keinen eigenen Ort zuwies, ist anzunehmen, dass das neugefasste Schloss auf dem Marienberg weiterhin als Sitz fürstbischöflicher Gerichtsbarkeit und Gerechtigkeit galt. Die territorialfürstliche Stärke (*Fortitudo*) fand mit der Echterbastei und dem Michaelstor besonderen Ausdruck. Als Akteur der Gegenreformation bezwang Echter die Lutherischen im Land, wie einst Michael den Drachen getötet und das Böse besiegt hatte. Die Stärke des Landesherrn wurde mit der löwenstrotzenden Ikonographie des Tiefen Brunnens untermauert: Samson stand für Körperkraft, Hieronymus für geistig-theologische Macht und Daniel für moralische und mentale Stärke.

Für die Stadt Würzburg gilt das, was Matthias Müller für Residenzschlösser des 16. Jahrhunderts beschreibt: »Das wehrhafte Schloß, so könnte man formulieren, diente als Schutz- und Tugendburg für ein von Gott eingesetztes und aus dem Geist göttlicher Weisheit und Vorsehung (*Sapientia* und *Providentia Dei*) heraus gerecht herrschendes Regiment. Zu dessen vornehmlichsten Aufgaben gehörten die Durchsetzung und Aufrechterhaltung einer geordneten Landesherrschaft, die von den fürstlichen Tugenden der *Justitia*, *Fortitudo*, *Temperantia* und *Caritas* bestimmt war und gewissermaßen das irdische Abbild eines himmlischen Urbildes widerspiegelte. Dieses Selbstverständnis

einer fürstlichen Regierung findet sich in den spätmittelalterlichen und frühneuzeitlichen Fürstenspiegeln in seinem ganzen Facettenreichtum formuliert, und auch die gemeinhin als nüchterne Regelwerke für das Hofleben angesehenen Hofordnungen sind seit dem 16. Jahrhundert sichtbar von diesem ethisch-moralischen Denken durchzogen.«[39]

Für Echter war darüber hinaus noch etwas anderes wichtig: *Spes*, die eigene Hoffnung. Diese brachte er sowohl inschriftlich am Juliusspital als auch mit der Grablegefunktion der Neubaukirche zum Ausdruck. Zwar wissen wir nicht, welche konkreten Sorgen Echters sich mit welchen Hoffnungen und Handlungen verbanden. Er sorgte sich zweifellos um den Erhalt des Katholizismus im Bistum, um den Fortbestand seines Herzogtums, um die Stellung des Bischofs innerhalb der Domkurie, um das Heil und die Wohlfahrt seiner Untergebenen: Seine größte Sorge war aber sicher die Frage, ob alle

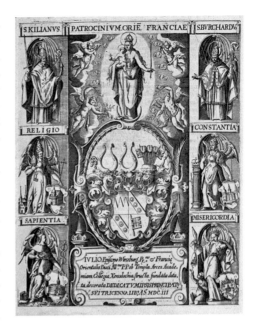

Abb. 12: Johann Leypolt, Widmungsblatt an Julius Echter, 1604

diese Werke genügen würden, um selbst Heil zu erlangen und um mit seinen Werken den Fortbestand des Fürstbistums zu garantieren. So vertraute er seinen Körper nicht nur der Fürbittkraft des Bistums und der Domkapitulare an, sondern auch in einzigartiger Weise sein Herz der Universität und ihren Gliedern.

Ausdruck dafür war das unter einem geöffneten Himmel aufgebahrte Herz Julius Echters. Er hoffte im Tempel aufgenommen zu sein, bis er am Tag des Jüngsten Gerichts in den Himmel auffahren würde, sein Heil zu finden – und von dort als Gründer- und Vaterfigur (*Fundator secundus*) heilswirksam auf die Gemeinschaft auszustrahlen und deren Heil und Fortbestand zu sichern. Nur so wird verständlich, warum ein blumengeschmücktes Schlingrippengewölbe als Himmelswiese einst eine wirklich gute Idee war.[40] Sie verlieh seinen weitreichenden, über den Ort und die Gegenwart hinausgehenden Absichten Ausdruck und Geltung. Diesbezüglich verweisen die Bau- und Raumformen weniger auf Vergangenes, als vielmehr die gewählte architektonische Formensprache bzw. ihre Qualitäten als ikonische Architektur und die darin eingelagerten Rauminszenierungen auf Zukünftiges und Ewiges. Dabei ist zusehen, dass der Bau 1. nicht als statisches, gegenreformatorisches, konfessionelles Programm *gegen* die Protestanten gedacht war. Aber der Bau zielte 2. auch nicht als konstituierendes Monument auf eine Neuverfassung der eigenen Konfession und die Neuordnung ihrer Glieder im Sinne einer katholischen Reform, indem sie sich auf Altbewährtes bezog. Stattdessen richtete sich der Bau *gegen* die alten innenpolitischen Verhältnisse, *gegen* die neuen Machtzuwächse des Domkapitels, auch *gegen* die Bestrebungen des zuneh-

mend einflussreichen Jesuitenordens, insgesamt *gegen* jene Dynamik der katholischen Reform, der alten Papstkirche nur zu neuer Durchschlagskraft und Alleinherrschaft zu verhelfen. Hier verstand Julius Echter die fürstliche Landesherrschaft vor dem Hintergrund neuer historischer Verhältnisse als neue aktive politische Kraft neben der der Papstkirche. Und so folgte er dem zeittypischen Verhalten der Territorialfürsten, auch oder vor allem auch der protestantischen, um mit vielfältigen – auch baukünstlerischen – Mitteln *für* die eigenen politischen Ziele aktiv zu werden, vor allem den Aufbau der eigenen Zentralgewalt medial zu manifestieren und damit lokal neu zu begründen.[41] Diese landespolitisch geführte ›Gegenreform‹ bzw. ›Parallelreform‹ eines Fürsten durchaus auch entgegen dem Rollenverhalten innerhalb der Kirche bzw. mit Widersprüchlichkeiten zwischen Bischofsamt und Landesherrschaft, auch im Widerpart zum Domkapitel als Repräsentanten der katholischen Kurie im eigenen Land und konfessionellen Lager prägten die Aktivitäten Julius Echters und begründeten zweifellos auch seinen Ruf als frühabsolutistische Herrscherpersönlichkeit.

Anmerkungen

1 Zu Julius Echter als historische Persönlichkeit und Kunstmäzen bes.: *Fürstbischof Julius Echter († 1617) – verehrt, verflucht, verkannt. Aspekte seines Lebens und Wirkens anlässlich des 400. Todestages* (Quellen und Forschungen zur Geschichte des Bistums und Hochstifts Würzburg, 75), hrsg. von Wolfgang Weiß, Würzburg 2017 (mit Forschungsbibliographie); *Julius Echter Patron der Künste. Konturen eines Fürsten und Bischofs der Renaissance*, Ausstellungskatalog Würzburg 2017, hrsg. von Damian Dombrowski, Markus Josef Maier und Fabian Müller, Berlin/München 2017.

2 Zuletzt mit weiterführender Literatur: Markus Josef Maier, *Würzburg zur Zeit des Fürstbischofs Julius Echter von Mespelbrunn (1570–1617). Neue Beiträge zu Baugeschichte und Stadtbild* (Veröffentlichungen des Stadtarchivs Würzburg, 20), Würzburg 2016; Markus Josef Maier, Verdichten, Verfestigen, Verklammern – Städtebauliche Tendenzen im Würzburg der Echterzeit, in: *Julius Echter Patron der Künste* (wie Anm. 1), S. 83–93, bes. S. 83–85.

3 MAIER, *Städtebauliche Tendenzen* (wie Anm. 2), S. 86f.

4 Felix Mader (Bearb.), *Die Kunstdenkmäler von Unterfranken und Aschaffenburg, Heft XII: Stadt Würzburg* (Die Kunstdenkmäler von Bayern, 3), München 1915, S. 498–516; Gisela Herbst, *Die Bautätigkeit des Fürstbischofs Julius Echter von Mespelbrunn*, Innsbruck 1969; Reinhard Helm, *Die Würzburger Universitätskirche 1583–1973. Zur Geschichte des Baues und seiner Ausstattung* (Quellen und Beiträge zur Geschichte der Universität Würzburg, 5), Neustadt a. d. Aisch 1976; Max H. von Freeden, Die Würzburger Universitätskirche – Geschichte, Schicksal und Zukunft der ›Neubaukirche‹ (Würzburg heute, 10), 1970, in: ders., *Erbe und Auftrag – Von fränkischer Kunst und Kultur* (Mainfränkische Studien, 44), Würzburg 1988, S. 16–23; Klaus Klemp, Die Würzburger Universitätskirche als Denkmal der Gegenreformation, in: *Kritische Berichte*, 13, 1985, S. 54–65; Peter Baumgart, Gymnasium und Universität im Zeichen des Konfessionalismus, in: *Unterfränkische Geschichte, Bd. 3: Vom Beginn des konfessionellen Zeitalters bis zum Ende des Dreißigjährigen Krieges*, hrsg. von Peter Kolb und Ernst-Günter Krenig, Würzburg 1995, S. 251–276; Stefan Kummer, Die Kunst der Echterzeit, in: ebd., S. 663–716; Stefan Kummer: *Geschichte der Stadt Würzburg, Bd. 2: Vom Bauernkrieg 1525 bis zum Übergang an das Königreich Bayern 1814*, hrsg. von Ulrich Wagner, Stutt-

gart 2004, 567–576; Erich Schneider, Architektur als Ausdruck der Konfession? Fürstbischof Julius Echter als Bauherr, in: *»Bei dem Text des Heiligen Evangelii wollen wir bleiben«. Reformation und katholische Reform in Franken*, hrsg. von Helmut Baier u. a., Neustadt a. d. Aisch 2004; Barbara Schock-Werner, *Die Bauten im Fürstbistum Würzburg unter Julius Echter von Mespelbrunn 1573–1617. Struktur, Organisation, Finanzierung und künstlerische Bewertung*, Regensburg 2005; Peter A. Süß, *Grundzüge der Würzburger Universitätsgeschichte 1402–2002 – Eine Zusammenschau* (Quellen und Beiträge zur Geschichte der Universität Würzburg, 10), hrsg. von der Bayerischen Julius-Maximilians-Universität Würzburg, Neustadt a. d. Aisch/Rothenburg o. d. Tauber 2007; Stefan Kummer, *Kunstgeschichte der Stadt Würzburg 800–1945,* Regensburg 2011; MAIER, *Würzburg* (wie Anm. 2). *Julius Echter Patron der Künste* (wie Anm. 1).

5 Vgl. dazu: Stefan Bürger, Residenz des Wissens – Die Architektur des Kollegiengebäudes, in: *Julius Echter Patron der Künste* (wie Anm. 1), S. 243–253; Stefan Bürger, Tempel des Herzens. Die Universitätskirche, in: *ebd.* (wie Anm. 1), S. 255–269. Der zweite Beitrag wurde dort als kürzerer Auszug vorab veröffentlicht, um diesen Aspekt im Ausstallungskatalog gesondert zur Sprache zu bringen.

6 Hermann Hipp, Die ›Nachgotik‹ in Deutschland – kein Stil und ohne Stil, in: *Stil als Bedeutung in der nordalpinen Renaissance – Wiederentdeckung einer methodischen Nachbarschaft* (2. Sigurd Greven-Kolloquium zur Renaissanceforschung), hrsg. von Stephan Hoppe, Matthias Müller und Norbert Nußbaum, Regensburg 2008, S. 14–16, hier S. 15.

7 Stefan Bürger, Iris Palzer, ›Juliusstil‹ und ›Echtergotik‹. Die Renaissance um 1600, in: *Julius Echter Patron der Künste* (wie Anm. 1), S. 271–277.

8 HELM, *Universitätskirche* (wie Anm. 4), S. 55.

9 Große Rippenbruchstücke von 18x12,5 cm Stärke im Querschnitt, mit Krümmungen und z. T. mit rechteckigem Zapfloch, wurden im Grabungsschutt gefunden. HELM, *Universitätskirche* (wie Anm. 4), S. 37.

10 KLEMP, *Universitätskirche* (wie Anm. 4).

11 VON FREEDEN, *Universitätskirche* (wie Anm. 4), S. 16.

12 *Residenzenforschung. Höfe und Residenzen im spätmittelalterlichen Reich,* hrsg. von der Akademie der Wissenschaften zu Göttingen und der Residenzen-Kommission, mehrb., Ostfildern 2003–

2015. Matthias Müller, *Das Schloß als Bild des Fürsten – Herrschaftliche Metaphorik in der Residenzarchitektur des Alten Reichs (1470–1618),* Göttingen 2004.

13 KUMMER, *Stadt Würzburg* (wie Anm. 4), S. 96.

14 Vgl. dazu der Beitrag von Fabian Müller in diesem Band – mit anderen Ergebnissen.

15 HELM, *Universitätskirche* (wie Anm. 4), S. 36.

16 Heinrich Magirius, *Die evangelische Schlosskapelle zu Dresden – aus kunstgeschichtlicher Sicht,* Altenburg 2009; Udo Hopf, *Schloss und Festung Grimmenstein zu Gotha 1531–1567,* Gotha 2013; Michael Malliaris, Matthias Wemhoff, *Das Berliner Schloss. Geschichte und Archäologie,* Berlin 2016; Thomas Bauer, Jörg Lauterbach, *Die Schlingrippen der Gewölbe – Erasmuskapelle Berlin, Rotbergkapelle Basler Münster, Landhauskapelle Wien, Eleemosynariuskapelle Banska Bystrica, Ratssaal Bunzlau/Boleslawiec, Rathaus Löwenberg/Lwowek Slaski,* Dresden 2011.

17 Vgl. HOPF, *Grimmenstein* (wie Anm. 16), S. 73; *Julius Echter Patron der Künste* (wie Anm. 1), S. 265.

18 Vgl. MAGIRIUS, *Schlosskapelle* (wie Anm. 16), S. 18 f.; Stefan Bürger, Jens-Uwe Anwand, Das Schlingrippengewölbe – Zur Methode der Formfindung, in: *Das Schlingrippengewölbe der Schlosskapelle Dresden,* hrsg. vom Sächsischen Ministerium der Finanzen, Altenburg 2013, S. 42.

19 Diverse Beiträge mit weiterführender Literatur: *Schlingrippengewölbe der Schlosskapelle* (wie Anm. 18). Siehe auch: www.schlingrippe.de.

20 BÜRGER/ANWAND, *Formfindung* (wie Anm. 18), S. 39–69.

21 Vgl. HELM, *Universitätskirche* (wie Anm. 4), Quellen, S. 161.

22 Christophorus Marianus, *Encænia Et Tricennalia Ivliana: Siue Panegyricus; Dicatvs Honori, Memoriæqve Reverendissimi Et Illvstrissimi Principis Ac Domini, Domini Ivlii, […],* Würzburg 1604; aus: VON FREEDEN, *Universitätskirche* (wie Anm. 4), S. 19; vgl. HELM, *Universitätskirche* (wie Anm. 4), Quellen, S. 161.

23 HIPP, *Nachgotik in Deutschland* (wie Anm. 6), S. 23 f.; vgl. Beitrag von Hermann Hipp in diesem Band.

24 Zuletzt mit weiterführender Literatur: Kuno Mieskes, Fürsorge und Repräsentation – Das Juliusspital, in: *Julius Echter Patron der Künste* (wie Anm. 4), S. 68–81; darin bes. Andreas Mettenleitner, Katalogeintrag: Hans Rodlein, Stifterrelief (sog. ›Steinerne Stiftungsurkunde‹), S. 75–77.

25 MIESKES, *Fürsorge* (wie Anm. 24), S. 69; vgl. den Beitrag von Fabian Müller in diesem Band.

26 Katalogeintrag Stefan Kummer, Ansicht des Schlosses Marienberg, in: *Julius Echter Patron der Künste* (wie Anm. 1), S. 177f.; Katalogeintrag Stefan Bürger, Ansicht des Kollegiengebäudes von Norden, in: *Julius Echter Patron der Künste* (wie Anm.1), S. 249; Kuno Mieskes, Katalogeintrag: Ansicht des Juliusspitals von oben, in: *Julius Echter Patron der Künste* (wie Anm. 1), S. 72f.

27 VON FREEDEN, *Universitätskirche* (wie Anm. 4), S. 17.

28 Johannes Terhalle, ...ha della Grandezza de padri Gesuiti – Die Architektur der Jesuiten um 1600 und St. Michael in München, in: *Rom in Bayern – Kunst und Spiritualität der ersten Jesuiten*, Ausstellungskatalog Bayerisches Nationalmuseum 1997, hrsg. von Reinhold Baumstark, München 1997, S. 83–146.

29 VON FREEDEN, *Universitätskirche* (wie Anm. 4), S. 18.

30 Ulrich Schlegelmilch, *Descriptio templi – Architektur und Fest in der lateinischen Dichtung des konfessionellen Zeitalters* (Jesuitica. Quellen und Studien zu Geschichte, Kunst und Literatur der Gesellschaft Jesu im deutschsprachigen Raum, 5), Regensburg 2003.

31 Stefan Bürger, Die spätgotische Architektur des Domkreuzgangs im architekturhistorischen Kontext, in: *Der Würzburger Dom – Geschichte und Gestalt* (Quellen und Forschungen zur Geschichte des Bistums und Hochstifts Würzburg, Sonderveröffentlichung), hrsg. von Johannes Sander und Wolfgang Weiß, Würzburg 2017, S. 208–227.

32 HELM, *Universitätskirche* (wie Anm. 4), S. 38f.

33 Zur Memorialkonzeption, Position und Gestaltung des Herzgrabes: Damian Dombrowski: Die vielen Formen der Memoria – Echters geplantes Nachleben, in: *Julius Echter Patron der Künste* (wie Anm.1), S. 381–383 und 393.

34 VON FREEDEN, *Universitätskirche* (wie Anm. 4), S. 18.

35 Zu den Grabungsbefunden von Grab und Kanzel: HELM, *Universitätskirche* (wie Anm. 4), S. 126

und Abb. 39. Das Grabmal befand sich auf der Höhe der Kanzel. Es ist unabweisbar, dass Julius' Herzgrab zwischen den fünften Pfeilern aufragte, exakt in der Mitte des Langhauses. Schon 1591 hatte der anonyme Autor der *Adumbratio* dort den ›tumulius‹ lokalisiert. Helm irrte allerdings, was die Höhe des Monuments betraf; korrigiert bei SCHLEGELMILCH, *Descriptio Templi* (wie Anm. 30). Herzlichen Dank an Damian Dombrowski für den Hinweis und vor allem auch seine Einschätzung, was die räumliche Wirkung des Herzgrabes anbelangt.

36 Zum Freiberger Dom mit weiterführender Literatur: Heinrich Magirius, *Der Dom zu Freiberg*, Lindenberg im Allgäu 2013; Stefan Bürger, *Der Freiberger Dom – Architektur als Sprache und Raumkunst als Geschichte*, Dößel 2017. Zu St. Michael in München zuletzt: TERHALLE, *Jesuiten* (wie Anm. 28), S. 83–146; Karl Kern, *Jesuitenkirche St. Michael München*, Regensburg 2016.

37 DOMBROWSKI, *Memoria* (wie Anm. 33), S. 377–389.

38 Vgl. dazu den Kupferstich und Markus Josef Maier, Katalogeintrag zum Widmungsblatt an Julius Echter, in: *Julius Echter Patron der Künste* (wie Anm. 1), S. 91; vgl. BÜRGER, *Tempel* (wie Anm. 5).

39 MÜLLER, *Schloß als Bild* (wie Anm. 12), S. 251–357.

40 VON FREEDEN, *Universitätskirche* (wie Anm. 4), S. 19; HELM, *Universitätskirche* (wie Anm. 4), S. 53.

41 Zur herausgehobenen Bedeutung der Territorialpolitik in Echters Wirken: Walter Ziegler, Würzburg, in: *Die Territorien des Reichs im Zeitalter der Reformation und Konfessionalisierung, Bd. 4: Mittleres Deutschland*, hrsg. von Anton Schindling, Walter Ziegler, Münster 1992, S. 98–126; bes. S. 116. Zu den Problemen, Territorial- und Religionspolitik getrennt zu betrachten: Wolfgang Weiß, Linien der Echter-Forschung – Historiographische (Re-)Konstruktion und Dekonstruktion, in: *Fürstbischof Julius Echter – verehrt, verflucht, verkannt* (wie Anm. 1), S. 23–60.

Thomas Bauer / Jörg Lauterbach

HYPOTHESEN ZUR SPÄTGOTISCHEN SCHLINGRIPPENFIGURATION DER NEUBAUKIRCHE IN WÜRZBURG

Eines der interessantesten Phänomene der spätgotischen Baukunst im Alten Reich (1470–1618) ist die beachtenswerte Dauer ihrer Königsdisziplin – die Schöpfungen kunstvoll figurierter Schlingrippengewölbe – bis weit in die Zeit der Renaissance im 16. Jahrhundert. Hingegen war im 15. Jahrhundert die Wiederbelebung der reichen Facetten altrömisch-antikischer Bauformen für Wand- und Raumgestaltungen südlich der Alpen und in den deutschen Fürstentümern im Laufe des 16. Jahrhunderts bereits weit fortgeschritten. Sie fanden überwiegend an Neubauten Verbreitung. Anders verhielt es sich bei spätgotischen Schlingrippengewölben: Sie beschränkten sich auf einzelne prägnante und prominente Bauvorhaben und schienen von den Entwicklungen unberührt.

Aus unserer technischen Sichtweise ist bei diesen Entwicklungen architekturgeschichtlich der Brandschutz als bislang wenig beachtetes und weit unterschätztes Thema in die Betrachtungen einzubeziehen. Die Bewertung der Architektur nur auf die ästhetische Gestaltung zu reduzieren, wird ihrem Bedeutungsspektrum nicht gerecht. Die Architektur besteht seit Urzeiten aus ›vier Säulen‹: Gestaltung, Konstruktion/ Tragwerk, Funktion und Ökonomie; schon seit Vitruv in den Aspekten ›Schönheit und Ansehnlichkeit‹ (*venustas*), ›Festigkeit und Stabilität‹ (*firmitas*) und im ›Nutzen und Gebrauch‹ (*utilitas*) zusammengefasst. Diese Säulen sollten in einem ausgewogenen Verhältnis zueinander stehen. Gerade unter dem Gesichtspunkt, dass im Mittelalter die Städte und ihre Bauwerke immer mit einer drohenden Brandgefahr zu rechnen hatten und tatsächlich sehr häufig auch Opfer von Bränden wurden, werden schon in frühen überlieferten Schriftakten die Bestrebungen zu Bautechnologien hinsichtlich der Brandabwehr in Innenstädten belegt. Die angestrebte Vermeidung einer Brandausbreitung sollte vorzugsweise mit brandresistentem Steinmaterial anstatt mit dem Problembaustoff Holz umgesetzt werden. Interessant dabei ist, dass die technisch begründbare Forderung nach Steinbauten diametral zu jener baukünstlerischen Entwicklung verlief, welche im Zuge der Renaissancebaukunst den Holzdecken als obere Raumabschlüsse oftmals den Vorzug gab. Diese Beobachtung ist in sofern von Interesse, als hier wohlmöglich Argumente verborgen liegen, die erklären und verstehen helfen könnten, warum im 16. Jahrhundert etliche bedeutsame Räume realisiert wurden, in denen die Innenraum- und Wandgestaltungen ›altrömisch/antikisch‹ und die oberen Deckenabschlüsse steingewölbt nach spätgotischer Tradition ausgeführt wurden. Zu den frühesten Beispielen gehören die Fuggerkapelle Augsburg (1509–1512) und die Prager Burg (nach 1492). Sie begründeten offenbar eine Entwicklung, die bis hin zu sehr späten figurierten Gewölben in der zweiten Hälfte des 16. Jahrhunderts einen Verlauf

nehmen sollte, in welchem nicht nur Altes tradiert wurde, sondern stetig auch Weiterentwicklungen und Innovationen erfolgten. Zu den späten Vertretern raumkünstlerisch weitreichender Synthesen von spätgotischer Wölbkunst mit Renaissancearchitektur und -ornamentik gehören beispielsweise die ehem. Schlosskapelle in Dresden und die ehemalige Erasmuskapelle im Berliner Stadtschloss. Deren Existenz beruhte wohl nicht nur auf gestalterischen Überlegungen – sondern die Art und Weise, Kapellenräume mit massiven Gewölben auszustatten, wurde wohl auch hier durch Brandschutzabsichten mitbestimmt.

I Vorentwicklungen

Schlingrippengewölbe, bestehend aus Rippen, deren Bogenverläufe zweifach gekrümmt sind (eine kreisbogenförmige Krümmung im Aufriss über einer Linie; eine weitere Krümmung über dem kreisförmigen Verlauf dieser Linie im Grundriss), haben ihre frühesten nennenswerten Beispiele mit vollständig jochübergreifenden Wölbfigurationen in der Spitalkirche Heiliggeist in Landshut um 1430 und ab 1456 in St. Jakob in Wasserburg am Inn.[1] In den flachen Scheitelbereichen von spätgotischen Netzrippengewölben tauchen in den 1450er Jahren vorsichtige erste Einzelformen von Schlingrippen in St. Martin zu Bratislava/Pressburg und in St. Stephan zu Wien als eine der führenden Kathedralen des Reiches auf. Einen Innovationsschub erfuhr diese Wölbtechnologie durch Werkmeister Benedikt Ried mit seinen dekonstruktiven Schlingrippengewölben auf dem Prager Hradschin ab 1492[2] sowie den von diesen Entwicklungen profitierenden Wölbfigurationen. Maßgeblich am Transfer beteiligte Meister waren Hans Getzinger besonders im südböhmischen Herrschaftsgebiet der Familie von Rosenberg (Haslach, Freistadt im Mühlviertel, Kalsching/Chvalšiny, Rosenberg/Rožmberk), Jakob Haylmann im sächsisch-böhmischen Erzgebirgsraum (Brüx/Most, Annaberg, Meißen, Altenberg, Dippoldiswalde, evtl. Pirna), Wendel Roskopf im Schlesischen Raum (Bunzlau, Görlitz, Löwenberg) und Anton Pilgram (Durchfahrtshalle in Wien und Eleemosynariuskapelle in Neusohl/Banská Bystrica). Vor bzw. parallel zu Benedikt Ried waren aber auch weitere Protagonisten im Entwicklungsbereich spätgotischer Wölbtechnologien mit neuesten Schlingrippenformationen beschäftigt: so Burkhard Engelberg (Simpertusgrab in St. Ulrich und Afra Augsburg), Jakob von Landshut (St. Laurentiuskapelle im Straßburger Münster), Heinrich Kugler und Hans Beer (Augustinerkirche St. Veit und Ebracher Hofkapelle in Nürnberg), Wolf Wiser (Hedwigskapelle Burghausen und vermutlich auch die Georgskapelle der Feste Salzburg) sowie Jakob von Urach (Schorndorf, Marienkapelle). Diese unvollständige Aufzählung beschränkt sich auf einige für die Architekturgeschichte wesentlichen Schlingrippenwölbungen der frühen Entwicklungsphase. Die Innovationsstränge und die sich gegenseitig befruchtenden wölbtechnischen Entwicklungen waren durch die Akteure der Auftraggeber und Ausführenden vielfach und intensiv verzahnt und bedürfen zweifellos noch einer tiefergehenden Netzwerk-Analyse.[3]

Ab der Zeit um 1500/10, stärker dann in den 1520er und 1530er Jahren, verbreiteten und vermischten sich die Gestaltungsabsichten und ausgeführten Figurationen mit Schlingrippen im Alten Reich so vielfältig und flossen in die allgemeine baukulturelle

Tradition ein, dass unseres Erachtens ab diesem Zeitraum keine spezifischen Entwick-
lungswege und -tendenzen mehr aufzeigbar sind. In der Spätphase der spätgotischen
Schlingrippengewölbe ab 1540/50 wurden diese in Folge der inzwischen weit über-
kommenden Renaissancearchitektur nur noch sehr vereinzelt, aber in Teilen überaus
fulminant an prominenten Bauten ausgeführt und inszeniert. In dieser Spätphase
lassen sich am ehesten u. a. durch ihre raumkünstlerische Einbettung und durch das
Zusammenspiel der unterschiedlichen Manieren im Bereich der Aufriss- und Gewöl-
begestaltungen einige entwicklungsgeschichtliche Spuren verfolgen, wenngleich die
spätgotische Schlingrippenwölbkunst ab 1540/50 keine Kraft mehr hatte, aus sich selbst
heraus eine Weiterentwicklung zu bewirken.[4]

In der zweiten Hälfte des 16. Jahrhunderts tauchten dennoch einige kleine *face-lifts*
auf: beispielgebend dafür ist die abstrahierte Kastenform des Rippenprofils von Bonifaz
Wohlmut.

Einige späte Schlingrippengewölbe der 1540er bis 1580er Jahre, die als Vertreter
einer allgemeinen ›Vorstufe‹ zum Schlingrippengewölbe der Neubaukirche in Würz-
burg eingeschätzt werden und gelten, sollen hier kurz mit Bild und Text dokumentiert
werden[5]: (Abb. 1 – 8)

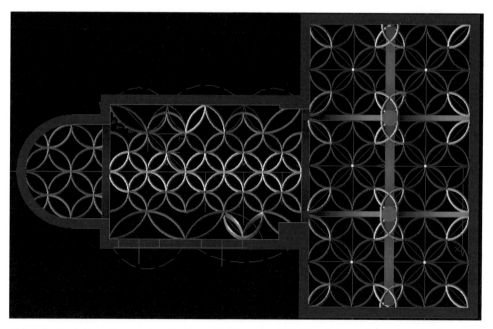

Abb. 1: Berlin, Schloss, Erasmuskapelle, Konrad Krebs, 1540 (Bild/Visualisierung: bauer lauterbach)

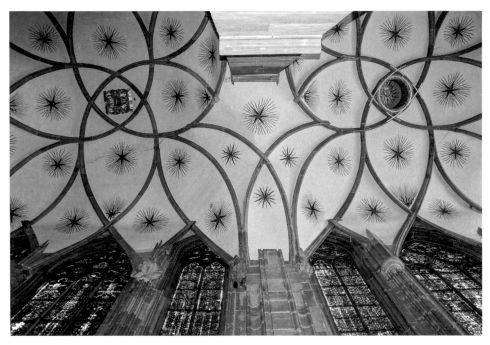

Abb. 2: Straßburg, Münster, Katharinenkapelle, Bernhard Nonnenmacher, 1546

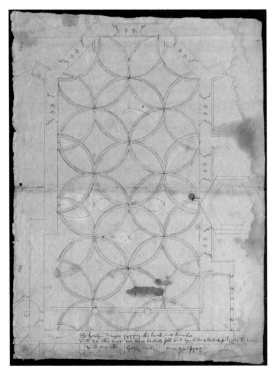

Abb. 3: Gotha, Schloss Grimmenstein,
Schlosskapelle, Niklaus Hofmann, 1552

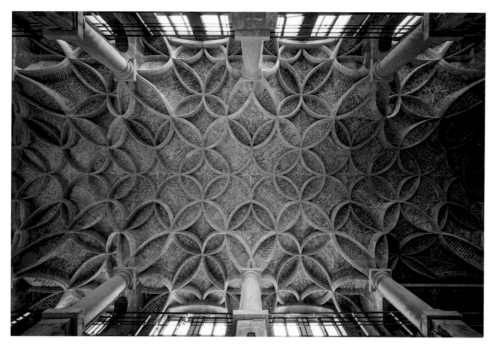

Abb. 4: Dresden, Schlosskapelle, Werkkreis um Caspar Voigt von Wierandt, 1556

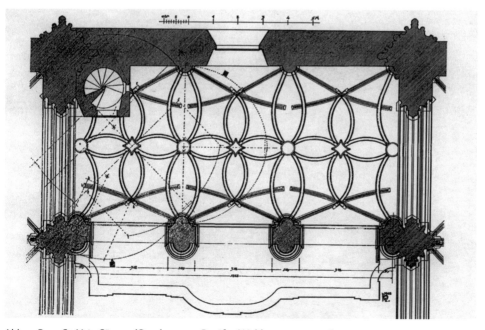

Abb. 5: Prag, St. Veit, Sänger-/Orgelempore, Bonifaz Wohlmut, 1559–1561

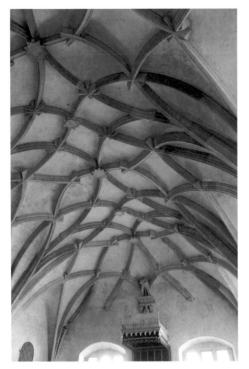

Abb. 6: Prag, Hradschin, Gerichtsstube, Bonifaz Wohlmut, 1559–1563

Abb. 7: Straßburg, Münster, Astronomische Uhr, Stiege, Hans Thoman Uhlberger, 1574

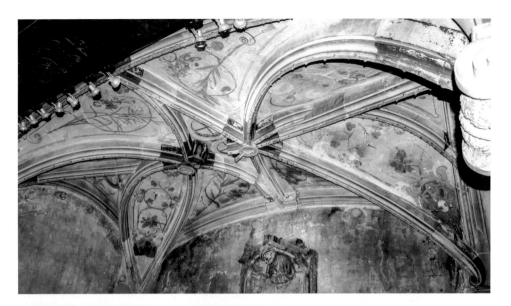

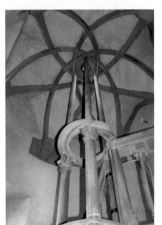
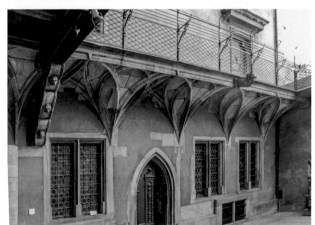

Abb. 8: Straßburg, Frauenwerk, Salle de la Loge (sowie Wendelstiege und Emporenunterwölbung),
Hans Thoman Uhlberger, 1579–1582

II Nachfolgeentwicklungen

An dieser Stelle müsste sich die Beschreibung, Bewertung und historische Kontextualisierung der ehemaligen Wölbung der Würzburger Neubaukirche anschließen, um möglichst plausibel darzustellen, ob und wenn ja, wie und über welche Wege die Würzburger Lösung an diese Vorentwicklungen anknüpfte.

Wir werden etwas anders verfahren: Zunächst sollen relevante Nachfolger vorgestellt werden, weil anzunehmen ist, dass die Neubaukirche als das herausgehobene Prestigeprojekt des Fürstbischofs Julius Echter von Mespelbrunn wahrgenommen wurde und zweifellos auch andernorts zu Nachfolgeentwicklungen angeregt haben dürfte. Durch die Betrachtung der entsprechenden Nachfolgeentwicklungen soll herausgearbeitet werden, welchen Formen und gestalterischen Aspekte wohlmöglich die Zeitgenossen besonders wertgeschätzt haben. Hypothetisch würde es bedeuten, in den Nachfolgeentwicklungen diese ›Vorbildlichkeit‹ und damit auch Aspekte der Konstruktion und Gestaltung besser nachvollziehen zu können; bzw. in der Umkehrung auch bestimmte Aspekte auszuschließen bzw. als unwahrscheinlicher erscheinen zu lassen. Die Vorläufer und Nachfolger bilden somit den Bezugsrahmen für den Betrachtungszusammenhang.

Die Suche nach direkten Nachfolgern sowohl der späten Straßburger Schlingrippengewölbe als auch der zu untersuchenden Wölbung der Würzburger Neubaukirche führte unweigerlich zum Schloss Johannisburg in Aschaffenburg. Im Nahbereich zum Würzburger Fürstbistum wurde dieses Residenzschloss ab 1604 vom kurmainzischen Werkmeister Georg Ridinger erbaut. Ridinger war Sohn des Straßburger Stadtwerkmeisters und stand auch später mit den Straßburger Gewerken eng in Verbindung. Ridingers umgesetzter Entwurf zum Aschaffenburger Schloss Johannisburg zeigt Schlingrippenwölbungen in den oberen Abschlüssen der Wendelsteine. Dafür kombinierte er Rippen zu engmaschigen Sternfigurationen, die im Grunde der Straßburger Wendelstiegenwölbung im Frauenhaus von Uhlberger sehr ähnlich sind (Abb. 8). Ein sicheres Indiz hinsichtlich des Rezeptionszusammenhangs von Straßburg und Aschaffenburg ist der Abschlussring, der von jeweils drei Säulen gestützten Treppenanlage. Der Schauwert eines solchen zweifellos als architektonisches Highlight angelegten Ringes basiert auf einer hochentwickelten geometrisch/stereometrischen Handwerkskunst. Das Auftreten dieses Ringes spezifisch in diesen beiden Treppenhäusern spricht jedenfalls für eine direkte Beziehung.[6]

Vor allem aber die ab 1608 durch den Bauherren Julius Echter von Mespelbrunn erweiterte Wallfahrtskirche Maria im Sand zu Dettelbach (1613 geweiht) zeigt sehr breite Schlingrippenfigurationen aus gleichförmigen Kreisen, die auf einen direkten Rezeptionszusammenhang, ausgehend von der Neubaukirche in Würzburg und dem Durchfahrtsgewölbe der Alten Universität als auch zu möglichen Vorbildern der späten Schlingrippenwölbungen aus Straßburg, schließen lassen. Maria im Sand zu Dettelbach stellt eine Synthese hinsichtlich des Formenrepertoires der benannten Schlingrippenfigurationen dar: Sie verarbeitete Wölbformen dieser Spätphase, wobei das östliche Mittelschiffsjoch, zwischen Vierung und Ostchor sowie die drei westlichen Mittelschiffsjoche, die offenbar die prototypische Gestaltung der Würzburger Durchfahrtshalle aufzunehmen scheinen. Und genau zwischen diesen erörterten Schlingrippen in

Straßburg als mutmaßliche Vorstufen und denen von Aschaffenburg und Dettelbach als sehr offenkundige Rezeptionsnachfolger liegt unseres Erachtens architekturhistorisch und baukünstlerisch verortet, genau wie die Durchfahrtshallenwölbung der Alten Universität, auch die ehemals gewundene Wölbung der Würzburger Neubaukirche.

Zur Frage, woher in Würzburg in den 1580er Jahren – bei aller gestalterischer Absicht eines scheinbaren Retrostiles – noch geeignete Steinmetze rekrutiert werden konnten, ist auf eine im Alten Reich weit verbreitete handwerkliche Tradition zu verweisen, die ältere Formen und Technologien wohl weniger als ›Altertümliches‹, sondern viel eher als unvermindert Wertvolles und für aktuelle Bauaufgaben als zeitgemäße, moderne Lösungen schätzten. Jedenfalls war das Wissen und Können der Steinmetze bezüglich der Schlingrippen in den 1570er und 1580er Jahren noch unvermindert aktuell und in einer Entwicklung begriffen. Zum Beispiel wurde die Wölbung in St. Marien in Pirna erst 1546 fertiggestellt.[7] Danach zog von dort ein Bautrupp unter Führung Meister Wolf Blechschmidts nach Marienberg, um bis 1564 die Stadtkirche St. Marien einzuwölben. Eine weitere Mannschaft ging nach Brüx/Most, um dort bis 1570 die Schlingrippenwölbung der Dekanatskirche Mariä Himmelfahrt fertigzustellen.[8] Aber auch in anderen Regionen des Reiches war die Schlingrippen-Wölbtechnologie Mitte des 16. Jahrhunderts noch bekannt und Teil des baukünstlerischen Spektrums.

Der Bau der Neubaukirche der Würzburger Universität von 1586 bis 1591, die laut Überlieferung bis zu ihrer Zerstörung durch einen Brand im Jahre 1627 neben den Renaissanceformen der Wände und Räume von einer spätgotischen Schlingrippenfiguration überfangen/gefasst wurde[9], fand ihre architektonische ›Ouvertüre‹ im Ensemble durch das erhaltene Schlingrippengewölbe in der Durchfahrt.

Ziel ist es nunmehr, Hypothesen zu erarbeiten[10], um mögliche Gestaltungsformen der ehemaligen Schlingrippen-Wölbfiguration der Neubaukirche zu skizzieren und zur Diskussion zu stellen – wissentlich, dass dies ohne Befunde in Plänen, Stichen und Bildern geschieht, sondern allein auf textlichen Überlieferungen, auf vagen historischen Beschreibungen beruht und die Gefahr des Fehlgehens und Scheiterns vergleichsweise hoch ist. Wir gehen aber davon aus, dass es mit dem Wissen um die spätgotische Wölbtechnologie von Schlingrippen und den überkommenen Befunden möglich ist, sowohl aus dem unmittelbaren Umfeld der Neubaukirche (insbesondere dem erhaltenen Gewölbe der Durchfahrt der Alten Universität) als auch den naheliegenden Rezeptionsprojekten (Wallfahrtskirche Dettelbach) in Verbindung mit dem vorbeschriebenen baukulturellen Kontext späterer Schlingrippengewölbe der zweiten Hälfte des 16. Jahrhunderts, die Möglichkeiten der Rippenfigurationen in Art und Form zumindest stark einzugrenzen und die in diesem engen Rahmen möglichen Lösungen als hypothetische Diskussionsgrundlagen zu visualisieren.

Damit klar wird, dass es sich dabei um Hypothesen handelt und entsprechend Diskussionsspielraum und -bedarf besteht, ist von vornherein beabsichtigt, eine gewisse Bandbreite möglicher Figurationen darzustellen, um den Blick nicht zu verengen oder gar den Fokus auf nur eine Visualisierung zu richten. Es muss im derzeitigen Arbeitsstand des Forschungsprojektes vermieden werden, dass sich eine der mutmaßlichen Lösungen in unzulässiger Weise als Bild im künftigen Bildgedächtnis der Forschung festsetzt.

III Hypothetische Herleitungen zu möglichen Wölbfigurationen der Neubaukirche

Für unsere Überlegungen grundlegend ist die Beobachtung, dass in der Spätphase spätgotischer Wölbkunst nach 1540 an prominenten Bauten im Wesentlichen Schlingrippenfigurationen, die im Grundriss aus gleichen bzw. annähernd gleichen Kreisen bestehen, entworfen und gebaut wurden.[11] Auf solche Vorbilder werden sich die Visualisierungen ebenso konzentrieren, wie Wölblösungen, die wie in Dettelbach Rippenbögen mit einfacher und zweifacher Krümmung kombinieren. Gewölbe, die abgekappte Schlingrippenfragmente zur Bereicherung der Figuration aufweisen, wie sie Bonifaz Wohlmut auf dem Prager Hradschin um 1560 schuf, sind weniger in Betracht zu ziehen. Diese sind, Benedikt Ried und Hans Getzingers nachfolgend, regional begründbar und spielen für den kurmainzischen Raum in der Spätphase offenbar keine Rolle. Schlingrippenüberwölbte Wendelsteine, bei denen sich im Kreisgrundriss nur Sechsecke oder Achtecke einschreiben lassen, weisen in der Spätphase nach wie vor Schleifensternfiguren auf. Die traten in Räumen mit rechteckigen Jochdispositionen nach 1540 kaum mehr auf: ausgenommen allerdings die recht einfache Figuration im Südquerhaus von Maria im Sand zu Dettelbach mit vier Blütenblättern.

Davon ausgehend dürfte es sich mit höchster Wahrscheinlichkeit auch in Würzburg bei den Gewölbeformen mit Schlingrippen der 1580er Jahre um Figurationen gehandelt haben, die im Wesentlichen aus gleichen bzw. ähnlichen Kreismotiven bestanden. Die Grundfiguren der wölbtechnischen Alternativen wären davon abzuleiten. Ein direkt in Verbindung mit der Würzburger Universitätskirche stehendes Schlingrippengewölbe ist – wie Max Hermann von Freeden 1971 erstmals dargelegt hat – zweifelsohne die Figuration der Durchfahrtshalle der Alten Universität.[12] Das Schlingrippengewölbe der Durchfahrt, das im Grunde auf zwei gleichen Kreisen (quer zum Joch) basiert, bildete so eine ›architektonische Einführung‹ in das für die Universitätskirche beabsichtigte gestalterische Thema des oberen Raumabschlusses und seiner Perzeption. Allerdings dürfen wir nicht davon ausgehen, dass – wie es von Freeden beschreibt – die Figuration der Durchfahrt dem Gewölbe der Neubaukirche glich bzw. mit ihr identisch war. Es ist eher von einer sich steigernden architektonischen Hierarchisierung der Funktion und Bedeutung nach und von einer inszenierten Gestaltung des Weges durch die Durchfahrt bis hin zum Höhepunkt in der Neubaukirche auszugehen. Entsprechend müsste das Eingangsthema der Schlingrippenwölbung in der Durchfahrt in der Kirche eine sehr wirkungsvolle Steigerung erfahren haben. Dieses Prinzip der Steigerung von Raumwirkungen durch die Möglichkeiten der Wölbung soll ebenfalls als Annahme in die weiteren Überlegungen einfließen.[13]

Eine Steigerung des Figurationsthemas aus sich überlagernden gleichen Kreisen in der Durchfahrt ließe sich auf verschiedene Art bewerkstelligen: einerseits mit einem gehobenen Maß an dekorativer Ausschmückung durch dekorative Anreicherungen mittels Nebenrippen bzw. mittels abgestimmter farblicher Fassung bis hin zum reichen Besatz mit figuraler und ornamentaler Bauplastik; und andererseits mit einer signifikanten Erweiterung des aus gleichen Kreisen geformten Schlingrippenthemas mit den Möglichkeiten handwerklichen Vermögens mit dem Ziel, das Grundthema baukünstlerisch zu variieren und artifiziell weiterzuentwickeln.

Mit einer möglichen Übertragung und Anpassung (Adaption statt Variation) der Schlingrippenfiguration aus gleichen Kreissegmenten hat sich Reinhard Helm sehr intensiv in seiner Dissertation von 1976 auseinandergesetzt. Helm übertrug dabei die Schlingrippenfiguration des Joches der Wallfahrtskirche Maria im Sand zu Dettelbach zwischen Vierung und Ostchor ›nahezu 1 : 1‹ auf die Regeljoche der Würzburger Universitätskirche.[14] In einer Variante dieses Übertrages änderte Helm zudem die Wölbanfänger von einfach gekrümmten (im Grundriss geraden) Rippenverläufen in zweifach gekrümmte (im Grundriss bogenförmige) Schlingrippen.[15] Diesem Vorgehen kann grundsätzlich sehr gut gefolgt werden, verdeutlicht er doch nachvollziehbar aus der Perspektive einer zwei Jahrzehnte später vermuteten Rezeption beim Bau der Wallfahrtskirche in Dettelbach, eines weiteren für Julius Echter überaus wichtigen Prestigeobjektes, wie ein Nachfolger als bauhistorische Quelle erkannt und genutzt werden kann, um über diesen Rezeptionsbezug eine Annäherung an einen verlorenen Vorgänger möglich zu machen. Die zweite Variante mit Schlingrippen in den Anfängerbereichen ist in der gezeigten Form allerdings kritisch zu sehen, da derartige Bogenführungen im Bereich der Rippenanfänger (*tas de charge*) nicht der idealen Wölbstützlinie folgen können.

Gleichwohl stellt sich bei Helms Vorgehen einerseits die Frage, ob das Verbinden einer Schlingrippenfiguration im flachen Scheitelbereich mit einfach gekrümmten (geraden) Rippenanfängern in den seitlichen Anfängerbereichen eine wirkliche baukünstlerische Steigerung darstellt. Und andererseits muss hinterfragt werden, ob Julius Echter in seiner Rolle als Bauherr zwei Jahrzehnte später an einem ihm ebenso wichtigen Bau eine schon einmal gezeigte Wölbfiguration einfach wiederholen ließ. Gerade die Vielfalt an Schlingrippenfiguren in Dettelbach – wenngleich einige ihr Verwandtschaftsverhältnis zur prototypischen Wölbung der Durchfahrtshalle der Würzburger Universität nicht leugnen können – lässt doch eher in diesem Bereich fürstbischöflicher Prestige- und Repräsentationsbaukunst den Wunsch Julius Echters nach baukünstlerischer Vielfalt statt Beschränkungen auf nur geringfügige Adaptionsmaßnamen vermuten. Es spricht somit Einiges dafür, dass in Dettelbach nicht bloß eine Wölbfigur aus Würzburg übernommen und diese dann geometrisch den Jochproportionen der Wallfahrtskirche angepasst wurde, sondern dass man eben auch im Rahmen der konstruktiven Möglichkeiten offenbar neue Rippenwerksformationen weiterentwickelte. Insofern sind nun in der Umkehrung für das zu vermutende ›Vorbild‹ für Dettelbach auch variierende Schlingrippenfigurationen denkbar, die zwar ähnlich, aber nicht ›nahezu 1 : 1‹ übernommen wurden.

Einen sehr interessanten Hinweis könnten die Befunde an Rippenknoten darstellen, die, so die Provenienz stimmt, vom ehemaligen Gewölbe der Universitätskirche stammen sollten. Das im Ausstellungskatalog *Julius Echter – Patron der Künste* gezeigte Werkstück Nr. 14.2.a zeigt bei erster Betrachtung im Grundriss das Prinzip von Rippenausläufen jener Rippenkreuzung, wie sie am Übergang von der Anfänger- zur Scheitelwölbung im Dettelbacher Mittelschiffsjoch vorhanden ist.[16] Die genauere Betrachtung erweist, dass der Ansatz der Transversalrippe (nach oben weisend) aufsteigend ist, die beiden benachbarten Diagonalrippenansätze aber absteigend und die diametral auf der anderen Wölbseite auslaufenden Rippenansätze, wenn überhaupt, nur geringfügige Höhenverlaufsziele erkennen lassen.[17] Dieser Beobachtung folgend – die einer genaueren Analyse mittels Scanning und Nachkonstruktion der Rippenknoten am

3D-Modell bedürfte – können wir zumindest einschätzen und mutmaßen, dass dieser Knotenbefund Nr. 14.2.a auf einem identischen geometrischen Verfahren beruhte, mit dem die Dettelbacher und Würzburger Werkmeister gleichsam operierten. Doch bezüglich der Bogenaustragung gibt es explizit Hinweise, dass die beiden Figurationen voneinander abweichend konstruiert wurden.

Darüber hinaus, selbst wenn die Provenienz der Rippenknoten zum Gewölbe der Neubaukirche fraglich bleibt, dürfte es sich hier (innerhalb der Gruppe) um eine Kombination aus Schlingrippen- und Netzrippengewölbe gehandelt haben.[18] Wir sehen es daher als sehr wahrscheinlich an, dass die Neubaukirche Würzburg aus einer Kombination von Schlingrippen im Scheitelbereich und einfach gekrümmten Netzrippen im Anfängerbereich bestanden haben dürfte. Auf diese Beobachtungen stützt sich eine erste hypothetische Gruppe.

Unabhängig davon (vor allem für den Fall, dass die Rippenknotenfunde nicht aus den Langhausjochen der Neubaukirche stammen, sondern aus deren Randbereichen oder gar anderen Bereichen des Universitätsgebäudes)[19], sollen in einer zweiten Gruppe weitere hypothetische Figurationen vorgestellt werden, die sich unmittelbar auf Vorbilder hergeleiteter Schlingrippenwölbungen aus einem Korridor der Spätphase 1540 bis 1580 beziehen. Diese wiederum sollten zumindest eine signifikante Steigerung der Schlingrippenfiguration der Neubaukirche gegenüber der Durchfahrtshalle aufweisen, ohne sich aber dabei vom Prototyp der Durchfahrtswölbung zu entfernen.

IV Hypothetische Visualisierungen möglicher Wölbfigurationen der Neubaukirche

Hinsichtlich konstruktiver Rahmenbedingungen, welche Auswirkungen auf die Gestaltung haben, ist zunächst auf die abweichenden Jochproportionen der genannten Vorbilder und Nachfolger im Verhältnis zur Jochgeometrie der Würzburger Neubaukirche hinzuweisen. Die acht Joche der Neubaukirche erhielten durch die Anlage der Pfeiler jeweils eine sehr stark querrechteckige Form. Diese Proportion ist für eine jochbezogene Wölbung eher ungünstig, hat aber zwei Vorteile: Erstens erhöht sich bei gleicher Raumlänge die Anzahl der Wandpfeiler, so dass es konstruktiv leichter ist, den anfallenden Gewölbeschub zu verteilen; zweitens wird bei geschickter Figuration ein Gewölbe entstehen, dessen Wölbgrund sich der Form einer Tonne annähert – geometrisch aber kein Tonnengewölbe ist – und dadurch eine starke raumvereinheitlichende Wirkung entfalten kann. Diesbezüglich ist aber auch zu überlegen, ob nicht womöglich ein Wölbjoch über zwei Achsen geführt wurde und so der Figuration nach im Mittelschiff der Kirche von vier gewölbten Doppeljochen auszugehen wäre. Die Anlage von vier Doppeljochen hätte zur Folge, dass die dabei entstehenden Scheidbögen am ersten Pfeiler einen Kämpferpunkt besitzen, am zweiten Pfeiler aber ihren Scheitelpunkt finden, am dritten Pfeiler wieder einen Kämpfer usw. Die Beschreibungen der *Encaenistica Poematia* von 1591 sprechen von einer »wohlgeordneten Aufeinanderfolge ineinander verschlungener vergoldeter Steine« und »sie ist von verschiedenen Seiten her hinaufgeführt und vereinigt in einem Kreis«.[20] Einen als prägnanten Kreis wahrzunehmende Rippenfigur in einem schmalen Joch (bei der Anlage von acht Jochen) ist wölbtech-

nisch mit direkt von den Kämpfern an den Kreis heran geführten Rippenfiguren nur schwer vorstellbar. Einzig denkbar wäre eine Figuration mit extrem langen, geraden (einfach gekrümmten) Diagonalrippen, die im Anfängerbereich der idealen Wölbstützlinie folgen. Auch denkbar, aber in der Baukultur der Echterzeit nicht praktiziert, wäre ein Gewölbe mit einer tragenden Wölbschale (Mauerwerk) über unabhängig geführten geraden Wölbanfängern, die sich kreuzen und teilweise als Luftrippen ausgebildet sind. Ein diesbezügliches Vorbild der Frühphase, als räumlich und zeitlich weit entfernter Vorläufer, wäre im Gewölbe der Marienkapelle in Schorndorf 1502–1505 zu finden.

Nachfolgende Visualisierungen (entweder auf ein Joch oder ein Doppeljoch bezogen) beruhen auf den vorangegangenen hypothetischen Herleitungen und sollen hiermit zur Diskussion gestellt werden (Abb. 9–14).

V Fazit

Das durch Joris Robijn (Georg Robin) geschaffene Ensemble der Universität im Auftrag von Julius Echter zeigt mit seiner Inszenierung im Bereich architektonischer Funktionalität und bedeutungssteigernder Gestaltung eindrücklich, wie am Ende des 16. Jahrhunderts die Bauformen und Technologien der Renaissance mit denen der Spätgotik sehr absichtsvoll kombiniert werden konnten. Die Neubaukirche orientierte sich an den Wand- und Raumgestaltungen vor allem römischer Vorbilder. Für den oberen Raumabschluss verblieb die ehrenvolle und bautechnisch anspruchsvolle Aufgabe, eine zeitgemäße (nur aus architekturhistorischer Rückperspektive im Abklingen befindliche) spätgotische Wölbtechnologie mit Schlingrippenfigurationen zum Einsatz zu bringen und möglichst sinnvoll bzw. sinnsteigernd auf die Aufrissgestaltung zu beziehen. Diese ›Vermischung von Baustilen‹ hat weniger mit ästhetischen Fragen des Stils als mit technisch-konstruktiv motivierten Gründen und diesbezüglich raumgestalterischen Absichten zu tun. Allerdings hatten die späten Schlingrippengewölbe kaum mehr Kraft, aus sich selbst heraus konstruktive und gestalterische Weiterentwicklungen zu bewirken. Im abgestimmten Zusammenspiel mit Aufrissgestaltungen in Renaissanceformen waren sie in der Lage, neue Raumwirkungen zu erzeugen. Anpassungen und *face-lifts* im Detail machten sie jeweils in ihrer Zeit anschlussfähig. Dass auf sie über lange Zeit nicht verzichtet wurde, mag dieser Gestaltungsabsicht geschuldet sein, jedoch dürfte ihr Vorteil, bei Bränden den Raum und die wertvolle Ausstattung – hier das Herzgrab des Fürstbischofs – vor Zerstörungen zu schützen, nicht zu unterschätzen sein. Nicht zuletzt der Brandschutz ließ es gerade beim Bau der Neubaukirche wenig erstrebenswert erscheinen, sich beim oberen Raumabschluss mit einer hölzernen Kassettendecke zufrieden zu geben und sich damit einem erhöhten Brandrisiko auszusetzen.

Doch ungeachtet der rein pragmatischen und brandtechnischen Vorteile war es weiterhin möglich, mit solchen Gewölben hierarchisierende und wertsteigernde Effekte zu erzeugen: Im Fall der Würzburger Universität führte offenbar das erhaltene Schlingrippengewölbe der Durchfahrtshalle in das gestalterische Thema der höfischen Architektur ein und fand dann in dem Gewölbe der Universitätskirche seine gezielte Steigerung und dramaturgischen Höhepunkt. Die überkommenen Beschreibungen zum Gewölbe der Neubaukirche beschreiben dies sehr eindrucksvoll.

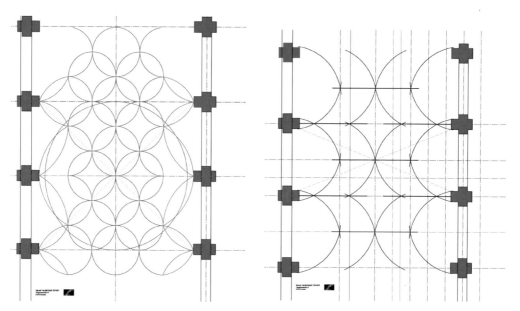

Abb. 9: Schlingrippenfiguration für vier Doppeljoche

Abb. 10: Schlingrippenfiguration mit kleinen Kreisfiguren im Scheitelbereich für acht Joche

Abb. 11a+b: Schlingrippenfiguration mit Bogenrippen als Anfänger für acht schmale Joche

Abb. 12a+b: Schlingrippenfiguration mit großer Kreisfigur im Scheitel für acht schmale Joche

Abb. 13: Schlingrippenfiguration mit Bogenrippen
als Anfänger und kleinen Kreisen für acht Joche

Abb. 14: 1:1-Übertragung der Dettelbacher
Mittelschiffwölbung auf acht Joche

Bildlegenden zu den Seiten 124/125:

Abb. 9: Ein Wölbjoch erstreckt sich über 2 Achsen der Pfeilerstellungen. Am ersten Pfeiler der Kämpfer (Tiefpunkt) am zweiten Pfeiler der Scheitel (Hochpunkt) usw. im stetigen Wechsel. Die Anfängerfigurationen folgen der Lösung Erasmuskapelle Berlin, wo diese Lösung benutzt wurde, um über Fenster im Bestand wölben zu können, und einige Anfänger-Blütenblätter verdreht/geweitet wurden – ein im Dreidimensionalen sehr attraktiver Wölbansatz. Die Scheitelfiguration besteht aus gleichen, sich überlagernden, Kreisen welche in der Raum-perzeption im Zusammenspiel zwischen den geweiteten Blütenblattfiguren der Scheitel an den Pfeilern und einem optisch daraus fortgesetzten Regelblütenblattverlauf des Scheitel-bereiches auch als großer Kreis wahrgenommen werden kann (schwarz gestrichelt)

Abb. 10: Der Interpretation aus Encaenistica Poematia hinsichtlich einer »lunatus«/halb-mondförmigen-sichelförmigen Wahrnehmung bezüglich der Rippen folgend verfolgt dieser Ansatz einer Wölbfiguration die beschriebene Wahrnehmung in der Scheitelfiguration. Diese beschriebene Wahrnehmung gibt sehr treffend der Codex Stadler, fol. 80r (veröffentlicht durch Adolf Reinle, Basel 1994, hier S. 62) mit einem Wölbfigurationsriss wieder, welcher ebenfalls sehr schmale Jochproportionen zeigt. Dieser, übertragen auf die Würzburger Dis-position, lässt aber erkennen, dass eine Wahrnehmung eines dann sich schließenden großen zentralen Kreismotives ausbleibt. Dennoch als Ansatz sichelartiger Rippenfragmente in Teilen diskutabel

Abb. 11a+b: Ein Wölbjoch ist identisch einer Pfeilerachse in der Tiefe. Die ideale Wölbstütz-linie kommt über Jochdiagonalen zu liegen. Als Scheitelfiguration wird eine Kreisfigur gerissen, welche der Tiefe des Joches entspricht, sowie um eine halbe Jochtiefe versetzt und gespiegelt eine weitere identische (bez. Radius) Halbkreisfiguren gerissen, die so das klassische Blütenblattmotiv als Scheitelfiguration ergeben (Vorbilder u. a. Landhauskapelle Wien, Eleemosynariuskapelle Banska Bystrica/Neusohl). Als Wölbanfängerfiguration werden einfach gekrümmte Bogenrippen – jeweils vom Kämpfer am Pfeiler zum Rand der Scheitelfiguration – geführt, die um eine zweifach gekrümmte Schlingrippe zur Steigerung der Gestaltung ergänzt sind. Grundschema dieser Kombination Anfänger- zu Scheitelfiguration folgt der prototypischen Lösung der Marienkapelle Schorndorf. Es wird den Beschreibungen mit Wahrnehmung von großem Scheitelkreis und in sich verschlungenen Rippen Rechnung getragen. Die Bilder Varianten A und B unterscheiden dann noch mit einfachen (A) und sich überschneidenden (B) Kämpferbereichen

Abb. 12a+b: Schlingrippenfiguration mit großer Kreisfigur im Scheitel für acht schmale Joche: Identischer Ansatz wie bei (B), jedoch mit Schlingrippen an statt Bogenrippen als Anfänger-figuren. Auch in zwei Varianten mit (A) sich überschneidenden und (B) einfach angeordneten Kämpferansätzen

Abb. 13: Schlingrippenfiguration mit Bogenrippen als Anfänger und kleinen Kreisen für acht Joche: Ähnlicher Grundansatz wie 9, jedoch mit kleinen Kreisfiguren im Rippenwerk, d. h. 5 modulare Teilungen in 5 Kreisdurchmesser in der Jochbreite. Als Anfängerfiguration sind Bogenrippen mit – zur Steigerung der Gestaltung ergänzten – zusätzlichen Schlingrippen ausgeführt. Insgesamt folgt dieser Figurationsansatz nahezu 1:1 der Schorndorf-Figuration (Marienkapelle)

Abb. 14: Der Ansatz Reinhard Helms mit Annäherung an die Dettelbacher Figuration wird hier 1:1 (d. h. hier auch bezüglich Anfängerfiguration und deren Übergang zur Scheitelfiguration) in die Würzburger Disposition übertragen

Der Versuch, die Neubaukirchenwölbung hypothetisch zu rekonstruieren und zu visualisieren, wird durch ihren Kontext bestimmt. Diesbezüglich bilden die Vorbilder der Spätphase der Schlingrippenwölbkunst von 1540 bis 1580 nördlich der Alpen einerseits und anderseits die zu vermutende ›Rezeption bspw. im kurzmainzischen Umfeld‹ den Rahmen. Für die weiteren Diskussionen hinsichtlich der architekturhistorischen Verortung des Neubaugewölbes müssten die baukulturellen Bezüge, zum einen die gestalterisch-konstruktiven Verhältnisse der Gewölbelösungen, zum anderen die Vernetzungen der Akteure seitens der Auftraggeberschaft und der Werkmeister bzw. Architekten untereinander erforscht werden.

Anmerkungen

1 Dazu forscht Clemens Voigts, Universität der Bundeswehr München, Vorträge in Meißen 2017 und Zürich 2018.

2 Ebenso auf der Burg Ofen in Budapest nach Wladislaws ungarischer Königswahl; dazu laufendes Forschungsprojekt von Thomas Bauer, Jörg Lauterbach und Norbert Nußbaum in Kooperation mit dem Törteneti Muzeum Budapest und der Budapester Archäologie; ca. 300 ausgegrabene Rippenfragmente der Burg Ofen, werden gescannt, untersucht und als 3D-Modelle nachkonstruiert; s. dazu Thomas Bauer, Jörg Lauterbach, Norbert Nußbaum, Dekonstruktive Architekturkonzepte um 1500 und ihre rationalen Grundlagen, in: *Schriftenreihe der Gesellschaft für Bautechnikgeschichte*, Bd. 1, Dresden 2017, S. 285–287.

3 Ebenfalls seit 2014 laufendes Forschungsprojekt Bauer/Lauterbach/Nußbaum.

4 Unserer Meinung nach bildet die Schlingrippenwölbung der ehem. Erasmuskapelle im Berliner Schloss von 1540 den letzten konstruktiven Höhepunkt dieser Technologie, wo Konrad Krebs im Emporenraum in Folge von Proportionsengpässen des Baubestandes zwei Joche mit Schlingrippen – quer zum Joch – soweit übereinander schob, dass ein vollständiges Luftrippenwerk entstand, welches in der Architekturgeschichte in dieser Form beispiellos ist; siehe dazu: Thomas Bauer, Jörg Lauterbach, *Die Schlingrippen der Gewölbe – Erasmuskapelle Berlin, Rotbergkapelle Basler Münster, Landhauskapelle Wien, Eleemosynariuskapelle Banska Bystrica, Ratssaal Bunzlau/Boleslawiec, Rathaus Löwenberg/Lwowek Slaski*, Dresden 2011.

5 Die fünf Schlingrippenbefunde – einer davon ein großer zentraler Schleifensternschlussstein – im Lapidarium der Burg Stolpen stammen mutmaßlich aus der Um- und Ausbauphase zum Stolpener Renaissanceschloss durch Kurfürst August, was in einem derzeit begonnenen Forschungsprojekt Bauer/Lauterbach untersucht werden soll.

6 Zum Abschlussring umfassend zusammengefasst hat: Adolf Reinle, *Italienische und deutsche Architekturzeichnungen 16. und 17. Jahrhundert*, Basel 1994, S. 101–111; ferner: Werner Müller, *Steinmetzgeometrie zwischen Spätgotik und Barock*, Petersberg 2002, S. 110–113.

7 Datierung nach: *Die Stadtkirche St. Marien zu Pirna*, hrsg. von Albrecht Sturm, Pirna 2005, S. 15.

8 Anhand von umfangreichen Steinmetzzeichen hat den Transfer der Pirnaer Steinmetzen (nach 1546) nach Brüx nachgewiesen: Heide Mannlová-Raková, *Kulturní památka Most. Děkanský kostel a jeho*, Prag 1989.

9 *Encaenistica Poematia*, 1591: »… eine wohlgeordnete Aufeinanderfolge ineinander verschlungener vergoldeter Steine beschließt. Sie ist von

verschiedenen Seiten her hinaufgeführt und vereinigt in einem Kreis ...« sowie »die mehrmals mit halbmondförmigen Krümmungen aufgelegten Rippen« lobend erwähnt und besonders herausgestellt; vgl. Reinhard Helm, *Die Würzburger Universitätskirche 1583–1973. Zur Geschichte des Baues und seiner Ausstattung* (Quellen und Beiträge zur Geschichte der Universität Würzburg, 5), Neustadt a. d. Aisch 1976, Quellen, S. 161; sowie: »Diese – sie sind kreuzweise abgeteilt, vielfältig in Verbindungen und Ausladungen, sind prächtig gefügt, eingefaßt und vergoldet – blitzen und glänzen, so daß man mit Recht von einem ›Goldenen Tempel‹ sprechen kann.«; ebd.; vgl. Christophorus Marianus, *Encænia Et Tricennalia Ivliana: Siue Panegyricus; Dicatvs Honori, Memoriæqve Reverendissimi Et Illvstrissimi Principis Ac Domini, Domini Ivlii, [...], Würzburg 1604; aus: Max H. von Freeden, Die Würzburger Universitätskirche – Geschichte, Schicksal und Zukunft der ›Neubaukirche‹ (Würzburg heute, 10), 1970, in: ders., *Erbe und Auftrag – Von fränkischer Kunst und Kultur* (Mainfränkische Studien, 44), Würzburg 1988, S. 16–23; hier S. 19.

10 Die Hypothesen wurden aus rein technisch-konstruktiver und architekturhistorischer Perspektive erarbeitet; zum kunsthistorischen und machtpolitischen Kontext setzen wir als gegeben voraus: Stefan Bürger, Tempel des Herzens. Die Universitätskirche, in: *Julius Echter Patron der Künste. Konturen eines Fürsten und Bischofs der Renaissance*, Ausstellungskatalog Würzburg 2017, hrsg. von Damian Dombrowski, Markus Josef Maier und Fabian Müller, Berlin/München 2017, S. 254–269; sowie Stefan Bürger und Iris Palzer, ›Juliusstil‹ und ›Echtergotik‹. Die Renaissance um 1600, in: ebd., S. 270–277.

11 Insbesondere in der Erasmuskapelle Schloss Berlin, der Katharienkapelle im Straßburger Münster, der Schlosskapelle Dresden, Grimmenstein Gotha und dem Frauenwerk Straßburg; als spätere angenommene Rezeption auch Maria im Sand in Dettelbach.

12 HELM, *Universitätskirche* (wie Anm. 9), S. 36: »... Erst v. Freeden hat 1970 darauf hingewiesen,

dass die Grundform des ehemaligen Gewölbes der Universitätskirche identisch sein könnte mit dem Gewölbe in der Torhalle des Nordflügels daselbst und mit dem Langhausgewölbe der Dettelbacher Wallfahrtskirche ...«; hier mit Verweis auf: VON FREEDEN, *Universitätskirche* (wie Anm. 9).

13 Zur Wegeinszenierung: BÜRGER, *Tempel* (wie Anm. 10).

14 Nur am Übergang der geraden Anfängerrippen zum schlingrippengewölbten Scheitelbereich formt Reinhard Helm je eine Blütenblattseite spiegelsymmetrisch auch zweifach gekrümmt, hingegen im Dettelbacher Vorbild zeigt diese gerade – einfach gekrümmte – Netzrippen.

15 Vgl. HELM, *Universitätskirche* (wie Anm. 9), hier Einlageplan Nr. 2, Grundriss 1591 (Rekonstr.), Format A3; mit Eintrag der vermuteten Wölbfiguration, die Anfängerrippenwerke in zwei Varianten.

16 Der Rippenknoten Nr. 14.2.a hat zwei durchbindende Diagonalrippen und von der Kreuzung ausgehend eine Transversalrippe zur Scheitelfigur hin; dies ist im Grundriss auch so in Dettelbach zu finden.

17 Das Analyseverfahren, an Rippenknoten die Rippenausläufe nach der radialen Lage der Rippenfugen zu bestimmen, bezogen auf eine ebene Lage des Knotens über dessen untere (wie an 14.2.a sichtbar der Fugenansatz für eine Steinabhängung) oder zur oberen als Bezugsebene gefertigten Steinfläche, folgt der Arbeitsweise und Erfahrungen der Autoren aus dem Rekonstruktionsvorhaben zur Dresdner Schlosskapelle und dem Budapester Projekt (vgl. Anm. 2).

18 Diesbezüglich bleiben Zweifel an: BÜRGER/PALZER, *Juliusstil* (wie Anm. 10), S. 276.

19 Aus dem Grabungsbericht bei HELM, *Universitätskirche* (wie Anm. 9), S. 125 ist lediglich Folgendes zu entnehmen: »Bei den Grabungsarbeiten in der Apsis und im 9. Joch enthielt der Schutt zwischen den Fundamenten und Substruktionen fast 200 feinst ausgearbeitete Werkstücke, Baluster und Rippen aus grauem Sandstein, die alle vergoldet oder bemalt waren«.

20 HELM, *Universitätskirche* (wie Anm. 9), S. 36.

REGIONALITÄT / KONTEXT DER ANGRENZENDEN REGIONEN

Margit Fuchs

DER EINFLUSS DES ›JULIUSSTILS‹ AUF DEN KIRCHENBAU IM BISTUM BAMBERG AM BEISPIEL DER LANDKIRCHEN VON JOHANN BONALINO

Die einschneidenden Ereignisse des 16. Jahrhunderts – die konfessionelle Spaltung Frankens, der Bauernkrieg und der zweite Markgrafenkrieg – hatten die beiden Fürstbistümer Würzburg und Bamberg gleichermaßen hart getroffen. Der Augsburger Religionsfrieden von 1555 lieferte schließlich die Grundlage für ein Wiedererstarken des Katholizismus, jedoch gab es bei der Rekatholisierung zwischen den beiden benachbarten Bistümern zur Zeit des Würzburger Fürstbischofs Julius Echter von Mespelbrunn erhebliche Unterschiede. Während Julius Echter in seinem Bistum mit harter Hand regierte, die Verwaltung straffte und die Beschlüsse des Augsburger Religionsfriedens zügig und rigoros umsetzte, gab es in Bamberg sieben Fürstbischöfe, die sehr unterschiedlich ohne eine erkennbare klare Linie agierten.

Fürstbischof Veit II. von Würtzburg (reg. 1561–1577) stand den seit dem Konzil von Trient aufkommenden Forderungen der Gegenreformation skeptisch gegenüber und hatte kein Interesse, seinen wirtschaftlich erfolgreichen Bürgern religiöse Vorschriften zu machen.[1] Der päpstliche Subdelegat Dr. Nikolaus Elgart kritisierte das weit verbreitete Konkubinat, das Fehlen eines Priesterseminars und die lutherischen Mitglieder der bambergischen Regierung.[2]

Den Fürstbischöfen Johann Georg I. Zobel von Giebelstadt (reg. 1577–1580) und Martin von Eyb (reg. 1580–1583) gelang es in ihren kurzen Regierungszeiten nicht die vorhandenen Pläne zur Errichtung eines Priesterseminars zu realisieren. Nichtkatholiken in den Diensten dieser beiden Bamberger Bischöfe sorgten nach wie vor für den Unmut des Papstes.[3]

Erst Ernst von Mengersdorf (reg. 1583–1591), der dann 1586 endlich eine höhere Schule als Priesterseminar einrichtete, drängte auf eine zügige Durchsetzung der tridentinischen Reformen. Die angeschlagene Gesundheit des Bischofs und seine Maxime, keine Gewalt zur Religionsdurchsetzung anzuwenden, hatten aber zur Folge, dass die Landbevölkerung kaum von der Gegenreformation erreicht wurde und in Bamberg viele Bürger lutherisch blieben.[4]

Auch Fürstbischof Neidhard von Thüngen (reg. 1595–1598), zuvor Domprobst in Würzburg und politisch dem Würzburger Fürstbischof nahe stehend, war mit den harten Würzburger Maßnahmen zur Rekatholisierung nicht einverstanden, hatte zu Beginn seiner Amtszeit keine Priesterweihe und lebte, auch nach dieser Weihe im Jahr 1596, weiter im Konkubinat. Durch eine päpstliche Instruktion wurde er jedoch angehalten, Visitationen in seiner Diözese durchzuführen und härter gegen die Luthera-

ner vorzugehen. Im Domkapitel hatte er kaum Rückhalt und sein schärfster Rivale, der Domdechant Johann Philipp von Gebsattel, folgte ihm sogar noch auf den Bischofsstuhl.[5]

Johann Philipp von Gebsattel (reg. 1599–1609) verhielt sich selbst keinesfalls nach den Vorstellungen des tridentinischen Bischofsideals und trat den Protestanten, im Unterschied zu seinem Vorgänger, mit großer Toleranz entgegen. Er setzte die Politik seines Vorgängers nicht fort.[6]

Es mangelte in Bamberg in dieser Zeit an einem straffen und konsequenten Führungsstil und an der Kontinuität im Sinne der Gegenreformation. Für den Kirchenbau hatte das natürlich Konsequenzen, denn während Julius Echter zur Stärkung der katholischen Position ein gigantisches Kirchenbauprogramm auflegte, lässt sich im Bistum Bamberg keine derartig umfangreiche Bautätigkeit feststellen.

Erst als Johann Gottfried von Aschhausen (reg. 1609–1622) den Bamberger Bischofsstuhl bestieg, wurde die katholische Reform nach dem Vorbild des Würzburger Fürstbischofs Julius Echter von Mespelbrunn auch in Bamberg entschieden fortgeführt.[7] Johann Gottfried von Aschhausen förderte ebenso wie Julius Echter die Wallfahrt und die Frömmigkeit in den Gemeinden, so dass die Bautätigkeit im kirchlichen Bereich im Bistum Bamberg nun einen deutlichen Aufschwung nahm. Etwa zeitgleich mit dem Beginn seiner Regentschaft ist Johann (Giovanni) Bonalino in Franken greifbar.

Der Graubündner Baumeister Johann Bonalino, der von Max Pfister als bedeutender Architekt im fränkischen Raum und als Brückenbauer hin zum Barock bezeichnet wird, stammte möglicherweise, ebenso wie sein Landsmann Lazaro Agostino, aus Roveredo im südlichen Misox. Wahrscheinlich war er zusammen mit seinem Bruder Giacomo (Jakob) Bonalino wie viele andere seiner Landsleute nach Norden gezogen und arbeitete zunächst als Maurer oder Steinmetz unter dem eben genannten Lazaro Agostino, bevor er ab 1614 Bauten in eigener Regie ausführte.[8] Er wurde in Scheßlitz nahe Bamberg ansässig und soll mit einer Anna Beuerlein verheiratet gewesen sein. Die Taufe eines Sohnes Hans im Jahr 1615 ist durch Quellen belegt.[9] Ab 1625 bezog er unter dem Fürstbischof Johann Georg II. Fuchs Freiherr von Dornheim (reg. 1623–1633) ein festes Einkommen von 115 fl. und nahm wohl die Stelle eines fürstbischöflichen bambergischen Baumeisters mit umfänglichen Aufgaben, wie etwa die Planung von Kirchen, Amts- und Pfarrhäusern, ein.[10] 1633 starb der Baumeister, denn im entsprechenden Urbar- und Zinsbuch von Scheßlitz wird »Johann Bonalinußen wittib« erwähnt. Möglicherweise waren die Auswirkungen des Dreißigjährigen Krieges für seinen Tod verantwortlich, denn im Januar 1633 wurde Scheßlitz von den Schweden gebrandschatzt und im Februar eingenommen.[11]

Angela Michel benennt in ihrer Dissertation *Der Graubündner Baumeister Giovanni Bonalino in Franken und Thüringen* vierzehn kirchliche Bauprojekte innerhalb des Fürstbistums Bamberg, die mit dem Namen des Baumeisters verknüpft sind. Einige der aufgeführten Kirchenbauten werden in Ermangelung geeigneter Quellen dem Baumeister lediglich zugeschrieben. Oft handelt es sich bei den Bauprojekten um Reparaturen. In nicht wenigen Fällen wurden die Kirchen später stark verändert bis hin zum kompletten Abriss.[12] Die ausgewählten exemplarischen Bauprojekte, die im Folgenden eingehender betrachtet werden sollen, zeigen die für den Baumeister typischen konstruktiven Konzepte und stilistischen Merkmale, die auch an anderen ländlichen Kirchenbauten in der

Bamberger Region beobachtet werden können. Es handelt sich bei den Kirchenbauten in chronologischer Reihenfolge um St. Pankratius auf dem Gügel, St. Otto in Reundorf, die Hl.-Kreuz-Kirche in Schönfeld, um das Gewölbe des Langhauses der Pfarrkirche St. Kilian in Scheßlitz und um St. Laurentius in Neufang (Steinwiesen).

Für den Kirchenbau im nahen Bistum Würzburg haben sich wegen des hohen Anteils gotischer Formen spezielle Begriffe wie ›Juliusstil‹ und ›Echtergotik‹ eingebürgert, ohne dass bislang exakt bestimmt werden konnte, wieweit der Fürstbischof Einfluss auf die Architektur seiner Bauten nahm.[13] Es fällt jedoch auf, dass vor allem die Landkirchen durch die strenge Baupolitik Julius Echters, dem Entwürfe und Kostenvoranschläge zur Genehmigung vorgelegt werden mussten, eine relativ einheitliche Architektur aufweisen.[14] Die Bedeutung des Bistums Würzburg in der Regierungszeit von Julius Echter, die zahlreichen Kirchen, die dort entstanden, und die räumliche Nähe werfen die spannende Frage auf, inwieweit sich Johann Bonalino, der sicherlich einer der führenden Baumeister im Bistum Bamberg war, bei seinen Kirchenbauten an denjenigen im Nachbarbistum orientierte.

I St. Pankratius auf dem Gügel

Die Wallfahrtskirche St. Pankratius auf dem Gügel (Baubeginn um 1610, Weihe 1616) entstand relativ früh nach der Amtseinführung von Johann Gottfried von Aschhausen als Bamberger Fürstbischof, dessen Wappen den Schlussstein im Gewölbe des Turm-

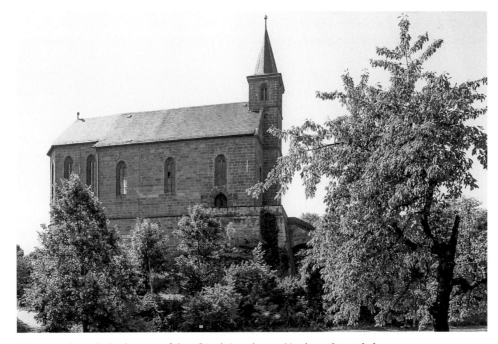

Abb. 1: Bamberg, St. Pankratius auf dem Gügel, Ansicht von Norden, 1610–1616

untergeschosses und die Außenwand des Chorabschlusses ziert. Durch Quellen ist belegt, dass sich Agostino Lazaro, der im Auftrag des Würzburger Fürstbischofs Julius Echter von Mespelbrunn die Dettelbacher Wallfahrtskirche baute, in der passenden Zeit einige Male in Bamberg aufhielt, unter anderem die Kirche »uffm Gügel besichtigt hat«[15] und möglicherweise Pläne für die Gügelkirche fertigte. Die Bauleitung wurde aber mit großer Wahrscheinlichkeit Johann Bonalino übertragen, der als »welscher meurer von Scheßlitz« in Quellen genannt wird und der während der Bauarbeiten wohl auch eigene Baukonzepte eingebracht hat.[16]

Die steinsichtige Kirche wurde spektakulär auf einem Felsen unweit von Scheß-litz errichtet, wobei der schroff hervortretende Kalkfelsen mit dem Untergeschoss der Kirche nahezu verwächst (Abb. 1). Ein Sockel und ein sehr hoher fensterloser Unterbau, indem sich eine Unterkapelle befindet, stützen den Chor im Osten. Eine mächtige Mauer mit einer darüber liegenden Terrasse, zu der eine breite, einläufige Treppe steil hinaufführt und von der aus man über das Westportal im Turmuntergeschoss den Kirchenraum betreten kann, befestigt das Terrain im Westen. Ein zweiter Zugang zum Kirchenraum ist über die Unterkapelle mit Hilfe zweier enger Wendeltreppen, die durch einen schmalen langen Gang verbunden sind, möglich. Im Grundriss (Abb. 2) lässt sich erkennen, dass sich dem dreijochigen Langhaus nach Osten ein eingezogener Chor mit zwei geraden Jochen und einem dreiseitigen Abschluss anschließt und dass sich am südlichen Langhaus ein Anbau, die Sakristei, befindet. Der Außenbau ist sehr schlicht gehalten und wird nur durch ein kleines, oben abgeschrägtes und nach unten gekehltes Gurtgesims horizontal gegliedert. In das Mauerwerk von Langhaus und Chor wurden spitzbogige, zweibahnige Maßwerkfenster eingeschnitten, wobei an der Chorstirn auf ein Fenster verzichtet wurde. Auf der Süd- und Westseite fallen eine Reihe ovaler und runder Fenster auf, deren Öffnungen meistens ohne Profilierung in einen Stein oder einen Steinverbund mit annähernd quadratischer Grundform eingehauen wurden.

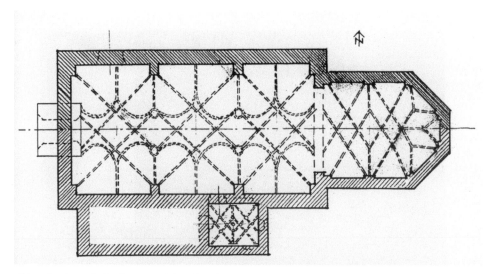

Abb. 2: Bamberg, St. Pankratius auf dem Gügel, Grundriss mit der Skizze des Wölbschemas

Die Laibungen der Maßwerkfenster wurden mit einer tiefen Hohlkehle ausgearbeitet und stehen, im Unterschied zu den runden und ovalen Fenstern, mit dem Mauerwerk im Verbund.

Das phantasievolle Maßwerk der Fenster zeigt mit seinen Dreipässen, Vierpässen und Variationen aus Schneuß und (oder) Herz typisch spätgotische Motive, wie sie auch an Kirchenbauten im Bistum Würzburg aus der Zeit von Julius Echter vorkommen.[17]

Das spitzbogige Hauptportal, das über die steile Treppe und die Terrasse erreicht wird, ist reich und sehr ungewöhnlich dekoriert. Außen wird es von einem Flechtband, innen von mehreren Stabprofilen umfasst, die jeweils über einem kleinen Sockel mit Ornament (Beschlagwerk, Taustab) beginnen und sich im Bogenteil überschneiden. Als würzburgische Vergleichsbeispiele lassen sich das westliche Portal am Südquerhaus der Wallfahrtskirche in Dettelbach (1611) oder die Hauptportale von Maria Himmelfahrt in Rothenfels (1610/12), St. Jacobus in Lengfurt (1613) und St. Vitus in Karbach (1613/14) nennen.[18]

Das Nebenportal der Gügelkirche im nördlichen Langhaus, zu dem früher eine zweite Treppe hinauf führte, ist ähnlich gestaltet, besitzt aber statt des Flechtbandes ein einfaches, in der Mitte kantig hervortretendes Band mit Diamantierungen im unteren Bereich. Eine große rundbogige Doppeltüre, die von einer Pilasterarchitektur gerahmt wird, führt auf der Südseite in die Unterkapelle. Mit seinem verkröpften Gebälk und dem Dreiecksgiebel unterscheidet sich dieses Portal stark von denjenigen in der Oberkirche und zeigt keinerlei Reminiszenzen an gotische Formen. Vorbilder für dieses Portal lassen sich wohl am ehesten an den Profanbauten der Zeit, möglicherweise an einem Amtshaus oder Ähnlichem, finden.

Im Inneren werden die Wände des Langhauses durch mächtige, auf niedrigen Sockeln stehenden, im Querschnitt nahezu quadratischen Pilastern gegliedert, deren Basen und Kapitelle sehr schlicht ausgeführt wurden und die durch eingelassene, rundbogige Nischen mit Muschelkalotten in den Pilasterschäften in ihrer Massigkeit zurückgenommen werden.

Im Chor werden die Wände durch sehr flache, hohe und den Innenecken des Polygons folgende Pilaster gegliedert, deren Basen, Kapitelle und Figurennischen die Formen der Pilaster des Langhauses wiederholen. Die Figuren der Vierzehn Nothelfer in den Nischen der Pilasterschäfte, die auf Konsolen stehen und stark aus ihren Nischen herausragen, stammen von Michael Kern, einem der führenden Bildhauer dieser Zeit in Würzburg.[19]

Das Tonnengewölbe des Langhauses wird von einem Parallelrippennetz und zusätzlichen Bogenrippen aus sehr flachen, farbig abgesetzten Profilen überzogen, die deutlich zeigen, dass es sich hier nur um Applikationen ohne tragende Funktion handelt. Die Rippenfiguration scheint sich am Langhausgewölbe in Dettelbach zu orientieren, wenngleich es erheblich flacher und weniger detailliert ausgeführt wurde. Das Parallelrippengewölbe des Chors mit ebenfalls auf ein Tonnengewölbe applizierten Rippen und einem sternartigen Abschluss im Chorpolygon setzt aufgrund der geringeren Gewölbespannweite sehr viel höher an als dasjenige im Langhaus.

In einer jesuitischen Schrift von 1616 über die Kirche auf dem Gügel wird die Ausmalung des Gewölbes besonders erwähnt. Demnach befanden sich in den Stuckkreisen der Langhauswölbung die vier Kirchenväter, wogegen die übrigen Felder mit üppigem

farbigen Blumenschmuck bemalt waren. Über die genannte Beschreibung hinaus gibt es keinerlei Informationen, wie dieser Blumenschmuck ausgesehen hat, aber Gewölbeausmalungen mit Blumen kommen sowohl im Bistum Würzburg als auch im Bistum Bamberg vor, wie beispielsweise in den Pfarrkirchen Mariae Himmelfahrt in Aub (ab 1615), St. Petrus und Marcellinus in Eußenheim (1617/19)[20] und in der Benediktinerkirche St. Michael (Weihe 1617) in Bamberg, die für ihre artenreiche und bestens erhaltene Pflanzenbemalung im Langhausgewölbe weithin gerühmt wird.

Ein Stich in der eben erwähnten jesuitischen Schrift zeigt zudem auch, dass der Turm der Gügelkirche ursprünglich eine höhere Bedachung besessen hatte, die mit ihrem achteckigen spitzen Helm über einem quadratischen Grundriss die typische Form eines ›Echterturms‹ aufnahm.[21]

Die schlichte äußere Gestalt, der dreiseitig abgeschlossene eingezogene Chor, das schlingrippenartige Gewölbe des Langhauses, die Maßwerkfenster in Chor und Langhaus sowie die runden oder ovalen Fenster, die an verschiedenen Stellen des Bauwerks erscheinen, lassen bei erster Annäherung den Schluss zu, dass sich die Gügelkirche an dem Baustil der Würzburger Region orientiert hatte. Das Innenraumkonzept mit seiner starken Gliederung durch mächtige Pilaster weicht allerdings deutlich von den Vergleichskirchen im Nachbarbistum ab.

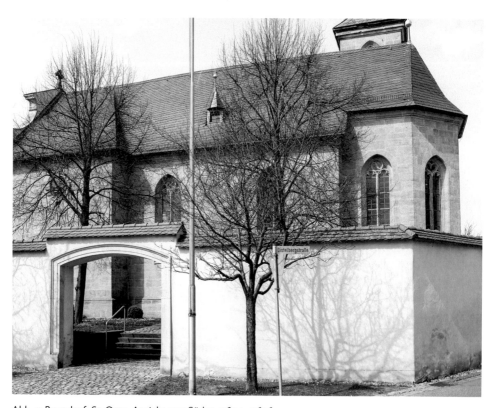

Abb. 3: Reundorf, St. Otto, Ansicht von Süden, 1614–1616

II St. Otto in Reundorf

Die ehemalige Friedhofskirche St. Otto in Reundorf (1614–1616; Abb. 3) wurde von Johann Bonalino gemeinsam mit seinem Bruder Giacomo (Jakob) Bonalino verantwortet, was sich durch die erhaltene schriftliche Auftragsvergabe mit der Datierung vom 25. April 1614 belegen lässt. Sie bestand ehemals nur aus einem Saal mit drei Jochen, dem ein eingezogener Chor mit einem geraden Joch und einem dreiseitigen Abschluss angefügt war. Der breitere Anbau im Westen wurde am Ende des 18. Jahrhunderts zur Vergrößerung der Kirche angefügt.[22]

Am ursprünglichen Bau leitet ein Wulst-Kehle-Profil vom niedrigen Sockel zu den Außenwänden über, die ansonsten völlig ungegliedert sind. Zweibahnige Maßwerkfenster, deren Laibungen und Maßwerkformen die Formen an der Kirche auf dem Gügel wiederholen, belichten den Innenraum.[23] Ein Turm mit spitzer Achteckhaube über quadratischem Grundriss wurde dem Chor an seiner Nordseite unmittelbar angebaut und gleicht hinsichtlich seiner Lage und seiner Form den Türmen vieler Echterkirchen.[24]

Das Hauptportal hat sich aufgrund des späteren Westanbaus nicht erhalten. Die Reste der Laibung des Seitenportals in der nördlichen Langhauswand, das sich wegen eines jüngeren Anbaus nur noch in Teilen erhalten hat, lassen aber deutlich die Nähe zu

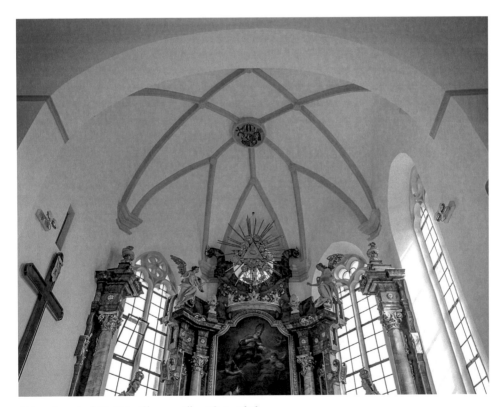

Abb. 4: Reundorf, St. Otto, Chorgewölbe, 1614–1616

den beiden spitzbogigen Eingängen am Gügel erkennen. Das Langhaus, das von einer Tonne überwölbt ist, in die hohe, schmale Stichkappen einschneiden, wirkt ohne eine vertikale Gliederung der Wandflächen und ohne die Betonung der Gewölbegurte und -grate vergleichsweise schlicht. Kleine, farblich abgesetzte Gesimsstücke markieren den Anfang der Gewölbegurte und wiederholen sich an der Chorbogenwand. Im Chor entwickelt sich das sehr hoch angesetzte Sterngewölbe über Konsolen (Abb. 4), die dem Knick der Wand folgen. Diese Konsolen nehmen die Form der Kapitelle der Gügelkirche auf und wie dort sind die Kreuzungspunkte der Rippen mit kleinen Rosetten verziert, außer an der zentralen Schnittstelle der Rippen, an der in prominenter Position das Wappen des Bischofs Johann Gottfried von Aschhausen angebracht wurde.

III Hl.-Kreuz-Kirche in Schönfeld

Bei der Hl.-Kreuz-Kirche in Schönfeld (1619–1623; Abb. 5), bei der der genaue Umfang der Bauarbeiten unklar ist, wird Johann Bonalino als planender Baumeister lediglich vermutet. Möglicherweise wurden am relativ langen eingezogenen Chor mit seiner kurzen Jochfolge und seinem dreiseitigen Abschluss lediglich die Fenster, das Gewölbe und das Dach erneuert. Die Fenster des Chors, zwischen denen etwa auf halber Fensterhöhe das Gewölbe über Konsolen ansetzt, sind durchweg zweibahnige Maßwerkfenster mit ähnlichen Maßwerkformen wie zuvor bei den Kirchen am Gügel und in Reundorf.

Bei dem Gewölbe der geraden Chorjoche handelt es sich um ein Kreuzrippengewölbe, bei dem die Gurte unterdrückt wurden, oder anders formuliert um eine Tonne mit Stichkappen, deren Grate Kreuze ausbilden, auf welche die Rippen appliziert wurden. Ein vergleichbares Gewölbe gibt es in der Pfarrkirche zur Hl. Dreifaltigkeit in Aschach.[25] Die Rippen des dreiseitigen Chorabschlusses wurden mit den Kreuzrippen des anliegenden geraden Chorjochs zusammengeführt, so dass der Eindruck eines $^5/_8$-Abschlusses entsteht.

Im Langhaus ragen Wandpfeiler in den Raum und tragen ein Gewölbe, analog demjenigen der geraden Chorjoche. Die Anräume zwischen den Wandpfeilern sind jeweils mit Quertonnen überwölbt, die jedoch nicht mit den darüber liegenden Stichkappen des Hauptgewölbes verschmelzen, wodurch sich kleine mondsichelförmige Wandflächen oberhalb der Arkaden ausbilden. Die Gewölbekonsolen im Chor und die Form von Sockel und Kämpferzone der Pilaster im Langhaus ähneln den entsprechenden Formen in der Gügelkirche.

An der schlichten Westfassade trennt ein auffälliges Gesims den Giebelbereich vom Portalbereich. Das rechteckige Eingangsportal mit seiner geohrten Sandsteinlaibung sitzt mittig in der Fassadenwand. Ein dem Sturz aufsitzendes Gebälkstück trägt das Wappen des Johann Gottfried von Aschhausen, welches zeigt, dass dieser zur Bauzeit die beiden Bischofsstühle von Bamberg und Würzburg in Personalunion besetzte. Die Laibung des Portals ist über Diamantierungen im unteren Bereich umlaufend profiliert und ornamentiert. Im unteren Giebelbereich, oberhalb des Portals, wurde ein Ovalfenster mit profilierter Rahmung eingelassen. Im oberen Giebelbereich existiert eine kleine kreisrunde Wandöffnung zur Belichtung des Dachstuhls. Fassaden mit vergleichbarer Schlichtheit und sparsamer Durchfensterung lassen sich in der Würzburger

Region beispielsweise an der Pfarrkirche St. Jakobus d. Ä. in Himmelstadt (1614), an der Wallfahrtskirche Hl. Blut in Iphofen (ab 1605) oder an der Pfarrkirche St. Petrus und Marcellinus in Eußenheim (1617/19) benennen.[26]

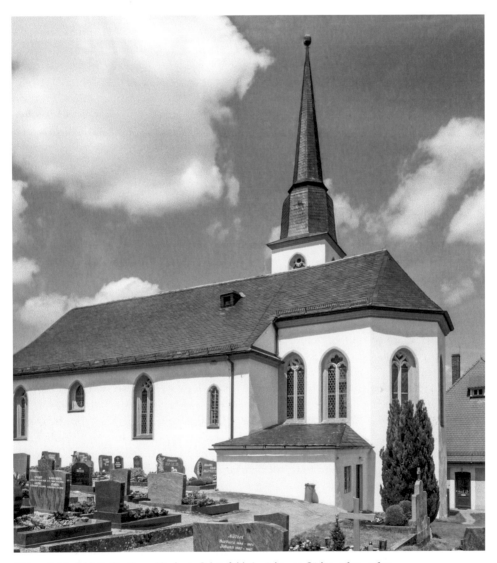

Abb. 5: Schönfeld, Heilig-Kreuz-Kirche in Schönfeld, Ansicht von Süden, 1619–1623

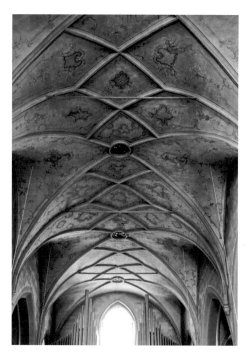

Abb. 6: Scheßlitz, St. Kilian, Langhausgewölbe, ab 1624

IV St. Kilian in Scheßlitz

Das dreischiffige Langhaus von St. Kilian in Scheßlitz (15. Jh.), ursprünglich mit einer flachen Holzbalkendecke versehen, wurde um 1624 eingewölbt (Abb. 6).[27] Ein Wappen auf dem westlichen Schluss-stein des Langhauses und ein Brief an den Weimarer Fürsten, in dem Johann Bonalino seine Arbeit am Gewölbe einer großen Kirche erwähnt, lassen diesen als Baumeister in Scheßlitz vermuten. Die Gewölberippen, die als Dreistrahl auf Konsolen beginnen, bilden ein Netz-muster aus, bei dem sich die Jochgrenzen auflösen. Das Langhaus der Benediktiner-kirche St. Michael in Bamberg wird von einem ähnlichen Gewölbe, das wahr-scheinlich von Agostino Lazaro aus-geführt wurde, überspannt[28], ebenso wie der langgestreckte Chor der Pfarrkirche Maria Himmelfahrt in Aub im Bistum Würzburg.[29]

V St. Laurentius in Neufang

Die Pfarrkirche St. Laurentius in Neufang (bei Kronach, heute Gemeinde Steinwiesen), deren Neubau schon seit 1619 von der Gemeinde Neufang angestrebt worden war, wurde 1625 nach Plänen von Johann Bonalino gebaut.[30] Einem Saal mit drei Jochen schließt sich ein eingezogener Chor an, bestehend aus einem geraden Joch und einem 5/8-Abschluss. Über einem niedrigen steinsichtigen Sockel wurden die Wände aus Bruch-stein gemauert und verputzt. Für die unregelmäßigen, verzahnten Eckquader und für Fenster- und Portalrahmungen wurde dagegen Sandstein sichtbar verwendet (Abb. 7).

Die Fenster von St. Laurentius sind spitzbogig, zweibahnig und mit Maßwerk ge-arbeitet. Die Maßwerkformen entsprechen denen der zuvor genannten Kirchen von Johann Bonalino.

Die Westfassade der Kirche wird dominiert von einem Renaissanceportal (Abb. 8), dessen zweizoniger, auf eine Vogelfigur zulaufender Giebel in die Wandfläche zwischen zwei über dem Portal liegende Maßwerkfenster hinein ragt. Eine den rundbogigen Ein-gang rahmende Pilaster-Architektur, die sich mit der Wand verbindet, und eine vor-geblendete Architektur mit zwei markanten Säulen und verkröpftem Gebälk wurden miteinander verschränkt, indem die Pilaster und die Säulen durch gemeinsame Basen und Kapitelle miteinander verbunden wurden. Über dem Gebälk zeigt das Wappen, gerahmt von zwei sich nach unten verjüngenden Pilastern mit darüber liegendem

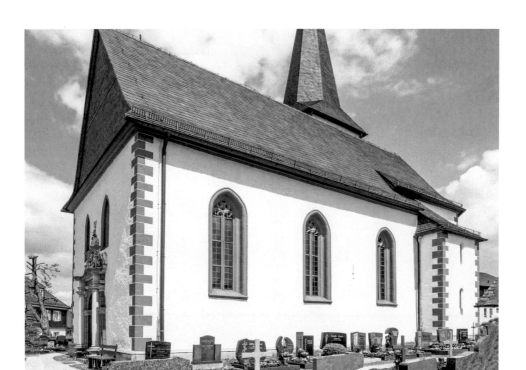

Abb. 7: Neufang, St. Laurentius, Ansicht von Südwesten, ab 1625

kleinen Gebälk, den inzwischen erfolgten Regierungswechsel von Gottfried von Aschhausen zu Johann Georg II. Fuchs Freiherr von Dornheim an. Darüber, in der zweiten Zone des Giebelteils, wird ein Medaillon mit der Jahreszahl 1626 von Rollwerk gerahmt, bevor der Giebel durch eine Vogelfigur abgeschlossen wird.

Für das nördliche Seitenportal zitierte der Baumeister das nachgotische Portal der Gügelkirche mit den sich überkreuzenden Stäben, rahmte es mit sich nach unten verjüngenden Pilastern (Estipiten), die ein überhöhtes, verkröpftes Gebälk tragen, und stellte als Bekrönung des Portals die Statue des Kirchenpatrons in den gesprengten Giebel.

Erhaltene Quellen dokumentieren, dass die Pläne Bonalinos von den Handwerkern nicht strikt ausgeführt wurden,

Abb. 8: Neufang, St. Laurentius, Hauptportal der Westfassade, ab 1625

weshalb sich die für Bonalino typische Formensprache nur am Chorbogen stringent zeigt. Im Chor war über den Konsolen ein Rippengewölbe geplant, ausgeführt wurde aber lediglich ein Gratgewölbe. Im Langhaus waren gliedernde Wandpfeiler vorgesehen, die aber durch Halbrundvorlagen ersetzt wurden. Das Gewölbe im Langhaus zeigt breite Gurtbogen in Fortsetzung der Wandvorlagen und Kreuzgrate, die auch hier ursprünglich als Kreuzrippen ausgeführt werden sollten.

In seiner Farbigkeit, die durch den roten Sandstein und den weißen Verputz entsteht, zeigt das Äußere der Kirche von Neufang eine große Ähnlichkeit mit zahlreichen Echterkirchen. Die Form des Grundrisses mit der Lage des Turms nördlich des Chors und der Sakristei als südlicher Anbau an den Chor, sowie die Maßwerkfenster und die Lage und Art der Portale verstärken diesen Eindruck von großer Übereinstimmung.[31]

Im Inneren lassen sich deutliche Unterschiede erkennen. Vor allem die gegliederten Wände und das Gewölbe des Langhauses schaffen hier einen völlig anderen Eindruck als die ungegliederten, durch flache Holz- oder Kassettendecken abgeschlossenen Langhäuser vieler Echterkirchen.[32]

VI Fazit

Zusammenfassend lassen sich für die betrachteten Kirchen[33] von Johann Bonalino folgende Gemeinsamkeiten feststellen:
1. Alle Kirchen sind im Äußeren schlicht und wenig gegliedert; insbesondere gibt es keinerlei vertikale Gliederungselemente.
2. An allen Kirchen wurden dem Mauerwerk zweibahnige spitzbogige Maßwerkfenster eingefügt.
3. Die Chorbauten sind immer eingezogen und in drei Seiten abgeschlossen.
4. Chor und Langhaus sind eingewölbt; die Wölbform ist stets ein Netz- oder Kreuzrippengewölbe.
5. Die Rippen des Chors beginnen, außer bei der Kirche auf dem Gügel, auf Konsolen, die den Ecken des Polygons folgen.
Aber: Bei der Gestaltung der Portale gibt es unterschiedliche Lösungen, die stilistisch stark variieren.

Johann Bonalino greift mit den gewölbten Kirchenbauten und den Maßwerkfenstern auf gotische Formen zurück. Die Formensprache der Renaissance zeigt sich vor allem an den Kirchenportalen und sehr zurückhaltend eher am Dekor der Innenräume. Moderne italienische Impulse, wie sie an den Profanbauten des Baumeisters an den ernestinisch-sächsischen Höfen von Weimar und Coburg beobachtet werden können, finden sich an den Kirchenbauten nicht.

Auch die innovativen Kirchenbauten im Süden, beispielsweise St. Michael in München oder die Studienkirche in Dillingen, dienten allenfalls marginal als Vorbilder.

Vielmehr orientieren sich die Kirchen an den traditionell ausgebildeten und regionalen Mustern und die angestellten Vergleiche belegen, dass die aufgeführten Kirchen von Johann Bonalino viele Ähnlichkeiten mit Kirchenbauten im Fürstbistum Würzburg aufweisen. Die zahlreichen Übereinstimmungen verwundern jedoch keinesfalls, denn es gibt sowohl über den Bamberger Fürstbischof Johann Gottfried von Aschhausen, einem

engen Vertrauten von Julius Echter, als auch über den Baumeister Agostino Lazaro und Giacomo Bonalino enge Verbindungen nach Würzburg, wodurch eine Orientierung am Bauprogramm von Julius Echter sehr plausibel erscheint. Obwohl beim ersten Blick die Ähnlichkeiten der Bonalinokirchen mit den Echterkirchen frappiert, lassen sich bei näherem Besehen deutliche Unterschiede zu den Echterbauten erkennen.

So blieben in der Region Bamberg die Varianten des Maßwerks stets dem traditionellen Formenkanon verpflichtet. Maßwerkkreise werden hier immer mit Pässen, Herzen oder Fischblasen gefüllt, fast nie bleiben sie leer, nie werden sie mit konzentrischen Kreisen gefüllt oder gar ihr Kreisbogen gebrochen, wie dies häufig in der Region Würzburg zu sehen ist. Der zum Teil neu entwickelte und phantasievolle Würzburger Formenkanon der Fenstermaßwerke wird bei den Bonalinokirchen nicht übernommen.[34]

Keine der Bonalinokirchen besitzt eine Kassettendecke und bei keinem Rippen-, Netz- oder Schlingrippengewölbe von Bonalino lassen sich Durchsteckungen finden, wie sie an den würzburgischen Kirchengewölben sehr häufig zu sehen sind.

Bei der Gliederung der Langhauswände im Kircheninneren durch Pilaster setzte Johann Bonalino wohl eigene Ideen um und bei der Pfarrkirche in Schönfeld realisierte er eine neuartige Wandpfeilerkonstruktion.

Sowohl der Bamberger Fürstbischof Johann Gottfried von Aschhausen wie auch sein Nachfolger Johann Georg II. Fuchs Freiherr von Dornheim verewigten sich durch das Anbringen ihrer fürstbischöflichen Wappen an den Kirchenbauten, die unter ihrer Regentschaft entstanden. Die Wappen zieren das Hauptportal der Kirchen, einen Schlussstein des Gewölbes, oder sind an anderer prominenter Stelle angebracht. Niemals lassen sich die Bischöfe mit Inschriftentafeln, auf die Julius Echter offensichtlich größten Wert gelegt hat, lobpreisen.[35] Möglicherweise nahmen die Bamberger Bischöfe weniger Einfluss auf ihre Kirchenbauwerke als Julius Echter in seinem Regierungsbereich, und Johann Bonalino besaß deshalb mehr Freiräume um seine eigenen Ideen, abweichend von den bislang üblichen Mustern, einzubringen.

Als Fazit kann festgestellt werden, dass eine Orientierung an den Kirchen im Nachbarbistum Würzburg erfolgte, die sich besonders evident in den Grundrissen (eingezogener Chor mit dreiseitigem Abschluss, Turmposition) und in den äußeren Gestaltungen (relativ ungegliederte Außenwand, spitzbogige zweibahnige Maßwerkfenster, Turmgestaltung) zeigt. Deutliche Abweichungen hinsichtlich des Maßwerks, der Gewölbe und der Gestaltung der Innenräume belegen, dass in Bamberg jedoch keinesfalls eine Übernahme des unter Julius Echter entwickelten Formkanons stattgefunden hat.

Anmerkungen

1 Karin Dengler-Schreiber, *Kleine Bamberger Stadtgeschichte*, Regensburg 2006, S. 78.

2 Johannes Kist, *Fürst- und Erzbistum Bamberg*, Bamberg 1962, S. 86–87.

3 Ebd., S. 87–88; vgl. Dieter Weiß, *Germania Sacra, Das exemte Bistum Bamberg, Bd. 3: Die Bischofsreihe von 1522 bis 1693*, Berlin/New York 2000, S. 207 und S. 221.

4 Günter Dippold, Das Bistum Bamberg vom Ausgang des Mittelalters bis ins Zeitalter von katholischer Reform und Gegenreformation, in: *1000 Jahre Bistum Bamberg 1007–2007, Unterm Sternen-*

mantel, hrsg. von Wolfgang F. Reddig und Luitgar Göller, Petersberg 2007, S. 220.

5 Ebd., S. 220–221.

6 DENGLER-SCHREIBER, *Bamberger Stadtgeschichte* (wie Anm. 1), S. 79–81.

7 Anna Schiener, *Kleine Geschichte Frankens*, Regensburg 2008, S. 106.

8 Angela Michel, *Der Graubündner Baumeister Giovanni Bonalino in Franken und Thüringen*, Neustadt a. d. Aisch 1999, S. 25; vgl. Max Pfister, *Baumeister aus Graubünden, Wegbereiter des Barock*, München/Zürich 1993, S. 23.

9 MICHEL, *Bonalino* (wie Anm. 8), S. 24.

10 Ebd., S. 28. Georg II. Fuchs von Dornheim war der Nachfolger von Johann Gottfried von Aschhausen im Bamberger Bischofsamt.

11 Ebd., S. 24–25.

12 Ebd., S. 7–8 und S. 393–396.

13 Stefan Bürger, Iris Palzer, ›Juliusstil‹ und ›Echtergotik‹. Die Renaissance um 1600, in: *Julius Echter Patron der Künste, Konturen eines Fürsten und Bischofs der Renaissance*, hrsg. von Damian Dombrowski, Markus Josef Maier, Fabian Müller, Berlin/München 2017, S. 271–274.

14 Barbara Schock-Werner, Bauen in der Fläche, Echters Baupolitik im Hochstift, in: *Julius Echter Patron der Künste* (wie Anm. 13), S. 116; vgl. Stephan Kummer, Die Kunst der Echterzeit, in: *Unterfränkische Geschichte, Bd. 3: Vom Beginn des konfessionellen Zeitalters bis zum Ende des Dreißigjährigen Krieges*, hrsg. von Peter Kolb und Ernst-Günter Krenig, Würzburg 1995, S. 676.

15 Belegt für: 27. Februar bis 10. März 1610, 22. April 1611, 14. Mai 1612.

16 MICHEL, *Bonalino* (wie Anm. 8), S. 133–136; vgl. Robert Suckale, Markus Hörsch u. a., *Bamberg, Ein Führer zur Kunstgeschichte der Stadt für Bamberger und Zugereiste*, Bamberg 2002, S. 150. Hier wird dem Baumeister Johann Bonalino sogar die Planung für die Gügelkirche zugeschrieben.

17 Barbara Schock-Werner, *Die Bauten im Fürstbistum Würzburg unter Julius Echter von Mespelbrunn 1573–1617. Struktur, Organisation, Finanzierung und künstlerische Bewertung*, Regensburg 2005, Abbildungen Tafel 20.1, Tafel 21.1, Tafel 21.2, Tafel 22.1, Tafel 22.2 und Tafel 22.3.

18 Ebd., Abbildungen Tafel 25, Beschreibungen und Datierungen S. 105 und S. 114–120 (Dettelbach), S. 258 (Rothenfels), S. 245 (Lengfurt), S. 241 (Karbach); vgl. SCHOCK-WERNER, *Bauen in der Fläche* (wie Anm. 14), Abb. 17.

19 Stefan Kummer, *Kunstgeschichte der Stadt Würzburg 800–1945*, Regensburg 2011, S. 106. Michael Kern schuf auch das bedeutende Westportal an der Wallfahrtskirche in Dettelbach.

20 SCHOCK-WERNER, *Bauten* (wie Anm. 17), S. 273 und Tafel 29 (Aub), S. 230, Tafel 34.2 (Eußenheim).

21 SCHOCK-WERNER, *Bauen in der Fläche* (wie Anm. 14), S. 131, Abb. eines Holzmodells.

22 MICHEL, *Bonalino* (wie Anm. 8), S. 142–146. Vgl. Heinrich Mayer, *Die Kunst des Bamberger Umlandes*, Bamberg 1952, S. 219–220.

23 Im Chorhaupt ist im Unterschied zur Kirche auf dem Gügel ein Rundfenster eingefügt, welches aber wahrscheinlich nicht zum Originalbestand gehört, sondern gleichzeitig mit dem Anbau im Westen dem schon bestehenden Chor eingefügt wurde.

24 Beispielhafte Echterkirchen sind die Pfarrkirchen St. Kilian in Trautstadt, Mariae Himmelfahrt und St. Ägidius in Altbessing und St. Petrus und Paulus in Schönau. Siehe dazu Dominik Lengyel, Catherine Toulouse, Die Echtersche ›Idealkirche‹. Eine interaktive Annäherung, in: *Julius Echter Patron der Künste* (wie Anm. 13), Abb. 1, S. 127; vgl. den Beitrag von Barbara Schock-Werner in diesem Band.

25 SCHOCK-WERNER, *Bauten* (wie Anm. 17), S. 270 und Tafel 34.3.

26 Ebd., S. 230 und Tafel 17.3 (Eußenheim), S. 238 und Tafel 18.1 (Himmelstadt), S. 240 und Tafel 18.2 (Iphofen).

27 MAYER, *Bamberger Umlandes* (wie Anm. 22), S. 226.

28 Peter Ruderich, Zur mittelalterlichen und nachmittelalterlichen Baugeschichte des Klosters St. Michael bis zum barocken Neubau, in: *1000 Jahre Kloster Michaelsberg, Bamberg 1015–2015. Im Schutz des Engels*, hrsg. von Norbert Jung und Holger Kempkens, Petersberg 2015, S. 139.

29 SCHOCK-WERNER, *Bauten* (wie Anm. 17), S. 272, Tafel 29.

30 MICHEL, *Bonalino* (wie Anm. 8), S. 185–186.

31 SCHOCK-WERNER, *Bauten* (wie Anm. 17), Abbildungen Tafel 17.1–17.3, Tafel 18.3 und 18.4, Tafel 19.2–19.4.

32 Ebd., Tafel 1–3 und Tafel 30.

33 Für das Gewölbe von St. Kilian in Scheßlitz trifft nur die Aussage 5 zu. Über die Gestaltung des Hauptportals bei St. Otto in Reundorf lässt sich wegen des späteren Anbaus im Westen keine Aussage machen.

34 SCHOCK-WERNER, *Bauen in der Fläche* (wie Anm. 14), S. 123; vgl. BÜRGER, PALZER, (wie Anm. 13), S. 271–272.

35 SCHOCK-WERNER, *Bauten* (wie Anm. 17), S. 96–99, Taf. 44 und 45.

G. Ulrich Großmann

JULIUS ECHTER UND DIE WESERRENAISSANCE
Stil und Stilwandel um 1600

›Echtergotik‹ und ›Echterstil‹ bzw. ›Juliusstil‹ waren im 20. Jahrhundert durchaus gängige Begriffe, obwohl frühzeitig bekannt war, dass das Wiederaufgreifen gotischer Formen im späteren 16. Jahrhundert, die ›Nachgotik‹, als ein besonders charakteristisches Element des ›Echterstils‹, keineswegs auf Unterfranken beschränkt war.[1] Auf jeden Fall erweist sich die Bauherrschaft von Fürstbischof Julius Echter von Mespelbrunn (reg. 1573–1617) für die unterfränkische Region als besonders prägend.

Stilbegriffe gibt es schon in der Dürer-Zeit. Dürer selbst berichtet, dass ihn die venezianischen Maler kritisieren, weil er die »antigisch art« nicht beherrschen würde.[2] ›Antik‹ war um 1500 in Venedig ein Synonym für die moderne, von uns als ›Renaissance‹ bezeichnete Kunst, obwohl sich die Malerei gar nicht direkt auf die Antike berufen konnte.

In der Kunstgeschichte wurde vor allem über die Nachgotik, gelegentlich auch als ›Barockgotik‹ bezeichnet, intensiver geforscht.[3] Letztlich ging es um die Frage, ob der Rückgriff auf die Gotik ein bewusster politischer Akt war oder sich aus anderen

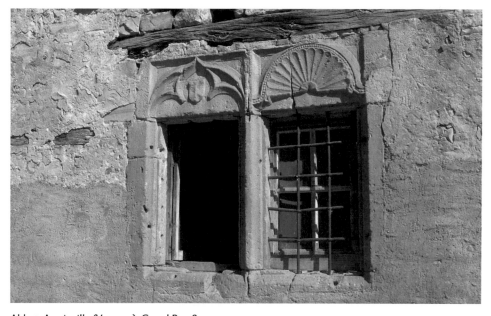

Abb. 1: Avrainville (Vogesen), Grand Rue 8, um 1550

Gründen ergeben hat und dann einfach als selbstverständlich hingenommen und weiter tradiert wurde. Letzteres wirkt sicher zu banal, es ist aber davor zu warnen, in jedem künstlerischen Detail ein politisches Symbol zu vermuten. Oft scheinen Gestaltungsmittel ohne eine bewusste politische Aussage gewählt zu sein. Dass man unterschiedliche Stilmittel bewusst als Gestaltungsmittel eingesetzt hat, zeigt das Beispiel eines Bauernhauses aus Arainville in den Vogesen (Grand Rue 8, Mitte 16. Jahrhundert, Abb. 1), dessen zwei Fenster zur Stube nebeneinander Formen der Gotik und der Renaissance aufweisen. Wo Formenübernahmen politische Aussagen haben können, müsste sich nachweisen lassen, dass Betrachter dies auch verstanden haben können. Vermeintliche ›Zitate‹ aufgrund ähnlicher Rippenprofile oder Pfeilerformen dürften kaum zu den Dingen gehören, die von einem Betrachter als politischer Anspruch erkannt worden sein kann.

I Weserrenaissance als Stil (Stilbegriff)

Was den Rückgriff auf die Gotik angeht, handelt es sich um ein Phänomen, das im Zusammenhang mit der ›Weserrenaissance‹ kaum eine Rolle spielt. Der Begriff ›Weserrenaissance‹ ist eine kunsthistorische Hilfsbezeichnung. Er wurde 1912 erfunden und bezieht sich ausdrücklich auf die Gestaltung der Fassaden von Schlössern, Rat- und Bürgerhäusern sowie wenigen anderen Bauwerken in einem geographischen Streifen beidseits der Weser, der Ostwestfalen, Südniedersachsen und Bremen umfasst. Wir verwenden den Begriff nur als ›Marke‹, um die Renaissance im Weserraum kunst- und kulturhistorisch mit musealen Mitteln zu erklären. Der von Richard Klapheck und Freiherr Kerkering zur Borg[4] in Abgrenzung zu einer ›Lipperenaissance‹, einer stärker durch (Backstein-) Lisenen und Bänder bestimmten Fassadengliederung, erfundenen Bezeichnung, wurde von Max Sonnen 1918 zum Titel eines Buches gewählt.[5] Jürgen Soenke und Herbert Kreft griffen die Bezeichnung 1960 für ein umfassend bebildertes Buch auf und bewirkten letztlich die Popularität der Renaissance im Weserraum.[6]

Eine ausdrückliche Definition der ›Weserrenaissance‹ liefert keiner der Autoren, lediglich erfolgen Hinweise auf eine relativ hohe Einheitlichkeit der Baugestaltungen im Weserraum. Auch das Weserrenaissance-Museum hat den Begriff als Rahmen zur Erklärung der auffällig dekorierten, sonst aber kaum regionalspezifischen Kunst genutzt: Die Ausstellung 1989 erhielt den Titel *Renaissance im Weserraum*, die den Ausstellungskatalog begleitende Publikation des Verfassers den noch weniger verfänglichen Titel *Renaissance entlang der Weser*.[7]

II Das Verhältnis zur Baukunst unter Julius Echter von Mespelbrunn

Auch ›Echtergotik‹ ist eine ungenaue Bezeichnung und nur als Hilfsbegriff geeignet. Ein Bauwerk wie die Wallfahrtskirche in Dettelbach zeigt die Kombination klassischer Renaissanceportale und -giebel mit gotischen Gewölben und Maßwerkfenstern. Diese Verbindung von Elementen, die lange Zeit grundsätzlich zwei unterschiedlichen Stilen und damit auch entgegengesetzten Auffassungen zugerechnet wurden, ist für viele

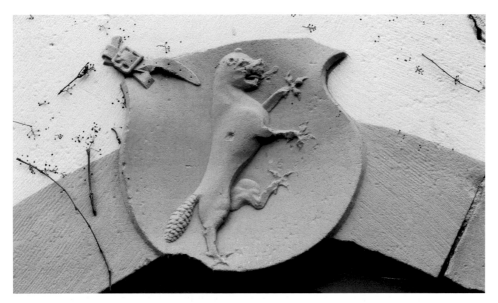

Abb. 2: Rothenfels, Portal im Burghof, Wappentafel, um 1526

Bauten aus der Zeit Julius Echters und der Region Unterfranken charakteristisch, was den Begriff des ›Juliusstils‹, aber auch die alternative Bezeichnung als ›Echtergotik‹ hat entstehen lassen.

Ein spielerischer Umgang mit der ›Gotik‹ lässt sich schon lange vor Julius Echter beobachten. Gerade in Unterfranken gibt es einige Beispiele, die für ausgesprochenen Humor im Bauwesen sprechen: So zeigt ein um 1526 entstandenes Portal im Burghof von Rothenfels nahe Würzburg (Abb. 2) eine Wappentafel, bei der der Steinmetz den Eindruck hervorgerufen hat, ein Wappenschild sei mit einer Lederschlaufe über das Portal gebunden. Ein anderes Portal spricht mit einem nach unten weisenden Segmentbogen der Lehre vom ›Spitzbogen‹ Hohn.

Barbara Schock-Werner fasst ihre Untersuchung zu den Bauten des Fürstbistums Würzburg unter Julius Echter von Mespelbrunn mit dem Satz zusammen, »dass sich die Bauten im Fürstbistum Würzburg innerhalb einer Stilstufe entwickeln, die sich im gesamten Reichsgebiet findet. Sie bilden aber innerhalb des Phänomens ›nachgotischer Architektur‹ eine ziemlich geschlossene Gruppe, die sich durch ihre Einheitlichkeit von anderen absetzt [...] Als Gesamtprogramm ist ihnen wohl nichts an die Seite zu stellen, aber auch im Einzelnen müssen sie weit höher bewertet werden, als es bisher geschehen ist.«[8] Ganz ähnlich hat Max Sonnen 1918 die ›Weserrenaissance‹ erklärt.[9]

Angesichts der unter Julius Echter von Mespelbrunn entstandenen Architektur und ihrer Dekoration fragt es sich, ob es Möglichkeiten gibt, auch die ›Weserrenaissance‹ mit einzelnen Persönlichkeiten zu identifizieren? Drei Phasen bestimmen in den Grundzügen die Entwicklung der Weserrenaissance, von denen die frühe und die späte Phase wegen ihrer besonders charakteristischen Ausprägungen hier besonders berücksichtigt werden sollen.

III Frühe ›Weserrenaissance‹

Bereits den Autoren des frühen 20. Jahrhunderts, insbesondere Max Sonnen, sind die *Halbkreisgiebel* aufgefallen, die sich an den Bauten des Werkmeisters Jörg Unkair in Schloss Neuhaus (Abb. 3), Stadthagen und Detmold ab etwa 1525 bis ungefähr 1550 nachweisen lassen. Schloss Neuhaus wurde um 1525 im Auftrag des Paderborner Fürstbischofs Erich von Braunschweig-Grubenhagen errichtet.[10] Max Sonnen ging, darin Gustav von Bezold, dem früheren Direktor des Germanischen Nationalmuseums, folgend, von einer Beeinflussung aus Obersachsen aus, hielt aber auch das Auftreten der ›Radgiebel‹ in verschiedenen Gegenden unabhängig voneinander für möglich.[11] Jürgen Soenke hat diese Giebelform vor allem auf Vergleichsbeispiele aus Venedig zurückgeführt, er ging von der Übernahme venezianischer Vorbilder im Weserraum aus.[12] Das Schloss in Detmold (Abb. 5), ab 1547 ausgebaut, bildet den Schlusspunkt dieses unmittelbaren Beziehungsgeflechts, dessen Verbreitung im Weserraum auf die Tätigkeit des Werkmeisters Jörg Unkair zurückgeht.

Mag sein, dass venezianische Halbkreisgiebel der Ausgangspunkt dieser Renaissanceform sind; die Handelsbeziehungen zwischen verschiedenen deutschen Handelsstätten und Venedig machen die Kenntnisse entsprechender Formen durchaus wahrscheinlich. Der älteste sicher datierbare und erhaltene Halbkreisgiebel eines Renaissancebaus in Deutschland ist jedoch ein Giebel von 1515 – 1518 am in der kunsthistorischen Literatur bisher kaum bekannten Schloss Seeburg am Süßen See (Abb. 4), zwischen Halle und Mansfeld gelegen.[13] Der Bauherr, Graf Gebhard VII. von Mansfeld-Mittelort (1478 – 1558), stand seinerseits in Kontakt zu den Magdeburger Erzbischöfen, insbesondere

Abb. 3: Paderborn, Schloss Neuhaus, Hauptfassade, um 1525 und um 1590

Kardinal Albrecht von Brandenburg. In Halle erhob dieser die Dominikaner-Klosterkirche 1519/20 zur Kollegiatsstiftskirche und damit zur zweithöchsten Kirche der Diözese, in diesem Zusammenhang wurde sie im Stil der frühen Renaissance umgebaut. Auch Schloss Moritzburg hatte damals, vielleicht schon einige Jahre früher als die Dominikanerkirche und Seeburg, Halbkreisgiebel erhalten, und zwar als Folge von Zwerchgiebeln über dem Seitenschiff an der Eingangsseite. Die Datierung des Seeburger Erkergiebels ergibt sich aus einer Bauinschrift im oberen Vollgeschoss, die die Bauzeit von 1515 bis 1518 und den Bauherrn benennt.

Schloss Mansfeld selbst wies alten Darstellungen zufolge – besonders deutlich zeigt dies ein Gemälde mit einer Jagddarstellung von Lucas Cranach d. J. in der Sammlung des Germanischen Nationalmuseums (Abb. 6) – ebenfalls Halbkreisgiebel auf. Das Schloss ent-

Abb. 4: Seeburg (Sachsen-Anhalt), Schloss, Erkergiebel, 1518

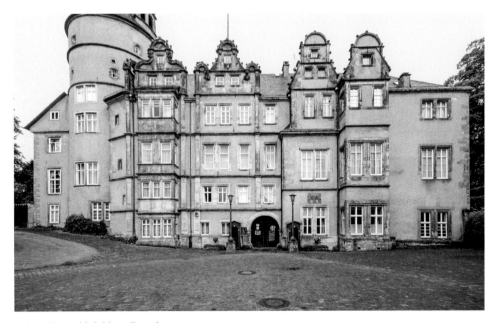

Abb. 5: Detmold, Schloss, Fassade, um 1547–1552

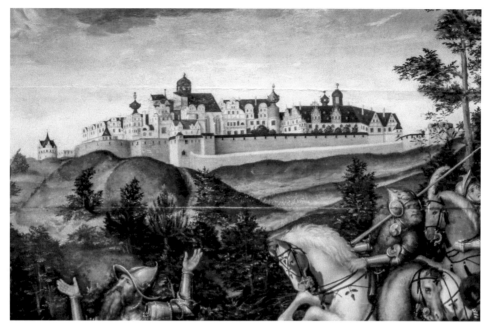

Abb. 6: Lucas Cranach d. J., Schloss Mansfeld auf einem Jagdbild, um 1550,
Germanisches Nationalmuseum, Nürnberg

stand zwischen 1509 und 1530 in mehreren Abschnitten, im Detail nur aufgrund von
archivalischen Quellen, nicht durch Bauuntersuchungen grob datierbar.[14] Bemerkens-
wert ist die Verwendung spielerischer spätgotischer Formen für Portal und Fenster,
ein Dudelsack spielendes Stachelschwein am Portalgewände (Abb. 7) sowie Bacchus in
einem Portalsturz, der über den Weinkeller wacht. Derartige ironische Figuren werden
uns im Weserraum wieder begegnen.

Ein interessanter Nachfolgebau findet sich in der ehem. Grafschaft Nassau (heute
Hessen), nämlich im Schloss Weilburg an der Lahn.[15] 1533–1539 wurde der Küchen-
flügel der spätmittelalterlichen Burg umgebaut und erhielt dabei an den Schmalseiten
neue Treppengiebel mit Halbkreisaufsätzen. Weder in Nassau noch im benachbarten
Hessen gibt es dafür Vorbilder. Der Bauherr, Graf Philipp III. von Nassau-Weilburg, war
in zweiter Ehe ab 1536 Schwiegersohn der Grafen von Mansfeld und dürfte daher das
dortige Schloss gekannt haben.

Eine Verbindung zwischen dieser Halle-Mansfelder-Baugruppe und dem im öst-
lichen Westfalen tätigen Werkmeister Jörg Unkair konnte bereits der Kunsthistoriker
Jürgen Soenke in den 1950er Jahren nachweisen, als er einen Hinweis entdeckte, dem-
zufolge Jörg Unkair während der Errichtung von Schloss Petershagen einen Boten nach
Mansfeld, offenbar zu seiner alten Wirkungsstätte, sandte, um von dort einen Meis-
terknecht anzufordern.[16] Bei den ostwestfälischen Bauten stoßen wir auf die gleichen
Giebelformen wie in Mansfeld, aber auch auf die gleichen spätgotischen Gewände mit
ironischen Details, etwa den gekreuzten Kochlöffeln am Küchenfenster (Abb. 8).

Abb. 7: Mansfeld, Portal mit ironischen
Steinmetzarbeiten, um 1520

Abb. 8: Stadthagen, Schloss, Detail vom
Küchenfenster, 1534/38

Was sich an diesen Beispielen aus drei geographisch getrennt liegenden Regionen mit heute auf vier Bundesländer verteilten Bauten zeigen lässt, ist ein Beziehungsgeflecht, das auf persönlicher Kenntnis der Bauherren und teilweise der Werkmeister beruht. Die Ähnlichkeit der Formen erklärt sich aus persönlichen Verbindungen und unmittelbarer Kenntnis, während es keine Belege für allgemeine politisch motivierte und aus Gründen des Machtanspruchs erfolgte Formenübernahmen – ›Zitate‹ – gibt und eigentlich auch nicht geben kann, denn ein solches Zitat hätte kein Betrachter der Giebel außer den unmittelbar Beteiligten wirklich verstanden.

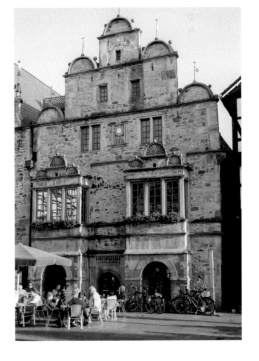

Abb. 9: Rinteln, Rathaus, um 1550

In der Mitte des 16. Jahrhunderts orientierte man sich auch bei anderen Bauten des Weserraumes an diesen inzwischen verbreiteten Halbkreisgiebeln. In Rinteln (Abb. 9) weisen sowohl das Rathaus wie das Gartenhaus des Stadthofs der Herren von Münchhausen Halbkreisgiebel auf. Zu ihrer Entstehungszeit, beim Rathaus für die Jahre um 1540/50 erschlossen, beim Münchhausenhof um 1560 belegt, zeigen die Ausbreitung dieses Motivs nun auch jenseits unmittelbarer persönlicher Verbindungen. Auch in Stadthagen wird der Halbkreisaufsatz bei den Staffelgiebeln der Nebengebäude des Schlosses und des Rathauses übernommen.[17] Ein geradezu privates Baumotiv ist zum allgemeinen Stilmerkmal geworden. Die fraglichen Renaissanceformen finden sich nunmehr an unterschiedlichsten Bautypen. In Halle kennzeichnen sie das Seitenschiff der Stiftskirche, in den anderen frühen Fällen finden sie sich an Hauptgiebeln oder Zwerchgiebeln der Schlossbauten, bei den späten Beispielen auch an einem Adelssitz und einem Rathaus.[18]

IV Späte ›Weserrenaissance‹

Übergehen wir im Folgenden die mittlere Phase der Weserrenaissance mit Bauten wie Schloss Schwöbber (um 1560/80), stehen wir in der Spätphase der Renaissance im Weserraum wir vor einem gänzlich anderen Phänomen als in der frühen Phase. Das durch die Gestaltung seiner Fassaden im gesamten Weserraum auffälligste Beispiel ist Schloss Hämelschenburg, einige Kilometer südwestlich von Hameln gelegen (Abb. 10). Die Fassade ist sowohl durch Gesimse wie durch die Lisenen und Pilaster stark gegliedert.

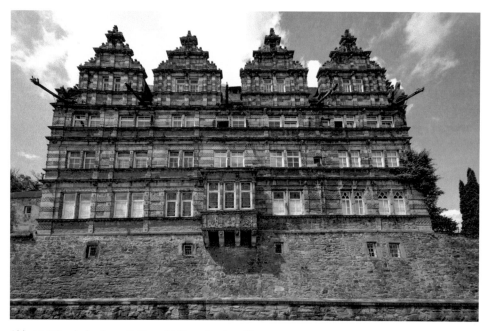

Abb. 10: Hämelschenburg, Schloss, Südfassade, ab 1588

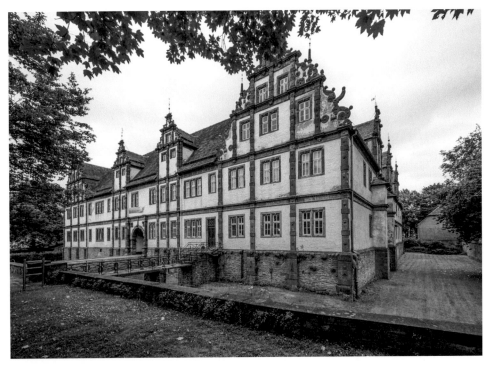

Abb. 11: Bevern, Schloss, Fassade, 1603–1612

Zusätzlich sind die Einfassungen der Fenster und die Kanten der Giebel aus bossierten Quadern gemauert. Es ergibt sich eine überaus stark strukturierte Fassade mit nur wenigen kleinen Feldern aus Bruchstein, die ursprünglich wahrscheinlich verputzt waren und dadurch die Gliederungen noch stärker hervortreten ließen. Archivalien über die Datierung des privaten Bauwerks der Familie Klencke, reich geworden durch landwirtschaftlichen Grundbesitz, aber auch die Tätigkeit als Kriegsherren, gibt es kaum. Aus den wenigen eher zufällig erhaltenen Schriftstücken und einigen Bauinschriften lässt sich für die drei Flügel des Schlosses eine Datierung zwischen 1588 und 1612 erschließen, Bauherr war Georg Klencke.[19]

Vergleichbare Fassadengliederungen finden sich in Hameln an einem Bürgerhaus, dem so genannten Rattenfängerhaus, benannt nach einer Bilddarstellung der Rattenfängersage an der Seitenfassade, entstanden um 1600, sowie dem Hamelner Hochzeitshaus, also dem kommunalen Feierhaus neben dem Rathaus aus dem ersten Jahrzehnt des 17. Jahrhunderts. Mit ihren starken Gliederungen und den wie Waffeleisen aussehenden Kerbschnittquadern sind dies jene Bauten, die als besonders *typisch* für die ›Weserrenaissance‹ gelten, wie die Autoren, die 1912 diesen Begriff anwendeten, meinten; zuletzt insbesondere Jürgen Soenke.

Ähnlich aufwendige Fassaden gibt es auch an anderen Bauten der Region in den Jahrzehnten um 1600. Das zweigeschossige Schloss Bevern (Abb. 11), errichtet von 1602 bis 1612[20], hat Erker und Risalite mit Einfassungen von Pilastern aus Stein an

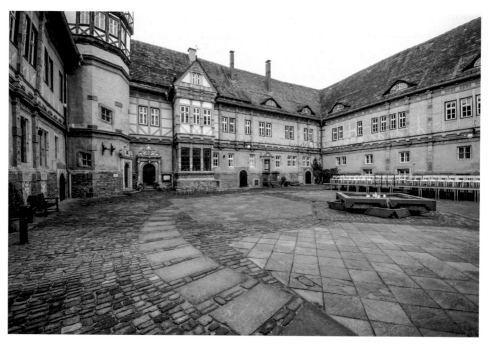

Abb. 12: Bevern, Schloss, Innenhof, 1603–1612

der Außenfassade und aus Fachwerk an der Hoffassade (Abb. 12). Die Giebel sind mit weitausladendem Schweifwerk geschmückt, ursprünglich in Fachwerk auch auf der Hofseite. Dort sind allerdings nur noch die Pilaster und Lisenen unter den früheren Fachwerkgiebeln erhalten, man hat sich den Hof ursprünglich also deutlich aufwendiger vorzustellen. An der Außenseite befanden sich an der Stelle der beiden dreiteiligen Fensterachsen ursprünglich übergiebelte Erker.

Unmittelbare Beziehungen der Bauten dieser Spätphase untereinander lassen sich kaum nachweisen, auch wenn vielfach auf das gleiche Formenrepertoire zurückgegriffen wurde. Insbesondere ist

Abb. 13: Leitzkau (Sachsen-Anhalt),
Schloss, Westfassade, um 1590

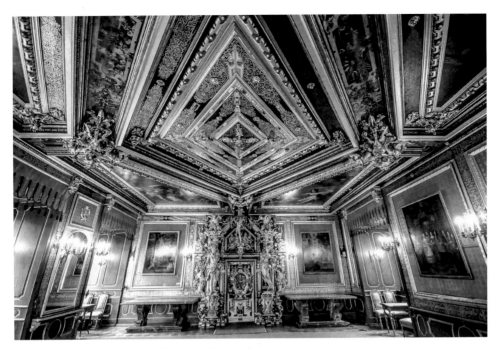

Abb. 14: Bückeburg, Schloss, Weißes Gemach, um 1600

die Bauherrschaft sehr vielfältig und reicht von den diversen Adelsfamilien und priva-
ten bürgerlichen Bauherren bis zu den Städten. Die Besonderheiten der ›Weserrenais-
sance‹ liegen grundsätzlich in der aufwendigen Dekoration, während die Aufteilung
der Wohnräume dem im römisch-deutschen Reich üblichen Schema folgt. Fassaden-
gliederungen, Giebel, Fensterdetails und Portale folgen verbreiteten Vorlagen wie
Schweifwerk, ferner verwenden sie ähnliche Details wie Kerbschnitt-Bossensteine
oder Quader mit Beschlagwerk-Dekor. Nicht das einzelne Ornament, sondern die Fülle
ähnlicher Ornamente ist regionaltypisch, ohne einem einzelnen Bauherren oder einer
engen Bauherrengruppe zugewiesen werden zu können, es sei denn, man nennt als
solche den Adel generell als Bauherren der Schlösser.

Allerdings ist wiederum das Schloss Leitzkau (Abb. 13) ein besonderer ›Fall‹: Es steht
südlich von Magdeburg, also weit entfernt vom Weserraum, und weist trotzdem das
gleiche Formenrepertoire auf. Hier sind es tatsächlich familiäre Zusammenhänge, die
eine Ähnlichkeit bewirkten, denn das Schloss wurde (wie Bevern) von den Freiherren
von Münchhausen errichtet, die offenbar auf ihnen vertraute Bauleute aus dem Weser-
raum zurückgriffen.

Im Gegensatz zu den vorab genannten Beispielen weist die Struktur der Schloss-
bauten weit weniger regionale Spezifika auf. Einflügelige Schlösser mit zentralem
Treppenturm, zweiflügelige Schlösser mit Treppenturm im Hofwinkel und im Idealfall
nahezu quadratische Vierflügelschlösser mit zwei oder vier Treppentürmen in den Hof-
winkeln gibt es auch in anderen Teilen Deutschlands. Die Küche liegt grundsätzlich im

Erdgeschoss, benachbart befindet sich eine Hofstube, der Saal liegt im Obergeschoss und die Wohnräume sind zu Appartements zusammengefasst – jeweils aus einer Stube und einer Kammer, gegebenenfalls einem Vorraum – sind das Standardprogramm von Burgen- und Schlossbauten des 14. bis 16. Jahrhunderts im deutschsprachigen Mitteleuropa. Ihre Gestaltung im Detail ist allerdings noch ein Forschungsdesiderat und damit eine Aufgabe für die Zukunft.

Zwei besondere Bauherren-Persönlichkeiten sind abschließend hervorzuheben. In Bückeburg war Graf Ernst von Schaumburg-Holstein tätig, der den Umbau der Residenz in Bückeburg (Abb. 14), den Neubau der dortigen Stadtkirche und den Anbau der Grablege an der Stadtkirche in Stadthagen veranlasste. Er verfolgte höchstes Anspruchsniveau und hat sich niederländische Bauleute zu seinen Maßnahmen herangezogen. Beispielhaft seien hier die Fassade der Stadtkirche von Bückeburg und der Goldene Saal (urspr. *Weißes Gemach*) in Bückeburg präsentiert. Der mittelalterliche Bau, von dem noch ein im Kern erhaltener Bergfried stammt[21], wurde im 3. Viertel des 16. Jahrhunderts in den einfachen Formen der frühen ›Weserrenaissance‹ erneuert und erhielt dabei Giebel mit Halbkreisaufsätzen, das Mauerwerk besteht aus Bruchstein. Eine Dekoration kann allenfalls aufgemalt gewesen sein. Nun wurde um 1600 innerhalb weniger Jahre die wichtigsten Schlossräume, namentlich die Kapelle und das erwähnte *Weiße Gemach* neu ausgestattet. Tätig waren mehrere bedeutende Künstler sowohl aus der Region wie aus den Niederlanden.[22] Besonderes Gewicht erhielt der Neubau der Stadtkirche, deren Fassadeninschrift »Exemplum Religionis non Structurae« in herausgehobenen Lettern den Namen des Bauherrn ›Ernst‹ ergibt.

Der andere Bauherr ist Fürstbischof Dietrich (Theodor) von Fürstenberg (1546–1618). Er veranlasste den Umbau mehrerer Schlösser und hinterließ dadurch gewissermaßen persönliche Spuren. Die Bauten erscheinen als kleine Reliefs an seinem Epitaph im Paderborner Dom, noch ein Jahrhundert später werden sie in einer Publikation *Monumenta Paderbornensis* gerühmt, einem Werk, das sich eigentlich der Geschichte des Landes widmet.[23] Zu den von Dietrich von Fürstenberg erweiterten Bauten gehören das rechteckige Schloss Neuhaus (um 1591), die dreieckige Wewelsburg (1604–1607), aber auch das *Collegium Theodorianum*, das altsprachliche Gymnasium Paderborns. Beide Schlösser sind durch runde Türme an den Ecken gekennzeichnet, die den Eindruck eines regelmäßigen Bauwerks unterstreichen. Hinsichtlich der Fassadendekoration sind sie einander sonst aber nicht sehr ähnlich, blieb doch die Wewelsburg ein weitgehend ungegliederter Bau, während Schloss Neuhaus mit ornamentierten Lisenen versehen wurde. Von der Intensität des Bauwesens unter Bischof Julius Echter von Mespelbrunn sind wir hier ohnehin weit entfernt.

V Fazit

Die Bezeichnung ›Weserrenaissance‹ erweist sich somit als ein Begriff der umstrittenen Kunstgeographie. Mehrheitlich lassen sich für ähnliche Baugestaltungen familiäre, persönliche oder auch – aber nicht vorrangig – politische Beziehungen feststellen. Die Ähnlichkeit von Gestaltungen ist aber nicht zuerst als politische Demonstration zu erklären, auch wenn die Kunstgeschichte dies anderenorts gerne als These in den Raum

stellt. Derart monokausale Erklärungen sind zudem insgesamt äußerst problematisch. Leitzkau ist sicher nicht ähnlich Bevern, weil man dem Bischof von Magdeburg Paroli bieten will und hat sicher nicht deswegen eine viergeschossige Arkade, weil sich die protestantische Familie gerne einmal richtig päpstlich – eine viergeschossige Arkadenfront findet sich tatsächlich im Vatikan, nicht aber im Weserraum oder in Mitteldeutschland – gebärden will. Man nutze vertrautes Personal wie Werkmeister und Steinmetzen, war grundsätzlich auf dem Laufenden, was die Formensprache anging und wenn etwas Bezahlbares gefiel, wurde es nachgeahmt. Dies sind unterschiedliche Beweggründe für architektonische bzw. kunsthistorische Zusammenhänge, aber genau das dürfte der Realität entsprechen. Politisch aufgeladen werden manche Motive erst durch die jüngere Kunstgeschichte und bei kritischem Hinterfragen wird sich manches so ›aufgeladene‹ vermeintliche Symbol oder Statement als fraglich erweisen.

Die Herkunft der jeweiligen Einzelformen aus der Vorlagenliteratur ist für die Verbreitung der Formen ein wesentlicher Aspekt, der dennoch hier nur angedeutet werden kann. Niederländische Werke zum Rollwerk, Schweifwerk und Beschlagwerk ab etwa 1560 haben erhebliche Verbreitung im Weserraum gefunden; tatsächlicher Handwerkeraustausch hat daneben ebenfalls stattgefunden. Der Sandsteinhandel bewirkte auch den Austausch der Bauausführenden, etwa zwischen Bremen und den Niederlanden; Steinmetzen und Zimmerleute wurden von dort angeworben und mit einzelnen Projekten beschäftigt. Das hat dazu geführt, dass der Kerbschnitt-Bossenquader als ein Leitmotiv der späten Weserrenaissance von niederländischen Vorbildern abgeleitet wird. In den Niederlanden gibt es tatsächlich das gleiche Ornament, doch dort wird es als ›Weserstein‹ bezeichnet und von möglichen Vorbildern aus dem Weserraum abgeleitet. Es gibt also noch einiges zu erforschen, auch rund 30 Jahre nach der Eröffnung des Weserrenaissance-Museums in Schloss Brake bei Lemgo.

Anmerkungen

1 Barbara Schock-Werner, *Die Bauten im Fürstbistum Würzburg unter Julius Echter von Mespelbrunn 1573– 1617. Struktur, Organisation, Finanzierung und künstlerische Bewertung*, Regensburg 2005, S. 24f. mit Verweisen auf: Hermann Hipp, *Studien zur »Nachgotik« des 16. und 17. Jahrhunderts in Deutschland, Böhmen, Österreich und der Schweiz*, Tübingen 1979.

2 Hans Rupprich, *Dürer Schriftlicher Nachlass*, Bd. 1, Berlin 1956, S. 44.

3 Hipp, *Studien zur Nachgotik* (wie Anm. 1).

4 Richard Klapheck, Engelbert Freiherr Kerkering zur Borg, *Alt-Westfalen. Die Bauentwicklung Westfalens seit der Renaissance*, Stuttgart 1912, S. XVII.

5 Max Sonnen, *Die Weserrenaissance*, Münster 1918; 3. Aufl., Münster 1923.

6 Jürgen Soenke, Herbert Kreft, *Die Weserrenaissance*, Hameln 1960; 6. Aufl. Hameln 1986.

7 *Renaissance im Weserraum*, Ausstellungskatalog Weserrenaissance-Museum Schloss Brake 1989, München/Berlin 1989; G. Ulrich Großmann, *Renaissance entlang der Weser*, Köln 1989; Klapheck/Kerkering, *Bauentwicklung* (wie Anm. 4); Sonnen, *Weserrenaissance* (wie Anm. 5).

8 Schock-Werner, *Bauten* (wie Anm. 1), S. 215.

9 Sonnen, *Weserrenaissance* (wie Anm. 5), S. IX (9) f.

10 Monika Graen, *Schloss Neuhaus*, (Kleine Kunstführer des Weserrenaissance-Museums Schloss Brake, 7), München/Zürich 1992; mit weiterführender Literatur.

11 Sonnen, *Weserrenaissance* (wie Anm. 5), S. XX (20).

12 Soenke/Kreft, *Weserrenaissance* (wie Anm. 6), S. 16 – 20.

13 Vgl. Claudia Bartzsch, David Schmidt, Schloß Seeburg am Süßen See. Baugeschichte und Bauforschung am Rittersaalgebäude, in: *Burgen und Schlösser in Sachsen-Anhalt*, hrsg. von der Landesgruppe Sachsen-Anhalt der Deutschen Burgenvereinigung e. V., Halle 2006, S. 151 – 186.

14 Irene Roch, *Die Baugeschichte der Mansfelder Schlösser mit ihren Befestigungsanlagen und die Stellung der Schlossbauten in der mitteldeutschen Renaissance*, Diss. ms., Halle 1966, bes. S. 80 – 83.

15 Vgl. G. Ulrich Großmann, *Renaissanceschlösser in Hessen. Architektur zwischen Reformation und Dreißigjährigem Krieg*, Regensburg 2010.

16 Jürgen Soenke, *Jörg Unkair. Baumeister und Bildhauer der frühen Weserrenaissance*, Minden 1958, S. 16.

17 Bernhard Niemeyer, *Renaissanceschlösser Niedersachsens*, Bd. 1, Hannover 1914, S. 55 – 57; Teil 2 des Bandes erschien 1936/1939 unter Beteiligung von Albert Neukirch und Karl Steinacker.

18 Vgl. Michael Sprenger, *Bürgerhäuser und Adelshöfe in Rinteln. Bau- und sozialgeschichtliche Untersuchungen zu frühneuzeitlichen Hausformen im mittleren Weserraum* (Materialien zur Kunst- und Kulturgeschichte in Nord- und Westdeutschland, 19), Marburg 1995.

19 Thorsten Albrecht, *Die Hämelschenburg. Ein Beispiel adeliger Schlossbaukunst des späten 16. und frühen 17. Jahrhunderts im Weserraum* (Materialien zur Kunst- und Kulturgeschichte in Nord- und Westdeutschland, 13), Marburg 1995.

20 G. Ulrich Großmann, Architekturforschung – Befunde, Methoden oder Ansätze. Schloss Bevern als Beispiel, in: *Renaissance im Weserraum* (wie Anm. 7), Bd. 2, S. 191 – 209.

21 Vgl. den Grundriss bei Grossmann, *Renaissance* (wie Anm. 7), S. 130.

22 José Kastler, *Malerei und Plastik der Renaissance im Weserraum*, in: Grossmann, *Renaissance* (wie Anm. 7), S. 76 – 96. Zuletzt umfassend: Heiner Borggrefe, *Die Residenz Bückeburg* (Materialien zur Kunst- und Kulturgeschichte in Nord- und Westdeutschland, 16), Marburg 1994; mit Übersicht zur älteren Literatur.

23 Ferdinand von Fürstenberg, *Monumenta Paderbornensia ex historia romana, francica, saxonica [...]*, Paderborn 1669; 3. Aufl., Nürnberg 1713.

INTERNATIONALITÄT / KONTEXT ÜBERREGIONALER ENTWICKLUNGEN

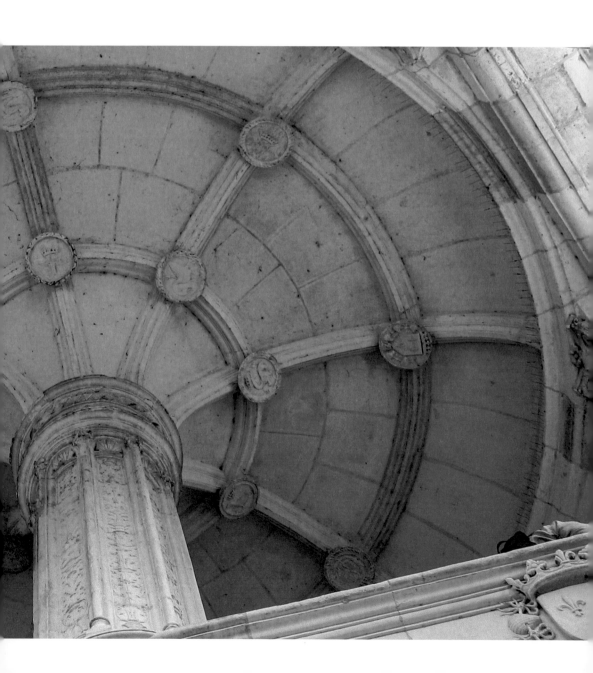

Fabian Müller

ZUR INTERNATIONALITÄT DER ECHTERGOTIK
Stil als Politikum im Zeichen der Gegenreformation[1]

Obwohl schon 1594 Justus Lipsius, einer der bedeutendsten Gelehrten seiner Zeit, in einem Brief an den Würzburger Fürstbischof Julius Echter von Mespelbrunn in Bezug auf dessen Universitätsgründung den Adressaten als »pater artium« gefeiert hatte[2] und der so Angesprochene in der Inschrift seines Grabmals im Würzburger Dom als »BONARUM & INGENIARUM ARTIUM MAECENATIS« für alle Ewigkeit verherrlicht wird, ist die Frage, ob der Fürstbischof einen dezidierten ›Kunstgeschmack‹ besaß oder nicht, seit jeher ein Streitpunkt der Forschung.[3] Einerseits wird ihm ein »feines Kunstempfinden« attestiert und die Einheitlichkeit des architektonischen Schaffens unter seiner Ägide betont;[4] andererseits werden ihm sowohl »Kunstbegeisterung« als auch ein »Sinn für Qualität« abgesprochen und bezweifelt, dass Echter von einem ›Kunstwollen‹ geleitet wurde.[5]

Die Verkennung des fürstbischöflichen Kunstinteresses ruht auf zwei Säulen: erstens der nicht abzusprechenden Mediokrität vieler unter seiner Ägide entstandenen Kunst- und Bauwerke; zweitens der bei Untersuchungen seiner Tätigkeit als Auftraggeber und Mäzen zumeist stattfindenden Beschränkung auf die Gattung der Architektur. Man denke nur an die Diskussionen um ›Juliusstil‹ und ›Echtergotik‹, die sich vor allem auf eine stilistische Einordnung der Echterbauten zwischen Gotik und Renaissance und damit auf eine Charakterisierung dieser spezifischen Ausprägung der deutschen ›Nachgotik‹ konzentrierten.[6] Diese soll die im Folgenden nicht nur als historisch-ästhetisches Phänomen gewürdigt, sondern explizit mit dem Stilempfinden Julius Echters und seinem kirchenpolitisch motivierten ›Kunstwollen‹ erklärt werden. Der Begriff der ›Echtergotik‹ sei dabei zur Phänomenologisierung der programmatischen Wahl einer einheitlichen Stillage der im Auftrag des Fürstbischofs entstandenen architektonischen Werk herangezogen.[7]

Das entscheidende Charakteristikum der unter Echter entstandenen Baukunst ist die – hier exemplarisch an der Nordfassade der Würzburger Universitätskirche (Abb. 1) veranschaulichte[8] – Verbindung gotischer Formenelemente mit antikisierenden Renaissanceformen, was die Forschung dazu führte, dieses nachgotische Phänomen als »Stil gegen die Zeit« zu bezeichnen.[9] Zurecht wurde bereits vereinzelt die Stilwahl Echters – und mit Stil sei dabei zunächst nur die Ballung von ästhetischen »Kunstprinzipien«[10] gemeint – mit seinem gegenreformatorischen Sendungsbewusstsein erklärt, wenn auch, dies soll an dieser Stelle schon einmal gesagt sein, diese Begründung alleine nicht ausreichen kann. Denn in der Reduktion auf mehr oder minder nur behelfsmäßig von der Forschung verwendete stilkritische Epochenbegriffe wie Gotik und Renaissance (oder auch ›Nachgotik‹, ›Echtergotik‹ bzw. ›Juliusstil‹) zeigt sich die grundlegende Problematik, die der architekturhistorischen Forschung inhärent ist und dem Einzelfall selten

Abb. 1: Würzburg, Universitätskirche, Nordfassade, vor 1591

gerecht wird. Auch forciert diese stilkritische Methode eine »Sichtweise auf die Formen und ihre Einteilung separater ›Epochenstile‹«, innerhalb derer gerne ignoriert wird, dass spätgotische und antikisierende Formen einerseits »Wahlmöglichkeiten im werkmeisterlichen Schaffen darstellten«,[11] aber auch direkt den Wunsch des Auftraggebers widerspiegeln konnten.[12]

Während des 15. Jahrhunderts hatte sich »ein grundlegend neuer Umgang mit Architekturstil als Träger von Bedeutung« herausgebildet.[13] Erste antikisierende Elemente waren bereits um 1500 in der Architektur des süddeutschen Raums aufgetreten[14] und dürften zu großen Teilen auf spezifische Wünsche des jeweiligen Bauherren zurückzuführen sein.[15] Die ›Nachgotik‹ ist aber »weder ein instrumentaler Historismus noch ein bewußtloser Traditionalismus«, es geht nicht um konkurrierende, zufällig gleichzeitig auftretende Epochenstile.[16] Vielmehr zeigt sich in der Überformung gotischer

Formelemente mit dem antikisierenden Stil der Renaissance zunächst eine ›konzentrierte Formtradition‹.[17] In dem hier untersuchten Kontext handelt es sich dabei um eine sich auf Traditionen berufende Aussage zu Identität und Bedeutung der katholischen Kirche im Rahmen des konfessionellen Streits und vor dem Hintergrund gegenreformatorischer Programmatik.

So wurde beispielsweise bezüglich der zahlreichen, bevorzugt im gotischen Stil unter Echter errichteten Kirchen wiederholt die Frage gestellt, inwiefern diese Bevorzugung mit den gegenreformatorischen Bestrebungen Echters zusammenhänge.[18] Die Antwort bestand bislang entweder darin, zwischen der Gegenreformation und seiner Baupolitik einen kausalen Zusammenhang nur vage zu konstruieren,[19] oder darin, eben diesen vehement abzustreiten.[20] Dass »die Profanbauten Echters deutlich zur Renaissance, die Kirchenbauten aber fast ausschließlich zur Gotik neigen«, wurde aber immerhin zum Anlass genommen, die gotischen Stilformen in direktem Zusammenhang mit den kirchlichen Bauaufgaben« zu sehen – schon Rudolf Pfister hatte 1915 geschrieben, »Echter habe den gotischen Stil für seine Sakralbauten vorgezogen, weil er als Kirchenstil seiner ›kirchlichen Gesinnung‹ entsprochen habe«, und folgerte daraus »eine konkrete Motivation, ein spezielles gotisches ›Stilwollen‹«.[21] Auch die nordalpin vermehrt auftretende Verwendung gotischer Formen durch die Jesuiten führte dazu, die Gotik als einen spezifisch katholischen Stil zu verstehen und zu propagieren, obgleich dies keineswegs der »gebauten Realität im bikonfessionellen Deutschland« entsprach.[22] Denn die Gotik, durch die Bautradition als ›einheimischer Kirchenbaustil‹ etabliert, wurde zu einem legitimierenden Stil beider christlicher Glaubensrichtungen und bekam eine doppelte und von beiden Konfessionen vertretene, positiv assoziierte Lesart sowohl als der »klassische Kirchenstil« und zugleich – wie auch in Frankreich – als »nationale Bauweise«.[23] Aus der modellhaften Vorstellung von einer direkten Stilentwicklung von der Gotik zur Renaissance leitete man einen historisierenden Ansatz ab, mittels dem man dem gotischen Stil eine hohe Bedeutung innerhalb einer konfessionell instrumentalisierten Baukunst zukommen ließ, da hierdurch ein allgemeines »Bekenntnis zur ›nationalen, lokalen und religiösen Tradition‹« gemacht würde.[24] Die Reduktion auf eine strenge Durchkategorisierung der ›Echtergotik‹ in Epochenstile und die Sezierung von Echters ›Pflege des gotischen Erbes‹ eignete sich also denkbar schlecht zur konfessionell-programmatischen Kontrastierung, denn eine eindeutige Aneignung spezifischer Bauformen oder Baustile durch den Katholizismus war damals wie heute nicht legitim.[25] Unter Echter, einem der wichtigsten Akteure der Katholischen Reform, galt der gotische Stil vielmehr zunächst nur als »Träger eines kontinuierlichen, gefestigten Katholizismus.«[26]

Zusammenfassend lässt sich an dieser Stelle festhalten, dass eine stilkritische Untersuchung und die Zuordnung der Bauformen zu mehr oder minder vage konstruierten ›Epochenstilen‹ für sich alleine keinen zufriedenstellenden Zusammenhang zwischen der ›Echtergotik‹ und ihrem mutmaßlichen gegenreformatorischen Bedeutungsgehalt herstellen kann. Zielführender ist die Auseinandersetzung mit dem ›architektonischen Kunstgeschmack‹ Echters und dem Stil der ›Echtergotik‹ wahrscheinlich, nähert man sich ihnen nicht von der Seite stilkritischer Apodiktik, sondern von rezeptionsästhetischer Warte. Die antikisierenden wie die ›gotischen‹ Elemente der Echterbauten würden demnach keine – oder nicht hauptsächlich – produktionsästhetischen Paradigmen

darstellen, die um ihrer selbst willen, wegen ihrer humanistischen Bedeutung oder auch ihrer struktiven Möglichkeiten gewählt wurden, sondern: sie sind kirchenpolitisch motivierte kunstsoziologische Elemente einer ästhetischen Vereinheitlichung, welche auf eine konfessionelle Konsolidierung abzielen und die gegenreformatorische Propaganda in territorialpolitischem wie im internationalen Kontext verdeutlichen sollten. Lokale Betrachter sollten an die Herrschaft des Fürstbischofs und deren Stabilität erinnert werden, Besucher aus überregionalen Gebieten sollte die konfessionelle Treue des Herrschaftsgebietes vor Augen geführt werden.

Natürlich hatte das zweckmäßig-nüchterne Erscheinungsbild vieler der unter Echter errichteten Bauwerke nicht zuletzt auch ökonomische und pragmatische Ursachen – immerhin wurden neben den großen Stiftungsbauten, dem Juliusspital und der Alten Universität, sowie dem Umbau der Festung Marienberg mehrere hundert Kirchen umgebaut oder neuerrichtet.[27] Doch darf nicht vernachlässigt werden, dass die stilistische Einheitlichkeit des nachgotischen ›Juliusstils‹ in seiner »spezifischen Mischung italienischer, niederländischer und heimisch-fränkischer Elemente«[28] auf eine Programmatik zurückschließen lässt, die aufs Engste mit einer Geschmacksbildung zusammenhängt, die schon in Julius Echters Kindheit eingesetzt haben dürfte und die während seiner Studienzeit und dem Aufenthalt in mehreren europäischen Universitätsstädten unter dem Eindruck der dortigen Seherfahrung ihren Höhepunkt erfuhr.[29] Das stilkritische Spannungsfeld, in dem sich die ›Echtergotik‹ aufspannt, wird somit um stilsoziologische Pole erweitert.[30]

Wie es für einen Sohn adeliger Abstammung üblich war, begannen Echters Lehrjahre früh und zogen ihn aus dem heimatlichen Schoß in die Ferne, fand die Ausbildung doch hauptsächlich an Dom- und Stiftsschulen statt.[31] Bereits 1554, im zarten Alter von neun Jahren, besorgte Peter III. Echter seinem Sohn Julius die erste Pfründe in Aschaffenburg, der sich bald noch zwei weitere in Würzburg und Mainz hinzugesellten. Damit war die Finanzierung der kommenden Schul- und Universitätsjahre gesichert. Nach dem Besuch der Domschulen von Würzburg und Mainz besuchte Julius Echter ab 1558 das Kölner Jesuitengymnasium – immer wieder unterbrochen durch Aufenthalte in Würzburg und Mainz, um seine Residenzpflicht als Kanoniker zu erfüllen. Aus seiner anschließenden Studienzeit lassen nach Würzburg eingesandte Zeugnisse das Itinerar seiner *peregrinatio academica* nachverfolgen.

Im Jahre 1561 ging Echter in Begleitung seines Bruders Sebastian und mit Genehmigung des Würzburger Domkapitels nach Löwen, Hauptstadt der belgischen Provinz Brabant und »Hochburg katholischer Bildung und Wissenschaft«.[32] An der dortigen Universität begann er sein juristisches Studium und schloss zwei Jahre später das zur Erlangung der Kapitularwürde notwendige Biennium in beiden Rechten ab. Sicherlich besuchte er in dieser Zeit auch das nahe gelegene Antwerpen. Anschließend zog es Julius Echter, diesmal in Begleitung seiner Brüder Sebastian und Adolf, nach Douai im nahe gelegenen Flandern. Die dortige Universität war erst 1562 durch König Philipp II. gegründet und mit Löwener Professoren besetzt worden. Aus diesem Grund ebenfalls entschieden katholisch ausgerichtet, sollte sie als Bollwerk des gegenreformatorischen Katholizismus dienen. Vor allem zu Anfang von Echters Studienaufenthalt in Douai zeigte sich der starke jesuitische Einfluss des Nachbarabts von Anchin, der jedoch später von kalvinistischen Strömungen verdrängt wurde. Die rigorosen Maßnahmen Philipps

II. im Sinne der Katholischen Reform, die wenige Jahre später in den Achtzigjährigen Krieg (1568–1648) zwischen Spanien und Holland führten, sorgten für solche Unruhe, dass sich die Brüder zum Weiterziehen entschlossen. Im Jahre 1566 hielten sie sich für etwa ein halbes Jahr in Paris auf, doch kündigten sich bereits die Hugenottenunruhen an, weshalb sie anschließend für ein ganzes Jahr nach Angers übersiedelten, bevor sie Frankreich schließlich verließen und ab Herbst 1567 im norditalienischen Pavia an einer der ältesten und angesehensten Universitäten Europas studierten. Dort schloss Julius Echter seine juristische Ausbildung mit dem kanonistischen Lizentiat ab, vergleichbar einem Doktorat in Kirchenrecht. Auf seiner Heimreise praktizierte er noch für kurze Zeit in der Reichskanzlei zu Wien. Kurz nach seiner Rückkehr nach Würzburg wurde er 1569 zum Domkapitular ernannt.

Die Seherfahrungen, die Echter in seinen Studienjahren im Brabant, in Flandern, Frankreich und Norditalien beim Anblick der Kollegien- und Universitätsgebäude, der Rats- und Zunfthäuser, von Festungsanlagen, Stadtkirchen, Straßen- und Gartenanlagen gesammelt hatte, wirkten sich entscheidend auf seine Patronage aus. Im Folgenden sollen anhand weniger Beispiele die Auswirkungen der echterschen Geschmacksbildung auf das Kunstschaffen im Hochstift Würzburg untersucht und dabei ›stilsoziologisch‹ eingeordnet werden. Es handelt sich dabei um einen Versuch, der weniger gesichertes Wissen präsentiert, als vielmehr das Herantasten an eine grundsätzliche Problematik darstellen möchte.[33]

Die rezeptionsästhetischen Erwartungen Echters an Kunstwerke und Gebäude – dass er über einen solchen Erwartungshorizont verfügte, bezeugen sowohl die zahlreichen Visitationen als auch die von ihm abgesegnete und im Folgenden weiter ausgeführte ›stilistische Internationalität‹ – dürfen dabei weder als reine Nachahmung bestehender ästhetischer Konventionen verstanden werden, noch sollte man sie in einem normativen Sinne als Erfüllung eines streng definierten und übergeordneten Schönheitsideals deuten. Vielmehr lassen sie sich ganz trivial als Äußerungen eines Auftraggebers verstehen, der das, was er in seinen jungen Jahren gesehen und bewundert hatte, im Rahmen seiner Möglichkeiten nun auch in seinem Herrschaftsgebiet errichtet sehen wollte und deshalb spezifische Entscheidungen in Kunstdingen traf.

Schloss Mespelbrunn, Ort der Kindheit und frühen Jugend Julius Echters, verdankt sein heutiges Aussehen zu großen Teilen einem umfangreichen Umbau, der unter Peter III. Echter über einen Zeitraum von achtzehn Jahren hinweg bis 1569 andauerte und »von patriarchalischer Wohlhabenheit [zeugt], die sich gerne in kunstsinnige Formen kleidet.«[34] Für den Sohn hatten die väterlichen Umbaumaßnahmen zur Folge, dass ihm nicht allein der repräsentative Nutzen der Architektur vor Augen geführt wurde. Die zahlreichen – und oftmals auf flämische Anregungen rekurrierenden – Ornamentformen, die Fenster und Portalanlagen aus rotem Sandstein (Abb. 2) könnten auch seine Vorliebe für aufwändige Maßwerkfenster, Erker und Portalanlagen erklären, die eine Vielzahl der späteren ›Echterbauten‹ auszeichnen und sich an ihnen deutlich vom wenig gegliederten, weitgehend schmucklosen Baukörper abheben – man denke nur an das Juliusspital, die Alte Universität oder auch den Domherrenhof Conti, der für Julius Ludwig Echter, einen Neffen des Fürstbischof, erbaut wurde.

Noch nachhaltiger als die Eindrücke, die Echter in der Umgebung seiner Kindheit empfing, dürften jedoch die eigenen langen Aufenthalte in den Stätten seiner univer-

sitären Bildung auf Echters Geschmacksbildung eingewirkt haben. Davon zeugt die Erscheinung der echterschen Profanbauten, zu deren wesentlichen Charakteristika »die völlige Trennung des Baukörpers vom krönenden Dach, die Differenzierung zwischen dem ganz ungegliederten, schmucklosen Kubus und dem verhältnismäßig sehr reichen Giebeln« gehört.[35] Damit bewegt sich deren Gestaltung zwischen den Formensprachen der beiden zentralen Stationen von Echters Studienzeit: Brabant bzw. Flandern zum einen, Norditalien zum anderen. In Löwen und Douai sowie vermutlich auch bei Besuchen im nahegelegenen Antwerpen dürfte ihm die überreiche Bauornamentik, und hier vor allem der verspielte Schmuck an Giebeln, Erkern, Fenstern und Portalen, nicht entgangen sein. In Norditalien werden ihm wohl der Verzicht auf allzu opulente Baudekorationen, der strenge Ernst monumentaler Fassaden- und Innenhofgestaltungen und deren antikisierende Formensprache aufgefallen sein.

Diese Seherfahrungen haben sich insbesondere auf Julius Echters große Repräsentationsbauten ausgewirkt, die programmatischen Kulminationspunkte, als welche sich

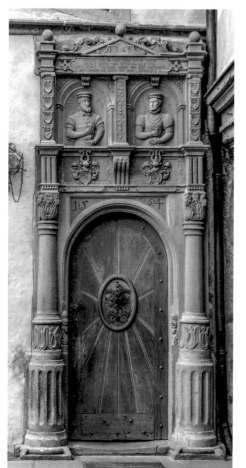

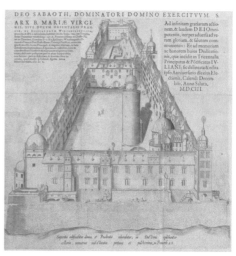

Abb. 3: Johann Leypolt, *Ansicht des Schlosses Marienberg, Einzelblatt aus: Christoph Marianus, Encaenia et tricennalia Iuliana*, Würzburg 1604, Kupferstich, 397 × 397 mm (Druckplatte), Ausschnitt. Würzburg, Museum für Franken – Staatliches Museum für Kunst- und Kulturgeschichte, vormals Mainfränkisches Museum, Inv. S. 20470

Abb. 2: Schloss Mespelbrunn, Portal zum Treppenaufgang, vor 1569

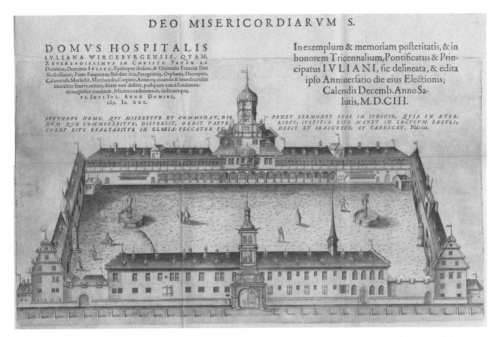

Abb. 4: Johann Leypolt nach Georg Rudolf Hennenberger, *Ansicht des Juliusspitals von oben*, Einzelblatt aus: Christoph Marianus, *Encaenia et tricennalia Iuliana*, Würzburg 1604, Kupferstich, 527 × 433 mm (Blatt) – 220 × 403 mm (Druckplatte), Ausschnitt. Würzburg, Museum für Franken – Staatliches Museum für Kunst- und Kulturgeschichte, vormals Mainfränkisches Museum, Inv. S. 20505

seine Stiftungen des Juliusspitals und der Alten Universität sowie der Umbau der fürst-bischöflichen Residenz auf dem Marienberg verstehen lassen müssen.[36] So wurden die Zwerchhausgiebel des Schlosses Marienberg, die im Stich von Johann Leypolt zu sehen sind (Abb. 3), oder auch die Toranlage der Echterbastei mit Beschlagwerkornamentik versehen, wie sie im Brabant und in Flandern seit der Mitte des 16. Jahrhunderts ge-bräuchlich waren. Wir finden sie nicht nur in den Druckwerken von Hans Vredeman de Vries, die in hohem Maße zur europaweiten Verbreitung eines ›Ornamentkanons‹ beitrugen, sondern in Anwendung auch an zahlreichen Bauten wie dem Antwerpener Rathaus oder der Universitätsbibliothek von Löwen. Ebenfalls Zeugnis vom Einfluss dieser Bauornamentik legt nicht nur der bereits erwähnte Erker des Würzburger Hofs Conti ab, sondern beispielhaft auch der Brunnen in der fürstbischöflichen Sommer-residenz Schloss Grumbach zu Rimpar sowie die Giebel und Portale von Juliusspital und Universitätsgebäude, für deren Errichtung Echter sich bezeichnenderweise des flämischen Architekten Joris Robijn (Georg Robin) versichert hatte.[37] Durch Erker, Giebel und Bauornamentik wurde diese ›niederländische Optik‹ jahrhundertelang im Würzburger Stadtbild fixiert.[38]

Sowohl das Juliusspital (Abb. 4) als auch das Kollegiengebäude bezeugen durch die »relativ strenge Regelmäßigkeit der Vierfügelanlage und die Auflösung der Hoffront des

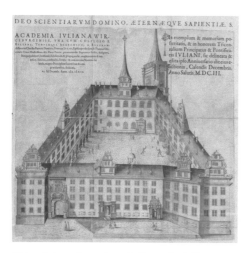

Abb. 5: Johann Leypolt nach Georg Rudolf Hennenberger, *Ansicht des Kollegiengebäudes von Norden*, Einzelblatt aus: Christophorus Marianus, *Encaenia et tricennalia Iuliana*, Würzburg 1604, Kupferstich, 509 × 380 mm, Ausschnitt. Würzburg, Museum für Franken – Staatliches Museum für Kunst- und Kulturgeschichte, vormals Mainfränkisches Museum, Inv. S. 20543

Nordtraktes durch Loggienöffnungen«[39] ihre Verwandtschaft zu typischen Hospital- und Kollegiengebäuden in Italien und den spanischen Niederlanden. Die alte Universität in Pavia wie auch das damals hochmoderne Collegio Borromeo am selben Ort sind ebenso wie das College de Marchiennes in Douai Vierflügelanlagen, die am Außenbau kaum bzw. keine Dekoration aufweisen und sich im Erdgeschoss, in Pavia auch im ersten Obergeschoss, zum Innenhof hin in Arkaden öffnen. Im Falle des Juliusspitals und des Kollegiengebäudes sind die Arkadengänge so prominent, dass eine grundlegende Nähe zu Architekturperspektiven Vredemans de Vries vermutet werden kann.[40]

Im Gegensatz zu den genannten norditalienischen und französischen Vorbildern sind die Portale am Kollegiengebäude der Würzburger Universität (Abb. 5, vgl. Abb. auf S. 93) in üppigem Maße mit Beschlagwerk, Giebelfeldern und skulpturalem Schmuck versehen, die sich selbst mit der Pracht des Antwerpener Rathauses messen lassen können. Nicht nur der reiche Dekor der Portale, sondern auch deren betonter Abwechslungsreichtum deutet nach Flandern und Brabant – auch wenn der klassische Säulenschmuck italienischer Herkunft ist. In den französischen und norditalienischen Orten, die Echter während seiner Studienzeit besucht hatte, blieb die Formensprache merklich kühler; in Douai bildete den Höhepunkt an dekorativer ›Freiheit‹ das Eingangsportal des College d'Anchin, das vor allem durch zwei den Durchgang flankierende vorgestellte Säulen beherrscht wird, wie wir sie auch an zahlreichen Portalen der Echterzeit finden.

Neben den Repräsentationsbauten waren es vor allem die unter Julius Echter in hoher Zahl errichteten Kirchen auf dem Lande (Abb. 6), die seinem Herrschaftsgebiet den künstlerischen Stempel aufdrückten. Ihr charakteristisches Äußeres mit dem nüchternem Baukörper, der Konzentration des bauplastischen Schmucks auf die Portale und insbesondere dem markanten ›Echterturm‹, der in dieser Form in der Gegend zwischen Lüttich, Löwen und Antwerpen schon zu Echters Studienjahren häufig erscheint und ihm von seinen Reisen geläufig gewesen sein wird, tritt heute noch als augenfälliges Erscheinungsmerkmal der ›katholischen Kolonialisierung‹ aus der Landschaft hervor. Neben den aufwendigen Portal- und Giebelanlagen sind es vor allem diese Kirchtürme, welche die Bauwerke der Echterzeit zur programmatischen ›Blickfangarchitektur‹ erheben – aber wohl auf Eindrücke zurückgehen, die der junge Echter in Flandern empfangen hatte.

Nur wenige weltliche oder geistliche Herrscher verfolgten eine Kunstpolitik und insbesondere eine Bildnispolitik, die sich an Umfang und programmatischer Kohärenz mit derjenigen Echters vergleichen lässt: »Sie galt der herrschaftlichen Repräsentation ebenso wie der Machtkonsolidierung, der gegenreformatorischen Propaganda genauso wie der Betonung seiner Verbundenheit mit seinem Territorium. Denn im Zentrum der echterschen Bildnispolitik stand die künstlerische Demonstration seiner verschiedenen Identitäten: als geistlicher und weltlicher Herrscher, als Seelsorger und Wohltäter, als Frankenapostel und Landespatron.«[41] Diese innenpolitische Instrumentalisierung der fürstbischöflichen Bildnisse mit dem Ziel der Machtrepräsentation und -legitimation wurde wohl durch eine außenpolitische Propogandafunktion ergänzt, die Echter seiner aus verschiedenen biographisch und konfessionell begründeten Einflüssen synthetisierten und dadurch ›internationalisierten‹ Architektur zuwies. Seine ›Formwahl‹ geschah also weder unbewusst, noch aufgrund einer technischen Limitierung ortsansässiger Handwerker oder der Durchsetzung einer bestehenden lokalen Stillage.[42] Vielmehr weckte die zeitliche Koinzidenz von Bildungsweg und gemachten Seherfahrun-

Abb. 6: Wiesenfeld/Karlstadt, St. Mariä Himmelfahrt, ab 1610

gen in Echter wohl die Vorstellung, die verschiedenen architektonischen Alternativen mit seiner theologisch-politischen Bildung und Prägung zu verknüpfen, was schließlich dazu führte, dass er eine stilistische Mischlage zwischen Flandern und Norditalien als ›Stil des Katholizismus‹ auffasste, den er später, als ihm die Möglichkeit dazu geboten war, auch in seinem Hochstift ostentativ präsentieren wollte. Wenn dieser ›ästhetische Schulterschluss‹ mit den Zentren der Gegenreformation – den spanischen Niederlanden und der Lombardei im Zeichen der borromäischen Reform – gewollt war, so wäre das Kunstschaffen allgemein, vor allem aber die auf Repräsentation und Integration ausgerichtete Architektur als Verkörperung des gegenreformatorischen Programms zu verstehen, letztlich als Verherrlichung Julius Echters als dessen Speerspitze.[43] Die Quintessenz der echterschen Geschmacksbildung und damit auch der entscheidende Bedeutungsgehalt der ›nachgotischen‹ Echterbauten vor dem Hintergrund der Gegenreformation wäre damit nicht die Prägung eines ästhetischen Stilbewusstseins und

nicht nur in stilistischer und ikonographischer Hinsicht erbracht, sondern läge vor allem im pragmatischen Verständnis von Kunst und Architektur als obligatorischen Elementen der eigenen Staatsräson.[44]

Das Phänomen der so genannten ›Echtergotik‹ würde damit zum konfessionellen und somit auch zum sozio-politischen Bedeutungsträger erhoben: Einerseits, um aus der spezifischen Vermischung gotischer und antikischer Formensprachen eine Traditionalisierung bei gleichzeitiger Modernisierung zu legitimieren, mittels derer sich die katholische Kirche im konfessionellen Streit als eine unmittelbare Fortsetzung der ›alten Kirche‹ gerieren konnte: Vor diesem Hintergrund wäre der ›gotische Anteil‹ der ›Echtergotik‹ als historisierender programmatischer Anschluss an die vorreformatorische Zeit zu verstehen, ihre ›antikisierende Sprache‹ Ausdruck der Modernisierung und Öffnung der katholischen Kirche. Andererseits, um – abseits von formmotivischen Übernahmen und ikonographischer Propaganda, und dies ist die Kernessenz dieser hier vorgestellten Lesart der Echtergotik – durch das Aufgreifen aktueller stilistischer Tendenzen aus Flandern, Brabant und Norditalien persönlich gemachte Seherfahrungen des Fürstbischofs zu reproduzieren und damit für alle sichtbar die konfessionelle Solidarisierung des Bistums und Hochstifts Würzburg durch den ästhetischen Schulterschluss mit den Zentren der Gegenreformation zu betonen.

Anmerkungen

1 Dieser Beitrag beruht in großen Teilen auf einem meiner Beiträge in *Julius Echter Patron der Künste. Konturen eines Fürsten und Bischofs der Renaissance*, Ausstellungskatalog Würzburg 2017, hrsg. von Damian Dombrowski, Markus Josef Maier und Fabian Müller, Berlin/München 2017, zu »Seherfahrungen und Geschmacksbildung« des Würzburger Fürstbischofs: Fabian Müller, Seherfahrung und Geschmacksbildung. Erziehung und Reisen, in: ebd., S. 35–41. Aus diesem Grund soll dieser Verweis reichen. Übernahmen oder argumentative Analogien werden nicht im Einzelnen belegt.

2 Zitiert nach Theodor F. Freytag, *Virorum doctorum epistolae selectae*, Leipzig 1831, S. 130: »Sola virtus et pietas tua, in Germania fructuosa, apud nos etiam clara. Religionem vacillantem firmas, pulsam revocas: idem in bonis honestisque artibus facis, quae vere habent te non patronum sed patrem«.

3 Dazu auch Damian Dombrowski, Markus Josef Maier, Julius Echter von Mespelbrunn. Ruhm und Grenzen eines Patrons der Künste, in: *Julius Echter Patron der Künste* (wie Anm. 1), S. 13–18; sowie Damian Dombrowski, Die vielen Formen der Memoria. Echters geplantes Nachleben, in: *Julius Echter Patron der Künste* (wie Anm. 1), S. 277–389.

4 Siehe Gottfried Mälzer, *Julius Echter. Leben und Werk*, Würzburg 1989, S. 102; vgl. Franz Friedrich Leitschuh, *Würzburg*, Leipzig 1911, S. 160; Hellmuth Rössler, *Fränkischer Geist – deutsches Schicksal. Ideen, Kräfte, Gestalten in Franken 1500–1800*, Kulmbach 1953, S. 208; Barbara Schock-Werner, *Die Bauten im Fürstbistum Würzburg unter Julius Echter von Mespelbrunn. Struktur, Organisation, Fi-*

nanzierung und künstlerische Bewertung, Regensburg 2005, S. 214. Letztere möchte zumindest bei der variierenden Adaption niederländischer Vorlagen in der Bauornamentik »eigenes Stilwollen und selbstständige Versuche« erkennen.

5 Siehe Theodor Henner, Julius Echter und die Kunst, in: *Julius Echter von Mespelbrunn. Fürstbischof von Würzburg und Herzog von Franken (1573–1617)*, Festschrift, hrsg. von Clemens Valentin Heßdörfer, Würzburg 1917, S. 257–272, hier S. 262; Leo Bruhns, *Würzburger Bildhauer der Renaissance und des werdenden Barock. 1540–1650*, München 1923, S. 106; vgl. Max H. von Freeden, Fürstbischof Julius Echter als Bauherr auf dem Schlosse Marienberg zu Würzburg, in: ders. und Wilhelm Engel, *Fürstbischof Julius Echter als Bauherr* (Mainfränkische Hefte, 9), Würzburg 1951, S. 68.

6 Siehe dazu DOMBROWSKI/MAIER, *Ruhm und Grenzen* (wie Anm. 3) sowie Stefan Bürger, Iris Palzer, ›Juliusstil‹ und ›Echtergotik‹. Die Renaissance um 1600, in: *Julius Echter Patron der Künste* (wie Anm. 1), S. 271–274. Der Namensgeber wollte jedoch dezidiert darauf hinaus, dass die ›Nachgotik‹ kein Stil sei und ohne Stil auskomme; vgl. Hermann Hipp, *Studien zur Nachgotik im 16. und 17. Jahrhundert in Deutschland, Böhmen, Österreich und der Schweiz*, 3 Bde., Tübingen 1979. Noch fast ein Vierteljahrhundert später möchte er dies betont wissen, siehe Hermann Hipp, Die ›Nachgotik‹ in Deutschland – kein Stil und ohne Stil, in:. *Stil als Bedeutung in der nordalpinen Renaissance. Wiederentdeckung einer methodischen Nachbarschaft* (2. Sigurd Greven-Kolloquium zur Renaissanceforschung), hrsg. von Stephan Hoppe u. a., Regensburg 2008, S. 14–46, hier S. 18, dass die Nachgotik »ohne einen der traditionellen kunstwissenschaftlichen Stilbegriffe [auskommt] – sei es der vom Epochenstil oder der von der Norm künstlerischen Gelingens. Und daß sie dennoch als historischer Sachverhalt und im Rahmen historischer Erkenntnis verhandelbar ist.«

7 So auch schon das Fazit bei BRUHNS, *Bildhauer* (wie Anm. 5), S. 106: »Aber die besonderen Eigenschaften der unterfränkischen Bauten, ihre nüchterne Zweckmäßigkeit [...] können allerdings am einfachsten aus der Persönlichkeit des Bauherrn erklärt werden, und deshalb verdient die Würzburger Spätrenaissance wohl mit Recht den Namen ›Juliusstil‹.«

8 Auch die ›Steinerne Stiftungsurkunde‹ des Juliusspitals zeigt, siehe BÜRGER/PALZER, *Juliusstil* (wie Anm. 6), S. 271, dass Echter »die mediale Reichweite architektonischer Stile vor Augen

hatte«, da hier »ein gotischer Turm mit ›Echterspitze‹ und ein Renaissancetempel im Blickfeld des Fürsten nebeneinanderstehen, wobei nur der Kirchturm den Himmel berührt.«

9 Ebd., S. 271.

10 Vgl. August Schmarsow, *Gotik in der Renaissance. Eine kunsthistorische Studie*, Stuttgart 1921.

11 Stefan Bürger, In welchem Stil können sie bauen?, in: *Auff welsche Manier gebaut. Zur Architektur der mitteldeutschen Frührenaissance* (Hallesche Beiträge zur Kunstgeschichte, 10), Kongressakten Halle/Saale 2009, hrsg. von Anke Neugebauer und Franz Jäger, Bielefeld 2010, S. 52.

12 Vgl. Axel Christoph Gampp, Varietas. Ein Beitrag zum Verhältnis von Auftraggeber, Stil und Anspruchsniveau, in: *Für irdischen Ruhm und himmlischen Lohn. Stifter und Auftraggeber in der mittelalterlichen Kunst. Beat Brenk zum 60. Geburtstag*, hrsg. von Hans-Rudolf Meier u. a., Berlin 1995, S. 303.

13 Stephan Hoppe, Architekturstil als Träger von Bedeutung, in: *Geschichte der bildenden Kunst in Deutschland, Bd. 4: Spätgotik und Renaissance*, hrsg. von Katharina Krause, München 2007, S. 244–249, hier S. 244.

14 Michael Schmidt, *Reverentia und Magnificentia. Historizität in der Architektur Süddeutschlands, Österreichs und Böhmens vom 14. bis 17. Jahrhundert*, Regensburg 1999, S. 240.

15 BÜRGER, *Stil* (wie Anm. 11), S. 49.

16 HIPP, *Nachgotik in Deutschland* (wie Anm. 6), S. 23–24.

17 Vgl. BÜRGER, *Stil* (wie Anm. 11), S. 49.

18 Ludger J. Sutthoff, *Gotik im Barock. Zur Frage der Kontinuität des Stiles außerhalb seiner Epoche. Möglichkeiten der Motivation bei der Stilwahl* (Kunstgeschichte. Form und Interesse, 31), Münster 1989, S. 29.

19 Rudolf Pfister, *Das Würzburger Wohnhaus im XVI. Jahrhundert. Mit einer Abhandlung über den sogenannten Juliusstil*, Heidelberg 1915; Elisabeth Reiff, *Anachronistische Elemente in der deutschen Baukunst aus der Zeit von ca. 1650 bis ca. 1680*, Emsdetten 1937; Hilde Roesch, *Gotik in Mainfranken. Ein Beitrag zur Geschichte der Baukunst im Fürstbistum Würzburg zur Regierungszeit Julius Echters von Mespelbrunn (1573–1617)*, Würzburg 1938; HIPP, *Studien zur Nachgotik* (wie Anm. 6); SUTTHOFF, *Gotik im Barock* (wie Anm. 18), S. 27–40.

20 Barbara Schock-Werner, Stil als Legitimation. ›Historismus‹ in den Bauten des Würzburger Fürstbischofs Julius Echter von Mespelbrunn,

in: *Retrospektive Tendenzen in Kunst, Musik und Theologie um 1600* (Pirckheimer Jahrbuch, 6), Kongressakten Nürnberg 1990, hrsg. von Kurt Löcher, Nürnberg 1991, S. 51–82; Erich Schneider, Architektur als Ausdruck der Konfession? Fürstbischof Julius Echter als Bauherr, in: *»Bei dem Text des Heiligen Evangelii wollen wir bleiben«. Reformation und katholische Reform in Franken. Über Kirchenreformer in den Bistümern und Hochstiften Bamberg und Würzburg – Das Haus Thüngen als Exponent der Reichsritterschaft in Franken* (Einzelarbeiten aus der Kirchengeschichte Bayerns, 82), hrsg. von Helmut Baier und Erik Soder von Güldenstubbe, Neustadt a. d. Aisch 2004, S. 291–309, hier S. 309.

21 Sutthoff, *Gotik im Barock* (wie Anm. 18), S. 30. Allerdings sind zu dieser Deutung keine Quellenbelege aufzufinden.

22 Meinrad von Engelberg, *Renovatio ecclesiae. Die ›Barockisierung‹ mittelalterlicher Kirchen* (Studien zur internationalen Architektur- und Kunstgeschichte, 23), Petersberg 2005, S. 158.

23 Ebd., S. 159–160.

24 Ebd.

25 Vgl. ebd., S. 489.

26 Bürger/Palzer, *Juliusstil* (wie Anm. 6), S. 271. Siehe auch Schmidt, *Reverentia und Magnificentia* (wie Anm. 14), S. 239; Schock-Werner, *Bauten* (wie Anm. 4), S. 458.

27 Vgl. Barbara Schock Werner, Bauen in der Fläche. Echters Baupolitik im Hochstift, in: *Julius Echter Patron der Künste* (wie Anm. 1), S. 115–129.

28 Stefan Kummer, *Kunstgeschichte der Stadt Würzburg 800–1945*, Regensburg 2011, S. 94. Auch Schock-Werner, *Bauten* (wie Anm. 4), S. 214 betonte explizit die Einheitlichkeit der unter Echter errichteten Bauten.

29 Vgl. Kummer, *Stadt Würzburg* (wie Anm. 28), S. 88: »Für seine künstlerische Geschmacksbildung mögen die in brabantischen bzw. flandrischen Universitätsstädten verlebten Jahre besonders prägend gewesen sein […].«

30 Vgl. Hoppe, *Architekturstil* (wie Anm. 13), S. 249, der betont, dass es sich »bei allem Einsatz potenziell Bedeutung tragender Elemente um kein unumstößliches Gesetz, sondern um eine in einen gesellschaftlichen Kontext eingebettete Option« handelt.

31 Zur Schul- und Studienzeit Echters siehe Götz Frhr. von Pölnitz, *Julius Echter von Mespelbrunn. Fürstbischof von Würzburg und Herzog von Franken (1573–1617)*, 2 Bde., München 1934, S. 65–74; Mälzer, *Julius Echter* (wie Anm. 4), S. 21–26.

32 Mälzer, *Julius Echter* (wie Anm. 4), S. 26.

33 Abgebildet sind ausschließlich zeitgenössische Gesamtansichten oder moderne Detailaufnahmen paradigmatischer Echterbauten. Sämtliche im Folgenden erwähnten Gebäude finden sich in Abbildungen, Beschreibungen und Kontextualisierungen in *Julius Echter Patron der Künste* (wie Anm. 3).

34 Von Pölnitz, *Julius Echter* (wie Anm. 31), S. 68.

35 Von Freeden, *Bauherr* (wie Anm. 5), S. 32.

36 Die folgenden Überlegungen verdanken sich vor allem den grundlegenden Beobachtungen bei Kummer, *Stadt Würzburg* (wie Anm. 28), S. 91–96. Schon Rössler, *Fränkischer Geist* (wie Anm. 4), S. 208, hatte festgestellt, dass Echter »sehr deutliche künstlerische Anschauungen« besaß, diese aber nur an seinen Repräsentationsbauten zeigen konnte. Die Deutung der Stiftungsbauten als propagandistische Kulminationspunkte unterstützt Johann Leypolts Widmungsblatt für Christophorus Marianus‹ *Christlichen Fränckischen Ehrenpreißes*, Würzburg 1604.

37 Dazu Markus Josef Maier, *Würzburg zur Zeit des Fürstbischofs Julius Echter von Mespelbrunn (1570–1617). Neue Beiträge zu Baugeschichte und Stadtbild* (Veröffentlichungen des Stadtarchivs Würzburg, 20), Würzburg 2016, S. 105: »Echters Beweggründe, diesen Künstler zu engagieren, bleiben unklar: Wollte er wegen seiner Studienaufenthalte in Flandern und Brabant einen Vertreter des dortigen Baustils beschäftigen? Entscheidender wird, neben den mannigfaltigen Fähigkeiten des Flamen, etwas anderes gewesen sein: die exzellenten Kontakte des Fürstbischofs zu seinem Mainzer Amtsbruder Daniel Brendel von Homburg«, in dessen Diensten Robijn stand.

38 Dazu Markus Josef Maier, Verdichten, verfestigen, verklammern. Städtebauliche Tendenzen im Würzburg der Echterzeit, in: *Julius Echter Patron der Künste* (wie Anm. 1).

39 Mit Bezug auf das Juliusspital: Kummer, *Stadt Würzburg* (wie Anm. 28), S. 93; in den zentralen Zügen trifft dies auch auf das Kollegiengebäude der Universität zu.

40 Laut Maier, *Stadtbild* (wie Anm. 37), S. 119, Anm. 591, verweist die Portalanlage des Juliusspitals mit ihrer ›signalhaften, zierlichen Architektur‹ nicht nur nach Italien, v. a. zur ehemaligen Stadtresidenz der Carrara in Padua, es gibt aber auch »eine Verbindungslinie zur gängigen Repräsentationsarchitektur flandrischer/niederländischer bzw. norddeutscher Städte«.

41 Fabian Müller, Bild und Selbstbild. Julius Echter im Porträt, in: *Julius Echter* (wie Anm. 1), S. 49–55, hier S. 54.

42 Vgl. Schock-Werner, *Legitimation* (wie Anm. 20), S. 79.

43 Exemplarisch zum Fall der »Universitätskirche als Denkmal der Gegenreformation«: Klaus Kemp, Die Würzburger Universitätskirche als Denkmal der Gegenreformation, in: *Kritische Berichte* 13, 1985, S. 54–65. Zur selbstbezügli-chen gegenreformatorischen Programmatik vgl. auch Müller, *Seherfahrung* (wie Anm. 1).

44 Vgl. von Freeden, *Bauherr* (wie Anm. 5), S. 9. Dass sich dies auch auf die von Echter höchstselbst vorangetriebene Memorialkultur um seine Person bezog, zeigten Müller, *Seherfahrung* (wie Anm. 1) sowie Dombrowski, *Memoria* (wie Anm. 3).

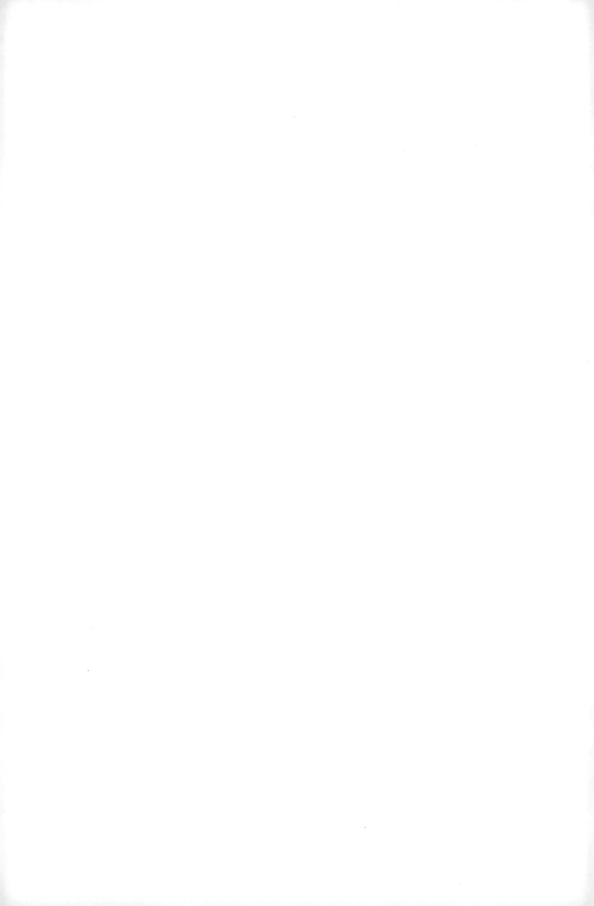

Hubertus Günther

GOTIK IN DER ARCHITEKTUR DER INTERNATIONALEN RENAISSANCE

I Einleitung

Der vorliegende Beitrag behandelt die Frage, welche Gedanken mit der Verwendung gotischer oder mittelalterlicher Formen in der Architektur der Renaissance verbunden werden konnten. Um die Hintergründe zu beleuchten, werden auch die Beweggründe gestreift, die hinter dem Aufruf der italienischen Avantgarde zur Wiederbelebung der Antike und hinter ihrer Polemik gegen die Gotik standen. Die Überzeugungen, die seinerzeit bestimmend waren, werden kommentiert in der Überzeugung, dass es auch heute noch sinnvoll sein sollte, in einen rationalen Diskurs über sie einzutreten, wenn man sich an die Komponenten hält, die damals aktuell waren. Immerhin stellten die Architekten der Renaissance die *Ratio* als Grundlage ihrer Profession wie aller Wissenschaft hin.[1]

Wenn man sich an die historischen Komponenten der damaligen Auseinandersetzung hält, muss man auch berücksichtigen, welche Begriffe seinerzeit benutzt wurden. Vor allem gab es keinen Begriff mit der speziellen Bedeutung von Stil als formaler Eigenschaft, auf Grund derer chronologische, regionale oder persönliche Zusammenhänge zwischen Werken der bildenden Kunst oder Architektur definierbar sind. Begriffe wie *maniera, modo, usanza, mode* oder die *Art* konnten formale Kriterien verschiedenster Art und typologische, technische oder andere Eigenschaften einschließen. Zudem wurden die verschiedenen Epochen der mittelalterlichen Architektur, besonders Gotik und Romanik, verbal nicht voneinander unterschieden. Man gebrauchte Begriffe wie *maniera tedesca* oder bis in die Mitte des 16. Jahrhunderts *modo moderno* etc., um die formale Art der Architektur des gesamten Mittelalters anzusprechen. Bei konkreten Angaben zur mittelalterlichen Architektur wird deutlich, dass man dabei meist die Gotik ins Auge fasste. Wir passen uns hier den historischen Verhältnissen an, und gebrauchen manchmal, sogar schon im Titel, den Begriff ›Gotik‹ ohne zwischen den mittelalterlichen Stilen scharf trennen zu wollen.

II Schwierigkeiten: Unscharfe Unterscheidung zwischen ›antikisch‹ und ›gotisch‹

In der Architekturtheorie der Renaissance werden die beiden Richtungen von mittelalterlicher Art und antiker oder antikischer Art als Gegensätze hingestellt. Pointiert darf man zusammenfassen, die Antike galt im Wesentlichen als gut und vorbildlich, die mittelalterliche Art grundsätzlich als schlecht, wenngleich Giorgio Vasari bereits einen

Aufstieg im Lauf des Mittelalters wahrnahm.[2] Aber es fragt sich, wie deutlich der Kontrast wirklich gesehen wurde, denn manchmal wurde *antik* und *mittelalterlich* miteinander verwechselt. Als Beispiel seien das Baptisterium von Florenz und die Fassade von S. Miniato al Monte in Florenz einander gegenüber gestellt.[3] Heute sieht man an ihnen den auffällig ähnlichen Stil der typischen Florentiner Romanik oder ›Protorenaissance‹. In der Renaissance dagegen stellte man sie als Gegensätze hin: Man nahm zur Kenntnis, dass die Fassade von S. Miniato im Mittelalter entstand; aber das Baptisterium galt als antik, obwohl es keinen konkreten Anhaltspunkt für diese historische Einordnung gab und bekannt war, dass sie den Angaben alter Schriften widerspricht. Worin der stilistische Unterschied eigentlich bestehen soll, wurde nie erklärt. Ein anderes ebenso eklatantes, aber weniger bekanntes Beispiel, die Kirche S. Giacomo di Rialto in Venedig, wird unten angesprochen. Noch Ende des 16. Jahrhunderts berichtet der französische Literat Étienne Pasquier, normalerweise würden die Leute glauben, die berühmtesten Monumente in Paris, Notre-Dame, die Ste-Chapelle und das Palais de la Cité, also lauter gotische Bauten, seien in antikischer Weise gebaut, obwohl die guten Architekten sagen würden, dass sie keine von den Zügen aufwiesen, die an den Bauten der alten Griechen und Römer üblich seien.[4] Geoffroy Tory begründete 1512 die Notwendigkeit seiner Edition von Albertis Architekturtraktat damit, dass schon Hunderte von Bauten in der Art der Renaissance in Frankreich errichtet worden seien.[5] Heute lässt man höchstens vier bis fünf solcher Bauten gelten. Philibert de l'Orme behauptete 1568 umgekehrt, vor seiner Zeit habe es überhaupt keine Bauten in der neuen Art gegeben.[6] Also hat Tory viele Bauten, die heute als gotisch angesehen werden, mit dem neuen Stil verbunden, während de l'Orme nicht einmal die unter François I. entstandenen Bauten, die heute der Renaissance zugeordnet werden, dem neuen Stil zurechnete.

Es hieß, die Architektur der Renaissance unterscheide sich von der mittelalterlichen dadurch, dass sie die Antike zum Vorbild nehme. Aber was wurde eigentlich konkret zum Vorbild genommen? Bautypen höchstens ausnahmsweise. Normalerweise eigneten sich die klassischen Tempel, die Vitruv beschreibt, nicht für Kirchen; seit der Hochrenaissance wurden sogar die Patriarchalbasiliken, die seit Konstantin d. Gr. in Rom errichtet worden waren, kaum noch nachgeahmt, öffentliche Bauten wurden dem Herkommen und Wohnbauten den Bedürfnissen der aktuellen Bewohner angepasst. Wirklich oft rezipiert wurden nur die Säulenordnungen und oberflächlicher Dekor, die Säulenordnungen aber vor Palladio gewöhnlich nicht als tektonisch eigenständige Elemente, wie sie Vitruv beschreibt, sondern reduziert auf Pilaster, wie sie eher selten in der Antike vorkommen, ohne tektonische Funktion, nur um die Gliederung der Wände zu markieren. Wenn eine solche Gliederung fehlt, ist es oft schwer nachzuvollziehen, worin die Antikenrezeption bestehen soll.

Als S. Michele in Isola bei Venedig errichtet wurde, insistierte man in der Umgebung des Bauherrn sogar darauf, dass die Kirche nicht nur von Ferne an die Antike erinnere, sondern ganz direkt antiker Art folge (1477).[7] Heute ist es schwer zu präzisieren, was antikisch wirken sollte. Jenseits der Zentren der Renaissance wurden gotische Kathedralen als Muster Vitruvianischer Theorie hingestellt, so etwa in Straßburg 1505, Mailand 1521 und Chartres noch Anfang des 17. Jahrhunderts.[8]

Nördlich der Alpen blendeten die Maler oft Bauten mittelalterlicher Art hinter antike Szenen. Albrecht Altdorfer bietet in der *Alexander-Schlacht* ein prominentes

Beispiel dafür. Er hat sich sichtlich bemüht, die Antike wiederzugeben, indem er den Sichelwagen des persischen Königs Dareios darstellte, aber im Hintergrund erscheint eine Stadt, die mit ihren Türmen, hohen Dächern und Giebeln, Befestigungen und Zinnen mehr einer mittelalterlichen Stadt als einer antiken gleicht. Die Rüstungen der Krieger in der *Alexander-Schlacht* waren ca. hundert Jahre vor der Entstehung des Bildes üblich. Ähnliche Rüstungen tragen die habsburgischen Urahnen am Maximilians-Grab in Innsbruck. Altmodisch sollte anscheinend so viel wie antik bedeuten. Eine Stadt und Soldaten in der Art, wie Altdorfer sie gemalt hat, hält man heute für gotisch, obwohl sie offenbar als antik gemeint waren.

III Was sind gotische Elemente/Eigenschaften im Unterschied zur Renaissance

Um den Gegensatz zwischen Gotik und Renaissance im Sinn der Renaissance zu fassen, orientieren wir uns versuchsweise daran, wie die Italiener als Wortführer der Renaissance die mittelalterliche Architektur charakterisiert haben. Sie taten das oft, wenn sie Kritik an ihr übten. Meist ist die Kritik so pauschal, dass sie rein polemisch wirkt, aber manchmal weist sie auf konkrete ›Mängel‹ hin. Beanstandet wurden besonders drei Dinge: Erstens beklagten die Italiener die Überfülle an unklassischem Dekor und die Verwendung des Spitzbogens anstatt des Rundbogens. Zweitens prangerten sie an, mittelalterliche Bauten wirkten zu fragil, obwohl sie sich tektonisch als sicher erwiesen hatten. Schließlich waren die gotischen Bauten in den Augen der Italiener nicht kunstvoll, weil ihnen eine rationale Ordnung fehlen würde. Noch Andrea Palladio meinte, man sollte die »maniera tedesca« besser Konfusion als Architektur nennen.[9] Die Ordnung war theoretisch das entscheidende Kriterium für die Kritik. Sie sollte in der Architektur wie in der Wissenschaft der Ratio folgen. Sie sollte das gesamte Universum beherrschen. Sie wurde abgeleitet aus der Natur als dem höchsten Prinzip. Die Architektur sollte ihre Richtlinien aus der Natur nehmen. Trotz der Kritik gestanden die Italiener den gotischen Bauten zu, dass sie anmutig oder gefällig wirken konnten, eine »disgraziatissima grazia« besäßen, wie Vasari schreibt,[10] dass sie trotz ihrer Barberei ein »non sò che di magnifico, & di meraviglioso« bewahren würden,[11] aber sie würden eben nur die Sinne ansprechen, nicht den Geist.

IV Unklassischer Dekor

Auch abgesehen davon, dass die Kritik an ihrer pauschalen Ausdehnung auf die gesamte mittelalterliche Architektur krankt, ist sie in etlichen ihrer einzelnen Punkte eigentlich nicht einmal nach den Maßstäben der Renaissance plausibel. Aus der Warte mittelalterlicher Architekten ist schwer einzusehen, warum die Säulenordnungen eigentlich den gotischen Bauelementen überlegen sein sollten. Der eigenwillige Alvise Cornaro hielt die Säulenordnungen für unnötig.[12] Die italienischen Architekturtheoretiker stellten sie als grundlegendes Element der naturgegebenen Ordnung hin, weil sie nach Vitruv aus dem primitiven Holzbau hervorgegangen seien. Aber diese Ableitung ließ sich nur

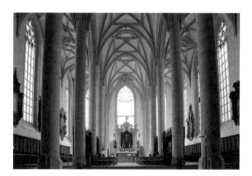

Abb. 1: Nördlingen, Pfarrkirche St. Georg, Innenraum

am Gebälk der dorischen Säulenordnung demonstrieren. Man hat die Architektur auch ohne den Umweg über die primitive Holzkonstruktion direkt aus der Natur abgeleitet. In Erinnerung an den Bericht des Tacitus über die Germanen konnte man annehmen, sie sei aus den Wäldern hervorgegangen, in denen die primitiven Menschen hausten. Baldassare Peruzzi stellte 1529 in einem Entwurf für ein Architekturtraktat fest, die Stützen in Kirchen hätten sich aus den Baumstämmen, die Gewölbe aus den Ästen der Baumkronen entwickelt.[13] Philibert de l'Orme empfahl Portiken mit Säulen, die wie Baumstämme geformt sein sollen, weil sie die Darstellung eines kleinen Waldes bildeten.[14] Manche mitteleuropäische Hallenkirchen der Spätgotik mit ihrem ›Wald‹ von Pfeilern und den Rippen, die unregelmäßig wie Baumzweige von ihnen abgehen, mögen eine solche Assoziation nahelegen (Abb. 1). Wir werden auf die von Peruzzi angesprochene Theorie zurückkommen und Gewölbe anführen, die konkret darauf hinweisen, dass sie bereits lange vorher kursierte. Wenn man die Überfülle an Dekor ablehnt, dann sollte man die schlichten Pfeiler spätgotischer Hallenkirchen den Säulenordnungen mit ihren vielteiligen Elementen vorziehen. Vielleicht stand eine solche Einstellung hinter der Publikation der Werkmeisterbücher wie demjenigen Lorenz Lechlers oder den Fialenbüchlein, die zu Beginn der Renaissance in Deutschland einsetzte.

V Spitzbogen

Im Memorandum zum Romplan Papst Leos X. (1518) ist bei allen Vorbehalten gegen die Gotik der Gedanke ausgesprochen, dass der Spitzbogen durchaus den Naturgesetzen entspricht, weil er aus oben zusammengebundenen Ästen entstanden sei.[15] Dahinter stand offenbar der gleiche Gedanke, den Peruzzi angesprochen hatte. Zudem fanden manche, dass der Spitzbogen tektonisch sicherer, also weniger labil als der Rundbogen sei und somit mehr der Natur entspricht. Manche spätgotischen Gesprenge führen den im Memorandum geäußerten Gedanken vor Augen, indem sie den Fialen und Wimpergen gleiche Formen aus oben zusammengebundenen Ästen gegenüberstellen (Abb. 2).[16] Das erweckt den Eindruck, als habe man bewusst den Spitzbogen eingesetzt, weil er am besten der Natur entspricht.

VI Fragilität

Französische Literaten bewunderten an gotischen Bauten gerade ihre Kühnheit (*hardiesse*) und Leichtigkeit (*légerèté*), also die raffinierte Tektonik der gotischen Architek-

tur. Diese beiden Eigenschaften werden seit den ersten französischen Ortsführern zu Beginn der Renaissance bis zum Klassizismus immer wieder an einzelnen Bauten gerühmt.[17] Die gleichen Attribute kehren dann in der Architekturtheorie zur Verteidigung der Gotik wieder. Ein typisches Beispiel dafür bildet Anthoine Le Paultre (1652), der den gotischen Dekor ablehnte, aber zur Statik bewundernd schrieb: »Ceux qui ont bâty les eglises gothiques, se sont efforcez de rendre leurs ouvrages durables et les faisant paroitre surprenans, en faire concevoir autant d'admiration que de respect; ils ont tellement réussi dans ce genre de bâtir, que ses ouvrages qui subsistent depuis plusieurs siecles, leur ont acquis la reputation d‹etre les plus hardis ouvriers qui ayent élévé des edifices«.[18] Seit dem 17. Jahrhundert, von Claude Perrault bis Marc-Antoine Laugier, wurde in Frankreich die gotische Konstruktion ausdrücklich als Vorbild für die Konzeption einer neuen französischen Klassik hingestellt. Guarino Guarini meinte, die Renaissance habe von der Gotik die Kühnheit übernommen, mächtige Kuppeln auf

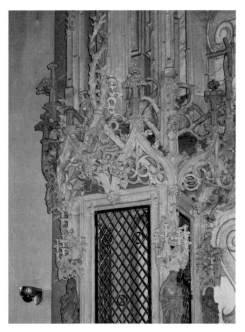

Abb. 2: Crailsheim, Pfarrkirche St. Johann Baptist, Gegenüberstellung von Wimpergen mit Fialen und den gleichen Formen in zusammengebundenen Ästen am Tabernakel, 1499

vier Pfeiler zu setzen wie beim Florentiner Dom oder bei der Peterskirche in Rom.[19]

Die Bewunderung für die kühne Tektonik der Gotik konnte sich in Frankreich während der Renaissance sogar mit Kritik an der römischen Antike verbinden, und zwar in dem Sinn, dass diese auf dem Gebiet der Tektonik keine besonderen Leistungen hervorgebracht habe. Derartige Kritik findet sich unter den Beschreibungen der Hagia Sophia in Vergleichen mit dem Pantheon. Pierre Belon bewunderte die kühne Tektonik der Hagia Sophia, während er das Pantheon abtat als eine simple Konstruktion aus massiven Steinmassen, die jeder gewöhnliche Maurer errichten könne (1555).[20]

VII Ordnung

Mit den Elementen der Ordnung, die in der Architektur herrschen sollte, waren neben den Säulenordnungen besonders Proportionen und geometrische Muster angesprochen. Realiter zeichnen sich die Proportionen in der Renaissance gewöhnlich ebenso selten ab wie in der Architektur anderer Zeiten. Die geometrischen Muster sind dagegen gut erkennbar und wurden noch verdeutlicht, indem sie durch die Gliederungen markiert wurden.

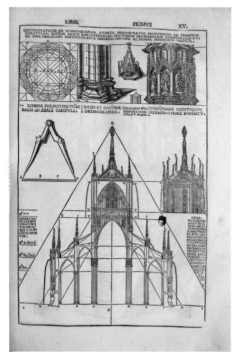

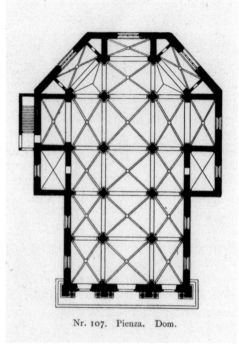

Abb. 3: Vitruvius, *De architectura*, Ed. Cesare Cesariano, Como, Mailänder Dom Proportionen frei nach Stornaloco, 1521

Abb. 4: Pienza, Kathedrale, Grundriss

Die Renaissance übernahm ihr Streben nach Ordnung realiter nicht von der Antike, weder von Vitruv oder anderen Schriften zur Architektur noch von der realen Architektur. Die antike Architektur war nicht so strikt einer Ordnung unterworfen, wie es in der Renaissance gefordert wurde. Manchmal haben Architekturtheoretiker der Renaissance daher antike Bauten kritisiert.[21] Umgekehrt haben die Architekten der Renaissance in ihren Bauten oft die Antike ihren eigenen Normen angepasst. Hier sei Bramantes Tempietto als ein Beispiel dafür angeführt.[22] Er galt als Inbegriff guter Architektur, weil er den Bautyp des runden Peripteros aufnimmt und damit der Antike näher kommt als alle anderen Bauten der Renaissance. Aber die antikischen Elemente sind in neuer Stringenz nach Proportionen und geometrischen Regeln angeordnet. Die Disposition richtet sich nach dem Maßverhältnis 1×2 und nach vier Symmetrieachsen, sodass die Peristase 16 Säulen aufweist. Die Achsen sind durch Pilaster-Rücklagen an der Wand der Cella markiert. Die antiken runden Peripteroi, die Vitruv beschreibt oder die in Rom und Tivoli stehen, sind weder mit so klaren Proportionen noch nach mehreren Symmetrieachsen disponiert; ihre Peristasen haben 18 oder 20 Säulen. Rücklagen, die an der Wand der Cella die Achsen markieren würden, fehlen.

Die systematische Ordnung war ein Erbe des Mittelalters. Im Mittelalter lässt sich bekanntlich beobachten, wie die Ordnung von der frühen Romanik bis zur Gotik immer

mehr zugenommen hat, bis sie in den klassischen Kathedralen der französischen Gotik einen großartigen Höhepunkt erreichte. Dieser Ordnungsdrang entsprach dem Hang zum Systemhaften, der in mittelalterlichen Traktaten allgemein verbreitet war.[23]

Ein Beispiel für das Ordnungsstreben in der italienischen Gotik bildet der Plan des Gabriele Stornaloco, den Aufriss des Doms von Mailand nach einem gleichseitigen Dreieck auszurichten. Cesare Cesariano hat ihn ohne Weiteres in seinen Vitruv-Kommentar (1521) als Vorbild aufgenommen und perfektioniert (Abb. 3).[24] Ein anderes Beispiel bilden die deutschen Hallenkirchen (Abb. 1). Lorenz Lechler hat beschrieben, wie sie im Idealfall von den Hauptmaßen bis in die Details nach einheitlichen Proportionen gebildet werden. Seiner Schrift fehlt die humanistische Rückschau auf die Antike wie in Albertis Traktat *De re aedificatoria*, aber sie präzisiert die klare Gesetzmäßigkeit der Architektur so konsequent wie nur wenige Schriften der italienischen Renaissance. Lechler scheint sogar Vitruvs Traktat verarbeitet zu haben.[25] Enea Silvio Piccolomini hat bewundert, wie diese Ordnung in den gleichzeitigen Bauten zur Anschauung kommt: »Beim Eintritt durch das Hauptportal erhält man einen Überblick über den gesamten Kirchenraum mit seinen Kapellen und Altären, der sich durch die völlige Klarheit der Beleuchtung und die Reinheit der Architektur auszeichnet«.[26] Hier kann auch keine Rede sein von Überfluss an Dekor. So versteht man, warum Enea fand, die Deutschen seien die besten Baumeister, und warum auch andere ausländische Besucher, sogar Italiener, von der spätgotischen Architektur in Mitteleuropa beeindruckt waren.[27] Nachdem Enea Silvio Piccolomini die Nachfolge Petri angetreten hatte, ließ er die Kathedrale von Pienza ausdrücklich nach dem Vorbild der süddeutschen Hallenkirchen errichten (Abb. 4).[28] Allerdings hat sie der Baumeister, Bernardo Rossellino in Unkenntnis der Vorbilder den Vorstellungen der italienischen Renaissance angepasst.

VIII Mittelalterliche Elemente als Charakteristikum von Nationen oder Regionen

Italien:

Die italienische Polemik der Renaissance gegen die Gotik erklärt sich nicht nur aus ästhetischen Gründen, sondern auch aus der Reserve gegen das Fremde, das die einheimische Tradition verdrängt hatte. Diese Haltung hängt mit dem Aufblühen des Selbstbewusstseins der Nationen zusammen, das einen der wesentlichen Charakterzüge der Renaissance bildet. In den gleichen Bereich gehört die Legende, dass die Barbaren der Völkerwanderung die antiken Monumente demoliert hätten, die ständig wiederholt wurde, obwohl für alle, auch Ausländer, offensichtlich war, dass die einheimische Bevölkerung die Zerstörer waren.[29]

Die Reserve gegen das Fremde kommt in der Bezeichnung ›maniera tedesca‹ zum Ausdruck. Die Bezeichnung war gewöhnlich nicht konkret auf Deutschland bezogen, ebenso wenig wie die Bezeichnung der mittelalterlichen Malweise als ›maniera greca‹ konkret nur Griechenland ansprach, sie war hauptsächlich im Sinn von ausländisch gemeint. Selbst Italiener, die den fremden Stil einsetzten, wie etwa Stornaloco konnten unter die ›tedeschi‹ fallen. Manchmal wurde auch präzisiert, wie die Fremden ihren Stil

in Italien einschleppten. Paolo Cortesi berichtet 1510: Als man sich von der antiken Gestaltung (*ratio symmetriae*) abgewandt und eine neue Art zu Bauen (*ratio*) eingeführt habe, habe Kaiser Friedrich II., also ein Deutscher, die ›germanica symmetria‹ nach Kampanien gebracht, Papst Martin IV., ein Franzose, habe, geleitet von dem gleichen Hang nach Neuigkeiten, das ›gallicus genus‹ in Mittelitalien eingeführt.[30] Pietro Summonte schrieb 1524 an Marcanton Michiel, in Kampanien und in anderen Regionen habe man bzw. hätten die normannischen, deutschen und französischen Herrscher nichts als »cose piane, cose tedesche, francesche e barbare« gemacht; den Sitzungssaal, den Alfons von Aragon im Castel Nuovo in Neapel errichten ließ, bezeichnet er als ›cosa catalana‹.[31] Derartige lokale Bezeichnungen richteten sich mehr nach der Herkunft der Bauherrn als nach stilistischen Eigenheiten. Es ist nicht anzunehmen, dass Cortesi oder Summonte in der Lage gewesen wären, die diversen ausländischen Arten von Architektur zu unterscheiden; das Fremdartige stieß sie offenbar ab.

Die Renaissance der Antike bedeutete für die Italiener auch die Wiederbelebung ihrer eigenen Tradition. Wie wichtig sie die eigene Tradition nahmen, zeigt sich daran, dass sie die römische Ära, als Italien die Welt beherrschte, als Höhepunkt der Antike ansahen. Sie setzten die römische Antike mit der vorbildlichen Antike gleich. An der theoretisch viel gerühmten Geburt der Kunst in Griechenland, die heute als ein Höhepunkt abendländischer Kunst gilt, waren sie realiter eher desinteressiert. Griechenland besuchten sie nach Ciriaco d'Ancona kaum je. Auch die Antike in Konstantinopel spielte für sie, mit der Ausnahme von Venedig, höchstens rhetorisch eine Rolle. Stattdessen rief der Gelehrte Luca Pacioli 1509 dazu auf, die antike Architektur der eigenen Heimat zu würdigen, weil es die moralische Pflicht eines jeden sei, für das Vaterland zu kämpfen.[32]

Um ihre nationale Tradition zu bewahren, verbanden die Italiener ihre mittelalterliche Architektur manchmal mit der Antike. In diesen Bereich gehört die Identifizierung des Florentiner Baptisteriums als antiken Tempel. Flavio Biondo leitet in seinem epochalen Werk *De Roma triumphante* (1454) die Gestaltung der gotischen Residenzen der norditalienischen Herrscher, der Scaliger in Verona, der Carrara in Padua und der Visconti in Mailand, von antiken Häusern ab.[33] In Venedig wurde die einheimische romanisch-byzantinische Architektur auf die Antike zurückgeführt, indem die Stiftung der hochmittelalterlichen Kirche S. Giacomo di Rialto ins Jahr 421 vorverlegt wurde.[34] Diese Verzerrung der Geschichte wirkte sich mehr auf die Architektur aus als die Datierung des Florentiner Baptisteriums in die Antike, weil die neuen Kirchen in Venedig mit wenigen Ausnahmen die Disposition von S. Giacomo aufnahmen, sodass die Renaissance in der Sakralarchitektur dort de facto eine Wiederbelebung der romanisch-byzantinischen Kreuzkuppel-Disposition bedeutete.

Außerhalb Italiens:

Außerhalb Italiens war die antike Kultur nicht so maßgeblich wie in Italien, weil sie nicht zur eigenen Tradition gehörte, sondern von fremden Eroberern eingeführt wurde. Hier galt der einheimische gotische oder mittelalterliche Stil als nationale Eigenart. Erasmus von Rotterdam spottete darüber, dass die Italiener alles Fremde als schändlich und barbarisch abtaten.[35] Französische Humanisten appellierten ähnlich wie Luca Pacioli an die Pflicht, das vaterländische Erbe zu bewahren und nicht gedankenlos der neuen italienischen Mode zu folgen. Sie tendierten zu Beginn der Renaissance oft zu der

Meinung, dass die antike Kultur in Frankreich während des Mittelalters weitergelebt habe, auch wenn sie in Italien untergegangen sein mochte.[36] In Deutschland vertraten Humanisten unter dem Einfluss von Enea Silvio Piccolomini die Meinung, dass es, von Italien abgesehen, keinen Bruch zwischen Mittelalter und Neuzeit gegeben habe, dass die gesamte Nachantike vielmehr eine Einheit mit kontinuierlichem Fortschritt bis zur Gegenwart bilde. Das Studium der Antike sollte nur diesen Fortschritt vorantreiben.[37]

Rom als Metropole der Christenheit bot den christlichen Nationen die ideale Gelegenheit, ihre eigene Art zu bauen zur Schau zu stellen.[38] Allerdings mussten sie darauf achten, dem kritischen Blick der Italiener standzuhalten. Deshalb passten sie ihren Dekor vielfach dem Stil der italienischen Renaissance an, aber sie demonstrierten auch, dass die eigenen Elemente, die sie beibehielten, für die Wiederbelebung der Antike angebracht waren. Durch die Begegnung mit den fremden Nationen entstand in Rom wohl die oben angesprochene Ableitung des Gewölbes und des Spitzbogens von der Natur. Bramante, der als Wegbereiter der neuen Architektur gefeiert wurde, soll sogar ein Traktat »del lavoro Tedesco« verfasst haben.[39]

Nationalkirchen in Rom, S. Agostino:

Die ersten großen Kirchen ausländischer Nationen in Rom errichteten die Spanier, nachdem ein Spanier die Cathedra Petri bestiegen hatte, erst die Kastilische Landsmannschaft und dann die Könige, die Spanien vereint hatten. Kurz darauf, 1483, folgte der Kardinal Guillaume d'Estouteville, der Vertreter des Königs von Frankreich in Rom, mit der Stiftung der Augustinerkirche S. Agostino (Abb. 5). S. Agostino ist wie die Ka-

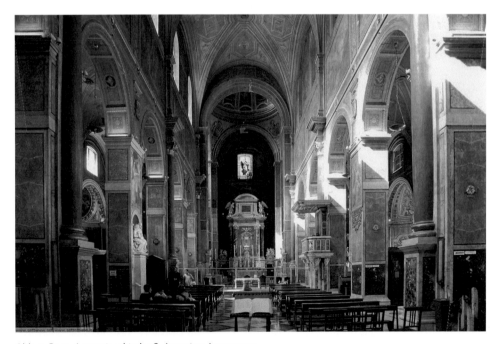

Abb. 5. Rom, Augustinerkirche S. Agostino, Innenraum

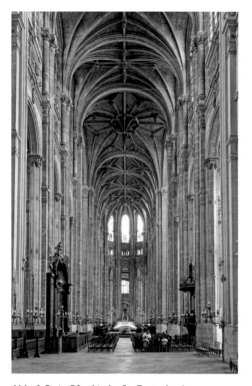

Abb. 6. Paris, Pfarrkirche St.-Eustache, Innenraum

thedrale von Pienza außen dem Stil der italienischen Renaissance angepasst. Im Innern nimmt die Gliederung weitgehend die neuen italienischen Formen auf, aber die steilen Proportionen und anderes stehen in französischer Tradition. Die traditionellen französischen Elemente bestimmen so stark den Raumeindruck, dass der italienische Kunsthistoriker Piero Tomei noch 1942 im Rahmen einer Architekturgeschichte der römischen Renaissance eine heftige Philippika gegen die Kirche richtete, weil sie gotische Elemente mit solchen der Renaissance mische.[40] Wegen dieser Verschmelzung der beiden Stile, dieser vermeintlichen Unstimmigkeiten und Diskordanzen sprach er ihr jeglichen künstlerischen Wert ab. Eine im Wesentlichen ähnliche Verbindung wie in S. Agostino von gotischer Disposition mit Gliedern im Stil der Renaissance prägte noch ein halbes Jahrhundert später die Pfarrkirche von St-Eustache in Paris (Abb. 6).

Nationalkirchen in Rom, S. Maria dell'Anima:

Das bekannteste Beispiel für die Absicht, die nationale Bauart in Rom zu demonstrieren, bildet die Kirche der deutschen Landsmannschaft in Rom, S. Maria dell'Anima.[41] Im Baubeschluss von 1499 hielten die Deutschen fest: Damit sie nicht hinter den anderen Nationen zurückzustehen schienen, wollten sie zur Ehre ihrer germanischen Nation eine neue Kirche bauen, die in deutscher Art (*Alemannico more*) gestaltet sei. Die Kirche wurde allerdings nicht so ausgeführt, wie sie geplant war. Es entstand eine Hallenkirche mit Gliedern im Stil der Renaissance. Oft verbindet man heute den ausgeführten Bautyp mit der deutschen Art. Aber er hebt sich nicht markant in Rom ab, denn nahe bei S. Maria dell'Anima hatten die Kastilier bereits kurz zuvor ihre Kirche als Halle im Stil der Renaissance errichtet.

Ich habe nach der Beschreibung im Baubeschluss und einigen weiteren Indizien den ursprünglichen Plan von S. Maria dell'Anima rekonstruiert. Im Unterschied zu dem, was bisher ohne tragende Begründung angenommen wurde, hat sich der Grundriss einer besonderen Art von Hallenkirche ergeben, die im Wesentlichen der Kathedrale von Pienza oder deren Prototypen wie etwa der Pfarrkirche von Nördlingen gleicht (Abb. 4). Demnach sollte die deutsche Art durch die Parallele mit Pienza demonstriert werden. Ein Grund für diese Lösung war sicher der Umstand, dass der Nepot Pius' II., der Kardinal Francesco Todeschini Piccolomini, Protektor der Deutschen Nation und

wie sein Onkel intensiv an deutschen Verhältnissen interessiert war. Aber die Deutschen wollten wohl nicht nur ihrem Protektor eine Reverenz erweisen, sondern den Bautyp aufgreifen, der höchstes Lob auch in Italien gefunden hatte.

Im Unterschied zur Kathedrale von Pienza sollte die deutsche Kirche ursprünglich anscheinend in gotischer Manier gestaltet werden. Dafür wurden eigens deutsche Bauleute berufen. Aber sie wurden gleich nach ihrer Ankunft in Rom wieder nach Hause geschickt. Vom deutschen Dekor blieb am Ende nur der Turmhelm übrig (Abb. 7). Er ist von weitem durch die Gassen hindurch zu sehen. Das spitze Dach mit bunten Schindeln und Fialen unter dem Reichsadler stehen als Zeichen für die Deutsche Nation. »Deutschland glänzt im Schmuck glasierter Dachziegel«, hat Alberti geschrieben.[42]

Abb. 7. Rom, S. Maria dell'Anima, Turm

Nationalkirchen in Rom, SS. Trinità:

Die SS. Trinità dei Monti ist die einzige Kirche in Rom, bei der dokumentiert ist, dass sie in der Art der Nation des Bauherrn gestaltet wurde – dass dies nicht nur geplant war, sondern auch ausgeführt wurde.[43] Sie wurde ab 1502, also nur drei Jahre nach S. Maria dell'Anima, vom König von Frankreich für eine französische Ordensgemeinschaft errichtet. Die Fassade ist allbekannt, weil sie oberhalb der spanischen Treppe steht. Dagegen hat das Innere bisher wenig Beachtung gefunden, weil es auf den ersten Blick wie eine der vielen barocken Kirchen in Rom wirkt. Das liegt daran, dass die SS. Trinità im Barock umgebaut wurde, um sie dem neuen Geschmack anzugleichen.

Ich habe den Bericht von zwei Besuchen gefunden, die der Abt von Clairveaux, Dom Edme de Saulieu, der SS. Trinità abstattete, als sie im Wesentlichen vollendet war (1520/21). Dort wird zweimal wiederholt, die Kirche sei »selon la mode françois« gemacht. Mit Hilfe erhaltener Reste und alter Beschreibungen habe ich die ursprüngliche Erscheinung des Innenraums rekonstruiert (Abb. 8): Die Disposition des Raums entspricht der Tradition italienischer Bettelordenkirchen, die Wandzone mit ihrer dorischen Pilastergliederung und die Seitenkapellen wurden im modernsten Stil der italienischen Renaissance gehalten. Der Chor und das gesamte Gewölbe einschließlich des Obergadens waren gotisch; bei dem Gewölbe im Langhaus lässt sich noch weiter präzisieren, es war im Stil der französischen Gotik gestaltet, mit Sterngewölben in der Art, wie sie in Amiens eingeführt und dann in Frankreich oft bis in die Spätgotik

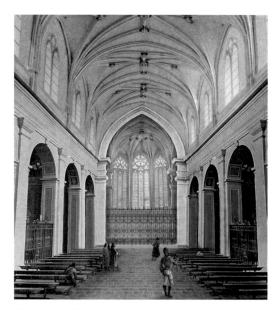

Abb. 8. Rom, Paolinerkirche SS. Trinità dei Monti, Rekonstruktion der ursprünglichen Erscheinung des Innenraums, Hubertus Günther, visualisiert von Benjamin Zuber

wiederholt wurden, auffällig konservativ im Unterschied zu den fantasievollen Gewölben der Spätgotik in Mitteleuropa. Auch St-Eustache bewahrt noch den gleichen Typ von Gewölben (Abb. 6).

Die Fenster in den Seitenkapellen der SS. Trinità waren rundbogig und ohne Dekor, die Fenster im Obergaben dagegen spitzbogig und mit Maßwerk gefüllt. Reste von alten Fresken zeigen, dass die Wandzone und die Seitenkapellen im Stil der italienischen Renaissance, in der Art Peruginos, bemalt waren. Aus der Nachricht von den Besuchen des Abtes von Clairvaux geht dagegen hervor, dass die Gewölbe mit »Lilien übersät« waren, wie es an Gewölben in Frankreich mehrfach bezeugt ist, und dass an vielen Stellen, wahrscheinlich wie damals in Frankreich üblich an den Schnittpunkten der Rippen, die Wappen von Frankreich angebracht waren. In den Glasfenstern des Chors war der Kardinal Guillaume Briçonnet, der als Vertreter des Königs in Rom den Bau betreute, zusammen mit den Patronen seiner französischen Diözesen dargestellt. Die Werksteine für die gotischen Elemente wurden in Frankreich bearbeitet. Der aufwendige Transport aus Frankreich erregte so viel Aufsehen, dass er sogleich im Romführer des Francesco Albertini von 1510 aufgeführt wurde.

Es ergibt sich also, die SS. Trinità entsprach der »mode françois«, obwohl sie zur Hälfte im Stil der italienischen Renaissance gestaltet war. Dass der Chor gotisch war, lässt sich, wie unten besprochen wird, aus der Konnotierung der Gotik mit ›sakral‹ erklären. Dass die Disposition des Raumes der Tradition italienischer Bettelordenskirchen folgt, hängt mit der Ausrichtung des Ordens zusammen, für den die Kirche bestimmt war. Die gotische Gestaltung der Gewölbe und des ganzen Obergadens weist dagegen auf die französische Tradition hin. Sterngewölbe wurden damals in Frankreich pauschal als »la mode françois« bezeichnet. Offenbar wurde dieses Element der französischen Tradition bewusst der italienischen Art vorgezogen. Bettelordenkirchen wurden in Italien gewöhnlich flach gedeckt. Noch Anfang des 17. Jahrhunderts stellte der französische Schriftsteller Pierre Bergeron heraus, dass es in Rom nur wenige Kirchen gebe, die gewölbt sind, mit Ausnahme der französischen Stiftungen, die alle gewölbt sind; er zählt sie eigens auf: S. Agostino, SS. Trinità und S. Luigi dei Francesi.[44]

Philibert de l'Orme nimmt in seinem Architekturtraktat eine ähnliche Haltung ein wie diejenige, die in der Konzeption der SS. Trinità zum Ausdruck kommt.[45] Er fordert,

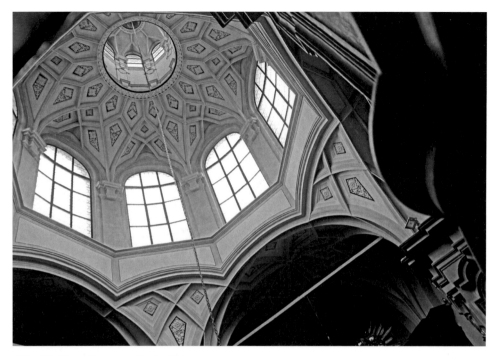

Abb. 9. Freiburg, Klosterkirche der Heimsuchung

den Dekor wie die Italiener an der Antike zu orientieren. Dafür ist er berühmt geworden. Aber ebenso nachdrücklich stellt er die lange Tradition des französischen Gewölbebaus als vorbildlich heraus. Er hat in seinen Bauten diese Tradition aufgenommen und neue komplexe Formen des Gewölbebaus kreiert. Sowohl seine Abhandlung über die Gewölbe, als auch die daran anknüpfende Kreation neuer Gewölbeformen hat in Frankreich eine weite Nachfolge gefunden. Den Spitzbogen lehnte de l'Orme ab, aber das war über sechzig Jahre nach der Planung der SS. Trinità.

Die Verbindung von gotischen Gewölben mit einer Gliederung im Stil der Renaissance war auch in anderen Teilen Europas verbreitet, auf der iberischen Halbinsel ebenso wie in Mitteleuropa oder England. Berühmte Beispiele für die fantasievollen Gewölbe nach der neuesten Mode, die in Mitteleuropa vorherrschten, sind der Wladislawsaal in der Prager Burg (1493–1502) oder die Fugger-Kapelle in St. Anna in Augsburg (1509–1512). Ein schönes späteres Beispiel bildet die Église de la Visitation in Fribourg, einem über zwei Achsen symmetrischen Zentralbau (1653–1657) (Abb. 9). Die Disposition entspricht einem Ideal der Renaissance, und die Gliederung ist im neuesten italienischen Stil gehalten, aber die Gewölbe sind gotisch, sogar die Kuppel ist einem gotischen Gewölbe angeglichen. Ein Beispiel für die Verbindung der beiden Stile auf englische Art ist St. Katharine Cree, eine der wenigen Kirchen der Jakobinischen Epoche, die den Großen Brand von London überstanden haben (1628–1631). Der Raum ist im traditionellen Tudorstil eingewölbt.

IX Erfindung neuer Formen, die zu den Prinzipien der Renaissance passen

Nach den Maximen der Renaissance war nichts gegen die Bewahrung eigener Traditionen einzuwenden, solange sie nicht den Prinzipien widersprachen, die auf die Antike zurückgeführt wurden. Die Theoretiker der Renaissance riefen ja nicht dazu auf, die Antike blindlings zu kopieren, sondern sie bedachtsam nachzuahmen und der neuen Zeit anzupassen. Viele Humanisten haben ausdrücklich darauf hingewiesen, so etwa Erasmus von Rotterdam[46] oder der Florentiner Historiker Francesco Guicciardini.[47] Albrecht Dürer regte die Vermischung von Elementen der Gotik und Renaissance mit dem humanen Gedanken an: Die Alten haben Neues erfunden, und sie waren nur Menschen, also sollen auch wir heute Neues erfinden.[48] Diese Haltung entsprach dem innovativen Geist, der für die spätgotische Architektur in Mitteleuropa typisch war.

An den Prachtwendeln, d. h. den repräsentativen Treppenhäusern der Schlösser von Blois (1515–1524) und Châteaudun (1500–1518) zeigt sich, dass Dekor im Stil der Gotik und der Renaissance unter besonderen Bedingungen zu einer Einheit verschmelzen konnte (Abb. 10). Die Ringmauer und die Spindel der Treppe sind jeweils mit korinthischen Säulen gegliedert. Die Durchmesser der Säulen ergeben sich jeweils aus dem Abstand von zwei Strahlen, die vom Zentrum der Treppe ausgehen. Das entspricht, dachte man anscheinend, dem Ordnungsprinzip der Renaissance. Aber dadurch werden die Säulen an der Spindel so dünn wie Stäbe im Maßwerk, und in Châteaudun sind sie mit gotischen Teilen von Maßwerk verbunden.

Abb. 10. Blois, Schloss, Große Wendeltreppe, Blick in den oberen Abschluss

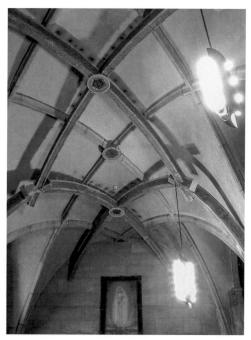

Abb. 11. Prag, Veitsdom, Orgelempore, Front, 1557–1559

Abb. 12. Prag, Veitsdom, Orgelempore, Gewölbe im Erdgeschoss

Ein weiteres Beispiel dafür, dass die spätgotischen Formen nicht als Widerspruch zum Stil all'antica, sondern eher als sinnvolle Bereicherung gemeint waren, bildet die Orgelempore des Veitsdoms in Prag (Abb. 11–12).[49] Benedikt Wohlmut hat ihre Fassade nach dem Vorbild des Marcellustheaters gestaltet. Aber dessen Gewölbe hat er nicht nachgeahmt. Sie wirken ästhetisch nicht eben anspruchsvoll. Es sind einfache im Kreis gebogene Tonnen, die aus Ziegeln gemauert sind. Man sieht ihnen noch an, dass Gewölbe in der römischen Architektur ursprünglich nicht zur ästhetischen Überhöhung von Festräumen aufkamen, sondern als tektonische Verstärkung von Kellern und Lagerräumen entstanden sind. Das unattraktive antike Gewölbe hat Wohlmut durch fantasievolle Rippengewölbe im modernen Stil ersetzt.

Die Gliederung des Wladislawsaals im Stil der Renaissance ahmt so auffällig genau diejenige am Herzogspalast von Urbino nach, der bis dahin wohl festlichsten Residenz im neuen Stil, dass man denken kann, das Gewölbe sei als Ergänzung zu den weiten Sälen im Herzogspalast gemeint, die nur flache Decken haben.

Solche Ergänzungen könnten auch als Kritik an einer unreflektierten Wiederbelebung der Antike in der italienischen Art gemeint gewesen sein. Philibert de l'Orme empfiehlt nicht nur die Tradition des Gewölbebaus in Frankreich, sondern kritisiert auch die Italiener, weil sie den Gewölbebau nicht recht beherrschen würden.[50] Diese Kritik trifft einen wichtigen Punkt: Gewölbe galten seinerzeit allgemein als würdigste Art der Eindeckung. Die großartigsten und viel bewunderten Bauten der Antike waren

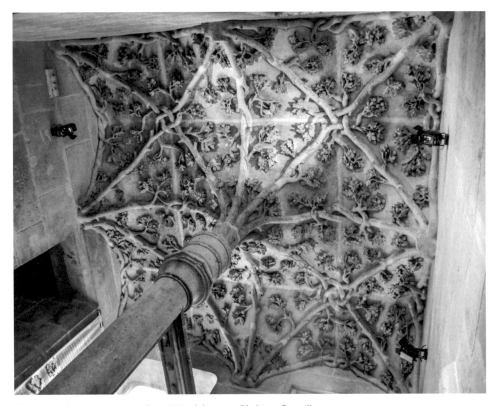

Abb. 13. Paris, Tour Jean-sans-Peur, Wendeltreppe, Blick ins Gewölbe

gewölbt: so die Kaiserthermen, die Räume der Domus aurea oder die berühmtesten Tempel wie das Pantheon, das vermeintliche Templum Pacis des Vespasian (Konstantinsbasilika) und viele andere (bspw. S. Costanza). Auch in der antiken Literatur und in der mittelalterlichen Literatur werden antike Tempel oder andere vornehme Bauten oft mit Gewölben geschildert.

Trotzdem berücksichtigen Vitruv und die meisten italienischen Architekturtheoretiker kaum die Eindeckung von Innenräumen. Die Ableitung der Säulenordnungen aus dem primitiven Holzbau, die sie immer wieder anführen, ergibt nur flache Decken. Die von Peruzzi stattdessen vertretene Ansicht, dass sich die Stützen aus den Baumstämmen und die Gewölbe aus den Ästen entwickelten, ging anscheinend schon im frühen 15. Jahrhundert um.[51] Seitdem wurden Rippen von Gewölben manchmal als Äste geformt – was bisher nicht beachtet worden ist: selbst die Gestaltung der Rippen als Äste kam zuerst in Italien auf. Das werde ich später gesondert behandeln. In manchen deutschen Kirchen des frühen 16. Jahrhunderts lösen sich derartige Rippen sogar von der Wand oder vom Gewölbe wie frei wachsende Äste (Marienkirche Pirna, Liebfrauenkirche Ingolstadt). Dafür, dass die Gestaltung der Rippen als Zweige einen theoretischen Hintergrund hat, spricht der Willibaldchor im Dom von Eichstätt (1471). Der

Bauherr, der gelehrte Bischof Wilhelm von Reichenau ließ an seinem Grabmal das oben erwähnte Motiv der Gegenüberstellung von künstlichen gotischen Bögen und zusammengebundenen Zweigen anbringen und Matthäus Roriczer widmete ihm sein *Büchlein von der Fialen Gerechtigkeit*. Noch deutlicher ist der obere Abschluss der Wendeltreppe in der Tour Jean-sans-Peur in Paris (um 1407; Abb. 13). Über ihrer Spindel steht ein Pfeiler, der ein Gewölbe trägt. Er hat die Gestalt eines Kübels mit einer Ziereiche, deren Zweige sich im Gewölbe anstelle von Rippen fortsetzen und gleichartigen Zweigen begegnen, die von Konsolen an den Wänden gegenüber aufsteigen. Dies Motiv wurde gegen Ende des 15. Jahrhunderts im Wendelstein des Hôtel des Henri Chambellan in Dijon derart paraphrasiert, dass aus dem Pflanzenkübel Rippen herauswachsen. Leonardo da Vinci bemalte 1498 die Sala delle Asse in der Mailänder Herzogsresidenz mit Baumstämmen an den Wänden und Baumkronen am Gewölbe.

X Konnotation der Gotik mit ›sakral‹ und ›sentimental‹

Manchmal wurde zwischen ›gotisch‹ und ›antik‹ auch im Sinn von christlich vs. heidnisch unterschieden.[52] Dementsprechend wurde die Gotik oft speziell im sakralen Bereichen weitergeführt. Beispiele dafür, dass der Chor von Kirchen gotisch gestaltet wurde, auch wenn der Bau sonst die Formen der Renaissance übernahm, bilden der Dom von Pienza (wo auch das Querschiff zum Chorbereich gehört), ursprünglich die SS. Trinità dei Monti in Rom oder S. Zaccaria, nach S. Marco die bedeutendste Kirche für das Staatszeremoniell der Republik Venedig (Abb. 14). Oft wurden bei Profanbauten im Renaissance-Stil die Kapellen im gotischen Stil gestaltet, so in vielen Schlössern des 16. Jahrhunderts in Frankreich (Abb. 15) oder in den großen Spanischen Hospitälern, die Ferdinand von Aragon, Isabella von Kastilien und der Kardinal Mendoza nach der Vereinigung von Spanien in Granada, Santiago de Compostela und Toledo gründeten. Das eklatanteste Beispiel für die Verbindung von Gotisch mit Sakral und Renaissance-Stil mit Profan bilden die beiden großen Bauten, die François I. ungefähr gleichzeitig in Paris errichten ließ: das Rathaus im Stil der Renaissance und die Pfarrkirche von St-Eustache in der Art der Gotik (Abb. 6).

Der Dekor von St-Eustache in Paris ist dem neuen Stil der Renaissance angepasst, aber die Disposition – die steilen Schiffe, die weitgehende Auflösung der Wand durch Fenster mit Maßwerk, die Markierung der Struktur durch die Gliederung in der Art von Diensten – das alles entspricht der heimischen Gotik. Anders als bei der Kathedrale von Pienza oder den

Abb. 14. Venedig, Pfarrkirche S. Zaccaria, Innenraum

Abb. 15. Écouen, Château d'Écouen mit gotischer Schlosskapelle

römischen Nationalkirchen, die außen italienischen Verhältnissen angepasst wurden, sind bei St-Eustache auch außen die für die ultramontane Gotik typischen Elemente beibehalten, wie das steile Dach und die Streben.

Dass die Gotik in der Renaissance oft mit ›sakral‹ konnotiert wurde, ist auch durch Bilder und manche schriftlichen Bemerkungen bezeugt, allerdings nicht durch die Architekturtheorie. Warum diese Verbindung hergestellt wurde, ist nicht ausdrücklich überliefert. Man darf sicher ausschließen, dass die allgemeine Abwertung der Gotik der Grund dafür gewesen wäre. Der Grund für die Assoziation wird auch nicht unbedingt darin gelegen haben, dass die Kirche wie heute mit dem Verharren in der Tradition verbunden worden wäre; die Kirche gehörte zu den Protagonisten der Renaissance, und der neue Architekturstil trat von Anfang an bei Kirchen auf. Allerdings ist zu bedenken, dass die Renaissance der Antike im sakralen Bereich dazu führte, Formen wiederzubeleben, die mit dem Heidentum verbunden waren, und das wurde manchmal als Nachteil erkannt. Teilweise wurde die Gotik in der Renaissance wohl deshalb weitergeführt, weil sie besser für Kirchen geeignet schien als Formen mit heidnischer Vergangenheit.

Vielleicht erschien die Gotik auch ähnlich irrational oder emotional wie der sakrale Bereich. Man sagte ihr ja seit dem Beginn der Renaissance nach, dass ihr die *Ratio* fehle, und manche zeitgenössische Schriften heben wirklich hervor, wie betörend die Wirkung auf die Sinne sein könne. 1323 feierte Jean de Jandun die Ste-Chapelle in Paris mit den Worten: »Die ausgesuchten Farben der Malereien, die kostbare Vergoldung der Bildwerke, die zierliche Durchsichtigkeit der rötlich schimmernden Fenster, die überaus schönen Altarverkleidungen, die wundertätigen Kräfte der heiligen Reliquien, die Zier der Schreine, die durch ihre Edelsteine funkelt, verleihen diesem Hause des Gebets eine solche Übersteigerung des Schmucks, dass man beim Betreten glaubt, zum Himmel

emporgerissen zu sein und in einen der schönsten Räume des Paradieses einzutreten«.[53] Der Florentiner Humanist Matteo Palmieri fasste 1429 den Unterschied zwischen mittelalterlicher und neuer Architektur in die Worte: »Künste und Architektur, die lange Zeit Meister alberner Wunder waren, sind zu unserer Zeit von vernünftigen Meistern wieder zum Licht geführt worden«.[54] In der Aufklärung war die Verbindung von Gotik mit Sentimentalität weit verbreitet, allerdings war sie jetzt oft abwertend gemeint. Ein Beispiel unter vielen ist der Bericht des dänischen Schriftstellers Jens Baggesen von seinem Besuch im Straßburger Münster 1791: »Zitternd betet man darin an. Die ganze Physiognomie ist die des Catholizism: Aberglaube zeigt sich in jeder Verzierung. Das Papsttum mit allen Emblemen der Mönchsherrschaft ist auf seinen Mauern abgedruckt. Aus diesem Gesichtspunkte betrachtet, ist es eine Hierarchie von Stein und Eisen, die das Auge mit tausend phantastischen Spielwerken blendet...«.[55] Inzwischen wurde die Gotik auch mit magisch, wirr, gespenstisch und bedrohlich assoziiert. Sie formte die Kulisse für den ersten Schauerroman: Horace Walpole, The Castle of Otranto, 1764.[56]

XI Decorum: Bewahren der Tradition

Zum Abschluss sei ein grundlegender Gedanke angeführt, der die Renaissance im Ganzen, nicht nur den Architekturstil, betrifft. Ein fundamentales Prinzip jeder zivilisierten Gesellschaft bildet über die Zeiten hinweg das Decorum, das Angemessene oder Schickliche, wie man früher sagte.[57] Es gilt für jedes soziale Verhalten, für Literatur und Rhetorik ebenso wie für bildende Kunst und Architektur. Darüber handeln bereits viele antike Schriften. Vitruv spricht es in seinem Architekturtraktat an.[58] Demnach wird das Decorum bestimmt einerseits durch die Anpassung an den Zweck oder Sinn oder an die Natur eines Gegenstandes, andererseits durch das, was durch Gewohnheit oder Tradition üblich geworden ist. Das ist ja gut bekannt, man sollte aber auch bedenken, dass sich hier ein Problem für die Renaissance auftut, nämlich für den programmatischen Bruch mit der mittelalterlichen Tradition, den die Avantgarde in fast allen Bereichen forderte, auch in der Architektur. Der Bruch mit dem Herkommen widerspricht eigentlich dem Decorum.

Die italienische Avantgarde löste den Widerspruch auf, indem sie zur Rückbesinnung auf die Antike als ihrer eigentlichen Tradition aufrief und dem Mittelalter vorwarf, mit der eigentlichen Tradition gebrochen zu haben. Für sie war es das Mittelalter, das das Decorum verletzt hatte. Daher wurde die Gotik bis weit ins 16. Jahrhundert als ›maniera moderna‹ bezeichnet, auch lange nachdem sie verdrängt und der Renaissancestil eigentlich die ›maniera moderna‹ war. Diese Auflösung war für andere Nationen fragwürdig. Besonders in Frankreich wurde seinerzeit vehement beklagt, dass der Renaissancestil nur eine neue Mode sei.[59]

Im Sinn des Decorum war es international verbreitet, die Tradition auch in der Architektur bewusst zu bewahren. Dafür gab es viele besondere Anlässe. Ein Grund für die Bewahrung des Alten ergab sich mit Rücksicht auf den Zusammenklang aller Teile (*concinnitas*, Alberti) bei der Vollendung oder Restaurierung mittelalterlicher Bauten. Donato Bramante, der als Protagonist der Renaissance-Architektur gefeiert wurde, schlug in seinem Gutachten für den Bau des Tigurio des Mailänder Doms ausdrücklich

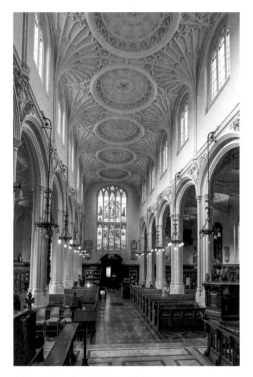

Abb. 16. London, St. Mary Aldermary

vor, um der Einheitlichkeit willen beim gotischen Stil zu bleiben.[60] Philibert de l'Orme vollendete die Kapelle von Schloss Vincennes im gotischen Stil; François I. ließ das im Hundertjährigen Krieg schwer beschädigte Schloss von St-Germain-en-Laye teilweise im gotischen Stil wiederherstellen und teilweise in dem der Gotik angepassten Renaissance-Stil erneuern als bewusste stilistische Alternative zu seinen anderen Schlössern, die er ganz im Stil der Renaissance errichten ließ (Château de Boulogne, Chambord, Fontainebleau). Das extremste Beispiel bildet die Wiederherstellung der in den Hugenottenkriegen zerstörten Kathedrale von Orleans, bei der man sich nicht mit der Wiederherstellung im gotisierenden Stil begnügte, sondern auch die romanischen Teile, die erhalten waren, an den gotischen Bau anpasste. In diesen Zusammenhang gehört auch der Neubau der Kirchen, die beim Großen Brand von London 1666 zerstört worden waren. Die meisten von ihnen wurden in markant verschiedenen Versionen des Renaissance-Stils gehalten, manche im Stil der Tudor-Gotik, eine der prominentesten von ihnen, St. Mary Aldermary (1679–82), erneuerte man in einer Mischung von Renaissance-Formen und Gotik, wie sie um 1510 in Mode war, als der abgebrannte Vorgänger entstand (Abb. 16). Als italienisches Beispiel für das Bestreben, einen gotischen Bau in dem Stil, in dem er begonnen war, zu vollenden, ist S. Petronio in Bologna berühmt. Ein anderes Beispiel bildet, wenn man so will, die Fassade von S. Maria Novella in Florenz. Heute wird sie fraglos als ein Werk der Renaissance hingestellt. Aber man kann die Sache auch so sehen: Begonnen wurde die Fassade um 1300 im damals üblichen gotischen Stil, Alberti vollendete sie mit polychromen Dekor angepasst an die begonnenen Teile und in Anlehnung an den Stil der Fassade von S. Miniato al Monte, also im mittelalterlichen bzw., da man verbal nicht streng zwischen den unterschiedlichen mittelalterlichen Stilen unterschied, im ›gotischen‹ Stil. Trotz der damaligen Datierung des Florentiner Baptisteriums in die Antike ist Polychromie nicht eben typisch für die Architektur der Florentiner Renaissance.

Der mittelalterliche Stil wurde manchmal auch zur Erinnerung an eine großartige historische Epoche bewahrt. Nach dem Brand des Dogenpalastes von Venedig im Jahr 1577 sprach sich Francesco Sansovino, der Sohn des Staatsbaumeisters Jacopo Sansovino, dafür aus, den Bau in den alten Formen wiederherzustellen, denn zur Erbauungszeit des Palastes habe die Republik immer mehr an Macht und Geltung gewonnen und sei die Größte der Welt geworden.[61] Diese Ansicht setzte sich im Senat durch. Aus einem

ähnlichen politischen Grund lehnte Herzog Cosimo I. von Florenz ab, den Palazzo Vecchio dem neuen Geschmack all'antica anzupassen, denn, obwohl er »sconcertanto e scomposto« sei, so sei der Bau in seiner alten Gestalt doch der Platz, an dem die neue Regierung ihren Ursprung gehabt habe.[62] Der Widerstand, der sich gegen den Abbruch der konstantinischen Peterskirche erhob, stützte sich auf das Argument, sie habe allein schon durch ihr hohes Alter selbst die abgefeimtesten Geister zu Gott geführt.[63] In viele spätmittelalterliche Bauten in Sizilien und apulische Bauten der Renaissance sind Elemente im Stil der Normannen und Staufer offenbar als Zeugnisse für die Blütezeit der Regionen eingesetzt (Abb. 17). Der gotische Stil, in dem etliche Colleges während des 16. bis 17. Jahrhunderts in Oxford und Cambridge errichtet wurden, sollte anscheinend an die lange akademische Tradition der beiden Universitäten erinnern. Eine antike Parallele bildet die Gestaltung des größeren Propylon in Eleusis unter Hadrian im alten dorischen Stil nach dem Vorbild der Propyläen der Athener Akropolis, obwohl der dorische Stil längst durch die festliche Korinthia verdrängt war und schon Vitruv überholt erschien.

Abb. 17. Trani, Palast des Simone Concetta, Hauptfassade, 1451–1557

XII Decorum: Verbindung mit Würde

Giorgio Vasari kommentierte die Entscheidung, den Palazzo Vecchio unverändert zu bewahren, mit dem Leitgedanken: »Die alten Überreste verleihen durch die Erinnerung an die vergangenen Zeiten mehr Ehre, Geltung und Bewunderung, als es moderne Bauten vermögen«.[64] Schon Alberti meinte generell, dass Alter den Kirchen Ansehen (*auctoritas*) verleihe.[65] Mit dem Prinzip des Decorum ist die Vorstellung von Würde verbunden. Deshalb spricht man von *altehrwürdig*. Für die Avantgarde der italienischen Renaissance richteten sich die würdigsten Formen nach der Antike; die mittelalterlichen Formen waren jetzt gewöhnlich nicht mehr würdig genug für edle Architektur. Für Andere richteten sich die würdigsten Formen aber nach der aktuellen Tradition. Ein Beispiel für diese Wertung hat der Senat von Venedig um die Mitte des 15. Jahrhunderts

Abb. 18. Dubrovnik (Ragusa), altes Zollamt

geliefert: Er ließ gleichzeitig den Haupteingang zum Dogenpalast, den Arco dei Foscari, und den Haupteingang zum Arsenal errichten. Der Arco dei Foscari ist entsprechend der hohen Würde der Regierung im herkömmlichen Stil, angepasst an die Renaissance, dekoriert; der Eingang zum Arsenal ist entsprechend dem praktischen Zweck der Industrieanlage in den neumodischen Renaissanceformen dekoriert.

Markante Beispiele dafür, dass die Tradition höher als eine neue Mode bewertet wurde, entstanden in der Republik Ragusa (heute Dubrovnik).[66] Ragusa war damals keine abgelegene Provinz; sie war die dritte führende Seemacht im Mittelmeer neben Venedig und Genua; hier machten die Pilger ins Hl. Land Station, wenn sie sich in Venedig eingeschifft hatten; hier konnte man besonders gut Kontakte zu den Osmanen knüpfen.

Zu Beginn der Renaissance ließen die Rektoren von Ragusa ihren Regierungssitz erneuern. Sie beriefen den prominenten avantgardistischen Architekten Michelozzo aus Florenz. Michelozzo leitete (zusammen mit einem Gehilfen) den Neubau. Den Portikus im Erdgeschoss gestaltete er im Stil der Renaissance, aber die Fenster im Piano Nobile behielten ihre gotische Fassung. Der Grund dafür war sicher nicht, dass die Restaurierung der Fenster am billigsten gewesen wäre, wie man gelegentlich annimmt. Die alten Formen der Fenster wurden bewahrt, weil die Würde des Alters und der Tradition für das Piano Nobile angemessen war. Das prächtige Zollhaus, das rund siebzig Jahre später in Sichtweite vom Rektorenpalast entstand, übernahm die gleiche Disposition wie dort: der Portikus im Erdgeschoss, zudem das Mezzanin unter dem Dach wurden im

Abb. 19. Dubrovnik (Ragusa), Villa Sorgo in Gruz, Eingangsfront

neumodischen Renaissancestil gestaltet, aber im Piano Nobile ist die gotische Tradition beibehalten (Abb. 18).

Die gleiche Disposition haben auch viele Villen übernommen, die in der Umgebung von Ragusa während des 16. Jahrhunderts errichtet wurden. Ein Beispiel dafür bildet die Villa Sorgo in Gruz (Abb. 19): Wie beim Rektorenpalast ist unten ein Portikus im Renaissancestil – von da aus gelangt man zu Lagerräumen und dergleichen; das Piano Nobile dagegen ist gotisch. In vielen Villen von Ragusa ist die Rückseite, die auf den Garten blickt, im Stil der Renaissance gestaltet, während das Piano Nobile der Vorderfront gotisch ist. Alberti lehrt, dass die Vorderfront eines vornehmen Hauses, weil sie der öffentlichen Repräsentation dient, in guten Renaissanceformen gestaltet werden soll, während sich an der Rückseite, die auf den Garten blickt und zur Privatsphäre gehört, die freie Fantasie spielerisch ausleben darf. Anscheinend in der Auffassung, dass der herkömmliche gotische Stil würdiger als die neue Mode der Renaissance sei, wurde diese Anleitung in der Baupraxis von Ragusa diametral umgekehrt, wie sie Alberti gemeint hatte, ausgelegt.

XIII Fazit

Aus den angeführten Beispielen und Überlegungen sollte sich ergeben: Wenn man sich nicht unbesehen an die Parolen der damaligen Avantgarde hält, gab es, auch nach den

Maßstäben der Renaissance, keine schlüssige Begründung für die Wiederbelebung der Prinzipien antiker Architektur und ebenso wenig für die Polemik gegen die ›Gotik‹. Im Ganzen war die Rückbesinnung auf die Antike nämlich weniger von formalen Absichten als von der Bewunderung für den hohen Stand der antiken Zivilisation und in Italien von Patriotismus getragen. Mit guten Gründen forderte die Avantgarde die Abkehr von dem herkömmlichen Stil in den Wissenschaften und die Rückbesinnung auf die Antike in diesem Bereich, aber aus unvoreingenommener Warte sprachen diese Gründe nicht für die Abkehr vom gotischen Stil. In manchen Fällen ließen es das Decorum, die sakrale Konnotation oder die systematische Ordnung in der Disposition sinnvoll erscheinen, beim gotischen Stil zu bleiben. Die herkömmliche Kunst des Gewölbebaus in Mitteleuropa, Frankreich oder Spanien konnte in mancher Hinsicht sogar der Antike überlegen scheinen.

Anmerkungen

1 Wallace K. Ferguson, *The Renaissance in historical thought*, Cambridge/Mass. 1948; Paul Frankl, *The Gothic. Literary sources and Interpretations through Eight Centuries*, Princeton 1960; Jürgen Voss, *Das Mittelalter im historischen Denkens Frankreichs*, München 1972; Rudolf Wittkower, *Gothic versus Classic. Architectural Projects in 17th Century Italy*, London 1974; Hermann Hipp, *Studien zur ›Nachgotik‹ des 16. und 17. Jahrhunderts in Deutschland, Böhmen, Österreich und der Schweiz*, Tübingen 1979; Michael Hesse, *Von der Nachgotik zur Neugotik*, Frankfurt u.a 1984; Ludger J. Sutthoff, *Gotik im Barock. Zur Frage der Kontinuität des Stils außerhalb seiner Epoche*, Münster 1989; Günter Herzog, *Kunst und kulturelle Identität. Materialien und Untersuchungen zur Geschichte der europäischen Auseinandersetzung mit fremder Kunst 1550–1850*, Köln 1998; Michael Schmidt, *reverentia und magnificentia. Historizität in der Architektur Süddeutschlands, Österreichs und Böhmens vom 14. bis 17. Jahrhundert*, Regensburg 1999; Marcus Brandis, La maniera tedesca. Eine Studie zum historischen Verständnis der Gotik im Italien der Renaissance, Weimar 2002, in: *Le Gothique de la Renaissance*, hrsg. von Monique Chatenet, Paris 2011; Ethan Matt Kavaler, *Renaissance Gothic*, o. O. 2012; Hubertus Günther, *Visions de l'architecture en Italie et dans l'Europe du Nord au début de la Renaissance*, in: *L'invention de la Renaissance*, hrsg. von Jean Guillaume, Paris 2003, S. 9–26; Hubertus Günther, Die ersten Schritte in die Neuzeit. Gedanken zum Beginn der Renaissance nördlich der Alpen, in: *Wege zur Renaissance. Beobachtungen zu den Anfängen neuzeitlicher Kunstauffassung im Rheinland und in den Nachbargebieten um 1500*, hrsg. von Norbert Nußbaum, Claudia Euskirchen und Stephan Hoppe, Köln 2003, S. 31–88; ders., Die Gotik als der europäische Stil, in: *Europäische Erinnerungsorte*, 3 Bde., hrsg. von Heinz Duchhardt u. a., München 2012, Bd. 2, S. 137–150; ders., *Was ist Renaissance. Eine Charakteristik der Architektur zu Beginn der Neuzeit*, Darmstadt 2009, bes. S. 179–207; bes. das Verhältnis zur Architektur der Antike und Gotik.

2 Giorgio Vasari, Le vite de'più eccellenti pittori, scultori ed architettori, in: *Le opere di Giorgio Vasari con nuove annotazioni e commenti*, hrsg. von Gaetano Milanesi, 9 Bde., Florenz 1906, Bd. 1, S. 215–244.

3 Gerhard Straehle, *Die Marstempelthese: Dante, Villani, Boccaccio, Vasari, Borghini. Die Geschichte vom Ursprung der Florentiner Taufkirche in der Literatur des 13. bis 20. Jahrhunderts*, München 2001.

4 Etienne Pasquier, Œuvres, 2 Bde., Amsterdam 1723, Bd. 2, Sp. 192; hier Brief an Antoine Loysel, 1582.

5 Leon Battista Alberti, *Libri De re aedificatoria*, hrsg. von Geoffroy Tory, Köln 1512, hier in der Widmung.

6 Philibert de l'Orme, *Le premier tome de l'architecture*, Paris 1567, fol. 142v.

7 Edmond Martène, *Veterum scriptorum et monumentorum historicorum, dogmaticorum, smoralium amplissima collectio*, 9 Bde., Paris 1724–1733; Neudruck, New York 1968, Bd. 3, Sp. 1033.

8 Hesse, *Neugotik* (wie Anm. 1), S. 37–38.

9 Johannes Gaye, *Carteggio inedito d'artisti dei secoli XIV, XV, XVI*, 3 Bde., Florenz 1839–1840, Bd. 3, Nr. 383, 401; hier 1578 im Zusammenhang mit der Fassade von S. Petronio in Bologna.

10 Vasari, *Vite* (wie Anm. 2), S. 328.

11 Giovanni Antonio Rusconi, *Della architettura*, Venedig 1590; hier im Vorwort.

12 Giuseppe Fiocco, *Alvise Cornaro. Il suo tempo e le sue opere*, Vicenza 1965, S. 156.

13 »templi/ che la simetria loro nasce dali arbori e in luogo di pilastri colone tronchi coli rami per le volte ...«; Hubertus Günther, Ein Entwurf Baldassare Peruzzis für ein Architekturtraktat, in: *Römisches Jahrbuch für Kunstgeschichte* 26, 1990, S. 135–170, bes. S. 160.

14 De l‹Orme, *architecture* (wie Anm. 6), fol. 217v.

15 Francesco P. di Teodoro, *Raffaello, Baldassare Castiglione e la Lettera a Leone X*, Bologna 1994, S. 71, 82, 120, 149.

16 Hubertus Günther, Das Astwerk und die Theorie der Renaissance von der Entstehung der Architektur, in: *Théorie des arts et création artistique dans l'Europe du nord du XVIe au début du XVIIIe siècle*, hrsg. von Michèle-Caroline Heck und Frédérique Lemerle, Lille 2001, S. 13–32.

17 Hesse, *Neugotik* (wie Anm. 1), S. 36–39, 53–55; Wolfgang Herrmann, *Laugier and 18th century french theory*, London 1962, S. 235–248; Jaques Vanuxem, L'art du Moyen Age vu par les contemporains de Louis XIV, in: *Le XVIIe siècle*, Paris 1977, S. 85–98; Voss, *Mittelalter* (wie Anm. 1), S. 135f., 203.

18 Anthoine Le Paultre, *Les oeuvres d‹architecture*, Paris 1652, S. 37.

19 Guarino Guarini, *Architettura civile*, hrsg. von Bianca Tavassi La Greca, Mailand 1968, S. 209 (3. 13. 1).

20 Pierre Belon, *Observations des plusiers singularitez et choses memorables*, Paris 1588, S. 162f.; vgl. Alexander Pope, *Sämtliche Werke*, 2 Bde., Altona 1758–1764, Bd. 1, S. 126 Anm. Arndt Schreiber, *Frühklassizistische Kritik an der Gotik 1759–1789*, Würzburg 1938, S. 90.

21 Hubertus Günther, Sebastiano Serlios Lehrprogramm, in: *Fund-Stücke – Spuren-Suche*, hrsg. von Wolfgang F. Kersten (Zurich Studies in the History of Art 17/18), Berlin/Boston 2010/2011, S. 494–517.

22 Hubertus Günther, La ricezione dell'antico nel Tempietto, in: *Donato Bramante: ricerche, proposte, riletture*, hrsg. von Francesco P. di Teodoro, Urbino 2001, S. 267–302; ders., Das komplizierte Ebenmaß der Renaissance-Architektur. Die Proportionen von Bramantes Tempetto über dem Kreuzigungsort Petri und die Rekonstruktion des Hofprojekts, in: *Architectura: Zeitschrift für Geschichte der Baukunst* 32, 2002, S. 149–166.

23 Gert Melville, Geschichte in graphischer Gestalt. Beobachtungen zu einer spätmittelalterlichen Darstellungsweise, in: *Geschichtsschreibung und Geschichtsbewusstsein im späten Mittelalter*, hrsg. von Hans Patze, Sigmaringen 1987, S. 57–154, bes. S. 64.

24 Vitruvius, *De architectura*, hrsg. von Cesare Cesariano, Como 1521, fol. 53v, 13v–15v.

25 Ulrich Coenen, *Die spätgotischen Werkmeisterbücher in Deutschland*, München 1990, S. 130.

26 Pius II., *Commentarii rerum memorabilium*, hrsg. von Adrianus van Heck, 2 Bde., Vatikan 1984, Bd. 1, S. 551. Der Text ist abgedruckt mit dt. Übersetzung in: Andreas Tönnesmann, *Pienza. Städtebau und Humanismus*, München 1990, S. 128–132. Hipp, *Studien zur Nachgotik* (wie Anm. 1), S. 558f., 563–566.

27 Pero Tafur, *andanzas y viajes de un hidalgo español*, hrsg. von Márcos Jiménez de la Espada, Madrid 1995, S. 130; Antonio de Beatis, *Die Reise des Kardinals Luigi d'Aragona durch Deutschland, die Niederlande, Frankreich und Oberitalien, 1517–1518*, hrsg. von Ludwig Pastor, Freiburg i. B. 1905, S. 108.

28 Ludwig H. Heydenreich, Pius II. als Bauherr von Pienza, in: Ders., *Studien zur Architektur der Renaissance. Ausgewählte Aufsätze*, München 1981, S. 56–82; Hipp, *Studien zur Nachgotik* (wie Anm. 1), S. 748–754.

29 Lionello Sozzi, La polémique anti-italienne en France au XVIe siècle, in: *Atti della Accademia delle Scienze di Torino. Cl. Scienze morali, stor., fil.* 106, 1972, S. 172–181.

30 Kathleen Weil-Garris und John F. d‹Amico, The Renaissance Cardinal‹s Ideal Palace: A Chapter from Cortesi‹s ›De Cardinalatu‹, in: *Studies in Italian Art and Architecture 15th through 18th Centuries*, hrsg. von Henry A. Millon, Rom 1980, S. 76f.

31 Roberto Pane, *Rinascimento nell‹Italia meridionale*, 2 Bde., Mailand 1975, Bd. 1, S. 67–69.

32 Luca Pacioli, De divina proportione (Venedig 1509) 29v, in: *Scritti rinascimentali di architettura*, hrsg. von Arnaldo Bruschi, Manfredo Tafuri und Renato Bonelli, Mailand 1978, S. 122.

33 Flavio Biondo, *De Roma triumphante*, Basel 1531, S. 189; Hubertus Günther, Ricezione delle case private nel ›De re aedificatoria‹, in: *Leon Battista Alberti: teorico delle arti e gli impegn civili del ›De re aedificatoria‹*, hrsg. von Arturo Calzona, 2 Bde., Florenz 2007, Bd. 2, S. 787–813. Peter Fane-Saunders Pyres, villas, and mansions: Architectural fragments in Biondo Flavio‹s *Roma triumphans*, in: *The invention of Rome. Biondo Flavio‹s Roma triumphans and its worlds*, hrsg. von Frances Muecke und Maurizio Campanelli, Genf 2017, S. 173–195, bes. S. 192f.

34 Hubertus Günther, Geschichte einer Gründungsgeschichte. San Giacomo di Rialto, San Marco und die venezianische Renaissance, in: *Per assiduum studium scientiae adipisci margaritam: Festgabe für Ursula Nilgen zum 65. Geburtstag*, hrsg. von Annelies Amberger, St. Ottilien 1997, S. 231–260; Hubertus Günther, Die Vorstellungen vom griechischen Tempel und der Beginn der Renaissance in der venezianischen Architektur, in: *Imitatio: von der Produktivität künstlerischer Anspielungen und Mißverständnisse*, hrsg. von Paul von Naredi-Rainer, Berlin 2001, S. 104–143.

35 Erasmus von Rotterdam, *Ausgewählte Schriften*, Darmstadt 1995, Bd. 5, S. 68–71 (*Julius exclusus e coelis*).

36 George Huppert, *The idea of perfect history. Historical erudition and historical philosophy in Renaissance France*, Urbana, Chicago und London 1970; SOZZI, Polémique (wie Anm. 29), S. 99–190; VOSS, *Mittelalter* (wie Anm. 1); Hubertus Günther, Die Salomonische Säulenordnung. Eine unkonventionelle Erfindung und ihre historischen Umstände, in: *RIHA Journal* 15, 12 January 2011, 0015.

37 HIPP, Studien zur Nachgotik (wie Anm. 1), S. 572–583.

38 Hubertus Günther, Rom um 1500: Ausländische Nationen stellen ihre Architektur aus – Gotische Lokaltradition und Renaissance, in: *Architektur im Museum 1977–2012 Winfried Nerdinger*, hrsg. von Uwe Kiessler, München 2012, S. 95–109.

39 Antonio Francesco Doni, *La seconda libraria*, Venedig 1551, fol. 31r–v.

40 Piero Tomei, *L‹architettura a Roma nel Quattrocento*, Rom 1977; Nachdruck der Erstauflage von 1942, S. 127f.

41 Franz Nagl, *Urkundliches zur Geschichte der Anima in Rom*, Rom 1899, S. 65–76; Joseph Schmidlin, *Geschichte der deutschen Nationalkirche in Rom, S. Maria dell'Anima*, Freiburg 1906; Josef Lohninger, *S. Maria dell'Anima. Die deutsche Nationalkirche in Rom*, Rom 1909, S. 38–42; HIPP, *Studien zur Nachgotik* (wie Anm. 1), S. 754–758. Weitere Literatur bei Barbara Baumüller, *Santa Maria dell'Anima in Rom. Ein Kirchenbau im politischen Spannungsfeld der Zeit um 1500*, Berlin 2000.

42 Leon Battista Alberti, *L'architettura. De re aedificatoria*, hrsg. von Giovanni Orlandi, 2 Bde., Mailand 1966, Bd. 2, S. 510f. (6.11).

43 Hubertus Günther, Demonstration avantgardistischer Architektur »à la mode françoise« an der SS. Trinità dei Monti in Rom, in: *Aufmaß und Diskurs: Festschrift für Norbert Nußbaum zum 60. Geburtstag*, hrsg. von Astrid Lang und Julian Jachmann, Berlin 2012, S. 187–211.

44 Pierre Bergeron, *Voyages en Italie (1603–1612)*, hrsg. von Luigi Monga, Moncalieri 2005, S. 137f.

45 Hubertus Günther, Philibert de l'Orme zwischen italienischer Avantgarde und französischer Tradition, in: *KunstKritikGeschichte. Festschrift für Johann Konrad Eberlein*, hrsg. von Johanna Aufreiter, Berlin 2013, S. 229–254.

46 Erasmus von Rotterdam, *Dialogus cui titulus Ciceronianus (1528);* Wolfgang G. Müller, *Topik des Stilbegriffs. Zur Geschichte des Stilverständnisses von der Antike bis zur Gegenwart*, Darmstadt 1981, S. 32.

47 Francesco Guicciardini: *Ricordi, diari, memorie*, Pordenone 1991, S. 203f., Nr. 110.

48 Albrecht Dürer, *Underweysug der Messung*, Nürnberg 1525, fol. G 4r.

49 HIPP, *Studien zur Nachgotik* (wie Anm. 1), S. 396–402; hier Dokumente zum Bau der Empore.

50 GÜNTHER, Avantgarde (wie Anm. 45).

51 GÜNTHER, Astwerk (wie Anm. 16).

52 SUTTHOFF, Gotik im Barock (wie Anm. 1), S. 41–68; HIPP, *Studien zur Nachgotik* (wie Anm. 1), S. 394–406.

53 Antoine J. V. Le Roux de Lincy und L. M. Tisserand, *Paris et ses historiens aux 14e et 15e siècles, documents et écrits originaux*, Paris 1867, S. 46; Dieter Kimpel, Robert Suckale, *Die gotische Architektur in Frankreich 1130–1270*, München 1985, S. 405.

54 Matteo Palmieri, *Vita civile*, hrsg. von Gino Belloni, Florenz 1982, S. 44.

55 Ernst Beutler, *Von deutscher Baukunst. Goethes Hymnus auf Erwin von Steinbach. Seine Entstehung und Wirkung*, München 1943, S. 66.

56 FRANKL, The Gothic (wie Anm. 1), S. 393–395.

57 Alste Horn-Oncken, Über das Schickliche. Studien zur Geschichte der Architekturtheorie, Göttingen 1967; Heiner Mühlmann, Ästhetische Theorie der Renaissance. *Leon Battista Alberti*, Bonn 1981.

58 VITRUVIUS, *De architectura* (wie Anm. 24), 1.2.5–7.

59 Franco Simone, *Il rinascimento francese*, Turin 1961, S. 47–54; Franco Simone, Il Petrarca e la cultura francese del suo tempo I: I temi e i simboli del prestigio trecentesco della monarchia francese, in: *Studi Francesi* 41/42, 1970, S. 201–215, 403–417; HUPPERT, *Perfect History* (wie Anm. 36); SOZZI, *Polémique* (wie Anm. 29).

60 *Scritti rinascimentali di architettura*, hrsg. von Arnaldo Bruschi, Manfredo Tafuri und Renato Bonelli, Mailand 1978, S. 355–374.

61 Wolfgang Wolters, Überlegungen zum Wiederaufbau stark zerstörter Gebäude im Cinquecento: die Gutachten nach dem Brand des Dogenpalastes vom 20. Dezember 1577, in: *Ars naturam adiuvans, Festschrift für Matthias Winner*, hrsg. von Victoria von Flemming und Sebastian Schütze, Mainz 1996, S. 327–333.

62 VASARI, *Vite* (wie Anm. 2), S. 14; Ragionamento primo, 1557.

63 Hubertus Günther, »Als wäre die Peterskirche mutwillig in Flammen gesetzt«. Zeitgenössische Kommentare zum Neubau der Peterskirche und ihre Maßstäbe, in: *Münchner Jahrbuch der bildenden Kunst* 48, 1997, S. 67–112, bes. S. 90.

64 »le antichità delle cose passate rendono più onore grandezza e ammirazione alle memorie, che non fanno le cose moderne«; VASARI, *Vite* (wie Anm. 2), Bd. 8, S. 17.

65 ALBERTI, *L'architettura* (wie Anm. 42), S. 544–545 (7.3).

66 Nada Grujic, *Ladanjska arhitektura Dubrovackog područja*, Zagreb 1991; Nada Grujic, Dialogue Gothique-Renaissance dans l'architecture ragusaine des XVe et XVIe siècles, in: *Le Gothique de la Renaissance*, hrsg. von Monique Chatenet, Paris 2011, S. 121–134; *La Renaissance en Croatie*, hrsg. von Alain Erlande-Brandenburg und Miljenko Jurkovic, Zagreb 2004.

ZUSAMMENFASSENDES / AUSBLICK

Hermann Hipp

EIN BRIEF
statt eines Beitrages zu den Steinmetzen und ihren Wanderverbänden – zur ›Echter-Gotik‹, und was ›Nachgotik‹ alles bedeuten könnte[1]

Lieber Herr Bürger, liebe Frau Palzer,

Die Einladung zur Teilnahme an Ihrer Echter-Tagung 2017 war für mich eine willkommene Ermunterung dazu, meine alten Nachgotik-Forschungen wiederaufzunehmen und womöglich zu aktualisieren, sie vielleicht auch einfach abzuschließen. Das war und bleibt riskant, denn über die Jahrzehnte hat mich mein Leben auf ganz andere Gleise geführt.

Der Rekurs auf meine Dissertation von 1974/1979[2] kann natürlich nicht gelingen ohne die Beachtung der seitdem vorangeschrittenen Forschungen zur Architektur der deutschen Renaissance und Spätgotik, insbesondere aber auch der inzwischen fortgeschrittenen Geschichte des deutschen Humanismus und Späthumanismus. Allerdings glaube ich umso sicherer sagen zu dürfen, dass meine empirischen Befunde zur Tradition gotischer Formen im 16./17. Jahrhundert seit ihrer Erhebung in keiner Weise prinzipiell in Frage gestellt worden sind. So hatte ich in Würzburg das Ziel, meine Ansichten zur Nachgotik in zwar auf Echter bezogener, von dort aus aber weitere Geltung anstrebender Weise zu vertiefen und zu pointieren: Denn meiner Einsicht nach ist die ›Echter-Gotik‹ nur quantitativ innerhalb der Architektur um 1600 ein Sonderfall, nicht aber als Zeugnis einer irgendwie motivierten eigenständigen Programmatik. Julius Echter wollte im Horizont seiner Zeit und seines Milieus einfach ›richtig‹ bauen wie die anderen, auch die protestantischen Reichsfürsten. Freilich baute er mehr als die meisten von ihnen. Das gilt gerade auch für die besonders anspruchsvollen Beispiele von Fenstermaßwerk und Rippengewölben an Julius Echters Bauten. Gerade in formaler Hinsicht im Einzelnen haben diese ihren Kontext in der ›Oberdeutschen Nachgotik‹, die ich seinerzeit in meiner Dissertation als besonders wichtigen kunstgeographischen Befund herausgestellt hatte. Das Besondere an dieser Oberdeutschen Nachgotik ist, dass ihre charakteristischen Gewölbe und Maßwerke über die sonst ja sehr wichtige ›kirchische‹ Konnotation gotischer Strukturen und Formen im fortgeschrittenen 16. und im 17. Jahrhundert hinaus auch an zahlreichen und besonders prominenten profanen Bauaufgaben vorkommen, u.a. auch gerade in Würzburg (Marienberg). Meines Erachtens steht damit in faktischer Verbindung die Geschichte der frühneuzeitlichen Organisation des Steinmetzenhandwerks in dessen ›Straßburger Bruderschaft‹, die ja ebenfalls nur in Oberdeutschland eine reale Wirksamkeit entfaltet hat. Um 1970 hatte ich dieser Thematik zwar sehr umfangreiche Archivstudien gewidmet, das diesbezüg-

liche Manuskript aber dann beiseitegelegt. Auf den letzten beiden Seiten der Dissertation wird skizzenhaft darauf hingewiesen.[3]

Der Würzburger Vortrag von 2017 erschien mir nun als schöne Gelegenheit, den Zusammenhang deutlich zu machen, indem ich eine Reihe von Prüffällen präsentierte. Allerdings ließ ich die Frage offen, ›woher‹ das ›kommt‹. Aber ich habe doch versucht nachzuweisen, dass die weit ins 17. Jahrhundert reichende ›Steinmetzenkultur‹ höchstes Ansehen bei wichtigen Bauherren genossen haben muss. Unter anderem habe ich verwiesen auf die Tätigkeit von Bonifaz Wolmut in Prag um 1560 unter König/ Kaiser Ferdinand I. und dessen Sohn Erzherzog Ferdinand, die man wohl nicht als irgendwie ›handwerkliches‹ Residualphänomen abwerten darf. Wolmut selbst hat seine Steinmetzenkunst auf seine Herkunft aus Überlingen am Bodensee und seine Lehre im Straßburger Rheinland zurückgeführt; von dort hat er Gesellen für seine aufwendigen Rippengewölbe in Prag angeworben (Orgelempore der Veitskathedrale, Landrechtstube des Schlosses). – Inzwischen ist freilich abzuwarten, was dazu Sarah Lynch (inzwischen an der Uni Erlangen) in ihrer bei Thomas DaCosta Kaufmann geschriebenen Dissertation über Bonifaz Wolmut ausführt, deren Veröffentlichung in diesem Sommer bevorsteht.[4]

Von hier aus ebenso wie von den dann entstandenen oberdeutschen Profanbauten erscheint es mir nicht nur berechtigt, sondern dringend notwendig, danach zu fragen, wie hilfreich oder gar treffend die gängigen Stilbegriffe von ›Renaissance‹ ebenso wie von ›Nachgotik‹ in der deutschen Architekturgeschichte seien.

Wie ich es schon 1979 zu entwickeln versucht habe und sich inzwischen bestätigt hat (u. v. a. Uwe Neddermeyer 1988[5]), gibt es jedenfalls in Deutschland in dieser Zeit keine Spur eines entwickelten ›Renaissance‹-Geschichtsbildes. Vielmehr wurde seit dem um 1500 entfalteten deutschen Humanismus die feste Vorstellung von einer den Italienern entgegengehaltenen eigenständigen, durchgängig fortschreitenden und fortschrittlichen Entwicklungsgeschichte der deutschen Kultur und ihrer Überlegenheit im Hl. Römischen Reich Deutscher Nation allgemeinverbindlich. Die eigene Gegenwart erscheint darin als die Hochblüte. Für die Nachgotik oft als Erklärungsmodell vermutete ›historistische‹ Rückgriffe auf ein Mittelalter waren deshalb gar nicht denkbar. Wenn ›altfränkische‹ Bauten erwähnt werden, dann allenfalls als etwas auf das frühe Mittelalter Bezogenes. Gemeint sind dann romanische oder gar archaisch-germanische (auch Astwerk-) Motive. Die nur konventionell so genannte ›Nachgotik‹ ist vor diesem Hintergrund die als dem eigenen Milieu angemessene, neueste, im strengen Wortsinne ›moderne‹ Architektur in Deutschland. Das erscheint immer noch als Außenseiterthese, aber einfach deshalb, weil die Erforschung des Geschichtsbewusstseins der deutschen Humanisten (bis zuletzt vor allem Hirschi[6]) deren kulturnationalistische Haltung zwar immer deutlicher beschrieben hat, sie aber auf die vorreformatorische Zeit beschränkt. Der deutsche ›Späthumanismus‹ hingegen, der bis in den Dreißigjährigen Krieg hinein das deutsche Bildungssystem beherrscht und die um 1500 formulierten kulturgeschichtlichen Stereotype festhält, ja erweitert und betont, bleibt bisher erstaunlich unbeachtet. – Gerade diesem Feld kann man jedoch viel abgewinnen, wenn man verstehen will, was Bauherren und Baumeister noch im 17. Jahrhundert in Deutschland hinsichtlich ihrer ›deutschen‹ Tradition und Gegenwart in Konfrontation zur ›welschen‹ denken konnten. – Joachim Whaley[7] nehme ich dafür in Anspruch, dass meine diesbezüglich

einst entwickelte einschlägige Deutung von Nicodemus Frischlin kein Fehlgriff war. Und das alles gilt eben – und erstmal vorderhand – auch in Würzburg. Viel zu wenig ist bisher die immer wieder greifbare ›deutsche‹ Gesinnung Julius Echters und deren Verwurzelung in der fränkischen Geschichtsschreibung der Humanisten herangezogen worden, wenn sein Umgang mit historischer und gegenwärtiger Architektur verhandelt wurde. Die Festung Marienberg mit der Kapelle bietet dafür wunderbare Belege.

Um es aber endlich kurz zu machen: *Au fond* ist das alles nichts anderes als der ziemlich prätentiöse Ansatz für eine Fundamentalrevision der Bewertung der ›deutschen Renaissance‹ der Architektur und womöglich ihrer stilgeschichtlichen Deutung insgesamt. – Ja, lieber Herr Bürger, liebe Frau Palzer, und das auszuarbeiten erfordert viel mehr Aufwand und Zeit, als ich es vor zwei Jahren ahnte.

Sie müssen daraus Ihre Schlüsse ziehen und mich aus dem Programm Ihres Buches herausnehmen. Ich selbst werde daran weiterstricken, so lange ich kann. Was übrigens keine bloße Floskel ist: Mein Alter und meine Krankheit machen mir inzwischen mehr Striche durch die Rechnung als ich mir gewünscht hätte. Und andere Aufgaben drängen sich ja auch immer wieder dazwischen.

 Also: Vielleicht später mal!
 Ihr Hermann Hipp

Anmerkungen

1 Anmerkung der Herausgeber: Hermann Hipps Abendvortrag am 6. Juli 2017 war an den Anfang der Tagung gesetzt worden, um möglichst spannende Diskussionen anzuregen, die sich zwischen der überblickenden Studie Hipps und den nachfolgenden Fallstudien der Referentinnen und Referenten entfalten sollten. Dass dieser Beitrag den Vortragenden selbst derart anregen würde, die eigenen Forschungen des zurückliegenden Dissertationsprojektes noch einmal aufzugreifen und in einer tiefgreifend angelegten Studie um einen weiteren Teilbereich auszudehnen, konnten wir damals in keiner Weise ahnen. Wir freuen uns natürlich über den Impuls und die sich womöglich daraus ergebenen neuen Ergebnisse und Erkenntnisse. Wir mussten schweren Herzens vom Beitrag Hermann Hipps Abstand nehmen, da diese Studie hinsichtlich ihrer inhaltlichen Ausrichtung, ihres Umfangs und der zu benötigenden Zeit den Rahmen des Tagungsbandes gesprengt hätte. Wir möchten uns für die Zusammenarbeit der letzten Monate bedanken und wünschen dem Autor und seiner bevorstehenden Arbeit alles erdenklich Gute.

2 Hermann Hipp, *Studien zur ›Nachgotik‹ des 16. und 17. Jahrhunderts in Deutschland, Böhmen, Österreich und der Schweiz*, Tübingen 1979; vgl. Hermann Hipp, Die ›Nachgotik‹ in Deutschland – kein Stil und ohne Stil, in: *Stil als Bedeutung in der nordalpinen Renaissance. Wiederentdeckung einer methodischen Nachbarschaft* (2. Sigurd Greven-Kolloquium zur Renaissanceforschung), hrsg. von Stephan Hoppe, Matthias Müller und Norbert Nußbaum, Regensburg 2008, S. 14 – 46.

3 Hipp, *Studien zur Nachgotik* (wie Anm. 2), S. 932f.

4 Dissertation von Sara Lynch, *The Habsburg Architect: Bonifaz Wolmut, Prague, and the European Renaissance*, Veröffentlichung 2019.

5 Vgl. Uwe Neddermeyer, *Das Mittelalter in der deutschen Historiographie vom 15. bis zum 18. Jahrhundert: Geschichtsgliederung und Epochenverständnis in der frühen Neuzeit*, Köln 1988.

6 Vgl. Caspar Hirschi, *Wettkampf der Nationen. Konstruktionen einer deutschen Ehrgemeinschaft an der Wende vom Mittelalter zur Neuzeit*, Göttingen 2005.

7 Vgl. Joachim Whaley, Eine deutsche Nation in der Frühen Neuzeit? Nationale und konfessionelle Identitäten vor dem Dreißigjährigen Krieg. Nicodemus Frischlin und Melchior Goldast von Haiminsfeld als Beispiele, in: *Historisches Jahrbuch* 129, 2009, S. 331 – 350.

Stefan Bürger

EPILOG
Zum Wert des Stils bzw. zur Wertlosigkeit der Stilbegriffe und der Frage: Ist es womöglich unmöglich, aus der Baukunst um 1600 Deutungen wie ›Echters Werte‹ abzuleiten?

Bleiben am Ende nur Unsicherheit und neue Fragen – und wie gehen wir damit um? Oder stellt sich diese Frage nach den Deutungsmöglichkeiten nicht, weil Formen um 1600 ohne Sinn und Zweck verwendet und kombiniert wurden, es sich wie im 19. Jahrhundert um einen zunehmend inflationären, sinnfreien ›Historismus‹ handelte, in deren Gebrauch sich die Konturen der Stile und ihre Bedeutungen aufgelöst hatten?

Nehmen wir an, wir könnten noch einmal unvoreingenommen die baukünstlerischen Entwicklungen etwa zwischen 1350 und 1620 im deutschsprachigen Raum wahrnehmen und kleinteilig in ihren Entwicklungsschritten beschreiben. Wir könnten zu unterschiedlichen Zeiten und in unterschiedlichen Regionen Innovationssprünge und gestalterische Konjunkturen, auch das Schwinden und Fehlen von bestimmten gestalterischen Merkmalen feststellen: wie z. B. bestimmte Maß- und Rutenwerkformen, Astwerk, die Vorliebe für Torsionen, die Anlage von Vorhangbögen, die Erfindung der Zellengewölbe, goldschmiedeartiger Kleinarchitekturen, Pfeiler mit gekehlten Schäften, engmaschige, individuelle Gewölbefigurationen, lombardische Kandelabersäulen, Portalgewände mit kunstvollen Durchstäbungen, Säulen-Gebälk-Formationen, Schlingrippen, ornamentierte Pilaster usw.

Wenn wir alle Innovationen bzw. die entsprechenden Gestaltungen zunächst als wertfrei bzw. als gestalterisch gleichwertig lesen könnten, müssten wir doch in der Lage sein, die Qualitäten einer Formerfindung oder -entwicklung genauer zu bestimmen; auch vor dem Hintergrund der Frage, ob und welche für die Neuschöpfung dieser architektonischen Form im Entwurf oder in der Ausführung besonderen konzeptionellen Vorüberlegungen oder baupraktischen Verfahrensveränderungen damals notwendig waren. Was würde uns dann mehr erstaunen: ein kunstvoll gestaffeltes und gedrehtes Bauglied, dessen Profilierungen aufgrund der Torsion sphärische Verläufe im Raum aufweisen; oder ein Rundbogengiebel, der eine glatte Wand oben bekrönt? Es ist hier nicht der Ort, die spezifischen Gestaltungen, die wir sonst entweder der Spätgotik oder der Renaissance zuweisen, gegeneinander auszuspielen. Die Artifizialität und Ästhetik sind Aspekte, die wir etwas ausklammern wollen, aber nicht vergessen dürfen, wenn wir überlegen, dass sich Menschen für bestimmte künstlerische Ausdrucksformen begeistern konnten, vielleicht auch unabhängig davon, ob diese Form nun neu und modern oder schon etwas in die Jahre gekommen war.

Wir möchten stattdessen den Fokus auf die immateriellen Werte richten, die sich ggf. mit den Formen und Gestaltungen verbanden bzw. mit diesen verbunden wurden

bzw. werden. Für das ›lange 15./16. Jahrhundert‹, das die Spätgotik und Renaissance umfasst, ist zu sehen, dass sich die Formensprachen in relativ kurzen Intervallen gravierend wandelten und das Streben nach neuen Lösungen nicht nur einem künstlerisch-ästhetischen Drang entsprang, sondern womöglich (immer?) auch dem Wunsch, mit den Gestaltungen etwas Immaterielles auszudrücken, bestimmte Vorstellungen und Werte zu vermitteln: Bspw. ist klar, dass Kirchenportale und deren Figurenprogramme biblisches Geschehen und Heil vermitteln sollten, doch warum verloren Gewände-/Figurenportale an Bedeutung, gewannen stattdessen Portale mit Vorhallen, Fial-Kielbogen-Rahmungen oder Astwerkeinfassungen an Bedeutung? Welcher Wert wurde Zellengewölben beigemessen; sollten die gratigen Wölbungen auf romanische Kreuzgratgewölbe rekurrieren und sich damit auf das nordalpine Altertum beziehen?[1] Wurden alte Türme in neue Kirchen- und Schlossanlagen integriert, um dem Altehrwürdigem am Ort Rechnung zu tragen? War der Rundbogengiebel eine neue modische Form oder gab es kosmische Vorstellungen, politische Motivationen oder auch nur pragmatische Beweggründe, die Anlass gaben, sich dieser Gestaltung zu bedienen? Für jede neue Form bzw. jeden neuen Formaspekt, ließe sich neu überlegen, ob ästhetisch/ materielle und/oder konzeptionell/immaterielle Beweggründe den Ausschlag gegeben haben könnten – jeweils gesondert die Beweggründe für ihre Entstehung als auch ihre Verbreitung bzw. lokalen Verwendungen.

I Zum Wert des Stils

Abzulehnen ist jedenfalls die polarisierende Vorstellung, die Baukunst des 15. Jahrhunderts (Spätgotik) wäre hinsichtlich ihrer künstlerisch/materiellen Beschaffenheit nur vom Material, vom Handwerk her zu denken; und ebenso, die Architektur des 16. Jahrhunderts (Renaissance) hinsichtlich ihrer konzeptionell/immateriellen Voraussetzungen allein von einer Architekturtheorie ausgehend, die sich auf die ›Antike‹ als zentralen Wert bezogen habe. Auch hier ist nicht der Ort, diese beiden Pole gegeneinander auszuspielen oder in einer ›Renaissancegotik‹ rhetorisch zu harmonisieren oder sich mit der schnellen Akzeptanz eines allgemeinen ›Mischstils‹ der Verantwortung zu entheben, die jeweils spezifischen Form- und Mischungsverhältnisse genauer zu beschreiben und zu bewerten.[2]

Nur folgende Überlegung bzw. Frage sei eingebracht: Ist nicht die räumlich-zeitliche Vorstellung eines göttlichen, unendlichen und überzeitlichen Universums, in das die christliche Heilsgeschichte nach damaligen Vorstellungen eingebettet war und die mit den Mitteln der Bau- und Bildkunst in irdische Verhältnisse übersetzt wurde, eine weitreichende ›Raum- und Architekturtheorie‹? Und wurde diese durch die neuzeitliche ›Architekturtheorie‹, die sich vom antiken Erbe und dem Menschen als Maß ausging abgelöst oder doch eher bereichert, um in immer neuen Varianten, Mischungen, Synthesen, Überblendungen etc. die Rollen der Menschen in der irdischen und jenseitigen Welt neu zu bestimmen?

Fallbeispiel Maßwerkfenster:

Wenn wir bspw. ein gotisches Maßwerkfenster betrachten, sollte uns vor Augen stehen, dass ihre Schöpfer, egal ob sie Werkmeister oder Architekten genannt werden, sich darüber im klaren waren, dass diese Form bestenfalls fest, funktional und schön sein sollte; um dies zu beachten, bedurfte es der Neuentdeckung der Vitruv-Schriften nicht. Die Meister wussten, dass ein Fenster mit Spitzbogen, noch dazu unterstützt vom Maßwerk als steinerne Lehrbogenkonstruktion fest und tragfähig war, auch bei möglichen Schadensfällen, da das Herabrutschen der keilförmigen Gewändesteine im Bogenbereich durch das Maßwerk verhindert wurde. Das Fenster war funktional, ermöglichte helle, lichte Räume und eignete sich mit seinem Stab- und Maßwerk zur Aufnahme von Verglasungen, die sich ggf. für Bildregister nutzen ließen. Und die Maßwerkfenster konnten schön gestaltet werden, mit reichen Gewändeprofilen und vor allem schönlinigen Figurationen in ihren Couronnements. Gerade vor dem Hintergrund der Konstruktion und Festigkeit war ein Rundbogen womöglich gar kein gleichwertiger Ersatz; es sei denn, er war in eigene wertige Konstruktions- und Gestaltungsprinzipien eingebunden. Doch können wir jeweils bestimmen, ob eine Fensterform lokal/regional gewählt wurde, weil ihr konstruktiv mehr zugetraut wurde, sie als zeitgemäßer oder schöner empfunden wurde?

Allein die Frage nach dem Form- und Stilempfinden, was als *zeitgemäß* galt, ist wohl nur schwer zu beantworten: Wenn wir unterstellen, dass die Formen ein Zeitmaß vorgaben, d. h. die rasanten Formentwicklungen die Möglichkeit boten, ältere und jüngere Formen zu differenzieren, also um 1400 bspw. Maßwerke mit Fischblasen modern und zeitgemäß waren; wurden dann Maßwerke mit Pass- und Blattformen (bspw. die Vierpässe der Würzburger Deutschhauskirche um 1300) um 1400 als altertümlich empfunden und in ihrer zeitbasierten Werthaltigkeit dem Neuen ggf. entgegengesetzt? Galten Vierpassfenster im 15. Jahrhundert bereits als retrospektiv oder genügte eine Modifikation ihrer Verwendung, um sie als zeitgemäße Maßwerkform nutzen zu können (vgl. Langhaus der Würzburger Marienkapelle)? Und änderte sich dies um 1500, weil um diese Zeit sehr reduzierte graphische Lineamente, bisweilen mit Durchsteckungen und gekappten Endungen, modern wurden? Waren dann Pass-, Blatt- und Fischblasen allesamt nicht mehr zeitgemäß bzw. stattdessen geeignet, um auf Alterswerte zu verweisen?

Oder war es gar regional verschieden? Für Unterfranken bzw. das später von Julius Echter beherrschte Fürstbistum Würzburg lässt sich beobachten, dass um 1500 dieses reduzierte, grafische Maßwerk keine Rolle spielte, obwohl die Baukünstler von den neuesten Entwicklungen durchaus Kenntnis hatten. Schätzte man die eigene Tradition über diese neuen Maße? Oder waren die reduzierten Lineamente nur exaltierter Ausdruck einzelner Auftraggeberpersönlichkeiten – ggf. mit schlechtem Geschmack? Wenn man sich jedenfalls die Entwicklung des Maßwerks im würzburgischen Hochstiftsgebiet vergegenwärtigt, wird deutlich, dass sich etliche Formen der Zeit um 1600 hinsichtlich ihrer ornamentalen Gestaltung von denen des 15. Jahrhunderts merklich unterscheiden: Wurden diese Maßwerkformen dann als modern und innovativ wahrgenommen oder galten Spitzbogenfenster per se als altertümlich, bestenfalls als altehrwürdig?

Hier kommt unweigerlich die Frage ins Spiel, welche immateriellen Werte womöglich den Formen (eingebettet in ein spezifisches individuelles oder kollektives Formwollen bzw. allgemeines stilistisches Verhalten?) zugesprochen wurde. Die Werte

lassen sich aber an der Form selbst nicht ablesen und so muss ein Kontext heran-
gezogen werden, um ggf. zu bestimmen, in welcher Umgebung die Form ihre Wirkung
zu entfalten hatte. Maßwerkfenster »wurden ausschließlich für Kirchen verwendet,
um das sakrale Gebäude in einer säkularen Umgebung eindeutig zu kennzeichnen und
hervorzuheben.«[3] Dadurch lag es nahe, das Motiv des Maßwerkfensters als sakral-kon-
textualisiert, als ›kirchisch‹ zu bewerten.[4] Doch galt dies auch für die Zeit um 1400 oder
um 1500? Auch hier wurden Maßwerkfenster vornehmlich in sakralen Kontexten ver-
wendet; Rathäuser, Burgen, Schlösser und andere Profanbauten erhielten – im Hoch-
stiftsgebiet – zumeist Kreuzstockfenster. War dabei die Formwahl vorbestimmt durch
die (Werte der) Bauaufgabe: Sakralbau oder Profanbau? Oder spielten technische/
technologische Aspekte eine Rolle, weil Sakralbauten größerer Fenster bedurften und
spitzbogige Maßwerkfenster konstruktiv die entsprechend bessere Option waren?

Welchen Wert hatte also eine gotische Fensterform? Oder genauer: Welchen Wert
hatte eine gotische Fensterform um 1400, um 1500 oder um 1600? Bleibt das Gotische
ungebrochen präsent, auch wenn das baukünstlerische Repertoire sich erheblich er-
weitert? Bleibt es bloß eine mögliche Alternative? Bleibt es durchweg (nur) bestimmten
Bautypen vorbehalten? Oder verschieben sich die Wertvorstellungen? Wo können wir
Zäsuren erkennen?

Zumindest können wir das spitzbogige Maßwerkfenster als *gotisch* bestimmen.
Doch wie verhält es sich mit Vorhangbogenfenstern, die genauso ungotisch wie Rund-
bogenfenster mit Ädikulen sind? Wie verhält es sich mit Zellengewölben, die genauso
ungotisch wie kassettierte Tonnengewölbe sind? Oder betrifft dies nur ihre Ästhetik?
Gilt dies nicht für die Fertigungstechniken, auf denen ihre Proportionen und Her-
stellungsverfahren beruhen? Unterscheiden sich die Entwurfsverfahren für antikische
Säulen von jenen Verfahren zur Herstellung von Pfeilerschäften oder Fialen? Keines-
wegs. Wir bezeichnen Zellengewölbe oder Vorhangbögen, Astwerk und Vieles mehr als
gotisch, weil wir das (Vor-)Urteil gefällt bzw. übernommen und uns zu eigen gemacht
haben, die Renaissance wäre von der Spätgotik klar zu unterscheiden bzw. hinsicht-
lich ihrer baukulturellen Spezifik abzutrennen. Die Unterscheidung wurde mit großer
Schärfe vorgenommen, weil es darum ging, die Renaissance als etwas Neues, Wert-
haltiges herauszustellen, und im gleichen Atemzug dem Anderen – Gotischen – jegliche
Innovationskraft und Wertigkeit abzusprechen.

Die *Stilgeschichte* – Gotik, Spätgotik, Renaissance, selbst mit zugebilligten Über-
schneidungen – ist eine Geschichte, die ihrem Ursprung nach nicht aus historischer
Distanz von den Artefakten ausgehend entwickelt wurde, sondern auf einer Selbst-
behauptungsstrategie von zunächst italienischen Autoren des 16. Jahrhunderts beruhte,
die – um es neutral auszudrücken, – den Wert eines Formsettings gegen ein anderes (das
nordalpine) ins Feld führte.[5] Die spätere architekturhistorische Bewertung der Phasen-
übergänge im Laufe des 15. und 16. Jahrhunderts ist – um es polemisch auszudrücken –
ein Denkgebäude der Kunstgeschichte, das zu Teilen auf dieser Transzendierungsleis-
tung italienischer Autoren der Renaissance gründet – zu Ungunsten der Spätgotik.
Bestand und (Selbst-)Behauptungen passen aber nicht zusammen.

Dennoch ergeben sich drei besonders interessante Beobachtungen: 1. Den Ar-
chitekturformen wurde offenbar sehr großer Wert zugemessen, egal, welchen Stilen/
Manieren/Modi/Typen sie entstammten, denn sie waren anscheinend rhetorisch für

einen weitreichenden ›Kulturkampf‹ geeignet, um sowohl mit sprachlichen Hebeln als auch gestalterischen Mitteln künstlerische, politische, konfessionelle und andere gesellschaftliche Positionen zu vertreten und entsprechende Konflikte auszutragen. 2. Das *Gotische* war im 16. Jahrhundert keinesfalls das ›Alte‹, sondern das *Andere* (als potentieller Konfliktgegner); bzw. aus nordalpiner Sicht waren die Renaissanceformen das *Andere*, das Fremde und *Welsche*. Das allein lässt auf eine große Kontinuität und auch nachhaltige Bedeutung des *Gotischen* schließen. 3. Wäre zu überlegen, inwiefern die zu Papier gebrachte Architekturtheorie der Renaissance eben nicht davon Zeugnis ablegt, dass das *Gotische* an Bedeutung verlor, sondern gerade nicht verlor, weshalb sehr viel Schreibaufwand betrieben werden musste, um die Renaissancemanier mit Hilfe der neuen Medien als (je nach Perspektive als tatsächlich oder vermeintlich) wertvolle Gestaltungsweise als Träger kultureller Werte herauszustellen. Auch diesen Überlegungen kann hier nicht weiter eingegangen werden.

Als erstes Problem wäre festzuhalten: Im Prinzip sind die Begriffe *Spät-/Gotik* und *Renaissance* für eine historische Stilgeschichte nicht zu verwenden; allenfalls grob, um didaktisch größere Rahmen zu setzen. Es ist nicht mehr zulässig bei Architekturbeschreibungen von ›noch spätgotisch‹ bzw. ›schon Renaissance‹ zu sprechen, ohne das untersucht würde, ob eine spätgotische Form vor dem Hintergrund zeitlicher und räumlicher Verhältnisse am Ort nicht ebenfalls ›schon neuartig‹ ist bzw. umgekehrt womöglich eine auftretende Renaissanceform bereits einer älteren Entwicklungsstufe angehörte. Wir müssen daher sehr kleinteilig die Binnenentwicklungen der einzelnen Formen und Formaspekte wahrnehmen, erkunden und in ihrem Miteinander sehen, beschreiben und bewerten.[6] Wir dürfen also nicht die Spätgotik und Renaissance als *Zeitstile* (durch noch/schon) gegeneinander ausspielen, sondern müssen sie als *Stilmodi in einer Zeit* miteinander in Beziehung setzen! Innerhalb dieser Stile wären dann die unterschiedlichen Manieren (der Spätgotik: bspw. Gliederstil, reduzierter Stil, Vorhangbogenmanier, Astwerk, etc.; oder der Renaissance: bspw. lombardische Kandelaberstützen, antikische Stützen-Gebälk-Formationen, Rundbogenmanier, etc.) und ihre Bindungsverhältnisse – als Kontrastierungen, Hierarchisierungen, Synthesen, Applikationen, etc. – genau wahrzunehmen und zu (be)werten.

II Zur Wertlosigkeit der Stilbegriffe

»Es gilt als ausgemacht, daß die Stilgeschichte und sogar der Stilbegriff in der akademischen Kunstgeschichte ausgedient haben und an ihre Stelle – vereinfacht gesagt – die Analyse des Einzelwerks im dichten Kontext getreten sei.«[7] Folgen wir diesen Ausführungen zur *Nachgotik* bzw. der allgemeinen Einschätzung zum Stilbegriff in dieser Konsequenz, würde dies bedeuten, sich von der bisherigen *linearen Stilgeschichte* als *Formgeschichte* (mit ihren Epochen, Regional- und Zeitstilen) komplett zu verabschieden. Wir könnten sie stattdessen durch eine *netzwerkartige Gestaltungs-, Diskurs- und Verhaltensgeschichte* ersetzen, die sich insbesondere den Orten und Objekten als relevante Knotenpunkte in diesem Netzwerk zuwendet.

Diese Forderung ist hochlobenswert, stellt uns aber vor zwei Probleme: 1. Wir könnten zwar nachvollziehen, dass um 1400, um 1500 und um 1600 gotische Formen

unterschiedlich kontextualisiert waren und dadurch ggf. unterschiedliche Bedeutungen besaßen: Um 1400 stellte gotisches Gestalten wohl ein (zeitstilistisches?) Grundverhalten dar. Im Rahmen dieses gewohnheitsmäßigen Verhaltenskontextes konnten die Formen ihre spezifischen Bedeutungen entfalten. Um 1500 war das gotische Gestalten noch eine Möglichkeit, neben vielen neuen Alternativen. Nicht die Mischung stellte das allgemeine Gestaltungsziel dar, sondern die vielfältigen Kombinationsmöglichkeiten waren die Voraussetzung, um wohl in immer neuer Weise bestimmte Formen bezogen auf einen konkreten Ort und dessen mediale Funktionen zu kontextualisieren, so dass sich das Spektrum möglicher Formbedeutungen und Verhaltensweisen deutlich erhöhte – und Ausdruck einer Zeit war, die nach hochgradiger Differenzierung verlangte. Um 1600 war diese Art zu gestalten nicht mehr zeitgemäß und notwendig, so dass etwa die gotischen Formen fortan ihre Bedeutung aus dem Kontext einer allgemeineren Bautypologie bezogen, darüber hinaus sich die Bedeutungen der Architekturen bspw. vor dem Hintergrund theoretisch fundierter, intellektueller Normative entfalteten. Wie stellen wir aber für den Verlauf von 1400 bis 1600 fest, wann und wo die Umbrüche hinsichtlich dieser Bedeutungen, der lokalen Verwendungen und des spezifischen Verhaltens stattfanden? Inwiefern können wir dies an den Formen selbst erkennen oder wären wir dann in der Verantwortung, die lokalen Gestaltungs- und Verhaltensweisen mit konkreten Schriftquellen zu belegen; mit Quellen, von denen wir ausgehen müssen, dass sie in dem Maße nicht existieren?[8]

2. Wie verständigen wir uns künftig? Können wir die bisher eingeführten Begriffe nicht mehr verwenden oder müssen wir die künftigen Netzwerkanalysen von neuen Begriffen her aufbauen? Treten dann nicht wieder die lokalen Gestaltungen und ihre spezifischen Bedeutungen in den Hintergrund? Oder nutzen wir die bisherigen Begriffe weiter und wie gehen wir mit ihnen fortan um? Woran würde sichtbar, dass *nachgotisch* nicht im Sinne einer älteren Stilgeschichte, sondern als Vokabel einer jüngeren Netzwerkanalyse verwendet wird?

Vom Inhalt diese Sammelbandes ausgehend müssen wir folgende Begriffe problematisieren: *gotisch*, *spätgotisch*, *nachgotisch* und *gotisierend*. Klar und durchaus günstig ist, die Differenzierung dieser Begriffe entstammt keiner historischen Quellenlage des 15./16. Jahrhunderts, sondern ist eine kulturelle Leistung der jüngeren Kunst- und Architekturgeschichte, wodurch sie verhandelbar wurden. Wir nähern uns hier den Begriffen vom baulichen Bestand der Zeit um 1600: Ist um 1600 ein spitzbogiges Maßwerkfenster gotisch, spätgotisch, nachgotisch oder gotisierend?

Im Prinzip ist diese Unterscheidung und Begriffswahl an der Form des Fensters kaum festzumachen. Allenfalls könnte mit dem Begriff *spätgotisch* darauf verwiesen werden, dass es sich um eine Gewände- und/oder Maßwerkgestaltung handelt, die auf – durch die Stilgeschichte zugeordneten – Vorentwicklungen des 15. und frühen 16. Jahrhunderts beruht. *Gotisierend* könnte eine Fensterform dann sein, wenn bspw. in ein rundbogiges Fenster mit Fascienrahmung Maßwerk eingearbeitet wurde; dann wird dieses Bauteil eben nicht als vollständig gotisch, sondern nur teilweise als *gotisierend* zu beschreiben sein.

In der Regel wird aber mit den Begriffen etwas Anderes praktiziert; und die Begriffswahl hat dann weniger mit der konkreten architektonischen Form zu tun, als mit der Absicht der Beschreibenden, aus den Formen Werte abzulesen bzw. in eine Wertvorstel-

lung zu überführen. Um belastbare Ergebnisse zu liefern, muss sich ein Hebel ansetzen lassen. Dafür wird ein spezifischer Kontext herangezogen: Die Wahl des Kontextes, als eine für das Wertegefüge notwendige Rahmensetzung (*framing*), wird die Wahl der Begriffe maßgeblich beeinflussen. Bzw. umgekehrt: Durch die Wahl der Begriffe kann bestenfalls deutlich werden, welcher Kontext einer Beschreibung und Bewertung zugrunde gelegt wurde.

Der Begriff *gotisch* für eine Form um 1600 kennzeichnet den zugehörigen Stilmodus, jedoch nicht den Kontext. Denn es wird nicht deutlich, ob der Begriff bewusst gewählt wurde, um anzuzeigen, ob und in welcher Weise um 1600 das Gotische zum aktuellen Formenkanon der Baukunst gehörte (also auf Form/Stil/Funktion/Typus bezogen ist) oder sich nur die Vorsicht widerspiegelt (bezogen auf die Verhaltensweise der Autoren), sich nicht für eine andere Vokabel wie spätgotisch, nachgotisch oder gotisierend entscheiden zu müssen. Darüber hinaus könnte der Begriff *spätgotisch* entweder anzeigen, dass der Beschreibung ein zeitlicher Rahmen zugrunde gelegt wurde, der die Spätgotik als epochale Entwicklungsphase bis in die Zeit um 1600 ausdehnt, oder dass der Stilmodus der konkreten Gestaltung in Beziehung zu einer älteren Stilstufe (bspw. des 14. Jahrhunderts) steht.

Mit *nachgotisch* wird in günstiger Weise markiert, dass es sich um eine gotische Form der Zeit vor, um oder nach 1600 handeln muss. Aber die Aneignung und Akzeptanz dieser stilgeschichtlichen Kategorie *Nachgotik* lässt latent erwarten, dass der Beschreibende für diese Zeit um 1600 der Renaissance als Leitstil (gemäß der älteren Stilgeschichte) den Vorzug einräumt, die Gotik nur nachklingen lässt. Davon ausgehend besteht die Gefahr, dass dann die Bewertung der jeweiligen Formen und ihrer Stilmodi wiederum von einer asymmetrisch großen Gewichtung und Bedeutung der Renaissance beeinträchtigt wird, was im Großen und Ganzen und im Einzelfall zu Verwerfungen führen wird. Es sei denn, dem Begriff *Nachgotik* würde in einer Großepoche *Gotik* vom 12. bis frühen 17. Jahrhundert, der gleiche Stellenwert eingeräumt werden, wie der Früh-, Hoch- und Spätgotik; wobei dann aber die Renaissance als Parallel- bzw. Sattelphänomen der Spätphasen völlig neu zu bewerten wäre. Für die oben angesprochenen zeitlich und räumlich sehr kleinteiligen Betrachtungen und Bewertungen eignen sich diese Überbegriffe nur wenig; eben nur für grobe Rahmensetzungen.

Als zweites Problem wäre festzuhalten: Verfügen wir überhaupt über die notwendigen sprachlichen Voraussetzungen, um den Kontext adäquat als Rahmen darzustellen, um tragfähige Bewertungen ableiten zu können? Sind unsere Begriffe scharf genug oder entstammen sie älteren kunsthistorischen Phasen, die durch ihre damaligen Rahmensetzungen und Deutungen fehlgegangen sind? Spiegeln ältere und jüngere Beschreibungen die Werke und Werte adäquat wider oder sind dies Wunschbilder von Beschreibenden, die durch die Fragen, die entsprechende Kontexte und Bedeutungshintergründe evozieren, unweigerlich thesengelenkte Argumentationen und Urteile erzeugen?

III Wie lässt sich dann Echters Gotik bewerten?

Können wir dann (derzeit) überhaupt wissen bzw. ermitteln, welche Werte Fürstbischof Julius Echter seinen Bauprojekten und deren Formen beimaß? Diese offene Frage ist und bleibt hochspannend, denn die Architekturen der Zeit um 1600 sind – wie zu anderen Zeiten auch – Spiegel komplexer historischer Veränderungen: Sie unterlagen einem baukünstlerischen Stil- und Typuswandel, neuen bauhandwerklichen und bauorganisatorischen Praxen, sie entstanden im Spannungsfeld von Protestantismus und Katholischer Reform und darüber hinaus spiegeln sie in hohem Maße die veränderten politischen Bedürfnisse bzw. gewandelten Kräfteverhältnisse von Kirchenmächten und Territorialherrschaften in sich neu konstituierenden Zentren und deren jeweiligen Peripherien wider. Die Architektur musste vor dem Hintergrund globaler Verhältnisse lokal sehr unterschiedliche Interessenlagen verarbeiten und medial zum Ausdruck bringen.

Vor dem Hintergrund dieser komplexen (netzwerkartigen) historischen Verhältnisse, die niemals in Gänze überblickt und dargestellt werden können, sondern sich nur in vielfältigen narrativen Linien nachvollziehen lassen, bleibt nur die Möglichkeit, Ausschnittsbetrachtungen vorzunehmen. Jede/r Autor/in ist dabei unvermindert gefordert, einerseits genau den historischen Kontext, die Rahmensetzung darzustellen, der für die eigene Ausschnittsbetrachtung zugrunde gelegt wurde: Das gilt für die Zeit (*framing*, wie bspw.: epochenbezogen, phasenweise, biographisch eingebettet, historisch pointiert etc.), aber auch für den Raum (*spacing*, wie bspw.: global, national, regional, lokal). Andererseits bleibt es unabdingbar, die eigenen Methoden darzulegen, um für den Leser erkennbar zu machen, wie der Zugriff auf das Netzwerk erfolgte und welche wissenschaftlichen Vorgehens- bzw. Verhaltensweisen die Inhalte und Bedeutungen mit formten (*setting*; wie z. B.: Stil/Formanalyse, Ikonik, Rhetorik, Metaphorik). Diese Vorgehensweise hat sich sukzessive verstärkt: Bisher erfolgte dies vielleicht eher ›unbewusst‹ bzw. vor dem Hintergrund ›guter wissenschaftlicher Arbeit‹.

Drittes Problemfeld: Dabei ist aber zu sehen, dass sich die Forschungen zur Baukunst der Echterzeit um 1600 zu einem Spezialfall entwickelten. Zwei Aspekte wären hier zu bedenken: 1. Einige Argumentationen zur Deutung von ›Juliusstil‹ und ›Echtergotik‹ stützten und stützen sich auf historisch-politische Denk- und Sprachmuster eines konfessionellen Kulturkampfes, der vor der Entstehung der Kunstgeschichte lag und vermeintlich objektive Quellen und Texte produzierte, die ungeprüft in die Argumentationen einflossen. 2. Die spezifische Suche nach den Bedeutungen der Baukunst unter Julius Echter führte zu einer gedanklichen Konstruktion und festen Begriffsbildung, die ihrerseits geeignet war, um die Leistungen als Programmatik (mit Tendenzen in Richtung Staatstheorie) herauszuarbeiten und davon ausgehend regionale Identität zu begründen, wenn nicht durch die Abgrenzung gegen das Andere, dann doch durch die enorme Befunddichte und baukulturelle Relevanz nach Innen als ›verbindend‹, durch ihren Wahrzeichencharakter ›vergemeinschaftend‹ bis ›identitätsstiftend‹.[9] Auf diese architekturhistorische Aufbauleistung kann sich das Selbstverständnis Unterfrankens bis heute beziehen – was gewissermaßen einen eigenen kulturhistorischen und gesellschaftlichen Wert darstellt, auch wenn er objektivierende Forschung vor ganz neue Probleme stellt. Aus diesen Gründen resultiert jedenfalls eine Sondersituation, die es deutlich schwerer macht, den Bestand – ungeachtet

der angelagerten Denk- und Verhaltensmuster als kunstgeographisches Konstrukt – in die überregionale und internationale Forschung zu integrieren. Oder besitzt dieses Konstrukt seinen eigenen gesellschaftlich transzendierten Wert, den es zu bewahren gilt, so dass es als historische Aufbauleistung der basalen Kunstgeschichtsforschung enthoben ist?

IV Fazit

Die Konsequenz, Herausforderung, vielleicht auch die Lösung ist, von vornherein von einer gravierenden Durchmischung von Werten auszugehen: Werte, die Julius Echter mit seiner Baukunst in verschiedenen Rollen als Territorialfürst, als fürsorglicher Landesvater, als Reformkatholik und Heilsuchender verfolgte. Ebenso haben Werte weiterer Beteiligter, wie bspw. die der bewanderten Architekten, in den Werken Niederschlag gefunden. Den Werken haben sich mit der Zeit Wertvorstellungen zeitgenössischer und nachfolgender Autoritäten und Autoren angelagert und durch Akkumulation und Identitätsstiftung den Boden für neue kulturelle und gemeinschaftliche Werte bereitet. Im Zuge dieser bereits seit langem verlaufenden Deutungs- und Aneignungsprozesse, auch durch wissenschaftliche Beschäftigung und architekturhistorische Denkmodelle, kam es zu deutlichen Werteanlagerungen bzw. Werteverschiebungen.

Als Tagungsveranstalter und Herausgeber dieses Buches war uns die Möglichkeit gegeben, unmittelbar zu erleben, wie die unterschiedlichen Interpretationen hinsichtlich der Wertvorstellungen kunst- und kulturhistorischen Aufbauleistungen aufeinandertrafen und sich in lebhaften Diskussionen und begrifflichen Spannungsfeldern widerspiegelten: retrospektiv vs. aktuell/zeitgemäß; traditionell/nachgotisch vs. innovativ; programmatisch vs. ortsspezifisch; gegenreformatorisch/außenpolitisch vs. landes/innenpolitisch; stilgeschichtlich vs. typenspezifisch; kunstgeographisch vs. allgemeingebräuchlich; willentlich vs. gewohnheitsmäßig; qualitativ vs. quantitativ; medioker/negativ vs. anpassungsfähig/positiv; usw. Auch in den hier zusammengestellten Beiträgen treten diese Spannungen zutage: Die unterfränkische Baukunst um 1600 wird als Leistung eines klar kalkulierenden, systematisch planenden Politikers[10] verstanden und anhand zeitgenössischer Quellen »auf die entschiedene Rolle verwiesen, die die fürstbischöfliche Kammer und der Fürstbischof selbst bei der Planung und der Organisation des Bauwesens, insbesondere des Kirchenbaus« spielten.[11] »Für den Kirchenbau hatte das natürlich Konsequenzen«, wenn »Julius Echter zur Stärkung der katholischen Position ein gigantisches Kirchenbauprogramm auflegte«.[12] Dabei »ging es um die Frage, ob der Rückgriff auf die Gotik ein bewusster politischer Akt war oder sich aus anderen Gründen ergeben hat und dann einfach als selbstverständlich hingenommen und weiter tradiert wurde«, bspw. ein »spielerischer Umgang mit der ›Gotik‹« schon lange vor Julius Echter gepflegt wurde.[13] Je nach Lesart kann »die Annahme, die echterzeitliche Stilmischung aus Gotik und Renaissance sei ein Ausdruck des Willens gewesen, mittelalterliche Formen und humanistische Baugesinnung im Sinne einer Verschmelzung von vorreformatorischer Tradition und reformkatholischer Innovation zu kombinieren,« entweder »als teilweise entkräftet gelten«, d. h. die Stilmischung wäre dabei nicht dem »Wunsch nach einem konfessionspolitischen Brückenschlag, sondern allein nach

Modernität und Bildhaftigkeit«[14] entsprungen, oder aber »die gotisierenden Formen an den Kirchenbauten des Fürstbischofs Julius Echter von Mespelbrunn waren nicht nur gewählt, weil die Steinmetzen das eben konnten«, sondern »sie standen vielmehr und deutlich für die ›alte Religion‹«[15] mit der Quintessenz vor dem Hintergrund der echterschen Geschmacksbildung und dem Bedeutungsgehalt vor dem Hintergrund der Gegenreformation nachgotische Bauwerke und deren »Kunst und Architektur als obligatorische Elemente der Staatsräson« und das Phänomen der so genannten ›Echtergotik‹ auch als »sozio-politische Bedeutungsträger« zu lesen.[16] Daneben findet sich die Lesart, Julius Echter sei eher »dem zeittypischen Verhalten der Territorialfürsten, auch oder vor allem auch der protestantischen« gefolgt, um »mit vielfältigen – auch baukünstlerischen – Mitteln *für* die eigenen politischen Ziele aktiv zu werden, vor allem den Aufbau der eigenen Zentralgewalt medial zu manifestieren und damit lokal neu zu begründen«.[17]

All diesen z. T. diametralen Schlussfolgerungen ist ein Denkmuster gemein: Der geschlossene Baubestand, die autokratische Rolle Echters, eine durch das Bauwesen organisierte Programmatik und damit eine aktive Rolle der Baukunst – um u. a. konfessionelle, memoriale und/oder politische Ziele zu verfolgen. Als besonders aufschlussreich und zielführend dürfte hier gelten, die Rekatholisierung und Bauprogrammatik zu entkoppeln bzw. in ihrem Zeitverhältnis neu zu justieren: Denn »die Jubiläumsinschriften konstruieren Echters Intention der Rekatholisierung als eingetretenen Erfolg« d. h. als abgeschlossene Handlung, die im Rückblick »durch die jeweiligen Bauwerke sozusagen materiell belegt wird.«[18] Die Baukunst wäre dahingehend nicht als ›aktives rekatholisierendes Verhalten‹, sondern als ›aktives Gedenken hinsichtlich dieser zurückliegenden Leistungen‹ zu würdigen.

Würde das bedeuten, wir müssten eventuell die Ausprägungen der programmatischen ›Echtergotik‹ differenzieren: in eine Phase (um 1580), die im Zuge einer baukünstlerischen Tradition eher aktive Akzente setzte, um (politische/konfessionelle/memoriale) Wirkungen zu erzeugen; und in eine Phase (nach 1600), die in einem Selbstbezug auf diese eigene, aber abgeschlossene Wirkungsphase rekurriert? Wo wäre dann im Verlauf der Amtszeit Julius Echters ggf. ein Bruch in der *nachgotischen* Formaneignung um 1600 zu verzeichnen; oder bedurfte es eben jener Gedenktafeln, um den ›Rückbezug‹ im aktiven, baukünstlerischen Handeln zum Ausdruck bringen zu können, weil dies mit *gotischen* Formen – und anderen Formen der Renaissance – angesichts ihrer zeitgemäßen Verwendungsoptionen nicht zu leisten war?

Vor dem Hintergrund dieser Sachlage scheint es so, als könnten wir uns momentan nur persönliche Meinungen bilden und wahrnehmen, wo ältere oder jüngere Argumentationsstränge belastbar erscheinen, auch wahrnehmen, wo vielleicht Argumentationsstränge assoziativ oder rhetorisch verstärkt werden. Vielleicht ist und bleibt es aber auch so, dass sich etliche, auch diametrale Deutungsmuster in dem baukulturellen Netzwerk der Zeit um 1600 widerspiegeln werden. Aus diesem Grund haben wir bei der Redaktion der Texte von vornherein nicht versucht, mit sprachlichen und/oder diplomatischen Mitteln die Inhalte vereinheitlichend zu redigieren oder durch eine nivellierende Einführung künstlich zu harmonisieren. Wir haben uns bewusst entschlossen, die Beiträge mit ihren spannenden Konflikten und spannungsvollen Bezügen untereinander bestehen zu lassen.

Wir können nur hoffen, dass Sie als Leser das Buch nicht oberflächlich nach schnellen Wahrheiten und absoluten Werten durchkämmen, sondern sich die Zeit nehmen, die hier zusammengefasste, keineswegs vollständige Bandbreite der Wertediskussion wahrzunehmen, bestenfalls sich anregen lassen, um sich angesichts der geäußerten Sach- und Problemlage der Herausforderung zu stellen, ihre eigenen, durchaus für uns alle wertvollen Schlüsse zu ziehen.

Anmerkungen

1 Z. B. Astwerk u. a.: Hubertus Günther, Das Astwerk und die Theorie der Renaissance von der Entstehung der Architektur, in: *Théorie des arts et création artistique dans l'Europe du Nord du XVIe au début du XVIII siècle*, hrsg. von Michèle-Caroline Heck, Frédérique Lemerle und Yves Pauwels Lille 2002, S. 13–32. Zu gratigen Zellengewölben mit weiteren Denkanstößen: Stephan Hoppe, Architekturstil als Träger von Bedeutung, in: *Spätgotik und Renaissance* (Geschichte der Bildenden Kunst in Deutschland, 4), hrsg. von Katharina Krause, München u. a. 2007, S. 244–249.

2 U. a. Ethan Matt Kavaler, *Renaissance Gothic. The Authority of Ornament, 1470–1540*, New Haven 2012.

3 Wolfgang Schneider, *Aspectus Populi. Kirchenräume der Katholischen Reform und ihre Bildordnungen im Bistum Würzburg* (Kirche, Kunst und Kultur in Franken, 8), Regensburg 1999, S. 139.

4 Bezogen auf den Vortrag von Herrmann Hipp »*Der Beitrag der Steinmetzen und ihrer Wanderverbände zur ›Echter-Gotik‹ – und was ›Nachgotik‹ alles bedeuten könnte.*«, gehalten am 06.07.2017 auf dieser Tagung, und seinen Brief in diesem Band.

5 Vgl. den Beitrag von Hubertus Günther in diesem Band.

6 Vgl. die Beiträge von Iris Palzer, und Thomas Bauer/Jörg Lauterbach in diesem Band.

7 Hermann Hipp, Die ›Nachgotik‹ in Deutschland – kein Stil und ohne Stil, in: *Stil als Bedeutung in der nordalpinen Renaissance. Wiederentdeckung einer methodischen Nachbarschaft* (2. Sigurd Greven-Kolloquium zur Renaissanceforschung), hrsg. von Stephan Hoppe, Matthias Müller und Norbert Nußbaum, Regensburg 2008, S. 14–46; hier Anm. 10, S. 38f.; mit folgenden Verweisen: vgl. in besonders markanter Weise Svetlana Alpers, Style is what you make it. The visual arts again, in: *The concept of style*, hrsg. von Berel Lang, Ithaca/London 1987 (2. veränd. u. erweit. Aufl.), S. 134–162; Bruno Boerner, Bruno Klein, Fragen des Stils, in: *Stilfragen zur Kunst*

des Mittelalters. Eine Einführung, hrsg. von dens., Berlin 2006, S. 7–23, hier besonders S. 7f.

8 Zu Analysemöglichkeiten jenseits von Typus und Stil: Stefan Bürger, *Fremdsprache Spätgotik. Anleitungen zum Lesen von Architektur*, Weimar 2017.

9 Dazu beispielhaft: »Sie [die Verwendung gotischer Elemente im Sinne der mittelalterlichen, hüttengebundenen Steinmetzkunst] ist nun allerdings in Würzburg und am Main dank einer im Dienste der Gegenreformation stehenden, eifrigen Bautätigkeit in auffallender Häufung anzutreffen, während die umliegenden protestantischen Territorien den Kirchenbau zu jener Zeit wenig förderten; so ist es keine billige Lobrede, wenn Professor Marianus beim dreißigsten Regierungsjubiläum des Fürsten sagte, daß der Fremde das würzburgische Land schon von weitem an den spitzen Kirchtürmen erkenne, sind doch diese ›Juliustürme‹ noch heute ein Wahrzeichen der alten Diözese Würzburg«; Max H. von Freeden, Wilhelm Engel, *Fürstbischof Julius Echter als Bauherr* (Mainfränkische Hefte, 9), Würzburg 1951, S. 9.

10 Vgl. den Beitrag von Damian Dombrowski in diesem Band.

11 Vgl. den Beitrag von Barbara Schock-Werner in diesem Band.

12 Vgl. den Beitrag von Margit Fuchs in diesem Band.

13 Vgl. den Beitrag von G. Ulrich Großmann in diesem Band.

14 Vgl. den Beitrag von Damian Dombrowski in diesem Band.

15 Vgl. den Beitrag von Barbara Schock-Werner in diesem Band.

16 Vgl. den Beitrag von Fabian Müller in diesem Band.

17 Vgl. den Beitrag von Stefan Bürger in diesem Band.

18 Vgl. den Beitrag von Matthias Schulz und Luisa Macharowsky in diesem Band.

Bildnachweis

Cover: Birgit Wörz, Institut für Kunst-
geschichte der Universität Würzburg

S. 8–9: Gregor Dießner

S. 21–48
1–3, 5, 7, 15: Gregor Dießner
4a, 4b: Markus Josef Maier, Inge Klinger
6, 9, 11–14: Birgit Wörz, Institut für Kunst-
geschichte der Universität Würzburg
8, 10: Universitätsbibliothek Würzburg

S. 50–51: Stefan Bürger

S. 53–56
1–4: Lengyel Toulouse Architekten

S. 75–90
1–23, 25–30: Iris Palzer
24: Manfred Köhler

S. 91–110
1: Würzburg, Museum für Franken –
Staatliches Museum für Kunst- und
Kulturgeschichte
2, 11: Birgit Wörz, Institut für Kunst-
geschichte der Universität Würzburg
3, 5, 8–10: Stefan Bürger
4: Reinhard Helm, *Die Würzburger Univer-
sitätskirche 1583–1973. Zur Geschichte des
Baues und seiner Ausstattung* (Quellen und
Beiträge zur Geschichte der Universität
Würzburg, 5), Neustadt a. d. Aisch 1976,
Anlage
6: Forschungsbibliothek Gotha; aus: Udo
Hopf, Schloss und Festung Grimmestein zu
Gotha 1531–1567, Gotha 2013, S. 73
7: SLUB Dresden/Deutsche Fotothek
12: Universitätsbibliothek Würzburg; aus:
Christophorus Marianus, *Encænia Et Tricen-
nalia Ivliana: Siue Panegyricus; Dicatvs Honori,
Memoriæqve Reverendissimi Et Illvstrissimi
Principis Ac Domini, Domini Ivlii, [...]*, Würz-
burg 1604, Titelblatt; vgl. *Julius Echter Patron
der Künste* (wie Anm. 1), S. 91

S. 111–128
1, 2, 6–14: bauer lauterbach
3: Forschungsbibliothek Gotha; aus: Udo
Hopf, Schloss und Festung Grimmestein zu
Gotha 1531–1567, Gotha 2013, S. 73
4: Rainer Böhme
5: Pctr Chotěbor

S. 130–131: G. Ulrich Großmann

S. 133–146
1, 3–8: Margit Fuchs
2: Angela Michel, Hubertus Knabe

S. 147–160
1: Klaus Freckmann
2–14: G. Ulrich Großmann

S. 162–163: Hubertus Günther

S. 165–177
1, 2, 6: Birgit Wörz, Institut für Kunst-
geschichte der Universität Würzburg
3, 4, 5: Würzburg, Museum für Franken –
Staatliches Museum für Kunst- und
Kulturgeschichte

S. 179–205
1–3, 5–10, 13, 14, 16–19: Hubertus Günther
4: Aus: Jan Pieper, *Pienza. Der Entwurf einer
humanistischen Weltsicht*, Stuttgart 1997
11–12: Richard Biegel
15: Patrick Giraud

S. 206–207: Birgit Wörz, Institut für Kunst-
geschichte der Universität Würzburg